인도미술

비드야 데헤자 지음 · 이숙희 옮김

Art & Ideas

KB134195

한길아트

인도미술

앞쪽
신전에서
예배드리는 여인,
맨리의 「라가말라」의
한 장면,
1610년경,
종이 위에
구아슈 수채화,
28×18cm,
런던,
대영박물관

　다양성과 연속성은 인도 대륙의 이야기 속에 흐르는 두 가지 주제이다. 인도는 '눈의 집'이라는 거대한 히말라야 산맥으로 다른 아시아 대륙과 분리되어 있다. 역삼각형 형태를 하고 있는 인도는 히말라야 산맥의 높은 고지에서부터 적도의 인도양에 이르기까지 뻗어 있다. 인도인들의 삶에 결정적인 역할을 해왔던 거대한 강들이 인도를 가로지르고 있다. 그 가운데 세 개의 강은 다른 어떤 강보다도 중요하다. 히말라야에서 발원하여 서쪽의 아라비아 해로 흘러들어가는 강은 신두(Sindhu) 즉 인더스 강으로 '인도'라는 말도 이 강의 이름에서 유래된 것이다. 인더스 강과 같은 빙하지역에서 발원하여 동쪽의 벵골 만으로 흘러들어가는 강이 바로 신성한 갠지스 강이다. 야무나 강도 히말라야 산맥에서 발원하여 결국에는 갠지스 강과 합류된다. 생명을 불어넣는 이 두 개의 강들은 여신으로 신성시되었으며 신성한 신전의 입구에 조각되었다. 히말라야는 힌두교 신들이 거주하는 신성한 지역으로 여겨왔다.

　인도 대륙은 러시아를 제외한 유럽과 같은 크기로 유럽에 버금갈 정도로 지형, 인종, 언어 그리고 문화면에서 다양하고 독특하다. 남부지역은 야자나무로 둘러싸인 해변과 무성한 열대 밀림지대가 많고 북부지역은 눈덮인 산봉우리 그리고 서부지역은 모래사막으로 이루어졌다. 북부의 건조한 기후에서는 밀이 잘 자라 효소가 들어 있지 않은 빵이 주식이며 반면에 남부의 광대한 논에서는 쌀이 주요 산물이다. 서부 라자스탄 사막의 여인들은 주변의 모래사막에 활기를 주려는 듯 가장자리에 화려한 장식이 있는 선명한 색상의 옷을 입었다. 이와는 대조적으로 남부 케랄라의 호수지역에서는 여인들이 금실을 섞어 짠 흰색의 옷을 착용했다. 히말라야 산 아래의 황량한 지역에서는 건축가들이 소박하면서도 장식이 없는 석조 사원을 세웠으며 비옥한 평원의 건축가들은 신상과 인물상 등의 조각들로 화려하게 장

식된 사원을 건립했다.

오늘날 남아시아로 알려져 있는 이 지역은 인도, 파키스탄, 방글라데시, 네팔, 부탄, 시킴(Sikkim) 그리고 스리랑카 등의 국가들로 이루어져 있다. 고대문헌에서는 이곳을 바라타 바르샤(Bharata-varsha) 즉 바라타 지역으로 불렀는데 바라타는 인도의 영향력 있는 『마하바라타』(*Mahabharata*) 서사시에 등장하는 영웅들의 신화적인 조상이다. 1세기경의 칼리 불교석굴에서 볼 수 있는 것과 같이 초기의 명문에는 이곳을 잠부드비파(Jambudvipa : 장미 사과나무의 섬)로 기록하고 있다. 이와 같이 고대에 사용된 용어들이 나타내는 지형적인 경계선은 매우 유동적이다. 바라타 바르샤와 잠부드비파는 한때 아프가니스탄 너머까지 영토가 확장되었으며 또 어떤 때에는 인더스 강까지 멀리 확대되었다. 태고 이래로 인도는 위험한 산길을 통해 끊임없이 들어오는 민족들을 동화시켰다. 중앙아시아의 아리아인, 페르시아인, 그리스인, 스키타이인, 샤카인, 터키인 그리고 아프가니스탄인들은 모두 인도 문명과 인도 미술의 절충주의적인 특징에 영향을 미쳤다. 그리고 바다를 통해 들어온 로마인, 아랍인, 아프리카인, 포르투갈인 그리고 영국인 역시 자신들의 흔적을 적지않게 남겼다. 결국, 인도의 공식 국어인 힌두어와 함께 영어는 다양한 집단 사이에서 언어의 연계로서 계속 사용되었다.

인도는 세계의 여러 주요한 종교 가운데 힌두교, 불교, 자이나교와 같은 종교가 처음으로 발생했던 근원지이다. 이러한 신앙들은 각각 자신들의 신과 종교 지도자들에게 경의를 표하기 위해 훌륭하면서도 독특한 건축물들을 건립했다. 아라비아 반도에서 발생한 이슬람교는 9세기경 인도의 서부 변두리 지역에 전해졌으며 13세기경에는 완전히 정착되었다. 전체적으로 볼 때, 오늘날 인도는 세계에서 가장 많은 이슬람 인구(인도네시아 2위, 이라크 3위)를 가지고 있다. 이슬람교도들이 통치한 몇 세기 동안 이슬람교의 중요한 건축물들이 세워졌는데 그 가운데 하나가 인도에서 가장 유명한 타지마할이다. 인도에서 가장 늦게 발생한 종교는 16세기에 형성된 시크교(Sikhism)로 힌두교와 이슬람교가 결합되면서 생겨난 특이한 종교이다.

기독교는 예수가 죽은 지 몇 년 후에 성 토마스에 의해 인도에 전

해졌을 것이다. 포르투갈, 네덜란드, 프랑스, 영국 등이 다양한 종파를 가지고 15세기부터 인도에 들어왔을 때 그들은 남부에 이미 시리아의 기독교가 창설되어 있음을 발견했다. 오늘날 마드라스의 성 토마스 성당에서는 사리를 입고 있는 성모 마리아와 공작이 양쪽에 장식된 연꽃 위에 서 있는 예수를 볼 수 있다.

인도의 역사에 있어서 인도 문화 역시 그들이 접했던 다양한 외국 문화에 기여했다. 중앙아시아의 실크로드는 중국과의 교통로였으며 중국은 불교신앙을 받아들이면서 이웃인 인도를 부처의 신성한 고국으로 존중했다. 인도네시아, 태국, 말레이시아, 캄보디아, 베트남 등의 여러 민족들과 교역하기 위해 만들어진 동해 루트도 마찬가지로 힌두교와 불교 등의 종교와 산스크리트어가 유통된 통로였다. 오늘날 산스크리트어로 예술을 가리키는 쉴파(shillpa)라는 말은 타이에서 예술이라는 의미로 사용되는 신히파(sinhipa)에서 찾아볼 수 있다. 반면에 인도네시아의 그림자 인형극과 라이브 무대공연은 인도의 2대 서사시 『마하바라타』와 『라마야나』(*Ramayana*)를 주로 다루었다.

이 책은 약 4500년에 걸쳐 전해진 인도의 예술 유산을 살펴본 것이다. 파키스탄, 방글라데시 같은 용어가 근대에 만들어진 것이기 때문에 근대 이전의 시기에 대해서는 다소 어색한 '인도 대륙' 또는 '남부 아시아' 대신에 '인도'라는 말을 사용하기로 했다. 또한 인도의 문화가 종종 종교의 차이를 무시하는 경우가 있다는 사실을 깨닫는 것도 중요하다. 예를 들어, 히데라바드(Hyderabad)라는 데칸 도시에 있는 이슬람교도들은 멀리 떨어진 이라크에 있는 이슬람교도들보다 이웃한 힌두교와 더 밀접한 문화적 관계를 가지고 있다.

가장 이른 시기의 유적들은 기원전 3000년에서 2000년경에 발생한 인더스 문명의 벽돌 도시에서 발견된다. 이후 13세기에 이슬람 도시가 형성되기까지의 오랜 기간 동안 인도 미술은 거의 종교의 전유물처럼 보인다. 돌이라는 영구적인 매개물를 통해 전해져 오는 모든 고대의 건축물과 조각들은 불교도, 힌두교도 그리고 자이나교도들이 바친 신성한 봉헌물이다. 그러나 현존하는 이러한 유적들은 다소 혼란을 초래하기도 한다. 초기의 문학작품들이 군주의 장엄한 궁

전들을 웅변적으로 말해주고 있는 반면 고대의 이야기 도해 조각들은 종종 복잡하게 지어진 도시 건축물을 보여준다. 도시와 궁전은 벽돌과 목재로 짓고 나무나 치장벽토, 테라코타로 만들어진 조각들로 장식했던 것으로 보인다. 또한 벽화 장식도 있었으나 이 지역의 더위와 습도 때문에 남아 있는 벽화는 거의 없다.

학자들은 종종 인도 초기에는 역사의식이 부족하여 과거의 사건들을 정확하게 기록한 문헌들이 보존되지 못했다는 사실을 지적했다. 인도인들은 시간에 대해 직선적이기보다는 순환적인 개념을 가지고 있다. 즉 시간을 창조, 파괴, 재창조라는 주기 속에 회전하는 거대한 바퀴로 여겼던 사고방식은 역사적 기록을 중요하지 않게 생각했던 것 같다. 더욱이 구전(口傳)의 전통을 매우 중요시하여 성전(聖典)이나 전설적인 역사, 음유시인의 시 등은 대대로 찬가처럼 전해져 내려왔다. 만약 역사의식을 과거의 사건에 대한 의식이라고 규정짓는다면, 인도는 분명히 역사의식을 가지고 있다. 인도어로 역사와 가장 유사한 말은 이티하사(itihasa) 즉 '그러했다'(thus it was)이다. 인도에서 이티하사는 신화나 가계, 역사 속에 포함되어 있으며 이 세 가지 범주는 종종 중복되거나 혼합되어 있다.

그러나 고대의 통치자들은 토지나 마을, 현금 등의 기부를 기념하는 동판(銅版) 명부뿐 아니라 석조 기념물에 대규모의 봉헌 명문을 새겼다. 이러한 명문은 군주나 그의 왕실 가계에 경의를 표하는 찬양의 내용이기 때문에 신중하게 다루어야 하나 당시의 경제, 정치, 종교적인 상황을 파악하는 데 많은 자료를 제공해준다. 인도의 고대사는 시와 희극 작품에서 암시하는 부수적인 자료들과 미술품이나 고고학적 유물 등을 통해서 보완되었다. 예를 들어, 고대의 무역로는 예술적인 기념물들 특히 불교 사원의 중심지를 표시함으로써 지도에 나타낼 수 있었다.

상황은 기록에 대한 열정을 지니고 있던 이슬람교 통치자들 때문에 급속하게 변했다. 한 예로 무굴 황제들은 자신들의 일상 생활을 기록하도록 명했으며 이러한 연대기는 왕의 전기를 만드는 데 발췌되어 사용되었다. 15세기 이후 힌두교 통치자들 역시 자신들이 통치하는 동안에 일어났던 중요한 사건들을 기록하는 데 관심을 두었다.

왕족들은 이러한 모든 역사를 지배했으나 일반대중들은 대부분 역사 속에서 보이지 않는 존재였다. 이슬람 통치자가 인도에 출현하게 되면서 요새화된 도시와 궁전들이 석조로 건립되기 시작했다. 후대의 힌두교 통치자들도 그 예들을 따랐기 때문에 12세기 이후의 건축 유적들은 보다 다양한 모습을 보여준다. 처음에는 종려나무의 잎을 사용했으나 나중에는 종이 위에 그림을 그린 필사본들이 전해지면서 힌두교와 이슬람 궁정의 예술 취향과 우아하면서도 화려한 분위기를 엿볼 수 있다.

17세기부터 인도가 영국의 식민지가 될 때까지 유럽인들의 영향력은 점점 뚜렷해졌다. 20세기 중엽에 제작된 건축, 조각, 회화는 서구의 영향이 점점 증가하고 있음을 보여준다. 독립한 지 50년이 지난 오늘날 인도에서는 두 가지 중대한 자극에 반응하는 예술가들이 새로운 미학을 뚜렷하게 보여주고 있다. 그것은 지금까지 등한시하고 이용하지 않았던 예술 유산을 다시 활용해야 한다는 필요성과 이러한 전통을 현대 문화로 정착시키려는 욕망을 말한다. 오늘날 예술은 결코 과거와 단절될 수 없으며 과거는 독창적이고 혁신적인 방법으로 다시 해석되고 다시 창조되어야 한다.

예술의 체험 관람자, 예술, 예술가

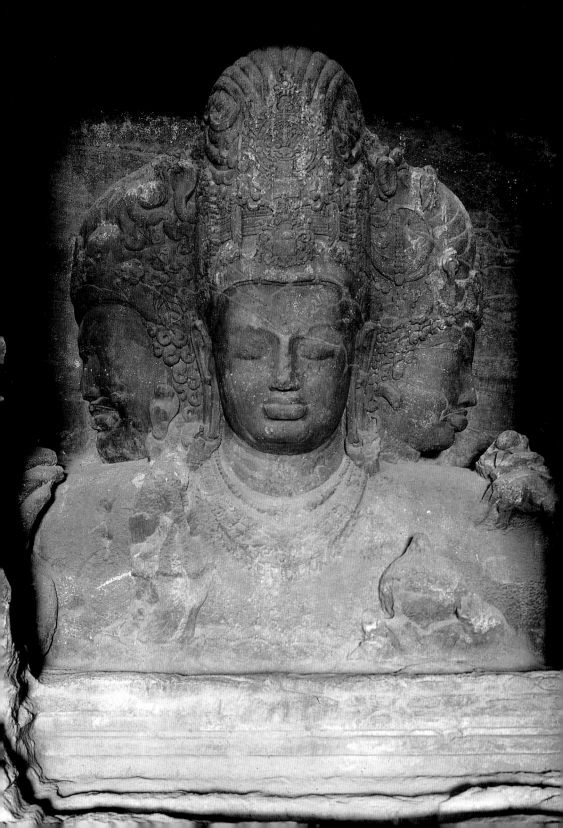

약 1,500년 전 고대의 사상가들은 예술의 감상에 있어 관람자의 역할을 중심으로 한 예술 이론과 미학 이론을 형성하였다. 그들은 미적 체험이 예술 작품에 존재하는 것도, 그것을 창조한 예술가에게 존재하는 것도 아닌, 바로 관람자에게 있는 것이라고 여겼다. 고대 작가들은 유추라는 방식을 이용하여 포도주의 맛은 그것이 담겨 있는 병에 있는 것도, 그것을 생산한 상인에게 있는 것도 아닌, 바로 포도주를 음미하는 사람에게 있다는 것을 지적하였다. 미술에 대한 이러한 관람자-반응 이론은 산스크리트어로는 라사(rasa)라고 하며 반응하는 관람자는 라시카(rasika) 혹은 감식가라고 부른다. 9세기까지 지배적이었던 이러한 토착적인 미학 이론은 분명히 인도 미술을 이해하는 데에도 관련이 있을 것이다. 그러나 라사에 대해 좀더 살펴보기 전에, 초기 인도에서 예술과 예술가의 역할이 어떠했는지 고찰해보는 것이 유용할 것이다.

개개인의 예술가들의 역할을 강조하고 그들의 작품을 그 자체로 찬미하는 예술에 대한 현대적인 접근은 근대 이전의 인도에서는 이질적인 개념이다. 중세의 유럽처럼 고대 인도의 예술도 주로 신성한 건축물들을 장식하기 위해 창조되었다. 탑과 첨탑, 부조 판벽, 조각상들을 만들 때의 주요한 목표는 바로 시각적인 장엄함이다. 그러나 예술을 통해 일반인들을 가르치고 계발시키며 적절한 미적 반응을 불러일으켜 종교적인 깨달음을 고양시키는 예술가들의 임무 역시 중요한 것이다. 예술은 신화와 종교가 서로 밀접하게 연결되어 있다. 예를 들어, 제5장에서 다루게 될 엘레판타의 시바 석굴 사원은 관람자가 세 개의 머리가 있는 거대한 시바 신을 보면서 경이로운 감정과 함께 직관적인 평화로움을 느끼도록 만들어진 것이다(그림1). 이처럼 웅장한 조각들은 종교적인 체험을 고양시켜주는 역할을 한다.

그러나 모든 종교예술이 이와 똑같은 방식으로 보이는 것은 아니

다. 나타라자 혹은 춤의 왕으로 알려진 청동의 춤추는 시바 상(그림
2)은──19세기의 프랑스 조각가 로댕은 이 청동상을 완벽한 율동감
의 구현이라고 묘사했다──아마 비단을 우아하게 걸치고 보석으로
치장하고 화관 장식으로 온몸을 덮은 모습으로 보였을 것이다. 이러
한 상은 숭배심을 가지고 보는 것과 박물관에서 보는 것과는 아주

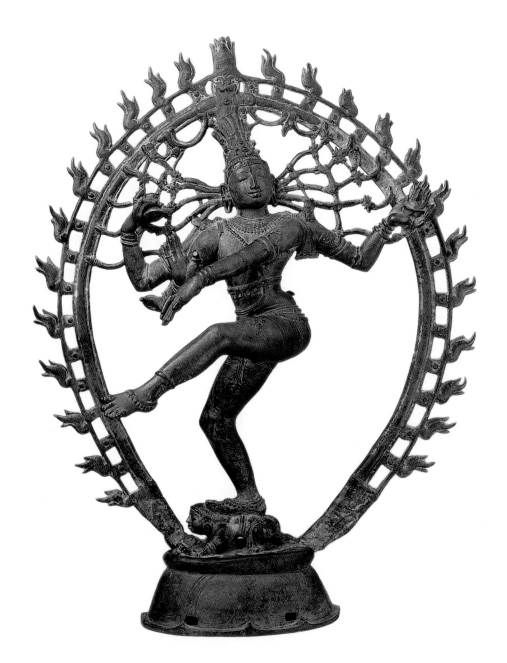

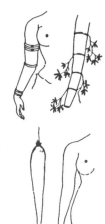

다르다.

고대 인도에서 예술은 대대로 내려오는 직업이다. 예술가들은 도제(徒弟) 체계로 이루어진 길드에 들어갔으며, 그들은 도공이나 대장장이, 직조공 등 다른 장인들과 같은 사회계층에 속했다. 대부분의 신출내기 도제들은 『쉴파 샤스트라』(shilpa shastra)로 알려진 미술 교본의 가르침에 따라 배웠다. 이 교본에는 초기 인도 미술 전통의 주요 주제인 인체의 구조에 대한 일련의 공식들이 소개되어 있다. 마드라스 근처의 현재 번성하고 있는 전통조각학교에서 사용할 목적으로 가나파티 스타파티(Ganapati Sthapati)가 그러한 공식을 드로잉으로 나타낸 것이 그림3~6에 소개되어 있다. 여인 몸통의 모형은 시바가 들었던 모래시계 모양의 다마루(damaru) 북이나 양쪽으로 뻗어 있는 금강저(vajra) 또는 인드라(Indra)의 번개였다(그림3). 여인의 팔은 항상 길고 가느다란 형태로 푸른 대나무나 팔미라야자 나무의 뿌리처럼 유연하게 표현되었다(그림4). 물고기나 연꽃잎은 기다란 눈의 모형으로 규정되었으며, 이러한 형태는 미의 전형으로 간주되었다(그림5). 정면형의 황소 머리는 남성 토르소의 모형이다(그림6). 『쉴파 샤스트라』에 있는 규정들은 신출내기 도제의 출발점으로 예술적인 기준을 유지하는 것을 보장해주었다. 영감이 풍부한 예술가들은 언제나 걸작품을 창조할 수 있었지만, 개인적인 실험을 고무하는 분위기는 조성되지 않았다. 오히려 이상화된 형태를 되풀이하는 것만이 격찬을 받았으며, 자연주의는 가치 있는 개념이 아니었다.

미술 교본에는 사원 건축과 관련된 상세한 규정들에 대해서도 언급되어 있다. 예를 들어, 카주라 호 사원에서 볼 수 있는 지붕들의 우아한 군집과 작은 뾰족탑을 형성하는 여러 집회전의 피라미드형 지붕들이 점점 높아지면서 나타내는 상승 곡선(그림7)은 고대의 건축가들이 시카라(shikhara : '산봉우리'라는 의미)라는 교본의 내용을 충실히 따른 결과였다.

유명한 스텔라 크람리쉬(Stella Kramrisch)와 같은 초기 학자들은 장인들이 신과 여신들의 형상을 만들 때 요가의 무아지경 속에서 신의 형상을 구체화하고 변환의 일순간에 상을 창조했다고 한다. 티베트의 예술가들이 성직자였을 것이라는 주장을 제쳐둔다고 하더라

2
왼쪽
춤추는 시바
즉 나타라자,
남인도,
970년경,
청동,
높이 67.9cm,
뉴욕,
아시아
사회미술관

3-6
인체 구조의
모형,
가나파티
스타파티,
마드라스,
1978
왼쪽 위
여성 토르소의
모형
위
여성의 팔
왼쪽 아래
눈
아래
남성 토르소의
모형

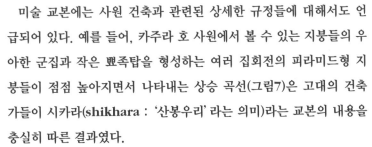

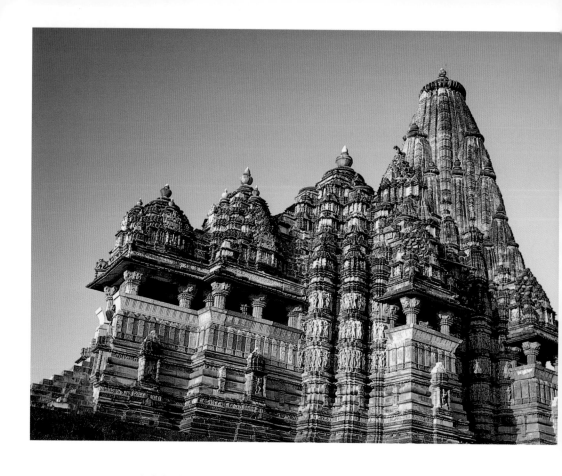

도, 이러한 현상은 가끔씩 일어났을 것이다. 그러나 일반적으로 장인들은 길드 조합의 일원으로 대개 생계를 위한 수단으로 일을 했다. 종교와는 상관없이 예술가들은 그들에게 일을 의뢰하는 후원자들을 위하여 일했을 것이다. 예를 들어, 부바네쉬바르의 시시레쉬바라(Sisireshvara) 시바 사원과 여기에서 북쪽으로 약 120킬로미터 떨어진 라트나기리 불교 사원은 모두 8세기 오리샨(Orissan) 길드의 작품으로 볼 수 있다. 이와 유사한 현상이 오늘날 델리에서 그리 멀지 않은 자이푸르 근교에서도 일어나고 있다. 이곳에서는 이슬람 교도의 장인들이 정기적으로 힌두 사원에서 조각하는 일을 맡고 있다.

카주라 호 사원이나 남인도 탄자부르 대사원의 건축을 담당한 많은 예술가와 뛰어난 건축가들의 이름과 생애는 알려져 있지 않다. 타지마할이 베레네오 제로니모(Vereneo Geronimo)라는 베네치아의 보석 상인에 의해 만들어졌다는 17세기의 기록에 확실한 종지부를

찍고, 이 건축물의 건축가의 정체를 밝혀낸 것이 지난 15년간의 유일한 성과였다. 이는 15세기와 16세기의 이탈리아 르네상스 시대의 상황과는 매우 다르다. 르네상스 시대의 레온 바티스타 알베르티(Leon Battista Alberti), 도나토 브라만테(Donato Bramante), 필리포 브루넬레스키(Filippo Brunelleschi)와 같은 건축 설계자들이 로마나 피렌체에 세운 성당은 평면도와 입면도, 심지어 목재 모형까지도 그대로 남아 있다. 또한 그들의 생애와 관련된 전기의 기록까지 현존하고 있다.

인도의 미술 역사가 이렇게 익명으로 남아 있는 이유 중의 하나는 건축과 조각이 서로 분리될 수 없는 종합적인 성격을 가지고 있기 때문이다. 대규모의 거대한 사원이 세워질 때 건축가나 조각가뿐만 아니라 석공, 미장이, 화가, 목수 등의 길드 집단도 10년 또는 그 이상의 기간 동안 그곳으로 이주하여 살았다. 중세 유럽의 성당 건물과 마찬가지로, 기념비적인 건물은 여러 전문가들의 공동 산물로 생겨난 것이다. 따라서 이러한 상황 속에서 예술가의 이름과 개성은 중요하지 않았다.

이러한 익명성의 또 다른 이유는 인도의 계급적인 카스트 제도에서 예술가의 신분이 낮다는 데에 있다. 브라만 즉 성직자 계급이 가장 높은 지위를 차지한다. 그 다음이 크샤트리아 즉 통치 집단, 바이샤 즉 상인, 그리고 마지막이 수드라 즉 육체 노동자들이다. 예술가들은 마지막 부류에 해당되는데, 손을 이용해 일하는 사람들은 진흙으로 제방을 건설하든지 아름다운 상을 조각하든지 간에 모두 최하층의 계급에 속했다. 그런데 역설적으로 이러한 예술가들 중에서는 종종 황족을 포함한 부유하고 영향력 있는 후원자에게 접근할 수 있는 특권을 부여받은 사람들이 있었으며, 그들 사이에서도 최고는 인정을 받았다.

그러나 예술가의 익명성은 예술가들 스스로가 원해서 생긴 것이 아니라 신분이 높은 후원자의 부산물이다. 카주라 호와 탄자부르의 명문에는 찬델라 왕 야쇼바르만(Yashovarman)과 촐라 왕 라자라자에 대해 상술되어 있으며, 17세기의 문헌은 무굴 왕조의 샤 자한(Shah Jahan)을 찬양하고 있다. 예술가들은 보수를 받는 노동자로

취급되었으며, 영예는 계획을 세우고 그것을 실현하는 데 드는 비용을 지불한 후원자에게 돌아갔다. 그렇다고 이것이 겉보기만큼 그렇게 극단적인 상황은 아니다. 결국 대부분의 현대 미술관과 콘서트 홀의 이름을 보면 후원자의 이름을 본떠 붙이고 있지 않은가?

그럼에도 불구하고 남부의 카르나타카 주(州)와 같은 일부 지역에서는 예술가들의 이름이 특정한 시기의 기록에 나타난다. 베루르(Belur)에 있는 정교하게 장식된 12세기 사원에 조각된 42개의 여성 그룹상들은 각각 서로 다른 예술가가 창조한 것처럼 보인다. 대부분의 그룹상에는 조각가의 이름, 길드, 고향 등을 알려주며 그들의 개인적인 업적을 찬양하는 명문이 새겨져 있다. 이러한 명문의 예로는 "직함이 있는 조각가들의 목에 들이댄 가위처럼"이나 "라이벌 조각가들 가운데 가장 뛰어난 자" 등을 들 수 있다. 가다그(Gadag) 근처의 11세기 사원에 새겨진 명문에는 건축가의 영광을 말해주는 유사한 문구가 실려 있다.

이 세상의 승리자는 우데가(Udega), 스리 크리야샤크티 판디트(Sri Kriyasakti Pandit[Pandit : 인도의 석학, 범학자 – 옮긴이])의 제자, 그는 다양한 예술과 과학을 설명하는 데 있어 브라만 신과 동등한 자. 사자가 발정한 코끼리를 이기듯 경쟁 관계의 건축가를 이길 수 있는 자. 노련한 정부가 매춘부에게 하듯이 자신이 얻은 것을 빼앗기지 않으려고 애쓰는 건축가의 자만심을 꺾은 자.

역사적, 개인적인 자료가 부족함에도 불구하고, 우데가가 누린 평판에 대해서는 의심할 여지가 없다. 앞으로 좀더 살펴보면, 11~12세기 카르나타카 지방에서 활동한 건축가나 조각가들이 자신의 솜씨를 널리 알릴 수 있었던 흥미로운 사실을 규명할 수 있을지도 모른다.

예술에 대한 후원은 다양한 염원으로 고취되었으며, 그중 하나는 영적인 가치라는 개념이었다. 중세 기독교 사회에서도 매우 중요했던 이 개념은 인도에서는 업(karma)에 대한 깊은 믿음을 수반한다. 업은 현세에서 행한 일들이 내세의 삶을 결정한다는 뜻이다. 인도의 신앙 체계(불교도, 자이나교도, 힌두교도, 시크교도)에서는 인간은

너무 부도덕해서 단 한 번의 삶을 통해서는 신성(神聖)에 가까워질 수 없다고 여겼다. 대신에 그들은 매번 더 좋은 세상으로 갈 수 있는 기회를 가지고 되풀이해서 태어나며, 결국은 윤회로부터 자유로워질 수 있을 만큼 순수해진다. 힌두교의 성서인 『바가바드기타』(*Bhagavad Gita*)에는 이러한 믿음이 언급되어 있다(ch 2, v 22).

인간이 낡은 옷을 벗어던지고
새로운 다른 옷을 입는 것처럼,
육신의 자아도 낡은 신체를 버리고
다른 새로운 신체를 부여받는다.

업 즉 자신의 행동의 결과는 내세의 삶을 결정한다. 선한 업을 얻는 확실한 방법 가운데 하나는 종교적인 건축물을 후원하는 것이다. 불교, 힌두교 그리고 자이나교의 수많은 신전들에 대한 후원은 대개

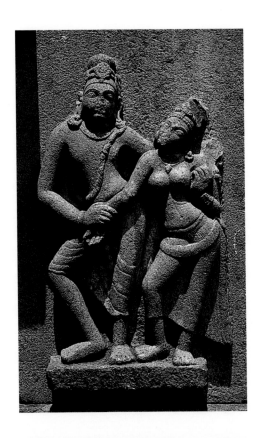

8
스바르가
브라흐마 사원의
후벽 조각상,
알람푸르,
700년경

이러한 깊은 신념의 결과였다.

고대 석조미술의 신성한 성격에도 불구하고, 감각적이며 세속적인 성질을 지닌 조각들이 종종 신전을 장식하고 있다. 풍만한 여인들과 도발적인 자세를 취하고 있는 남녀 조각상이 자주 등장하나 예술가나 후원자, 불교 교단은 이러한 것을 문제삼지 않았다(그림8). 어떻게 사원이나 수도원에 그러한 상들이 나타날 수 있었을까? 크람리쉬는 인도의 고대 미술은 종교적이지도 세속적이지도 않으며 "변치 않는 인도인의 삶의 구조가 종교적인 신념과 세속적인 행동 사이의 서구식 이분법과는 무관했기 때문이다"라는 주목할 만한 말을 했다. 그녀의 함축성 있는 발언은 고대 힌두교 인도의 총체론적 입장에서 가장 잘 이해가 될 수 있을 것이다.

총체론적인 관점에서 보면 인생의 목표는 네 가지로 이루어져 있다. 즉 다르마(dharma)는 덕과 의무에 대한 수행을 내포하며, 아르타(artha)는 자신의 직업에 윤리적으로 종사함으로써 얻어진 부를

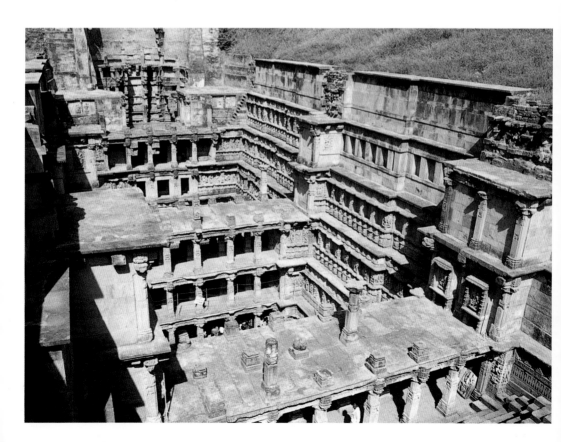

가리키고, 카마(kama) 즉 사랑은 가족 간의, 이성 혹은 부부 사이의 사랑을 포함하고 있는 데 반해, 모크샤(moksha)는 자유를 의미한다. 이러한 목표들은 예술 분야에까지 확대되어 네 가지 목표와 관련된 상들이 신성하고 세속적인 건축물의 벽에 등장하였다. 성전에서 일하는 조각가들은 사고를 신성함으로 이끄는 상들을 창조하였으나, 동시에 그들의 상이 부, 사랑과 관련이 있는 것도 당연한 것이다. 마찬가지로 세속적인 궁궐과 부호들의 저택은 벽화나 조각장식을 통해 성스러운 신화들을 위한 장소를 제공하였다. 그러나 우리가 아는 바와 같이, 어떠한 설명도 성전에 장식된 감각적인 상들의 풍부함에 대해 해명하지 못했다.

미술에 있어 신성함과 세속적인 것이 상호 조화를 이루고 있는 예는 인도 서부의 파탄(Patan)에 있는 사암으로 만들어진 11세기경의 거대한 건축물이다(그림9). 지하에 위치한 이 거대한 유적은 정교하게 조각된 7층의 건축물로 궁전이나 사원과 유사한 형태이며, '여왕

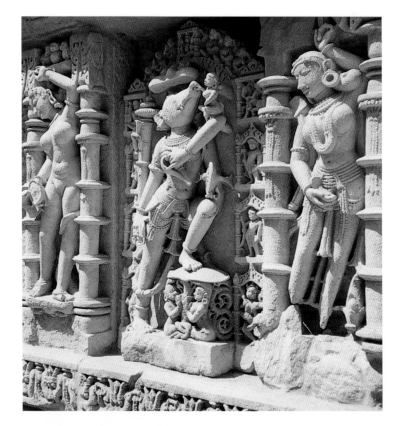

9-10
여왕의
계단식 우물,
파탄,
1064~90년경
왼쪽
남동쪽에서
본 모습
오른쪽
여인상들이
양 옆에
서 있는
바라하 모습의
비슈누 상,
제3층

의 계단식 우물'로 알려져 있다. 각 층에는 기둥으로 장식된 난간이 있으며, 이 난간은 다음 층으로 내려가는 넓은 계단과 연결되어 있다. 이러한 장식 기둥의 수는 모두 300개이다. 이 건축물은 실용적인 목적에 사용될 뿐 아니라 여분의 물을 비축하는 배수 탱크의 역할도 하였다. 또한 인도의 다른 계단식 우물의 경우와 마찬가지로 여행자를 위한 한밤의 시원한 휴식처로도 이용되었다.

그러나 여왕의 계단식 우물은 많은 의미를 담고 있다. 이 건물은 신성하고 세속적인 조각상들로 덮여 있으며, 그중 약 400구가 남아 있다. 예를 들어, 세번째 층의 난간에는 힌두교의 신인 비슈누 상들이 조각되어 있으며, 양 옆에는 날씬하면서도 생동감 있는 여인들이 각각 서 있다(그림10). 원형의 우물 기둥은 신의 형상으로 완전히 덮여 있는데, 뱀 위에 누워 있는 비슈누 상이 가장 높은 지위를 차지하며 비슈누 상은 아래 세 개 층의 중앙 벽감에 반복되어 나타난다. 힌두교의 창조 신화에 의하면, 비슈누는 세계가 창조되기 이전 우주의 바다 위에 떠 있는 뱀 위에서 졸고 있었다고 한다. 이 '우물'을 담당한 예술가와 여왕은 세 개의 서로 다른 층에 그것을 반복해 장식함으로써 이러한 신화적인 이미지를 다시 창조했다. 이렇게 함으로써 뱀의 침상은 지하 수면의 높이와는 관계없이 항상 물 위에 떠 있게 되었다. 이 건축물은 인도의 건조한 지역에서는 대단히 중요한 기능적인 요소인 물을 신성한 신화와 효과적이면서도 풍부한 상상력으로 결합하고 있다.

토착 이론가들이 제시한 방법을 인도 미술과 관련시키기 위해서는 고대의 라사 이론을 이해해야만 한다. 글자 그대로 라사는 과일이나 야채 즙, 주스를 의미한다. 그것은 사물에서 최상인, 즉 가장 정제된 부분을 일컫는다. 미학적인 의미에서 라사는 예술 작품, 희곡, 시, 음악, 무용에 대한 묵상으로 일깨워진 높은 깨달음의 상태를 말한다. 행위는 라사가 없는(ni-rasa) 것으로 비판을 받거나 혹은 라사가 고취된(rasavat) 것으로 격찬을 받았다. 라사 이론은 4세기경 고대 작가인 바라타가 '춤의 과학'(Natya shastra)이라는 제목이 붙은 춤과 희곡에 관한 그의 작품 속에서 언급된 것이다. 바라타가 이전의 대가들에 대한 자신의 빚을 인정하고 있는 것은 라사 이론의 등장이 그보

다 훨씬 이전이었음을 보여준다. 희곡은 라사를 만들어내기 위해 결합해야 하는 요소들의 총수를 가장 잘 말해준다. 예를 들어 슈링가라(shringara)로 알려진 성적인 라사를 경험하는 관객들을 위해 바라타는 연인들에 의한 환기적인 행위의 필요성을 강조하였다. 이러한 행위들은 몸짓, 포옹, 곁눈으로 슬쩍 보는 행위로 인해 강렬해지며 질투, 열망, 기대 따위의 부차적인 감정들도 중요하다. 반면에 의상, 화장, 무대 장치와 같은 다른 요소들은 보조적인 역할만을 수행한다. 포도주를 담은 용기처럼, 배우는 관람자가 라사를 체험하는 데 필요한 수단에 불과하다고 주장하는 이론가들에게는 관람자가 중요하지만 라사가 영감을 받은 배우, 즉 뛰어난 예술 작품에 의해서만 환기될 수 있다는 주장도 있다.

일반적으로 공연 이론을 정적인 형태의 예술에 적용하는 것은 분명히 문제가 있다. 희곡에서 라사의 창조와 관련된 몇 가지 변수는 회화나 조각에서 변형되어 표현될 수 있으나, 무대 공연과 관련된 시간 요소가 없다는 것이다. 이것은 아마도 인도의 조각과 회화에 있어 서사적인 방식이 그처럼 우세한 위치를 차지하고 있는 이유 가운데 하나일 것이다. 전면에 걸쳐 혹은 20쪽의 그림책 속에서 점차적으로 펼쳐지는 이야기들은 아홉 가지 유형의 라사를 창조하는 데 보다 큰 가능성을 갖고 있다. 라사의 최고로 묘사되는 슈링가라라는 에로틱한 감정은 예술 분야에서 자주 다루어진다. 다른 여덟 개의 라사는 희극(hasya), 비애(karuna), 분노(raudra), 용맹스러움(vira), 공포(bhayanaka), 증오(bibhatasa), 경이(adbhuta), 침묵(shanta)이다.

15세기와 16세기경에 쓰여진 중요한 교본 『비슈누다르모타라 푸라나』(Vishnudharmottara Purana)에서는 공공 건축물의 미술 작품은 아홉 개의 라사를 모두 보여줄지 모르나, 가정을 장식하는 회화나 조각은 단지 성적인 사랑, 희극, 침묵만 필요하다는 것을 상세히 설명하고 있다. 매우 허술하기는 하지만, 라사에게는 색채도 정해져 있었다. 성적인 사랑의 라사는 진한 남빛이며 희극은 흰색, 비애는 비둘기색(회색), 분노는 붉은색, 용맹스러움은 노란색, 공포는 검은색, 증오는 파란색, 경이는 황금색 그리고 침묵은 재스민 또는 달

빛색(은색)이다. 인도인의 전형적인 연인이자 영웅인 크리슈나 신이 진한 남빛의 피부에 노란 옷을 입고 있다는 사실에서 알 수 있듯이, 몇 가지 색은 인도인들에게는 특별한 의미가 있다.

관람자 또는 라시카, 라사를 불러일으키는 예술 작품에 관하여 이론가들은 능숙하고 생생하게 표현하는 것이 예술 작품에서 필수인 것처럼, 예술적인 경험과 조화를 이루면서 잘 받아들이는 것 역시 관람자에게 필수 조건이라고 주장했다. 라사는 지성적인 집단에게만 가능했던 지적이며 감정적인 경험으로 보인다.

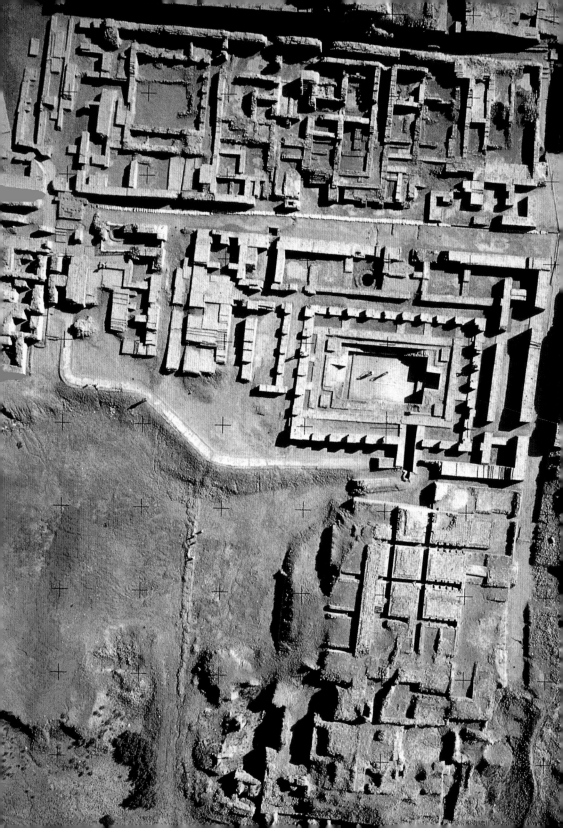

인도 대륙에 이름을 부여해준 거대한 인더스 강은 눈 덮인 히말라야 산맥에서 시작되어, 약 32만 킬로미터를 흘러 아라비아 해로 합류한다. 이 강의 언덕과 다섯 개의 거대한 강 지류를 따라 기원전 3000~2000년에 고도로 발달된 도시 문명이 발생하였다. 이곳의 원주민들은 페르시아 만과 중앙아시아와 문화교류를 하였으며, 독특한 문자체계와 진보된 도시계획의 개념을 가지고 있었다(그림11). 또한 의식이나 무역에 사용된 정교하게 조각된 동석제(凍石製) 인장(印章)에서 볼 수 있듯이 미적인 감각도 지니고 있었다. 인더스 문명은 원주민들이 문자의 형태를 사용했기 때문에 선사시대(先史時代)로 분류되지 않으며, 또한 비문의 내용이 아직 해독되지 않았기 때문에 역사시대(歷史時代)에 속하지도 않는다. 인더스 문명은 주요 자료가 구체적인 고고학 자료라는 점에서 원사시대(原史時代)라는 애매모호한 영역에 속한다고 할 수 있다. 고고학의 매력은 옛 사람들의 주거지, 그들이 사용했던 장신구와 기구들을 보여줌으로써 그들의 삶으로 한층 더 가깝게 다가갈 수 있다는 데 있다.

인더스 도시의 발견은 우연한 일이었다. 1865년 빅토리아 여왕 시대의 영국인 인도 행정관은 카라치의 항구도시와 내륙의 라호르를 잇는 철로를 세우려고 하였다. 철로를 놓을 단단한 둑을 건설하기 위해 잡석이 필요했기 때문에 인부들은 하라파 유적지의 제방에서 발견된 똑같은 크기의 큰 벽돌 덩어리들을 사용하였다. 그 결과 오늘날까지도 카라치-라호르 구간의 열차는 4,000년 이상 된 벽돌 위를 달리고 있다. 이후 발굴에 의해 이 벽돌들은 100만 제곱킬로미터 이상에 이르는 영역, 즉 영국, 프랑스, 에스파냐를 합친 것과 같은 영역에 이르기까지 영향을 미쳤던 고대 문명에서 유래된 것이라는 사실이 밝혀졌다. 이 영역은 아프가니스탄의 고원에서부터 인더스 강어귀까지, 그리고 이를 지나 구자라트의 해안선과 야무나 강까지 이어져 있

11
모헨조다로,
2600~1900년경
BC,
높이 80m의
열풍기구에서
찍은 가공의
사진,
컴퓨터
그래픽을
이용한 지도,
대욕장은
오른쪽 중심에
위치한 것으로
보임

다. 오늘날 파키스탄과 인도 서북부에 해당하는 이 지역에는 몇 개의 큰 도시가 존재하고 있었다. 이 도시 유적들 가운데 가장 유명한 것은 인더스 강 유역의 모헨조다로, 라비(Ravi)로 알려진 인더스 강 지류를 따라 자리잡은 하라파, 지금은 말라 없어진 가가라(Ghaggar) 강 언덕에 있는 칼리방간, 구자라트 해안을 따라 펼쳐진 로탈(Lothal) 등이다. 이 거대한 지역에 걸친 공통적인 문화 표현 방식이 인더스 문명의 성숙기 동안에 지속되었으며, C-14 측정법에 의해 연대는 기원전 2600~1900년 사이로 추정된다.

인더스 문명에 관한 기존의 여러 견해들은 최근의 발굴에 의해 수정할 필요가 있다. 그중 하나는 이 유적의 주요 도시들이 서쪽의 높은 성채와 동쪽의 낮은 주거 도시들로 구성되어 있다는 것이다. 그러나 도시의 대부분은 벽으로 둘러싸여 있고, 제방 위에 세워진 두 개 혹은 그 이상의 지역으로 구성되어 있었던 것으로 보인다. 어떤 경우에는 평지보다 높게 건물을 세우기 위해 햇볕에 말린 벽돌과 잡석들을 사용하여 토대를 축조하였다. 도시를 설계한 건축공학자들은 매년 일어나는 인더스 강의 홍수에 대해 잘 알고 있었다. 홍수의 위협은 수로를 이용한 운송과 무역상의 이점보다 크지는 않았을 것이다. 인더스 주민들은 유능한 농경민들이었으며, 그들은 계절풍 홍수가 빠져나간 후 흠뻑 젖은 땅 위에 여름 작물의 씨를 뿌리고 땅을 파서 관개 수로를 유지하였다.

도시들은 여러 공공 건축물들을 포함하고 있다. 모헨조다로에 있는 대욕장은 벽돌로 지어진 구조물로 바닥에는 방수 처리를 위해 아스팔트를 칠했다. 옆에는 물을 공급해주는 우물이 설치되었으며, 대형 하수도로 연결되는 배수 시설도 갖추고 있다(그림12). 목욕탕 주위에는 여러 개의 주랑(柱廊) 현관과 일련의 방들이 배치되어 있고 위층으로 향하는 계단이 설치되었다. 이후의 관습으로부터 추정해보면, 이 건축물은 세정의식(洗淨儀式)에 쓰인 목욕탕이었을 가능성이 높다. 지금까지 곡물 창고로 여겼던 대형 건축물들은 곡물과는 관련이 없으며, 집회장으로 보는 것이 가장 타당할 것으로 생각된다. 다른 건축물들은 막연히 집회장과 대학이었을 것으로 추정하고 있으며, 칼리방간에 있는 일련의 대형 조리용 화덕은 불을 피웠던 제단이

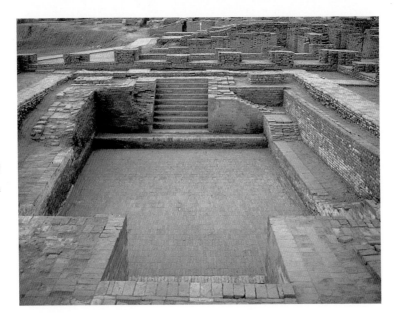

12
대욕장,
모헨조다로,
2600~1900년경
BC,
11.3×6.7×2m

였을 가능성이 있다.

　정연하게 계획된 주거 지역은 바둑판 모양으로 설계되었으며, 주
요 도로는 남북 일직선으로 나 있다. 주민들은 진흙이나 벽돌로 지은
다실(多室) 주택에서 살았다. 이 주택들은 대부분이 욕실을 갖추고
있으며, 벽돌로 만들어진 욕조는 큰길의 하수도와 연결되어 있다.
700개에 달하는 우물은 모헨조다로의 주민에게 물을 공급했던 것으
로 보이며, 아주 작은 주택조차도 배수 시설과 연결되어 있다. 인상
적인 인더스 도시의 관개시설은 효율적인 중앙집권을 암시해준다.
모헨조다로는 광대한 지역에 걸쳐 있으며 인구는 약 3만 5천 명에서
4만 명으로 추정되는데, 이는 2만 5천 명의 인구를 가진 이탈리아의
폼페이보다 더 큰 규모이다. 최근의 연구에 따르면, 모헨조다로의 일
부 도시는 성숙기 동안 여러 차례에 걸쳐 다시 건설되었는데, 이러한
재건이 피해가 막심한 홍수 때문이었다는 생각은 더 이상 받아들여
지지 않는다.

　하라파에서 발굴된 유물들은 도시의 일정 구역에서 특정한 수공업
활동을 했다는 초기의 견해들이 재고되어야 함을 보여준다. 토기 가
마, 구슬 세공인의 구멍 뚫는 공방, 염색업자의 저장용 통, 금속 세공
인의 불 때는 장소와 조개 세공업자의 공방 등이 모여 있는 여러 구역

이 있었다고 보는 편이 더 적합할 것이다. 인더스 도시의 금속 세공인들은 도끼나 창끝과 같은 다양한 종류의 도구뿐만 아니라 구리와 청동제 용기 등도 제작하였다. 인더스 주민들은 은제 또는 금제 머리띠, 목걸이, 귀고리, 부적, 버클 외에도 구슬이나 조개 장식, 테라코타 등으로 자신들을 치장하였다. 구슬 세공업자의 수준 높은 기술이 오랜 역사를 지니고 있음을 보여주는 많은 세공품들 중에서 진한 적갈색의 원통형 홍옥수(紅玉髓) 구슬은 함께 꿰어져 육중한 허리띠를 만들고 있다(그림13). 도공들은 발 물레를 사용하여 실용적인 용기 외에도 격조 있는 다양한 형태의 토기들을 만들었다. 이러한 토기들은 대부분 붉은색의 슬립(slip : 도자기 제조에 쓰이는 점토 고체 입자의 현탁액 - 옮긴이)이 입혀졌으며, 문양은 검은색의 안료로 장식하였다(그림14). 새, 물고기, 동물과 식물 외에 서로 맞물린 원과 같은 기하학적인 문양이 선호되었다. 식물 중에서는 특히 인도의 성수(聖樹)로 보리수(Ficus religiosa) 나뭇잎이 자주 등장한다.

인더스 도시에서 출토된 유물 가운데 가장 주목할 만한 것은 동판용 조각칼로 새겨진 작은 동석제 인장들이다. 이 인장들은 알칼리에 입혀진 후 불에 구워져 표면에 광택이 난다. 그중 눈에 띄는 것은 육중한 군턱이 늘어져 있는 인도의 혹소(등뿔소)로 강한 근육의 힘이 두드러지게 나타나 있다(그림15). 이 인장은 비록 크기는 작지만 강력한 힘을 보여준다. 가장 흔히 볼 수 있는 소재는 유니콘이라고 불리는 동물(그림16)로, 그 앞에는 종종 '향로'나 '구유'가 놓여 있다. 어떤 사람들은 이 동물의 뿔이 자연스럽게 겹쳐 표현된 혹 없는 평범한 황소라고도 여기지만, 테라코타 소상에서도 이러한 동물들을 발견할 수 있기 때문에 유니콘일 가능성이 높다. 인장에 새겨진 다른 동물들로는 두 개 또는 세 개의 머리를 가진 형체를 알 수 없는 신화적 동물을 비롯하여 코끼리(그림17), 들소, 코뿔소(그림18), 악어 등이 있다.

인더스 인장 중에는 그 동물이 의미하는 것을 넘어 종교적 또는 상징적인 중요성을 지니는 상들도 소수 포함되어 있다. 한 인장에는 머리가 셋이고 요가의 명상 자세로 다리를 접고 앉아 있는 인물이 새겨져 있다. 이 인물의 아래쪽에는 두 마리의 사슴이 있고, 위쪽 가장자

13-14
인더스 문명의
공예품,
2600~1900년경
BC
위
홍옥수 구슬로
된 허리띠,
모헨조다로,
각 구슬의
길이 12~13cm
아래
채색 항아리,
하라파,
높이
약 13~50cm

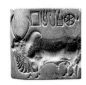

리에는 상형문자가 있다(그림19). 이 상의 형태는 후에 나타나는 설법하는 부처의 모습(그림70)과 매우 유사하다. 이 불상에서도 부처가 최초로 설법을 한 녹야원(鹿野苑)이라는 장소를 암시하기 위해 똑같이 사슴이 표현되어 있다. 요가 수행자가 뿔이 달린 머리 장식을 쓰고 동물들로 에워싸여 있다는 점은 이 인물이 동물의 왕이기도 한 힌두교 시바 신의 원형일지도 모른다는 사실을 암시해준다. 요가의 자세—인도의 세계 미술언어에 대한 유일한 공헌—를 취하며 수도하고 있는 인물의 연원이 오래되었다는 사실을 발견하게 된 것은 매우 흥미 있는 일이다. 인더스의 또 다른 인장에는 나무 정령(精靈)이나 여자 인물상, 그리고 보리수 종류의 나무와 함께 표현된 동물들이 새겨져 있다.

명문이 새겨진 금판과 인장들은 대부분 무역이나 의식용으로 만들어졌으며 발굴을 통해 약 4천 개 이상이 발견되었다. 점토 인장에 찍혀 있는 돗자리와 새끼줄의 흔적은 그것이 상품에 사용된 것임을 말

15-19
인더스 문명의
인장,
2600~1900년경
BC,
동석,
높이
약 2.3~3.8cm
맨 위
혹소 인장,
이슬라마바드
박물관
중간 위
유니콘 인장,
카라치
국립박물관
중간 아래
코끼리 인장,
모헨조다로
박물관
맨 아래
코뿔소 인장,
카라치
국립박물관
오른쪽
요가 수도자
인장,
뉴델리
국립박물관

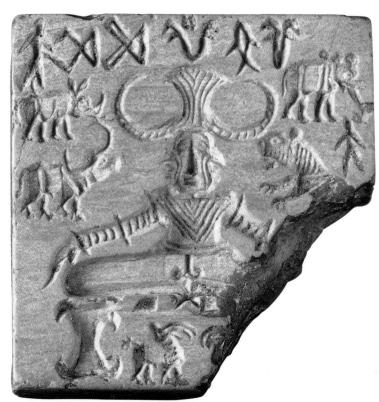

해준다. 대부분의 인장에는 세 개 또는 열 개의 문자가 새겨져 있는데 가장 긴 것은 27개나 된다. 이 명문들은 거래된 상품의 소유권을 나타내기 위해 인장을 사용한 개인이나 가족, 상인 길드 조합을 알려주며, 반면에 동물들은 부족의 상징이었을 가능성이 높다. 인더스의 인장들은 중앙아시아의 페르시아 만을 따라 발견되었다. 즉 페르시아 만 유형의 '단추'형 인장과 중앙아시아의 전형적인 원통형 인장의 예들이 인더스 지역에서 차례로 발견되었다. 4천 개가 넘는 명문들에도 불구하고 인더스 문자는 여전히 학자들을 당혹스럽게 한다. 글자들을 겹쳐놓은 방법으로 보아 문자가 대개 오른쪽에서부터 왼쪽으로 씌어졌다는 것을 알 수 있다. 인더스 문자를 해독하려는 다양한 시도 가운데 유일한 성과는 각 문자들마다 서로 다른 '해독법'을 사용해야 한다는 것이다. 학자들은 이 부호들을 상형문자, 표의문자, 동음자, 음절문자, 그리고 심지어는 알파벳으로까지 다양하게 여겨왔다. 그들은 또한 이 문자를 인도아리아어(Indo-Aryan), 드라비다어(Dravidian), 엘람어(Elamite) 등 가지각색의 언어 그룹과도 연결시켰다. 영국 런던의 대영박물관에 소장되어 있는 유명한 로제타 스톤의 경우처럼, 두 나라 말로 쓰여진 비문이 발견된다면 아마도 이 문제는 해결될 가능성이 있다. 이 비석은 잘 알려진 그리스어로 내용을 반복했기 때문에 이집트 상형문자의 해독을 가능하게 했다.

인장이 무역에 사용되었을 것이라는 추측은 정확하게 등급이 매겨진 돌로 만든 저울추 세트에서도 확인된다. 이 저울추의 등급은 1에서 64까지 배가 되며 그후 숫자 16을 효율적으로 이용한 복잡한 십진법에 따라 증가한다. 흥미롭게도 16이라는 숫자는 최근까지도 사용되었다. 즉 1950년대 인도 통화가 십진법을 채용하기 이전의 1루피는 16안나였다. 저울추와 인장들은 국내 무역뿐만 아니라 해외 무역에도 꼭 필요한 요소였다.

인더스 유적에서 석조상은 매우 적게 발견되었다. 모헨조다로 출토의 제관(祭官, priest-king)으로 알려진 작은 동석제 흉상은 두툼한 입술에 곧은 코와 조개가 상감된 반쯤 감은 눈, 그리고 수염이 달린 남성상이다(그림20). 머리 주위에 장식띠를 두른 이 인물상은 삼엽형(三葉形) 무늬가 새겨진 옷을 걸치고 있다. 삼엽형 무늬에는 원래

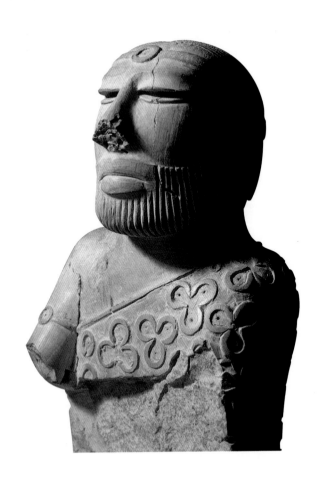

20
제관 흉상,
모헨조다로,
2600~1900년경
BC,
석회암,
높이 19cm,
카라치
국립박물관

붉은색의 납유리가 감입되어 있었다. 목의 각 면에 있는 구멍은 아마도 귀금속의 목걸이를 장식했던 흔적으로 보인다. 이 인물은 과연 누구일까? 인물의 형태는 수메르인 또는 메소포타미아인과의 관련성을 보여주는가? 또는 고대 박트리아인일 가능성은 있는가? 정말로 알 수 없는 일이다.

하라파에서 발견된 두 구의 석제 토르소는 높이가 겨우 10센티미터밖에 되지 않는 상으로 머리와 두 팔을 끼웠던 구멍의 흔적이 남아있으며, 다른 종류의 미적 감각을 보여준다. 그중 첫번째 상은 붉은 사암으로 만들어진 부드럽고 육감적인 남성 누드 토르소이다. 두번째 상은 한쪽 다리를 들어올리고 양 어깨를 약간 비튼 석회암의 춤추는 남성 토르소로 나타라자로 알려진 후기의 춤추는 시바 상과 매우 유사함을 보여준다. 이 두 소상은 출토된 지층이 확실하지 않기 때문

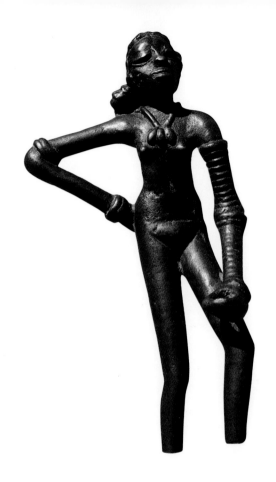

21
춤추는 소녀상,
모헨조다로,
2600~1900년경
BC,
청동,
높이 10cm,
뉴델리
국립박물관

에 이들을 후기시대로 추정하는 것은 다소 무리가 있다.

금속 주물공들은 약간의 소형 청동제 인물상을 만들었다. 그중 가장 잘 알려진 작품은 모헨조다로 출토의 매우 생동감 넘치는 상으로 '춤추는 소녀'로 추정되고 있다(그림21). 가는 몸매에 옷을 걸치지 않은 이 인물상은 체중을 한쪽 다리에 싣고 있으며, 육중한 팔찌를 끼고 있는 팔은 자연스럽게 늘어뜨리고 다른 한쪽 팔은 엉덩이 위에 올려놓았다. 머리는 커다란 눈과 납작한 코, 두툼한 입술을 보여주려는 듯 뒤로 젖혀 있으며 머리카락은 땋아서 정교한 머리끈으로 처리하였다.

인더스의 장인들은 엄청난 양의 테라코타 인물상들을 만들었다. 넓은 허리띠와 여러 겹의 목걸이를 두르고 부채꼴 모양의 머리장식을 한 대부분의 여인상(그림22)은 일반적으로 지모신(地母神)으로 불

22
지모신상,
모헨조다로,
2600~1900년경
BC,
테라코타,
높이 약 18cm,
카라치
국립박물관

린다. 이 여인상들의 눈, 가슴, 장신구 등은 점토 덩어리를 붙여놓은
단순한 형태로 매우 거칠고 투박하게 만들어졌다. 이러한 소조상들
은 봉헌물이었던 것 같다. 봉헌물을 만들면서 서원한 소원이 이루어
지면 봉헌자는 인도 북부의 근대 도시인 알라하바드(Allahabad) 근
처의 슈링가베라푸라(Shringaverapura)에 있는 약 1,500년 전의
고대 수조(水曹)에서 볼 수 있는 것처럼 그 봉헌물을 신성한 물 아래
로 침전시키는 의식을 했던 것으로 보인다. 인더스의 아이들은 바퀴
달린 수레, 동물, 호각, 팽이, 새, 주사위 등 여러 가지의 테라코타제
장난감들을 가지고 놀았다. 파양스 도자기와 테라코타로 만들어진
동물 인형들(그림23~27)은 종종 매우 뛰어난 형태를 보여주며, 이
러한 예는 파양스 도자기로 만들어진 즐거운 표정으로 앉아 있는 원
숭이상에도 잘 나타나 있다.

　인더스의 물질 문화는 방대한 지역에 걸쳐 전반적인 유사성을 보

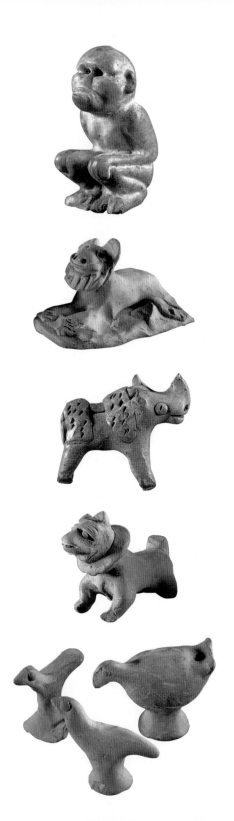

23-27
원숭이,
코뿔소, 개,
새 형상의 토우,
2600~1900년경
BC,
원숭이는
파얀스 도자기,
다른 상들은
테라코타,
높이 약 3cm,
카라치
국립박물관

여주나 지역적인 다양성도 뚜렷하게 존재하고 있다. 하라파에 대한 최근의 연구에서는 인장, 테라코타, 토기 등에 시대에 따른 중요한 양식상의 변화가 있다는 사실을 알려주고 있다. 인더스 주민과 관련된 몇 가지 중요한 문제들은 아직까지도 해답을 얻지 못한 상태이다. 기원전 2600년경에 이러한 도시 문명이 갑자기 출현한 것에 대해 어떻게 설명할 수 있는가? 이 문명의 기원은 분명히 기원전 7000년경까지 거슬러 올라가는 초기 농경사회에 있을 것이다. 획기적인 몇 가지 사건이 다양한 농경집단을 비교적 짧은 시간 안에 하나로 뭉치게 했을 것이다. 그 계기에 대해서는 알 수 없으나 군사적인 힘이 작용한 것 같지는 않다. 흥미롭게도 이들은 거대한 궁전이나 무덤 건축, 또는 신이나 왕, 사제(司祭)들의 기념비적인 상들을 제작하지 않았다. 이 문명의 소멸도 마찬가지로 알 수 없는 일이다. 최근의 연구성과에 의해 아리아족의 침략으로 인더스 도시가 멸망하였다는 초기 이론은 잘못되었음이 밝혀졌다. 가장 설득력 있는 해석은 두 가지 결과를 초래한 인더스 강줄기의 변화이다. 즉 동쪽에서는 몇몇 부락들이 홍수에 휩쓸려 침니(沈泥)에 묻혀 사라졌으며, 또 다른 곳에서는 물이 부족하여 부락이 다른 곳으로 이주해야만 했다. 강줄기의 변화로 인한 가뭄과 홍수는 분명 문명의 기반이 농업에 있었던 사회에 파멸을 가져다주었을 것이다. 인더스 문명의 마지막 수수께끼는 인더스 문자에 대한 의문이다. 왜 인더스 문자는 인도에 문자가 다시 나타나기 1,500년 전에 완전히 사라졌는가?

고고학 또는 문헌상의 기록들은 인더스 도시가 멸망하고 있을 때 인도 대륙의 북서부 지역에는 인도-유럽어를 사용하는 집단이 살고 있었음을 말해준다. 학자들은 여전히 이들의 존재를 설명해주는 이주나 동화(同化)의 과정을 밝히려고 애쓰고 있다. 그들은 스스로를 아리아인 즉 고귀한 존재로 불렀으며 인도-유럽어 계통인 산스크리트어로 알려진 고대 언어를 사용하였다. 1786년 식민지 시대에 있었던 칼리카타의 영국 고등법원 판사인 윌리엄 존스는 그리스어, 라틴어, 독일어, 켈트어와 인도 고대 산스크리트어 사이에 밀접한 관계가 있음을 발견하였다. ‘mother’와 ‘father’라는 단어는 이러한 사실을 잘 입증해준다. 즉 라틴어의 ‘mater’와 ‘pater’는 산스크리트어의

'matru', 'pitru'와 비교될 수 있다. 그러나 '아리아족'의 대이동이라는 초기의 이론은 오늘날 신빙성이 없으며 언어학자와 고고학자들은 이러한 현상을 설명하는 데 서로 다른 견해를 가지고 있다. 고고학적인 기록에는 대다수의 인구 유입에 관한 언급이 보이지 않는 점에서 유목민족의 손쉬운 이동이라는 관점에서 보는 것이 타당할 것이다. 아리아족이 다양한 인종 그룹을 보여주기 때문에 많은 학자들은 산스크리트어가 인도 대륙의 북서부에서 발전했다고 보고 있다.

아리아인들은 베다(Veda) 즉 지식으로 알려진 신성한 문학 작품을 만들었다. 이 작품은 적어도 천 년에 걸쳐 구전된 것으로 이들의 문학에 보이는 구전성으로 미루어 원사시대로 단정지을 수 있다. 네 개의 베다 중 첫번째는 기원전 1300년경에 쓰여진 『리그베다』(*Rigveda*)로 주요 생산활동이 목축업이었던 유목민족의 삶에 관한 내용을 전해준다. 그들은 인더스 강의 언덕과 지류를 따라 생활했다. 인더스 민족에게는 알려져 있지 않았던 말과 바퀴가 있는 수레를 소유하고 있었다는 것은 아리아인들의 우월성을 말해준다. 이들은 또 훨씬 효과적인 무기를 가지고 있었다. 아리아인들은 여러 집단으로 나뉘어 정기적인 집회를 가졌으며 희생물을 바치는 특이한 예배의식도 있었다. 또한 푸라(pura) 즉 마을에 사는 토착민인 검은 피부의 다사족 (Dasa)에 대한 적개심——아리아인들은 이들을 "재물을 바치지 않는 자"라고 모욕적으로 묘사했다——에도 불구하고, 아리아인들은 그들이 정복했던 인더스 민족의 주거형태와 수공업을 받아들였다.

『리그베다』는 다양한 신들을 찬양하는 것으로 열 권의 찬가로 이루어져 있다. 신들 가운데 전쟁의 신인 인드라가 가장 위대한 존재였다 (bk 2, hymn 12, v 8~9).

전쟁중인 두 군대가 다같이 부르는 그, 먼 데서나 가까운 데서나 적대하는 양군이 모두 다 부르는 그, 같은 전차를 탄 두 사람도 제각기 부르는 그, 사람들이여 그는 인드라이니라. 그 없이 사람들은 승리할 수 없으니 싸우는 자들이 도움을 청해 그를 부른다. 모든 것에 맞서는 그, 흔들리지 않는 것을 흔들어버리는 그, 사람들이여 그는 인드라이니라.

아리아인들의 종교의식은 단순한 희생으로 이루어져 있으며 의식 도중 곡물이나 버터 기름(정화된 버터) 등을 불 속으로 던진다. 이러한 제물들을 하늘까지 옮겨주는 불의 신 아그니는 두번째로 중요한 신이다. 아리아인들의 다른 신들은 대부분 자연에 내재한 다양한 요소의 화신(化神)들이다. 기도와 찬가가 희생에 수반되며 신들은 그들의 신봉자에게 은혜를 베풀도록 요청받는다. 소는 부(富)와 동일시되었다. 직업이 대개 세습에 의한 것인 데 반하여 베다 사회의 네 개의 계급들──성직자 계급인 브라만, 전사 계급인 크샤트리아, 상인 계급인 바이샤, 육체 노동자 계급인 수드라 사이에는 유동성이 있다. 『리그베다』의 한 시인은 반어적이며 세속적인 시 속에서 다음과 같은 말을 했다(bk 9, hymn 112, v 3). "나는 시인이다. 나의 아버지는 의사이며 어머니는 곡식 빻는 맷돌을 가진 방앗간 주인이다. 서로 다른 생각들을 하면서 우리 모두는 부를 얻기 위해 노력하며, 마치 소처럼 그것을 쫓아간다." 그러나 그들의 종교의식에 나타나는 실질적인 경향에도 불구하고, 『리그베다』의 아리아인들은 또한 창조의 신비에 대해서도 곰곰이 생각하였다(bk 10, hymn 129, v 1∼2).

그때까지는 무(無)도 없고 유(有)도 없었으며 공계(空界)도 없고 그 위의 천계(天界)도 없었다. 무엇으로 싸여 있었던가? 어디에서? 누구의 보호 아래서? 깊이도 모를 끝없는 물은 있었던가?
그때까지는 죽음도 영생도 없었으며 밤낮의 뚜렷한 표지도 없었다. 완전한 정적 속에서 신만이 숨을 쉬었으며 그 외에는 참으로 아무것도 없었다.

다른 세 개의 베다, 즉 『사마베다』(Samaveda), 『야주르베다』(Yajurveda) 그리고 『아타르바베다』(Atharvaveda)에서는 아리아인들이 그들의 심장부가 된 갠지스 강의 평원으로 이동한 사실을 이야기하고 있다. 생계수단으로 농업이 목축업을 대신하였으며 대지의 여신이 중요한 존재로 떠올랐다. 다음으로 고고학은 도시현상이 기원전 800년경 갠지스 유역에서 발생했다는 사실을 말해준다. 이쉬타카(ishtaka)로 알려진──이쉬타(ishta) 즉 제물에서 유래된 말──베

다 시대의 제물을 올려놓는 제단에 사용되었던 벽돌은 작은 마을과 큰 도시들을 건설하는 데에도 사용되었다. 무기류, 요새, 동전 등과 같은 예들은 베다 문화가 전쟁과 무역이라는 두 가지 방법에 의해 확대되었음을 암시하고 있다.

기원전 6세기경 인도 북부는 많은 소국가들로 분열되었는데 그중 일부는 왕위세습제의 군주국이었으며 일부는 지도자를 선출하는 공화국이었다. 농업이 정착되었으며 토기, 목공, 직물직조 등과 같이 세분화된 상업 중심지가 생겨났다. 정치적으로나 경제적으로 나라가 번창하였으나 정신적인 동요의 시대이기도 했다. 이전의 몇 세기 동안 베다 종교는 기도에 따르는 간단한 희생만을 옹호했다. 그러나 이제는 복잡한 희생의식을 당연하게 생각했으며 의식을 엄밀하게 행하기 위해서는 성직자 계급인 브라만들만이 알고 있는 세부 사항에 대해 정통해야만 했다. 군주나 상인들은 제물을 바치는 제단의 벽돌이 어떤 방식으로 정렬되어야 하며, 몇 숟가락의 버터 기름을 제물의 불에 부어야 하는지 또는 어떤 모양의 수인(手印, mudra), 즉 손짓을 해야 하는지에 대해 잘 알지 못했다. 이렇듯 브라만이 우세한 지위를 차지하고 사회계층이 엄격한 카스트 제도로 변하면서 상당한 불만이 야기되었다. 현인, 철학자, 영적인 지도자 그리고 반대파의 종파들은 갠지스 유역을 방랑하면서 대항문화라고 할 수 있는 또 다른 삶의 형태를 만들어갔다. 66개의 새로운 교의(教義)가 등장하였으나 그중 두 개만 영향력 있는 신앙으로 발전했다. 바이샬리(Vaishali) 근처의 공화국 족장인 마하비라(Mahavira)는 서른 살의 나이에 출가하여 깨달음을 얻은 뒤 지나(Jina) 즉 '승리자'로 알려지게 되었다. 그는 금욕 생활과 고행을 강조하는 수행 방법을 널리 전하였다. 이 신앙은 후에 자이나교로 발전하면서 마하비라 이전에 23명의 지나가 존재했다고 주장했으며 마하비라는 이 계보의 마지막으로 간주되었다. 자이나교는 특히 인도 서부에서 오늘날에 이르기까지 중요한 종교로 추앙되고 있다. 이에 반해 후에 부처로 알려지는 젊은 왕자 석가모니가 창시한 불교는 얼마 되지 않아 인도에 정착했으며 중국, 한국, 일본, 동남아시아에 이르기까지 그 영향력을 미쳤다. 역설적이지만 불교는 그것이 발생한 인도에서는 거의 소멸되었으나 20세기에 이르러

토착민의 지위 향상을 옹호했던 암베드카르(Ambedkar)의 노력으로 다시 일어나게 되었다. 부처의 생애가 기원전 563~483년이라고 여겼던 기존의 설은 최근에 수정되었으며 오늘날의 불교학자들은 부처가 열반한 시기를 기원전 400년경으로 추정한다.

네팔과 인접해 있는 샤카족의 정반왕(淨飯王, Suddhodhana)과 마야(摩耶) 부인 사이에서 태어난 싯다르타의 이야기는 5세기에 이르러서야 불교 경전에 의해 전해졌다. 현인들은 새로 태어나는 아기가 세계의 정복자가 될 것이라는 사실을 예언했다. 그가 세상 전역에 걸쳐 승리를 거두거나 또는 속세를 벗어난 이후에 성취한 지고(至高)의 지식을 통해 사람들의 마음을 지배하게 된다는 것이었다. 출가의 길을 막기 위해 정반왕은 아들에게 온갖 호화품들을 주었으나 모두 허사로 돌아갔다. 싯다르타는 쾌락의 삶을 버리고 금욕과 고행의 가혹한 길을 걸었으나 6년이 지난 후 모두 쓸데없는 일이라고 여기고 포기했다. 대신에 그는 깨달음을 얻을 때까지 보리수나무 아래에 앉아 깊은 명상에 빠졌다. 이후 그의 제자들은 그를 부처, 즉 '깨달음을 얻은 자'라고 불렀으며 보리수나무는 깨달음의 나무로 알려졌다. 불교는 관능적인 쾌락은 물론이고 극도의 고행도 피했기 때문에 종종 중도(中道)로 표현되었다. 후대의 경전에는 부처가 그의 새로운 제자 소나(Sona)에게 어떻게 깨달음을 얻을 수 있었는지를 설명하는 내용이 적혀 있다(『비나야 피타카』[Vinaya-pitaka] I, v 181~182).

이전에 네가 가장이었을 때 너는 기타를 연주할 수 있었느냐?
예, 부처님.
기타의 현이 너무 팽팽했을 때, 선율이 아름답고 연주하기에 적합하였느냐?
절대 아닙니다, 부처님.
그리고 현이 느슨했을 때, 기타의 선율이 아름답고 연주하기에 적합하였느냐?
아닙니다, 부처님.
그러면 현이 너무 팽팽하지도 너무 느슨하지도 않고 음률의 고저가 고르게 조율되었을 때, 너의 기타는 선율이 아름답고 연주하기

에 적합하였느냐?

그렇습니다, 부처님.

소나, 그와 같은 것이 바로 내가 말하는 법[dhamma]이니라.

부처는 산스크리트어 대신 당시 유행했던 프라크리트어(Prakrit), 즉 베다어를 사용하여 정견(正見), 정명(正命), 정업(正業), 정정진(正精進) 등을 포함한 여덟 가지의 도덕적이며 윤리적인 길을 제시하였다. 여기에는 사제의 개입도 없으며 의식도, 제사도 없이 오직 부처에 대한 믿음과 부처의 교리, 승려 집단만 요구되었다. 카스트 제도는 거부되었으며 군주, 상인, 소작농 같은 사람들과 여인들, 특히 과부나 고급 정부에 이르기까지 폭넓은 호소력을 지니며 널리 퍼지게 되었다. 특권을 부여받지 못한 대다수의 수드라 계급이 불교로 전향했으며 일부 군주들도 부처의 가르침을 따랐고 그들의 백성들도 이 종교를 받아들였다.

열반에 이르러 부처는 제자들에게 그의 시신을 화장하여 사람들이 모이는 네거리에 그의 유골을 안치할 기념비적인 무덤, 즉 탑(stupa)을 건립하라는 말을 남겼다. 부처는 쿠쉬나가라에서 열반에 들었기 때문에 이 지방의 말라(Malla) 족장은 부처의 유골에 대한 권리를 주장하였으나 이웃 나라 왕과 족장들의 격렬한 요구에 승복할 수밖에 없었다. 화장된 유골——재, 뼈, 치아——은 여덟 개로 나뉘어 인도 동부지역의 여덟 개 탑에 안치되었다.

초기의 불교는 포교 종교였다. 부처는 상가(samgha, 승가)에 임명된 자신의 승려들에게 새로운 종교를 전파하기 위해 나라 전역을 돌아다닐 것을 가르쳤다(『마하바가』[*Mahavagga*] I, ch 11, v 1).

오! 비구들(bhikkus)이여 앞으로 나아가라. 많은 사람들의 선을 위해, 많은 사람들의 행복을 위해, 이 세계에 대한 동정심을 가지고 유랑을 떠나라. 너희들은 각각 서로 다른 길을 떠나도록 하여라.

오! 비구여, 처음부터 상서로우며 중도에도 상서롭고 마지막까지도 상서로운 법을 선포하여라.

그리하여 기원전 4세기 동안 유랑하는 승려 집단은 불교의 전통으로 확립되었다. 그들은 무역로를 따라 여행하면서 상인과 무역상, 그밖의 다른 사람들을 개종시켰으며, 그 결과 불교 신자들은 상당수에이르렀다. 승려들은 강이 범람하고 전 지역이 홍수에 넘치는 계절풍우기의 석 달 동안만 정착할 수 있도록 허락을 받았다. 일시적인 은신처들은 원래 비를 피하기 위한 피신처로 지어진 것이었으나 결국에는 불교사원으로 변하였다.

공화국과 군주국 시기, 때로는 열여섯 개의 '위대한 나라들'(mahajanapadas)로 일컬어지는 이 시기 동안 인도는 페르시아의강력한 아케메네스 제국의 영향권 아래 있었다. 다리우스 왕(기원전522~486년 재위)의 비문에 의하면 수사 궁전에 사용하기 위한 티크목재는 간다라의 북서지역, 즉 지금의 파키스탄에서 가져왔다고 한다. 크세르크세스(Xerxes) 왕(기원전 486~464년 재위)의 기록에는인도의 파견대가 그리스 전쟁에서 페르시아군으로 싸웠던 사실이 적혀 있다. 페르시아의 수도 페르세폴리스는 알렉산드로스 대왕에 의해 점령된 후 불태워졌다. 알렉산드로스 대왕의 방대한 동방 원정은성공적으로 진행되어 기원전 326년에는 인도의 경계선에까지 이르렀다. 국경지방을 점령한 이후 알렉산드로스 대왕은 인더스 강에 도착했으나, 그의 군대가 반란을 일으키자 더 이상의 원정은 포기하였다. 인도를 정복하려는 그의 계획이 실패로 돌아가자 낙담한 알렉산드로스 대왕은 해로를 통해 본국으로 돌아갔다. 그후 얼마 지나지않아 그는 바빌론에서 죽었으며, 알렉산드로스 대왕의 인도 영토는5년이 못 되어 새로운 마우리아 왕조를 탄생시킨 찬드라 굽타에게빼앗겼다. 그리스 장군 셀레우코스는 알렉산드로스 제국의 동부를넘겨받은 후, 인도를 다시 정복하려고 시도하였으나 성공하지 못했으며 대신 아프가니스탄을 넘겨주어야만 했다. 초기 마우리아 통치자는 인도의 거대한 지역들을 통합시켰는데 세번째의 가장 탁월한통치자 아소카(Ashoka) 왕이 권력을 잡았을 때, 그는 아프가니스탄에서 인도의 남부 끝에 이르는 방대한 제국을 다스렸다. 거대한 규모의 석조 예술품이 처음 나타난 것은 아소카 왕(기원전 272~231년재위)이 통치한 시기였으며, 문자로 기록되는 역사시대로 진입한 것

도 바로 아소카 왕 때였다. 아소카는 엄청난 규모의 대량 학살을 목격하게 된 오리사 전쟁 이후 비폭력주의자가 되었으며, 그가 후원한 예술은 불교 신앙과 밀접하게 연관되어 있다. 아소카는 불교도로서 자신의 신앙을 구체화하는 올바른 삶을 위한 법전을 만들었으며, 그의 제국 전역에 걸쳐 바위와 석주(石柱)에 칙령을 새겼다. 아프가니스탄의 국경에 있는 간다하르 지역의 비문에는 그리스 문자와 아람 문자가 사용되었으며, 그 밖의 인도 지역에서는 이후의 모든 인도 문자가 파생되는 브라미 문자를 사용하였다. 인더스 문자가 사라진 지 약 1,500년이 지나서 나온 브라미 문자의 정확한 기원은 하나의 수수께끼로 남아 있으나, 최근의 연구는 아람어와의 관련성을 시사해준다.

아소카는 아마도 그의 선왕들에 의해 세워진 기존의 석주들 위에 칙령을 새기는 반면에 몇 개의 새로운 석주들도 세웠다. 정교하고 광택이 나는 이러한 석주들은 추나르(Chunar) 지방에 있는 단 하나뿐인 채석장에서 채굴된 회갈색의 사암으로 제작되었다. 추나르는 인도 동부 마우리아의 수도인 파트나(Patna, 이전의 파탈리푸트라) 부근에 위치하며, 이곳에는 왕실 공방이 집중적으로 모여 있었던 것으로 보인다. 하나의 돌로 이루어진 매끈한 석주들은 높이가 약 9미터에

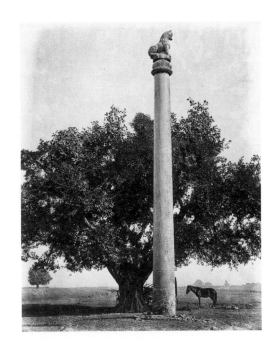

28
아소카 석주,
로리야 난단가르,
246 BC

이르며 위로 갈수록 점차 가늘어지는 형태를 보여준다(그림28). 거꾸로 엎어놓은 듯한 종 모양과 대좌, 왕관을 쓴 동물들로 구성된 혼합 주두 역시 하나의 돌로 조각되었으며 커다란 동제 걸쇠가 기둥과 주두를 연결하고 있다. 아소카 석주의 주두 가운데 가장 유명한 것은 부처가 최초로 설법을 한 사르나스의 녹야원에 세워진 석주인데 이곳은 부처가 '법륜을 굴린' 곳으로 전해진다. 매우 정형화되고 장식적인 네 마리의 사자는 시계 방향으로 움직이는 동물인 사자, 코끼리, 황소, 말이 조각된 원형의 대좌 위에 앉아 있다(그림29). 이 동물들은 각각 네 개의 작은 법륜에 의해 나누어져 배치되어 있다. 사자들은 부처를 '샤카족의 사자'라고 묘사한 것과 어떠한 관련성을 가지고 있는가? 사자들은 이전에는 머리 위로 커다란 법륜을 받치고 있었는데 이는 불교도들에게 있어 신앙이 사라지지 않도록 영원히 돌려야만 하는 교리, 즉 다르마를 상징하는 것이다. 인도가 독립된 이후 공식 문장(紋章)으로 채택한 것도 바로 아소카 석주의 주두로서 인도 최초의 중앙 집권화된 통치에서의 통일을 상징한다.

이러한 최초의 기념비적인 석조 예술품은 페르시아와 분명 관련이 있다는 것을 보여주고 있는가? 이것은 복잡한 문제이다. 독립된 석주—우주의 바다에 뿌리를 묻고 태양에까지 이르는 축선을 참고한 것으로 보이는—를 세우려는 생각은 자생적인 것으로 페르시아와는 관련이 없는 것으로 보인다. 아소카 시대와 페르시아의 석주를 비교해보면, 확실히 유사성보다는 이질감이 더 느껴진다. 아소카 시대의 석주는 매끈하고 땅에서부터 곧장 솟아 있으며 항상 단독으로 서 있다. 페르시아 석주에는 세로의 홈이 있으며 항상 대좌를 갖추고 있고 건축 구조의 일부로 구성되어 있다. 그러나 마우리아 이전의 목재 기둥 대신에 돌을 사용한 것은 분명히 페르시아로부터 유래된 것으로 보인다. 이러한 점에서 아케메네스의 명문인 "Thus spake Darius"와 아소카 시대의 칙령인 "Thus spake devanampiye piyadasi"의 서문 사이에 보이는 유사성에 주목해야 한다. 이 명문의 내용은 "신들의 사랑을 받는, 가장 사랑하는 노예"라는 의미로 아소카 왕이 채택한 것이다. 사르나스의 주두에 장식된 가면과 같은 사자의 얼굴이나 포효하는 입, 삼각형의 눈은 페르시아의 예들과 매우

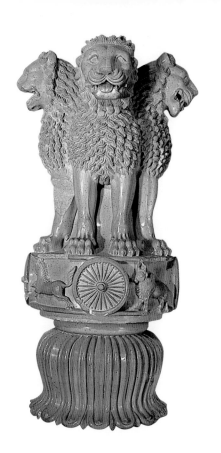

29
사자석주 주두,
250년경 BC,
사암,
높이 215cm,
사르나스
고고학박물관

유사한 느낌이다. 그러나 아소카 시대의 다른 석주들 꼭대기에 장식
된 람푸르바(Rampurva)의 황소와 같은 동물들은 완전히 비페르시
아적인 요소이다. 황소는 단순하면서도 사실적으로 조각되었으나 신
체의 일부가 돌에서 완전히 독립되지 않았다(그림30). 페르시아에서
건너온 장인들이 인도에서 활동했다면, 그들이 제작한 더 많은 작품
들을 볼 수 있으리라 기대된다. 현재로서는 금 또는 은제의 사자 뿔
잔, 술잔과 같은 공예품 등이 그 지역 장인들에게 영감을 불어넣었다
고 보는 것이 타당할 것이다. 그러나 이처럼 훌륭한 완성 작품의 시
험작들이 남아 있지 않다는 사실은 이해하기 어렵다.

한편, 팔메트, 장미꽃 장식과 같은 지중해 세계에서 흔히 볼 수 있
는 소재들이 아소카 시대의 석주뿐만 아니라 후대의 인도 미술에도
나타나는 이유는 무엇인가? 마우리아 시대의 통치자들은 알렉산드
로스 왕에게 빼앗겼던 인도 영토를 되찾은 후, 서방과 우호적인 관계
를 유지하여 서로 정기적으로 외교사절단을 파견했다. 셀레우코스가

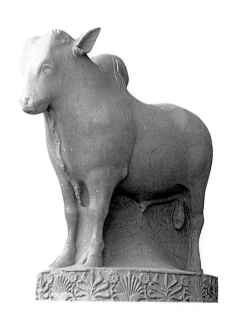

30
람푸르바
출토의
황소 주두,
250년경 BC,
사암,
높이 203cm,
뉴델리 대통령궁

파견한 그리스 사절인 메가스테네스(Megasthenes)는 마우리아의 수도에서 몇 년 동안 살았으며 인도의 전 지역을 여행하였다. 후대 작가들의 인용 발췌문을 통해서만 알려진 그의 저서 『인도지』 (*Indika*)는 그의 궁정생활에 대해 설명하고 있을 뿐 아니라, 초기 인도의 문화적인 삶과 마우리아 왕조의 통치에 관한 자신의 견해를 밝히고 있다. 인도의 예술가들은 이러한 범세계적인 환경 속에서 장미꽃 장식이나 팔메트, 공예품 등에 보이는 날개 달린 동물들과 같은 소재들을 접했을 것이다. 그들은 이러한 소재들을 그대로 받아들이 거나 주제에 맞게끔 응용하였다.

마우리아의 건축물은 석조를 제외한다면 목재, 벽돌, 테라코타, 치장 벽토 등을 주로 사용한 것으로 보인다. 수도 파트나에서 발견된 유물들은 이 도시가 철제 촉으로 연결되어 있는 거대한 티크 목재로 구성된 크고 단단한 나무 울타리로 둘러싸여 있었음을 보여준다. 궁전 유적에서는 거대한 목조 기단들이 발견되었는데, 이들은 여러 겹의 기둥이 늘어선 3층의 목조 건물 앞에 놓여 있다. 그러나 이 유적에서 발견된 코린트식의 석조 주두로 미루어보아 맨 아래층은 석조 기둥으로 떠받쳐진 것으로 보인다. 먼지떨이를 들고 있는 등신대의 남성상들을 비롯하여 극소수의 독립 석조상들은 마우리아 시대의 것

31
디다르간지
약시상,
1~2세기,
대리석,
높이 162.5cm,
파트나 박물관

으로 여겨왔다. 디다르간지(Didarganj) 출토로 알려진 매력적인 여인 인물상은 이전에는 마우리아 시대의 걸작품으로 알려져 있었다 (그림31). 그러나 최근의 연구에 의하면, 이 관능적인 여신상은 2세기의 다른 작품들에 보이는 특징과 유사하다는 점에서 이 상의 연대를 2세기로 추정했다. 이 여신상을 마우리아 시대로 추정한 것은 아소카의 석주에서 볼 수 있는 것과 같은 정교한 광택이 주된 이유였다. 그러나 현재 이러한 광택은 몇 세기에 걸쳐 나타나는 파트나 지역만의 특징적인 요소로 간주된다. (종종 편의상 사용되는) 왕조별 시대구분에서 발생하는 문제는 왕조의 멸망과 함께 양식이 사라진다고 생각하는 점이다. 더욱이 이러한 시대 구분은 모든 예술이 왕실에 의해서 제작된다는 것을 암시해주고 있으나 이것은 사실과 아주 동떨어진 이야기이다.

인도 동부 지역에서 최근에 발견된 등신대 크기의 디다르간지 상의 축소판인 소형 테라코타 인물상은 인도 미술사의 새로운 장을 열었

다. 이러한 소상들 가운데 하나인 반신상(半神像)은 관능적이지만 그녀의 몸을 감고 있는 뱀 때문에 꺼림칙한 느낌이 들게 한다(그림32).

　아소카 시대의 바위와 석주에 새겨진 칙령들은 불교의 대의(大義)를 강조했지만 이는 불교를 보급하기 위해 황제가 취한 가장 중요한 행동은 아니었다. 무엇보다 중요한 것은 원래 부처의 유골이 안치되었던 여덟 개의 탑을 해체한 뒤, 인도 전 지역에 걸쳐 벽돌로 건립된 많은 양의 탑(일반적으로 8만 4천 개) 안에 이들을 다시 분배한 것이었다. 그의 의도는 부처의 존재를 백성들의 중심으로 옮기려는 데 있었다. 이러한 단순한 형태의 탑 가운데 하나는 인도 중부의 산치 (Sanchi)에 세워진 것으로 이 지역이 바로 아소카 시대 이후 예술의 꽃을 피우게 될 곳이다.

32
뱀으로
감싸여 있는
약시상,
동인도,
1~2세기,
회색 테라코타,
높이 27.5cm,
개인 소장

3

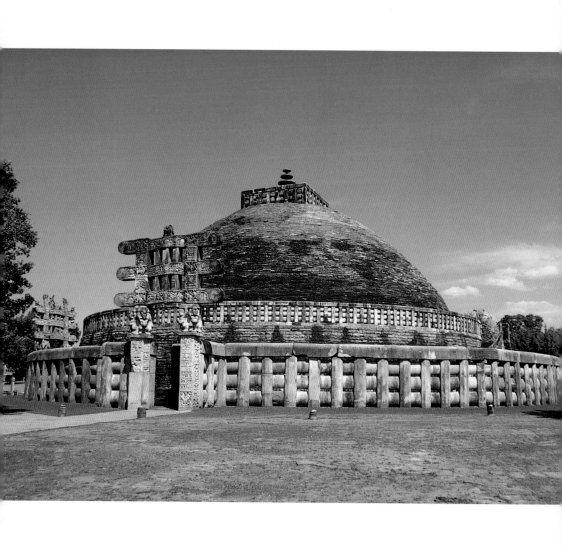

설화는 시대를 초월하는 호소력을 지닌다. 시골이든 도시든 지상의 모든 사람들은 누구나 설화를 듣거나 신화나 서사시에 관한 연극들을 보아왔다. 초기 인도의 불교도들은 신앙을 전파하기 위한 방법으로 설화의 힘을 활용하여 시각적인 이야기 도해(圖解)를 사용했다. 일상 생활을 상세하고 생동감 있게 표현한 도해 부조는 사람들에게 부처의 일생에 관한 이야기를 소개해주며, 새로운 신앙을 쉽게 받아들일 수 있도록 도와준다. 부처의 전설적인 일대기 가운데 주요 사건——탄생, 출성(出城), 깨달음, 최초의 설법, 열반——등은 표현 방법은 다르지만 어디서나 볼 수 있는 도상의 모본이 되었으며, 이러한 시각적인 전기를 통해 역사적인 의미를 갖게 되었다.

이러한 설화들은 부처의 유골이 안치되어 있고 인도 불교사원의 중심 역할을 하는 무덤, 즉 탑을 장식하는 데 사용되었다(그림33). 계급과 지위를 상징하는 산개(傘蓋)가 탑의 가장 윗부분에 장식되었는데 이는 탑의 중심에 부처의 유골을 안치한 사리기(舍利器)가 봉헌되어 있음을 나타낸다. 산개는 살아 있는 군주에게 씌우거나 신이나 왕의 상에 조각되는 경우와 마찬가지로 유골에 경의를 표하며 유골을 보호해주는 역할을 한다. 탑 내부에는 아무런 장식도 없는데 이는 기독교 세계와는 반대로 부처의 유골이 단지 보여주는 것을 목적으로 하지 않았음을 말해준다. 불교도들은 부처의 영혼이 그의 유골에 들어 있다고 믿었으므로 부처에게 좀더 가까이 다가가기 위해 탑으로 모여들었다. 살아 있는 부처에게 생명을 주고 살아 있는 부처의 특징을 나타내는 특성들이 유골에 간직되고 불어넣어졌다고 여겼다. 따라서 탑은 불교 순례자들이 부처에 대한 숭배와 경의를 표하기 위해 찾아오는 성지인 것이다.

인도 중부의 산치 언덕 정상에 위치한 대탑은 초기의 석탑들 가운

33
산치 대탑,
최초의 벽돌탑,
250년경 BC,
50~25년경 BC,
확장과 보수

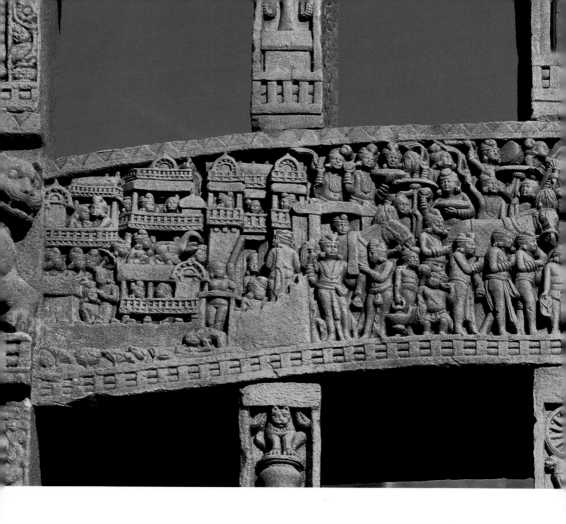

데 가장 잘 보존되어 있다. 이 산치 대탑의 탑문 중에는 위대한 출성,
즉 젊은 태자 싯다르타가 궁전을 버리고 진리를 얻기 위해 말을 타고
떠나는 이야기가 독창적이면서도 생생하게 표현되어 있다(그림34).
기원전 1세기의 조각가들은 부드러운 사암에 혼잡하며 들끓는 세계
를 생동감 있게 조각했다. 완만하게 굽어진 평방(平枋)의 가장 왼쪽
부분에는 미래에 부처가 될 싯다르타가 애마(愛馬) 칸타카를 타고 궁
전을 나서는 모습이 보인다. 싯다르타가 들키지 않고 무사히 떠날 수
있도록 말발굽소리를 없애기 위해 신들이 말의 다리를 받쳐 들고 있
다. 조각의 길이는 2.5미터이며, 조각의 오른쪽 끝에 이르기까지 세
번이나 반복되는 장면 속에서 말을 타고 궁전에서 점점 멀리 떠나가
는 모습을 볼 수 있다.

34
출성, 동문,
산치 대탑,
50~25년경
BC

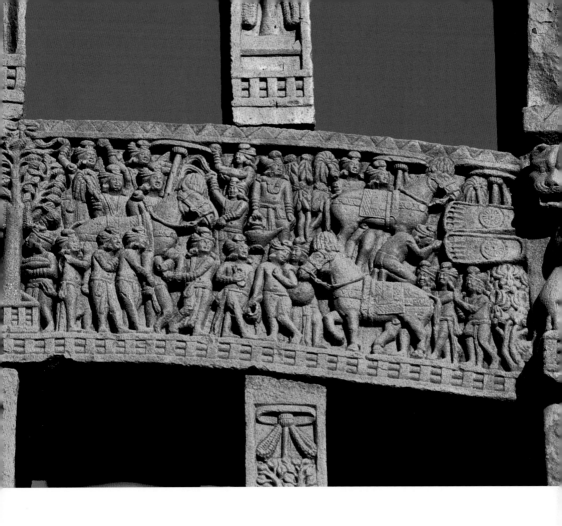

　그렇다면 부처는 어디에 있는가? 초기 불교미술에서 부처는 아직
인간의 모습으로 형상화되지 않았다. 말 위에 있어야 할 그의 존재는
군주의 산개로 덮은 빈 대좌로 암시되고 있다. 궁전을 떠나 먼 길을
말을 타고 왔기 때문에 싯다르타는 말에서 내려 계속해서 길을 떠나
고 있다. 조각의 오른쪽 끝에 이르면 그의 존재는 이제 산개가 장식
된 한 쌍의 족적(足跡)으로 암시된다. 그의 충성스런 마부 찬다카
(Chandaka)는 싯다르타의 발 아래에서—더 정확하게는 그의 족적
앞에서—무릎을 꿇고 작별을 고하고 있다. 마지막으로 맞은편에는
마부가 사람을 태우지 않은 말을 끌고 다시 궁전으로 돌아가고 있다.
처음 말 위에 장식되었던 산개는 이제 불족적과 함께 표현되었다.
　다섯 마리의 똑같은 말을 반복해서 표현함으로써 공간과 시간의

변화를 나타내는 것이다. 연속적인 도해 방식은 각각의 장면들을 구분하기 위한 구획선이 없으나 대신 이야기는 공간의 제한을 넘어 계속 전개된다. 이러한 도해 방법에 일단 익숙해지면, 관람자는 쉽게 이야기를 읽어나갈 수 있으며 이러한 방식의 생생한 형상화에 감탄하게 될 것이다.

부처의 일생을 묘사한 본생담(本生譚)과 불전도(佛傳圖)에서 부처를 의인화한 형상을 기피한 이유에 대해서는 고대 문헌 어디에도 밝혀져 있지 않다. 부처의 변형된 모습을 표현하는 어려움은 별 문제로 하더라도, 조각가나 불교 교단에서는 부처를 인간의 모습으로 표현하는 것이 옳은 일인지에 대한 비판과 논쟁이 있었던 것 같다. 업과 윤회의 설에 따르면, 인간은 몇 번에 걸쳐 스스로를 더욱 완전하게 할 수 있는 기회를 가지고 태어나며, 부처 역시 이 이론에 따라 수많은 환생을 겪었다고 한다. 550회의 삶을 거친 후에 결국 부처는 가장 숭고한 경지인 깨달음[成佛]을 얻었으며 열반을 통해 부처는 육체의 굴레에서 스스로 자유로워졌다. 부처는 더 이상 이 세상에 태어나지 않을 것이며, 그는 이미 윤회의 굴레에서 벗어났던 것이다. 산치 사원들은 분명히 입구의 탑문에 부처의 감격스러운 생애를 묘사하고 싶어했을 것이다. 그러나 그들은 부처가 가까스로 벗어던진 육체에 그를 다시 가두어 표현하는 것이 적절하지 않다고 느꼈을 것이다.

예술가들은 불교 교단과 적절한 협의를 거쳐 위대한 출성에서 보았던 것처럼 기발한 해결책을 찾아낸 것 같다. 그들은 부처의 일대기를 묘사하고 있지만, 부처의 존재를 나타내는 상징으로 부처의 출현을 암시했다. 그 결과, 부호 혹은 상징이라는 독특한 시각 체계가 창안되었다. 불족적은 부처가 밟았던 땅을 의미하며 산개는 그가 머물렀던 공간을 가리킨다. 빈 대좌는 앉아 있는 부처의 모습을 상징하며, 길게 뻗어 있는 길은 걸어가고 있는 부처를 의미한다.

아소카 시대의 석주와는 매우 다른 양식을 보여주는 이러한 도해 부조는 아소카 왕이 죽은 지 약 130년이 지난 뒤에 나타나기 시작했다. 이 시기에는 마우리아 제국이 여러 형태의 왕국으로 분열되었으며 대부분 힌두교 군주의 지배를 받고 있었다. 끊임없는 전쟁 때문에 국경선은 동요되었다. 전쟁을 수행하는 것은 왕의 중요한 의무로 간

주되었으며, 모든 군주들은 디그비자야(digvijaya)로 알려진 "사방에서의 승리"에 종사하지 않으면 안 된다고 여겼다. 따라서 전쟁은 왕국의 영토를 확장하고 더 많은 부를 축적하기 위해서 뿐만 아니라 백성들에게 감명을 주고 그들의 의무감을 지키기 위해 정기적으로 치러졌다. 이와 같은 정치적인 각본은 주요 왕국인 힌두 제국과 이슬람 제국이 일어설 때까지 천 년 이상 계속되었다.

인도 중부의 산치 지역은 힌두 왕조인 승가(Sunga)와 그 이후에는 캉바스(Kanvas)의 지배를 받았다. 이들 군주는 해상의 상인들이 머무는 항구를 지배했던 서부 해안지역의 사타바하나(Satavahana) 힌두 왕국과 친밀한 관계를 유지했다. 사타바하나 왕국은 이후 동부 해안의 항구까지 지배하기 위해 인도 반도를 가로질러 그들의 영토를 확장시켰다. 국내무역이든 해외무역이든 무역은 여러 제국에 안정을 가져다 주었으며 불교사원의 후원자들과도 긴밀하게 연결되어 있다. 불교도들과 힌두교도들은 다나(dana) 즉 공양의 중요성에 대해 같은 생각을 가지고 있었다. 그들의 자비심은 푸니야크세트라(punyakshetra) 즉 정신적인 공덕으로서 부처를 가치 있는 존재로 떠받들고 있는 상가(samgha)를 향하고 있다. 그러므로 각계 각층의 사람들은 사원에 헌금을 하였으며, 그들의 명문이 새겨진 봉헌물들은 산치에서는 다남(danam)으로 표현되었다. 석굴사원에서는 데야담마(deya dhamma), 즉 경건한 봉헌물로 묘사되었다.

힌두교 왕족들은 불교사원의 건축이나 장식에 직접 참여하지 않는 대신, 토지나 혹은 그 토지에서 생기는 이윤을 사원의 건립 자금으로 후원해주는 방식을 무척 좋아했다. 인도 전역에 걸쳐 수많은 불교사원들이 세워졌던 것은 힌두교 군주들이 사원 중심의 지역들을 안정된 장소로 생각했기 때문이다. 따라서 적어도 간접적인 후원을 할 가치가 있다고 여겼던 것이다.

산치 대탑의 장중한 장식도해는 기원전 1세기에 창조되었으며 당시에는 대규모의 불교사원을 건축하는 데 썩기 쉬운 나무나 벽돌보다는 돌을 사용했다. 아소카 왕이 산치 언덕에 세웠던 이 단순한 형태의 벽돌탑은 다시 확장하고 장식을 첨가해야 할 많은 대상들 가운데 하나였다. 불교 교단은 탑을 원래의 두 배 크기로 증축했으며 산

치 언덕에서 가져온 석판으로 탑을 장식했다. 그런 다음 탑 주위가 신성한 지역임을 표시하고 요도(繞道, pradakshina) 즉 탑을 돌며 예배할 수 있는 길을 구분하기 위해 석재 난간을 돌렸다. 탑의 요도를 돌면서 유골을 예배하는 것은 매우 중요한 일이었다. 나무로 된 초기 형태를 따르고 있는 거대하고 장식이 없는 난간은 갓돌이 올려진 상인방으로 연결된 기둥들로 이루어졌으며 예배하는 사람들의 키보다 두 배나 높게 세워졌다. 위쪽에 있는 요도는 지상에서 4.5미터 높이에 만들어졌으며 남쪽 입구의 계단을 통해 올라갈 수 있다. 인근의 나고리(Nagouri) 언덕에서 가져온 최고급의 부드러운 사암은 상부에 장식이 있는 석주나 산개뿐 아니라 다양한 난간을 만드는 데에도 사용되었다.

　마지막으로 산치의 불교 교단은 사방에 네 개의 탑문을 세우고 그 위에 부처가 된 싯다르타의 수많은 본생담과 그의 일생과 관련된 불전도를 조각하기로 했다. 탑문의 구조는 단순한 목조 건축물을 모방하여 두 개의 견고한 정사각형 기둥이 우뚝 솟아 있으며 완만하게 휘어진 세 부분의 평방으로 연결되었다. 이러한 탑문의 각 부분은 모두 설화의 내용을 도해한 조각들로 장식되었다(그림35). 이처럼 정교하게 조각을 해야 하기 때문에 조각가들은 훌륭한 품질의 사암을 요구

35
북문의 조각,
산치 대탑,
50~25년경 BC

했다. 결국 그들은 약 6.5킬로미터 떨어진 우다야기리(Udayagiri) 언덕에서 약간 흰색의 사암을 얻을 수 있게 되었다.

초기의 건축가들은 나무와 벽돌 같은 부드러운 재료를 다루며 습득한 기술을 단단한 돌을 다룰 때에도 유감없이 보여주었다. 더욱이 초기의 목조 건물에 보이던 생명력은 난간이나 상부구조가 무거운 사방의 탑문 등에도 분명히 남아 있다. 이처럼 상부구조가 무거운 건축물은 특히 결합 방식에 있어 목조 건물에는 적합하지만 석재에는 적합하지 않은 건축 방식이다. 조각가들 역시 훨씬 부드러운 재질을 다루는 데 익숙해져 있었다. 정교하게 조각된 탑문의 기둥에 새겨진 명문에는 이것이 상아 세공 길드 집단의 작품임을 말해주고 있다(그림36).

이러한 석조 조각이 장식된 가장 이른 시기의 탑은 산치 언덕 중턱에 위치한 작은 봉분으로, 아소카 시대 불교계의 중요 인물이었던 10대 성인의 유골이 안치된 곳이다. 기원전 100년경에 세워진 이 산치 제2탑은 원형의 연꽃 장식이 난간의 주요한 장식이었다. 이후 북동쪽으로 약 320킬로미터 떨어진 바르후트(Bharhut)에서 이야기 도해미술은 더욱 대담하게 나타났다. 슝가 왕조의 통치 기간(기원전 80년에 통치가 끝난 것으로 추정)에 탑문의 명문에 따라 난간이 만들어

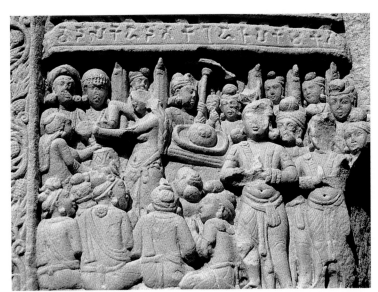

36
상아 세공인들의
명문이 새겨진
부처의 터번을
예배하고
있는 장면,
남문 부조,
산치 대탑,
50~25년경 BC

졌기 때문에 바르후트 탑 난간의 각 부분, 즉 기둥, 상인방, 갓돌 등에는 모두 설화가 조각되어 있다.

10대 불제자 가운데 두 명의 유골이 안치된 산치 제2탑에서 가까운 산치 대탑은 기원전 50년경의 것으로 부처의 유골이 안치되었으며 매우 발전된 이야기 도해미술을 보여준다. 이 초기 탑에 대한 추정 연대는 필자의 연구 결과이다. 가령, 단계적인 발전이라는 개념에 동의하지 않는 학자들이 있다면, 필자가 제시한 대탑의 장식 연대를 조금 올려다보기 바란다.

대탑을 장식한 이야기 도해의 뚜렷한 특징은 일상의 활동에 참여하는 모습이 기쁘게 표현되어 있다는 것이다. 조각가는 설법의 장면을 보여주는 것이 아니라, 그들이 쉽게 연관될 수 있으며 자칫 멀게 느껴질지도 모르는 사건들에 현장감을 부여하여 기원전 1세기의 일상 세계를 생생하게 보여주고 있다. 발코니 위에서 사람들이 구경하는 음악과 춤이 어우러진 즐거운 행렬, 아낙네들이 곡식을 빻고 물을 길어오는 마을 풍경, 그리고 연꽃이 핀 연못에서 코끼리가 목욕을 하고 한쪽 언덕에서는 원숭이와 거위들이 떠들며 장난치는 숲속의 장면을 볼 수 있다.

이 모든 일상의 생활 속에 부처가 존재한다. 행렬과 춤은 부처의 유골에 경의를 표하는 것이고 마을은 부처의 기적이 일어났던 장소 가운데 하나이며 숲속은 그의 본생담의 배경 무대이다. 부처의 일대기 혹은 불교의 진리를 표현하고자 할 때, 예술가들은 항상 이들을 친숙한 세계 안에 담아냈다. 매력적이며 열정적인 표현력에 사로잡힌 사람들은 자연스럽게 불교신앙을 받아들일 수 있는 정서 속으로 빠져들게 된다. 부처의 가르침이 중요한 것이기는 하지만 종교적이거나 철학적인 측면이 창조성에 영향을 주는 일은 거의 없었다. 이와 같은 예술적인 독창성이나 전설적인 이야기와 일상적인 사건들과의 결합은 산치 대탑을 찾는 사람들에게 영원히 잊을 수 없는 시각적인 경험을 제공해준다.

부처의 깨달음이 조각된 평방은 위대한 출성의 연속 도해와는 아주 다른 효과를 보여주는 중앙 초점 방식을 이용했다. 화면의 중앙에 부처가 있으며 그의 존재는 그가 깨달음을 얻은 보리수나무 아래

의 대좌를 에워싸고 있는 제단으로 암시된다(그림37). 뚜렷한 하트
모양의 보리수 나뭇잎은 부처의 존재를 즉각 알 수 있게 해준다. 사
건이 일어났던 곳은 아니지만, 부처의 깨달음과 관련하여 제단을 표
현한 것에 대해 기원전 1세기경의 예술가들은 조금도 이상하게 생각
하지 않았다. 이는 깨달음과의 직접적인 관련성을 부여해주는 방식
이기 때문이다.

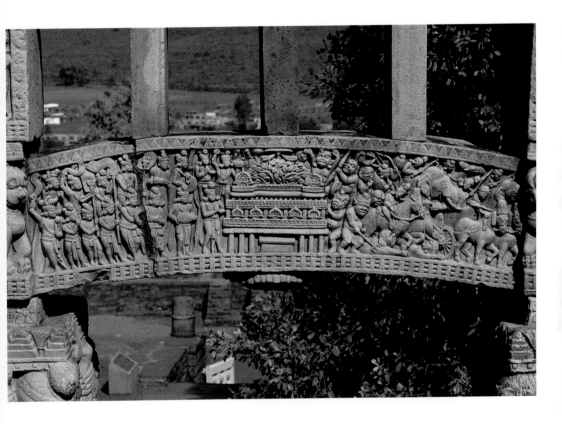

부처의 존재를 나타내는 상징물의 좌우에는 깨달음의 전후에 일어
나는 사건들을 표현했다. 불교의 적 가운데 하나인 마라(Mara)의 사
악한 군대는 온갖 종류의 무기로 싯다르타를 공격했다. 그러나 그들
은 싯다르타의 참선을 방해할 수 없음을 깨닫고 두려움과 공포에 질
려 도망치고 있다. 그런 다음 기쁨에 찬 신들이 나타나 싯다르타가
깨달음을 얻은 순간을 찬양하며 그에게 불타 즉 "깨달음을 얻은 존

재"라는 칭호를 내리고 있다. 평방의 오른쪽에는 마라의 사악한 무리들이 급한 나머지 서로를 짓밟으며 도망치는 모습이 무질서하게 묘사되어 있다. 그들의 통통하게 살찐 몸과 두꺼운 입술을 지닌 나약한 얼굴은 기괴할 정도로 과장되어 있어 풍부한 표현력을 보여준다. 공포에 질려 도망치는 장면은 오른쪽 화면이 끝날 때까지 계속되고 있다. 왼쪽에는 이와 대조적으로 부처에게 예배를 올리는 신들의 출현을 고요하면서도 질서 있게 묘사하고 있다. 이들의 장면도 왼쪽 화면이 끝나는 부분까지 연결된다.

관람객들은 하나의 평방에서 이와 같은 현저한 차이를 발견하고, 이 두 장면이 서로 다른 조각가들에 의해 이루어진 것이 아닌가 의심하게 된다. 즉 한 그룹은 다른 하나의 그룹보다 부처의 설화를 훨씬 더 창조적이고 환상적으로 다루었다는 것이다. 또 한편으로는 무질서한 악의 세계와 질서 있는 선의 세계를 대비하려는 예술가의 의도였을지도 모른다.

이야기를 도해한 또 다른 방식은 탑문에 장식된 방형의 작은 부조에서 볼 수 있는데, 그중 하나는 부처가 세력은 있으나 믿음이 없는 가섭 3형제를 교화시키는 내용을 담고 있다. 동문 기둥 안쪽에 있는 부조에는 평화로운 우루벨라(Uruvela) 마을에 부처가 출현하는

38
물 위를
걷는 기적,
동문 부조,
산치 대탑,
50~25년경 BC

장면이 묘사되어 있다. 이 마을에서는 남편들이 연꽃이 피어 있는 물가에서 한가로이 쉬고 있고, 부인들은 향신료를 갈거나 곡식을 골라내는 따위의 집안일을 하고 있다. 그들 중앙에는 부처를 상징하는 산개가 받쳐진 빈 대좌가 묘사되어 있다. 부처는 몇 번의 기적을 일으켰으며, 기적이 일어날 때마다 가섭 형제는 점점 더 감화를 받게 되었다. 그들의 결정적인 교화는 같은 기둥의 앞면에 묘사된 기적에 의해 영향을 받았으며 이 부조는 편안하게 볼 수 있도록 눈높이에 맞춰져 있다(그림38).

가섭 형제는 네란자라 강에 갑작스런 홍수가 닥치기 직전에 부처가 배를 타고 여정에 올랐다는 소식을 접하고 부처의 신변을 걱정했다. 부처를 구하기 위해 배를 타고 출발하려 할 때, 이들 3형제는 부처가 물 위를 고요히 걷고 있는 모습을 발견했다. 부처의 존재는 물 위에 떠 있는 석판에 의해 암시된다. 두번째 장면에서 가섭 형제는 지상에서 부처가 최고의 존재임을 인정하는 모습으로 묘사되었으며 부처는 꽃으로 장식된 나무 아래의 대좌로 암시했다. 그 이후 가섭 형제의 추종자들은 모두 불교로 개종했다.

새로운 종교, 즉 불교로 교화하는 데는 자타카로 알려진 부처의 본생담도 중요한 역할을 하였다. 본생담 가운데 일부는 널리 알려진 우화들이다. 부처가 전생에서는 종종 짐승이나 하늘을 나는 새로 묘사되어 영웅이었다는 것을 암시하는 내용이며 이는 불교의 목적에 맞게 단순하게 만들어진 것이다. 어느 정도 친숙한 설화들을 탑의 문이나 난간에서 볼 수 있다는 것은 새로운 신앙이 주는 또 다른 매력이었다.

본생담 가운데 부처가 원숭이의 왕으로 태어나 목숨을 걸고 그의 종족들을 구하는 영웅적인 행동을 담고 있는 위대한 원숭이 이야기는 탑문 기둥의 방형 부조에 다섯 장면으로 표현되어 있다(그림39). 그런데 이야기가 어디서 시작되어 어떻게 전개되는지에 대한 암시는 전혀 보이지 않는다. 경험이 없는 관람객은 이와 같은 불규칙한 장면들의 표현 방식에 혼란스러울 것이다. 그러나 이 설화를 잘 알고 있는 사람들에게는 부조를 보는 기쁨과 함께 장면들의 연속성을 찾아내는 데에 분명히 흥미를 느낄 것이다.

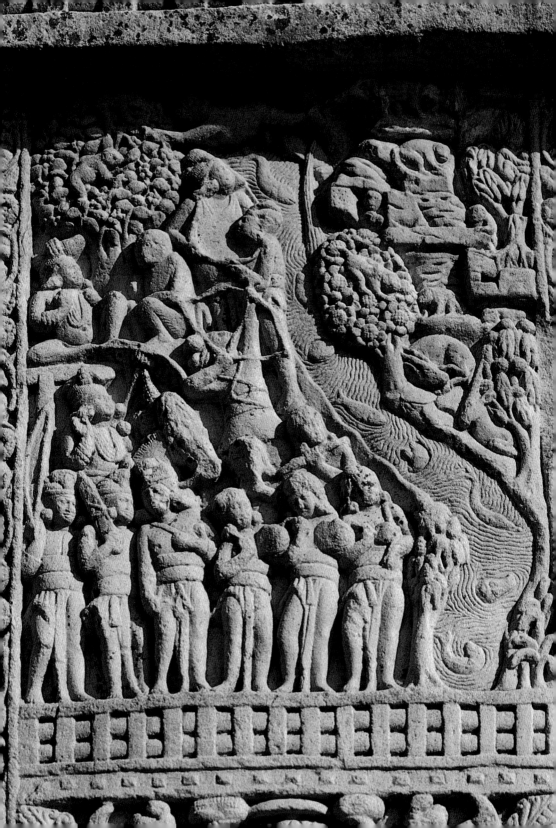

이 본생담은 왼쪽 하단부에서 시작된다. 병사와 악대가 앞서 행진하며 바로 뒤에 말을 탄 바라나시(이전의 베나레스) 왕이 등장한다. 왕은 한 어부가 자신에게 바친 불가사의한 망고열매나무를 찾아 길을 나서는 중이다. 왕은 원숭이들이 그가 찾고 있던 열매를 게걸스럽게 먹고 있는 것을 목격하고는 그들을 모두 죽이라고 명령했다. 화면의 중앙에는 반쯤 가려진 사수(射手)가 몸을 뒤로 젖히고 위를 향해 화살을 겨냥하고 있는 모습이 보인다. 위로 향한 활의 방향을 따라가면, 강의 하류에 몸을 뻗어 다리를 만들고 있는 원숭이 한 마리가 보인다. 이 장면을 보면, 다른 원숭이들은 사수를 피해 사슴들이 놀고 있는 오른쪽 건너편의 숲속으로 안전하게 탈출하고 있음을 상상할 수 있다. 원숭이 아래에는 두 명의 병사가 들것을 들고 있다. 여기에서 원숭이 왕의 교활한 적인 한 원숭이가 탈출하면서 그의 등을 너무 심하게 뛰어넘어 원숭이 왕이 치명적인 부상을 입게 된 것을 떠올릴 필요가 있다. 또한 인간의 왕은 이 광경을 목격하고 감명을 받았을 것이며 들것은 원숭이 왕을 구하려는 의도라는 것을 이해해야 할 것이다. 왼쪽 윗부분에는 원숭이와 왕이 앉아 있는 모습이 보인다. 이 마지막 장면은 종족을 구하기 위해 모든 희생을 감수하려는 도덕적인 위대함에 대해 원숭이 왕이 설교하는 광경을 묘사한 것이다. 불교의 열 가지 공덕 가운데 하나인 자기 희생을 이 설화로 예증하고 있다. 불교의 가르침은 이렇게 설득력 있는 방법으로 군주나 일반 대중들에게 전해졌다.

산치 대탑의 이야기 도해에 사용된 여러 가지 방식은 조각상의 관습적인 표현들을 신중하게 사용했던 초기 조각가들의 명석함을 말해준다. 이야기를 쉽게 전달하기 위해 조각가들은 부조의 '배경'으로 등장하는 대상들을 '전경'에 보이는 대상들만큼 크고 명료하게 표현하였다. 관람객들은 부조의 하단부는 자신들에게 더욱 가까운 공간이며 상단부에 묘사된 대상들은 좀더 멀리 떨어져 있다고 이해하게 된다. 이때 원근법은 중요한 문제가 아니며 시각적으로 명료하게 이해하는 것이 목적이었다. 초기의 인도 예술가들이 서양의 일점 투시법(single-point perspective)을 알았다면, 그들은 배경의 인물을 명확하게 묘사할 수 없었던 예술가들의 불행을 안타까워했을 것이

39
위대한 원숭이
본생담,
서문 부조,
산치 대탑,
50~25년경 BC

다. 이와 같은 명료함에 대한 관심으로 예술가들은 가장 알아보기 쉬운 측면에서 사물을 표현했다. 따라서 하나의 도해에서도 복합적인 원근법을 사용했다.

물 위를 걷는 기적(그림38)에서 일부 대상들 즉 나무, 거위, 반쯤 핀 연꽃, 악어, 배, 가섭 3형제 등은 마치 눈높이에서 그려진 것처럼 묘사되었다. 다른 사물들인 부처가 걷고 있는 길, 부처의 대좌 표면, 활짝 핀 연꽃은 위에서 내려다본 모습이다. 그렇지만 꽃받침이 묘사된 연꽃들은 아래쪽에서 올려다본 모습이다. 잎과 열매가 실제보다 크게 표현된 나무들 또한 알아보기 쉽게 형태를 강조하여 표현한 결과로, 관람객들은 아주 쉽게 나무를 알아볼 수 있다. 이와는 또 다른 관습적인 표현은 조각상의 얼굴에 표정이 없다는 것이다. 몸짓과 정황으로만 기쁨에 찬 행렬인지 혹은 슬픔에 찬 행렬인지를 나타내고 있다. 이처럼 계획적이고 신중하게 고려된 표현 방식들은 불교와 힌두교 미술에서 몇 세기에 걸쳐 사용되었다.

자신들의 종교를 전하기 위해 이야기 도해를 이용한 것 외에, 불교의 두번째 성공적인 전략은 불교 이전에 널리 알려진 민간신앙을 습합했다는 것이다. 산치 대탑의 각 문기둥과 맨 아래쪽 평방 끝에는 환조로 균형 있게 조각된 인상적인 여인상이 장식되어 있다. 그중 매우 육감적이며 곡선미가 강조된 여인상 하나가 망고나무 아래에 서 있다. 팔로 나무 기둥을 감싸고 있는 이 여인은 다른 한 손으로는 열매가 달린 가지를 잡고 있다(그림40).

여인들은 구도에 열중하는 승려를 유혹하는 존재라고 생각했으므로 사람들은 불교 사원이 신성한 주제만을 다루기를 기대했을지도 모른다. 불교 경전인 『대반열반경』(大般涅槃經)에는 여인에 대한 승려의 처신을 묻는 제자 아난다의 질문에 부처가 대답하는 장면이 서술되어 있다.

부처님, 우리는 여인들에게 어떻게 처신해야만 합니까?
아난다여, 그들을 보지 말지어다.
하지만 부처님, 만약 그들을 봐야만 한다면 어찌합니까?
그들과 말하지 말지어다.

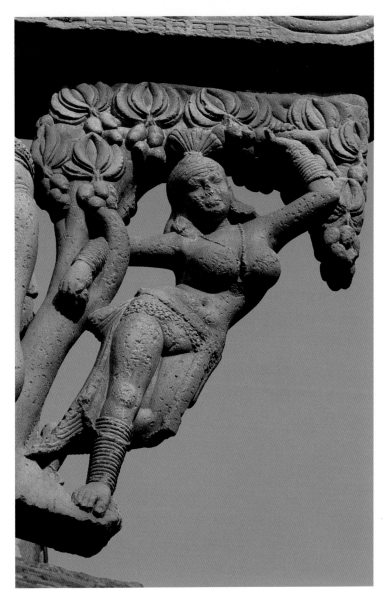

부처님, 하지만 그들과 이야기를 해야만 하는 경우에는 어찌합
니까?

아난다여, 그렇다면 너의 생각을 철저하게 지배해야만 하느니라.

그러나 조각가, 후원자 그리고 불교교단은 여인상을 상서롭게 여
기는 인도의 민간신앙을 받아들여 산치 대탑의 문에 표현했다. 여인

은 다산의 상징이었기 때문에 성장과 풍요, 번영을 의미했다. 현대인들에게는 모순처럼 느껴지는 것도 고대 인도인들에게는 그렇지 않았다. 결국, 인간의 타락이라는 원죄를 짊어진 이브와는 달리, 불교와 힌두교에서는 여인이 죄악과 연결되지 않았던 것이다. 그러나 여인과 나무라는 주제는 상서로움이라는 의미를 넘어서 여인의 접촉으로 나무에 꽃이 피고 열매가 맺힌다는 고대에 널리 알려진 믿음으로 인해 다른 차원의 의미를 전해준다. 칼리다사(Kalidasa : 400년으로 추정)를 포함한 고대 작가들은 산스크리트어로 된 드라마나 시에서 이러한 신앙을 언급했다.

이후의 문헌에서는 이러한 주제를 체계화하여 다른 나무들이 반응을 일으키는 구체적인 행동들을 서술하고 있다. 아소카 나무는 여인의 발이 닿으면 반응을 일으키며, 피얄라 나무는 여인의 노랫소리에, 그리고 케사라 나무는 여인의 입에서 흘러나오는 포도주에 반응을 일으킨다. 산치 대탑의 여인상 위에 있는 망고나무는 여인의 웃음소리에 꽃을 피운다고 여겼다. 산치 대탑에 장식된 여인상들은 일반적으로 약시 혹은 반신(半神)인 자연신으로 알려져 있으나 인간일 가능성도 있다.

산치 대탑의 네 개의 탑문을 자세히 살펴보면, 각 문마다 여섯 구의 인물상이 있는데 그중 두 구의 커다란 여인상은 기둥과 맨 아래쪽 평방 사이에 있으며, 네 구의 작은 여인상들은 위쪽의 평방 사이에 위치하고 있다(그림35). 따라서 산치 대탑에는 모두 24구의 여인상이 조각되어 있다. 이러한 상서로운 여인상이 주는 의미는 반복에 의해 강조되었다. 인도의 불교미술은 널리 알려진 민간신앙들과 조화를 이루었기 때문에, 정확히 말하자면 불교에 종사한 인도미술이라고 해야 할 것이다. 산치의 조각가들 가운데 일부는 불교 신자였을지 모르지만 대부분은 힌두교의 벽돌 사원을 장식하고 부호들의 저택을 건립했던 힌두교 신자였을 가능성이 크다. 인도의 불교미술은 명료한 시각 표현이라는 점에서 중국, 한국, 일본 등의 고대 국가나 같은 시대의 미얀마(버마), 태국, 베트남 등의 동남아시아 국가의 불교미술과는 매우 다른 차이를 보여주고 있다. 이들 지역에서는 인도 불교미술의 육감적이고 예술적인 표현 방식과는 달리 형태가 엄격한 불

교미술이 유행했다.

산치에 참여했던 조각가와 장인들의 수와 그 비용을 생각해보면, 전례 없는 엄청난 양의 석재를 사용한 이 대규모의 새로운 계획에 왕실이나 귀족들의 후원을 받았을 가능성이 매우 높다. 그러나 이와는 반대로 후원금이 지역 주민들에게서만 나왔을 가능성도 있다. 산치 대탑은 가정 주부와 성인 가장들, 어부와 정원사 그리고 상인과 은행가의 일상 세계를 엿볼 수 있으며 이들의 헌금과 관련된 명문이 631개나 남아 있다. 이러한 사실을 통해서 볼 때, 석재를 이용한 산치 대탑의 증축과 그 장식에 공동으로 참여했던 불교 신자들의 신앙심을 알 수 있다.

산치의 승려들은 후원금을 얻기 위해 인근의 마을과 도시들을 차례로 돌아다녔다. 가족 구성원이나 마을 단체는 물론, 남녀를 불문하고 장식용 석판, 난간 장식, 탑문의 도해와 조각상들을 위해 돈을 기부했다. 승려들은 후원자들에게 그들의 헌금이 현세의 삶은 물론이고, 내세에 더 나은 운을 가지고 태어날 수 있는 영적인 공덕을 가져다 준다고 보장했을 것이다. 여승과 여성 평신도들 역시 기부금의 절반 가까이를 차지하는 중요한 후원자들이었다.

업에 대한 두 종교의 믿음이 비슷했기 때문에 후원자가 힌두교도인지 또는 불교도인지는 그리 중요하지 않았다. 승려들은 후원자들에게 이후에 산치를 방문할 때 그들의 기부금으로 만들어진 곳에서 자신들의 이름과 직업, 고향이 새겨진 것을 보게 될 것이라고 약속하였을 것이다(그림36). 그리고 이러한 보장이 많은 헌금을 내게 했을 것이다.

다수의 서민들이 사원 건축에 기부금을 낼 수 있었던 전체적인 부의 수준은 상업이 매우 발달한 결과였다. 비디샤(Vidisha)의 수도에서 몇 마일 떨어진 언덕에 위치한 산치 대탑의 성공적인 증축은 수로를 통해 쉽게 접근할 수 있는 베트와 강과 베스 강의 합류점에 위치한 중요한 지리적 조건에 원인이 있다. 또한 이곳은 인도의 동부와 서해안의 항구를 잇는 대륙횡단의 큰 도로에 위치하며 위로는 인도 북부로 향하는 중요한 육로와 연결되는 요충지였다. 따라서 사원은 낙타를 타고 지나가는 많은 일반 상인들과 무역 상인들

이 드나들기 쉬운 곳에 있었다. 이와 같이 불교사원은 항상 무역로에 위치해 있었기 때문에 승려들은 상인 집단과 지속적으로 만나면서 기부금을 얻을 수 있었다.

인도의 서해안은 지중해로부터 값비싼 상품들을 가져와 인도의 아름다운 직물이나 귀중한 향신료, 향료 등으로 바꾸어간 아랍계 무역인의 중계 무역항이었다. 인도 상인들은 무역을 통해 상당한 이익을 거두었으며, 그 결과 사원에 기부금을 낼 정도로 여유가 있었다. 초기의 무역에 대해서는 제5장에서 좀더 자세히 다루겠다.

산치 대탑에 바쳐진 수많은 봉헌물들 역시 승려와 여승에 의해 이루어진 것이다. 집 없이 떠돌아다니며 시주를 구하는 승려들이 어떻게 산치 대탑의 증축사업에 기부금을 바칠 수 있었을까? 이들은 분명히 출가할 당시 유산 상속에 대한 권리를 포기하지 않았을 것이다. 그들은 신성한 건축물을 위한 기금이 될 수 있는 자신들의 유산을 어느 정도 가질 수 있는 권리가 있었던 것 같다.

산치의 불교교단은 기독교 교회의 벽장식에 보이는 것처럼 이야기의 배열에 대한 체계적인 종교상의 규칙을 만들지는 않았던 것으로 여겨진다. 부처의 일대기가 하나의 문에 독립적으로, 혹은 문에서 문으로 순서대로 표현되었을 것이라는 기대는 하지 않는 것이 좋다. 분명히 후원자 개개인들은 자신들이 가장 좋아하는 설화를 자신들이 기부한 부분에 새기도록 요구했을 것이다.

이러한 사실은 탑에 새겨진 설화들이 무계획적으로 반복되어 있음을 말해준다. 이러한 무계획의 반복으로 인해 1912년에서 1919년에 걸쳐 존 마셜(John Marshall)이 복원할 때 몇몇 평방들은 오랜 고증을 거친 후에도 앞뒤가 서로 바뀌게 되었다. 탑문에는 부처의 깨달음이 네 번에 걸쳐 묘사되었으며, 위대한 출성은 두 번, 가섭 3형제와 위대한 원숭이 본생담은 단 한 번 표현되었다.

부처의 전생을 말해주는 본생담이 장식된 불교 건축물들은 초기 불교미술에서부터 라자스탄(Rajasthan), 마투라(Mathura), 가야(Gaya), 나그푸르(Nagpur) 지역을 비롯하여 인도 전지역에 걸쳐 건립되었다. 산치에서 남쪽으로 약 800킬로미터 떨어진 인도 남동부의 안드라(Andhra) 지역은 기원전 1세기부터 기원후 3세기까지 많은

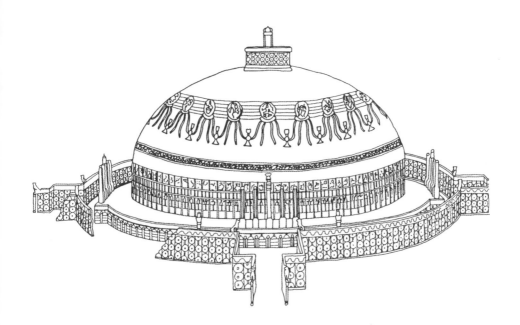

41
아마라바티
탑의 복원도,
100~200년경

불교 건축물이 세워졌던 곳이다. 약 30개에 달하는 상당한 규모의 건축물들과 작은 사원들이 동해안의 항구로 연결되는 크리슈나 강둑을 따라 세워졌다. 지하 저장소에서 발견된 로마 금화는 산치 대탑의 경우처럼, 사원에 대한 후원을 가능하게 했던 해상무역이 매우 번창했음을 입증해준다.

아마라바티(Amaravati)는 사타바하나 왕국의 영토 안에 위치해 있다. 2세기의 불교미술 가운데 놀라운 것은 비교할 수 없을 만큼 아름다운 도해가 부조된 아마라바티의 장엄한 탑이다. 그러나 오늘날 남아 있는 것은 풀로 뒤덮인 황폐한 봉분뿐이다. 이곳은 18세기와 19세기에 걸쳐 지방의 지주와 도굴꾼, 아마추어 고고학자들이 무자비하게 파헤친 결과 폐허가 되어버렸다. 현재 장식 조각은 반 정도 남아 있으며 런던, 마드라스, 아마라바티의 박물관에 흩어져 있다.

산치 지방의 녹색이 감도는 흰색의 석회암은 화려한 난간뿐 아니라, 아마라바티 탑의 드럼 부(部)와 돔의 하단부를 덮는 데에도 사용했다(그림41). 이러한 작업은 1세기에 걸쳐 이루어졌으며, 제4장에서 상세히 다루겠지만 이 기간 동안에 부처의 형상화가 인도 북부에

서 시작되었다는 데에는 학자들간에 의견의 일치를 보고 있다. 사실상, 부처의 형상화에 대한 개념과 불상 표현의 예술적인 해결은 수많은 지역에서 독립적으로 일어났을지도 모른다. 분명 아마라바티의 상들은 북쪽에서 나타나는 상들과는 완전히 다른 모습을 보여준다. 아마라바티의 도해 부조는 부처의 형상이 존재의 상징적인 흔적에서 인간의 모습으로 변하는 과도기 현상을 보여준다. 그러나 아마라바티의 불상은 초기의 표현 방식을 완전히 대신하지 못했으며 부처의 존재만을 나타내는 초기 방식을 그대로 사용했다.

화려하고 풍부한 장식으로 덮인 아마라바티 탑 난간의 각 부분은 매우 뛰어난 면모를 보여준다. 세 개의 홈이 새겨진 턱을 가진 높은 난간 기둥의 중앙에는 활짝 핀 연꽃이 장식되었으며 그 위와 아래에는 반쯤 핀 연꽃이 장식되었다. 인도의 전원에서 매우 무성하게 자라나며, 진흙탕에서도 깨끗하고 순수한 모습을 드러내는 연꽃은 인도에서는 청결함의 상징이었다. 불교도들은 연꽃의 상징을 이용하여, 타락한 세상에 부처가 태어나 자신의 투명한 청결함으로 속세를 뛰어넘는 것과 깊은 어둠 속에서 연꽃이 피어나는 것을 같다고 여겼다. 기둥의 바깥 면에는 복잡한 형태의 부드럽고 감각적인 꽃잎이 겹겹이 쌓여 있는 연꽃 장식만 보인다. 안쪽 면에는 연꽃의 주변과 내부 등 모든 공간이 불교 설화들을 도해한 인물들로 가득 차 있다. 산치 대탑의 조각 형태는 활발하고 생동감이 있으나 약 100년에서 200년 사이에 이루어진 아마라바티 탑의 조각상은 불교사원에는 어울리지 않는 세장함과 심미적인 나약함을 보여준다.

산치 대탑의 문 기둥에 이야기를 도해한 조각가들은 각 기둥을 네 개 혹은 다섯 개의 방형 패널로 나누었으므로 제한된 표현 공간을 갖게 되었다. 반대로 아마라바티의 조각가들은 각각의 난간 기둥(높이 3미터)에 하나의 이야기를 묘사하였으며, 다양한 장면들을 연꽃 장식 사이와 그 주변에 배치했다. 조각가들은 도해 표현에 대한 이러한 변화에 대해 이야기가 맨 윗단에서 시작되어 아래쪽으로 진행되어간다든지 혹은 그 반대로 진행되어간다든지 하는 등의 다양한 해결책을 찾았다. 어떤 경우에는 이야기가 기둥 중앙에서 시작하여 아래, 위의 양 방향으로 진행되어갔으며, 혹은 상단부나 하단부에서 시작

된 이야기가 중앙에서 끝나는 경우도 있다. 따라서 각 기둥은 친숙한 설화라 하더라도 관람자들이 이것을 읽어나가는 데 적극적으로 참여할 것을 요구하고 있다.

부처가 고행의 길을 포기하고 마지막에 깨달음을 얻게 되기까지의 기간에 일어난 사건을 묘사한 난간 기둥에는 부처의 존재를 의미하는 상징들이 사용되었다(그림42). 이야기는 상단부에서 시작하여 중앙의 원형 부조와 하단부를 통해 진행된다. 위쪽의 중앙 홈에는 부처의 탄생과 6년에 걸친 고행 끝에 네란자라 강을 건너는 장면이 표현되어 있다. 횡단의 시작과 완성은 두 쌍의 불족적으로 나타나며 반면에 하나씩 묘사된 두 개의 불족적은 부처의 움직임을 의미하는 것이다. 다음으로 중앙의 원형 부조에는 부처가 금욕생활을 포기한 후에 처음으로 미음을 먹고 있는 모습이 표현되어 있다. 불전에는 한 소녀로 언급되어 있지만 조각가는 부처의 시중을 드는 마을 전체의 여자들을 모두 묘사했다. 여기에서 부처는 나무 아래 놓인 대좌와 방석으로 암시된다. 이야기 도해는 깨달음의 장면이 묘사된 아래의 중앙 홈에서 끝나며 보리수나무 아래의 대좌 위에 찍힌 한 쌍의 불족적에 초점이 맞추어져 있다.

중앙의 원형 부조에서 시작되는 위대한 출성과 최초의 설법 사이의 사건들을 묘사한 기둥은 부처의 모습이 상징적인 형태에서 인간의 형상으로 변한 것을 볼 수 있다(그림43). 중앙의 원형 부조에는 광배가 있으며 터번을 두른 채 말을 타고 있는 젊은 싯다르타에게 초점이 맞추어져 있다. 아래쪽의 중심 홈에는 싯다르타가 말과 마부와 함께 떠나는 장면이 새겨져 있다. 이야기 도해는 현재 파손된 기둥의 위쪽으로 옮겨진 후, 다시 하단부의 오른쪽 홈에 표현된 최초의 설법 장면에서 끝난다. 그러나 조각가들은 인간의 형태를 포기하고 기둥이 있는 법륜과 방석이 깔린 옥좌로 부처의 존재를 암시하고 있다.

아마라바티 탑의 기둥들을 연결하고 있는 상인방에는 이야기 도해를 표현한 원형 부조들이 장식되어 있으며 갓돌에서도 마찬가지이다. 부처가 만다타 왕이었던 본생담이 천상에서 인드라 신과 함께 옥좌에 앉아 있는 장면으로 묘사되었다(그림44). 관람자들은 일단 조

42-43
난간 기둥 부조,
아마라바티 탑,
100~200년경,
석회암,
높이 270cm,
런던,
대영박물관
맨 왼쪽
무불상(無佛像)의
표현과
깨달음 장면
왼쪽
출성과 최초의
설법 장면

각의 풍부함에 매혹되기만 하면, 이야기 도해가 진행되는 과정에 적
극적으로 참여할 것이다. 그들은 만다타 왕이 게걸스런 탐욕 때문에
천상에서 쫓겨나게 되었다는 이야기의 완벽함뿐 아니라 인드라 신이
덕망 있는 왕을 초대하여 옥좌에 앉기 이전에 일어난 일련의 사건들
을 기억해야 할 것이다. 조각가는 아마라바티의 전형적인 조각 양식
의 대가였다. 천상의 요정들의 나약한 형태는 원형 부조 안에는 거
의 보이지 않고 원형 부조의 가장자리 꽃장식 위에 흩어져 있다.

아마라바티의 경내로 들어선 관람객들은 풍부한 조각의 행렬 속에
둘러싸인 자신을 발견하게 될 것이다. 왼쪽은 복잡하게 조각된 난간
의 내부이며, 오른쪽으로는 돔의 기단부뿐만 아니라 드럼 부와 네 개
의 단을 덮고 있는 육중하게 조각된 석판들(높이 1.8미터)과 마주하
게 된다(그림45). 탑의 제작에 대한 사원의 규제 조치는 양면이 모두
조각된 드럼 부의 석판들 때문이다. 처음 작업이 시작되었을 때, 드
럼 석판에 조각된 주제들은 제멋대로 배열되었다. 이러한 석판들은
후에 앞뒤가 바뀌었으며, 탑의 모습을 묘사하기 위해 다시 조각되거

44
만다타 본생담,
상인방의
원형 부조,
아마라바티 탑,
100~200년경,
석회암,
높이 약 54cm,
런던,
대영박물관

나 완전히 교체되기도 했다. 드럼 부에서 3.5미터 정도 올라간 돔의
석판은 불교의 3대 보물을 상징하는 부처, 교리, 그리고 승려 집단으
로 나누어 조각했다.

　명석함과 확신으로 이야기 도해를 표현했던 조각가들은 소수의
단독 입상들도 제작했다(그림46). 강건한 육체와 엄숙한 표정, 머
리에는 부드럽게 말린 나발(螺髮)이 표현된 불상들은 우견편단(右肩
偏袒)의 법의를 입었으며 대의의 아랫단에는 특징적인 꽃장식이 있
다. 이 불상들은 일반적으로 형상화된 부처의 시원양식으로 생각
되는 북부의 상들과는 아주 다른 형태를 보여준다. 아마라바티의
전체 장식 도해에서 이 불상들이 차지하는 위치는 아직 확실하지
않다.

　기부 내용을 기록한 명문들을 근거로 해보면, 아마라바티에 대한
후원 방식은 산치와 비슷했던 것으로 추정된다. 봉헌물의 3분의 2는
어느 정도 경제적인 독립성을 지닌 평신도의 여성들이 바친 것이었

으며 나머지 3분의 1은 아마라바티 사원 단체에서 나온 것으로 승려보다는 여승들이 더 많은 기부금을 냈다. 여승들 가운데 일부는 성직자 사회에서 높은 지위를 나타내는 직함을 가지고 있다. 예를 들어, 여승 로하(Roha)는 "여덟 개의 속계의 지위를 뛰어넘었다"고 되어 있다.

아마라바티 탑의 건립 계획에 봉헌물을 바친 기록은 대개 기부한 부분에 새겨지며 가끔 다수의 봉헌물이 기록되어 있는 명문들도 있다. 이러한 과대한 봉헌물은 산치에서처럼 무작위의 개인이 아니라, 새로운 장인들의 사원측 감독관들에 의한 것이었다. 이들은 세 개의 명문 안에 기록되어 있다. 후원자들은 부조의 종류를 선택하여 기부할 수 있었지만, 모든 드럼 부의 석판에 탑이 조각되고 돔의 석판에 불교 메시지가 표현되었는지는 감독관의 확인을 받아야 했다. 어떤 감독관은 난간의 건축과 장식을 책임지고 있었다. 그러나 이처럼 후원자들이 대부분의 장소들을 차지했기 때문에 그의 독창적인 계획을 발휘할 수 없었던 것은 참으로 불행한 일이었다.

기원전 100년에서 기원후 200년 사이에 성행했던 화려한 장식의 불교사원들은 대중의 관심과 다수 개인들의 기부금으로 건립된 것이다. 돌에 조각된 풍부한 이야기들은 관람자들이나 후원자들에게 평범한 일상 생활 속에서의 부처의 모습을 보여주었다. 군주나 귀족들의 화려한 세계와는 거리가 먼 것은 대부분의 이들 초기 왕국들이 힌두교 군주들에게 지배를 받았기 때문일 것이다.

산치 지방의 숭가 왕족에 대해서는 어떠한 기록도 없다. 인근의 사타바하나 왕국의 최고 예술가가 조각을 새긴 평방을 기부한 사실이 명문에 나타나 있다. 아마라바티에서도 역시 탑의 건축 계획에 왕족들이 직접 개입하지는 않았다. 사타바하나 왕족의 이름은 세 개의 명문에 기록되어 있다. 그중 두 개는 성인 남성이 봉헌물을 바친 해를 입증하기 위해 새긴 것이며, 나머지 한 개의 명문에는 왕국의 수자원 공급을 담당한 관리가 봉헌한 내용이 새겨져 있다. 초기 불교는 후원자들의 시대였으며, 카리스마를 담은 내용의 이야기 도해는 민중들이 후원한 것이다.

이러한 초기 불교사원들은 지속적으로 발전하여 불교의 중심지가

45
맨 왼쪽
탑이 표현된
석판 부조,
아마라바티 탑,
100~200년경,
석회암,
124.4×86.3×
11cm,
런던,
대영박물관

46
왼쪽
불입상,
아마라바티 탑,
200~300년경,
석회암,
높이 약 168cm,
마드라스
국립박물관

되었다. 예를 들어, 산치 지역에서는 불교가 인도 전역에 확산되는
12세기까지 계속해서 단순한 형태의 탑, 기둥, 조상과 사원 등이 봉
헌되었다.

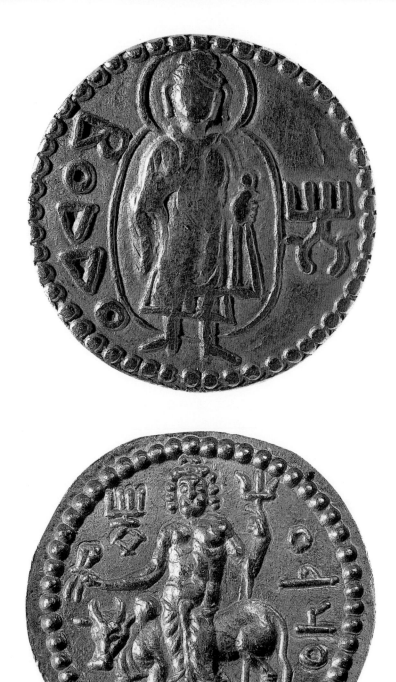

47-48
쿠샨 시대 주화,
지름 2cm,
런던,
대영박물관
위
불상,
1~2세기
아래
힌두 신 시바와
황소,
2세기

서력 기원 1세기에 북인도는 세계적인 시야를 가진 민족인 쿠샨 (Kushan) 왕조의 군주들이 통치했다. 인도 북부의 광대한 제국은 갠지스 강의 바라나시에서부터 파키스탄, 아프가니스탄, 발루치스탄 그리고 박트리아를 거쳐 옥수스 강에 이르기까지 뻗어 있었다. 쿠샨 인들은 이처럼 인종과 문화가 복잡하게 혼합된 제국에서 자주 발생 하는 충돌이나 압력에 대해 잘 알고 있었다. 쿠샨 왕조의 외교정책은 동부와 서부지역에서 발행한 두 가지 유형의 주화에서 분명하게 나 타난다. 쿠샨 왕조는 아프가니스탄의 고지(高地) 베그람(Begram)에 위치한 그들의 여름 도읍에서 이란의 여러 신들과 그리스 여신들 그 리고 부처가 새겨진 주화를 발행했다(그림47). 이곳에서의 쿠샨 왕 조 주화명은 아람어(Aramaic)에서 유래된 그 지방의 카로슈티 (Kanishka) 문자를 사용했으며 때때로 그리스 문자를 함께 사용하 기도 했다. 카니슈카 왕은 이 주화들 위에 스스로를 "왕 중 왕 카니슈 카 폐하"로 새기도록 명했다. 인도 북부 평원의 마투라에 위치한 겨 울 도읍에서 발행된 주화들에는 이 지방에서 쓰는 브라미 문자를 사 용했으며 부처 외에 힌두교의 여러 신들을 새겨넣었다(그림48). 마 투라에서 황제는 대개 산스크리트어를 사용했으며 인도의 칭호인 "마하라자(Maharaja)의 왕자, 신의 아들, 카니슈카"를 채택했다. 이 칭호는 그의 조각상 위에도 새겨졌다(그림67). 쿠샨 통치자들은 모 든 사람들에게 있어 절대적인 존재였을 것이다.

쿠샨의 후원 아래, 의인화된 부처의 상은 널리 확산되어갔다. 이제 부처를 인간의 형상으로 표현함으로써 부처의 존재를 상징적으로 나 타내던 초기의 방식은 사라지게 되었다. 이러한 원인은 불교에서의 종교적인 변화와도 어느 정도 관련이 있다. 즉 불교에서는 이제 더 이상 부처를 구원의 길을 찾는 영혼으로 시각화하지 않았다. 그는 이 제 신격화되었으며 그의 추종자들은 예배해야 될 인간적인 대상이

필요했다. 문화적인 차이에 대한 포용력을 지닌 쿠샨인들은 두 가지 서로 다른 유형의 불상을 제작했다. 하나는 쿠샨 제국의 서쪽에서 제작된 불상이며, 또 다른 하나는 인도 평원에서 제작된 불상이다.

인도 북부의 독특한 불상은 그리스-로마의 아폴론 유형을 모델로 하여 이 지역의 회색 편암으로 제작된 것이다. 조각가들은 부처를 곱슬머리의 청년으로 표현했으며 법의에는 로마의 토가(toga)를 연상시키는 육중한 옷주름이 늘어져 있다(그림49). 불교 경전에는 부처의 초인간적인 완벽함을 표현하기 위한 32가지의 특징이 언급되어 있으며 조각가들은 이러한 32길상에 의거하여 불상을 제작했다. 그들은 부처를 형상화할 때 눈썹 사이에 난 털을 의미하는 백호(白毫, urna)와 지혜의 혹으로 해석되는 정수리에 솟은 육계(肉髻, ushnisha)를 표현했다. 조각가들은 미적 차원에서 이러한 특징들을 감추려고 했다. 그들은 육계를 곱슬곱슬한 머리 상투로 변형했으며 백호는 눈썹 사이의 점으로 표현했다. 때때로 그들은 부처의 손을 물

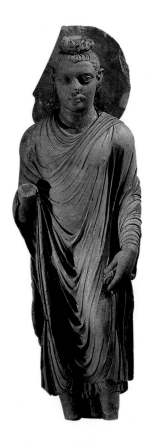

갈퀴가 달린 형상으로 표현하거나 혹은 부처의 손바닥과 발바닥에
바퀴 모양을 새김으로써 불교 경전의 내용을 따르기도 했다. 나머지
32가지 상호는 대부분 몸은 사자(獅子) 같아야 한다는 등의 은유적인
것들이다. 사실 이러한 표현은 힌두교 관념에서 세계의 통치자를 의
미하는 차크라바르틴(chakravartin)을 묘사하는 데도 사용되었다.
더욱이 조각가들은 부처를 형상화하면서 인도와 중앙아시아에서 신
성과 왕의 존엄을 상징하는 광배를 표현했다.

　이러한 불상의 변화는 강렬하게 의인화하여 표현했던 그리스-로
마 전통에 자극을 받았음이 분명하다. 그리스인들은 인도 조각가들
이 부처를 인간의 모습으로 형상화하기 몇백 년 전부터 자신의 신들
을 완벽한 남성의 육체로 형상화했다. 정확한 연대를 알 수 있는 상
들은 매우 적지만, 카니슈카 시기에 주조된 주화들은 그의 통치 동
안, 일반적으로 78년에서 101년 사이에 최초로 불상이 만들어졌음
을 말해준다. 헬레니즘 양식의 불상은 처음 발견된 파키스탄의 간다

49
맨 왼쪽
불입상,
탁트-이-바히,
간다라,
쿠샨 시대,
편암,
높이 91.1cm,
런던,
대영박물관

50
왼쪽
부처와
협시보살이
표현된 사리기,
비마란, 60년경,
루비가
박혀 있는 금,
높이 7cm,
런던,
대영박물관

51
오른쪽
아틀라스,
간다라, 2세기,
편암,
런던,
대영박물관

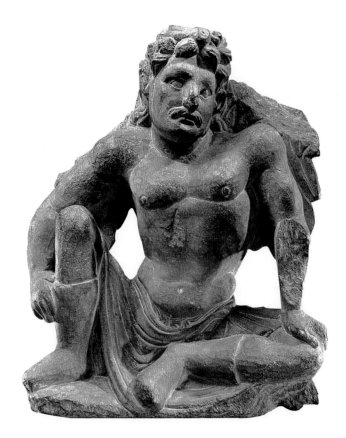

라 지방에서 그 명칭이 유래된 것으로 이 불상 양식이 간다라 지역에서 널리 유행했다는 것은 다소 과장된 주장이다.

넓은 지역에 걸쳐 다양한 양식이 존재했으며 일부 불상들은 하트라(Hatra)나 팔미라(Palmyra) 등 시리아 지역에 나타나는 딱딱하면서 엄격한 정면상에서 유래한 것으로 보인다. 간다라 지역에 대한 최근의 발굴들은 개개의 사원들이 서로 다른 조각가들을 후원했다는 사실을 말해준다. 결론적으로 간다라 미술은 각 지역에서 발전하여 출현했다는 것이다.

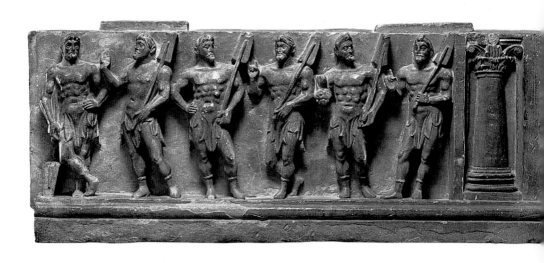

불전(佛傳)을 표현한 도해 부조들은 그리스나 페르시아풍의 의복과 옷주름, 큐피드나 아틀라스 상, 꽃줄 장식이나 뿔장식 등에서 서양 미술에서 유래한 특징을 보여준다. 이러한 미술을 아시아의 작품으로 오해하는 사람들은 거의 없을 것이다. 그러나 아틀라스 같은 상들(그림51)이나, 혹은 일렬로 늘어선 바다의 신들(그림52)이 묘사된 부조들은 불교와 연관짓지 않는다면, 헬레니즘 양식을 보여주는 근동 어느 지방에 갖다놓아도 적합할 것이다.

이러한 절충주의 미술의 기원을 이해하기 위해서는 알렉산드로스 대왕과 알렉산드로스 제국의 동쪽 지역을 포함한 셀레우코스(Seleucus) 왕조의 유물을 살펴봐야 한다. 박트리아는 그리스인 디오도투스(Diodotus)의 주도 아래 독립왕국이 건립되는 기원전 250년까지 셀레우코스 왕조의 중요한 영토였다. 아이 하눔(Ai Khanum)

과 수르크 코탈(Surkh Kotal)과 같은 박트리아의 도시에서는 그리스 양식의 기둥을 비롯하여 코린트식 주두(柱頭), 조각과 명문 등이 출토되었다. 비록 헬레니즘 문화권의 가장 끝부분에 위치해 있었지만, 박트리아가 지속적으로 그리스 문화의 이상을 키워나갔다는 것은 명백한 사실이다.

이제부터는 간다라 미술에 관한 내용을 쿠샨 왕조로 옮겨 살펴보겠다. 쿠샨 왕조는 원래 중국 남부의 감숙성에서 건너온 월씨(月氏)로 알려진 유목 민족으로 중앙아시아를 가로질러 이동하는 과정에서 기원전 130년경에 박트리아를 점령했다. 이 유목 민족들은 건축 조형

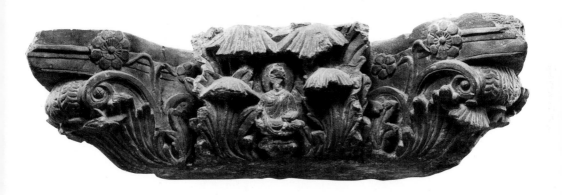

52
왼쪽
해신들,
간다라,
2~3세기,
동석,
16.5×43.2cm,
런던,
대영박물관

53
위
불좌상이
표현된
코린트식 주두,
간다라,
2~3세기,
편암,
10.8×42cm,
런던,
대영박물관

물들과 관련된 예술적인 전통유산이 없었기 때문에 박트리아에 남아 있던 그리스의 전통을 받아들여 계승했다. 힘과 영토에 대한 야망이 커짐에 따라 이 유목민들은 스스로를 쿠샨이라 이름붙이고 서북 인도를 점령했다. 불교와 접촉하면서 쿠샨 왕조는 곧바로 불교를 받아들였으며 사원과 탑을 건축하기 시작했다. 서북의 국경지역에서는 모본으로 삼을 만한 유물들이 없었기 때문에 쿠샨 왕조는 그들이 발전시켰던 박트리아의 그리스 전통으로 되돌아갔다.

쿠샨 왕조의 후원 아래 건립된 건축물에서 코린트식 기둥을 동양적으로 변형시킨 주두들이 보인다(그림53). 불상을 제작하기 위해 불러모은 박트리아의 장인들은 그들 고유의 조각 기법으로 헬레니즘 양식의 아름다운 불상을 제작했다. 그러나 박트리아의 장인만으로는 약 3세기에 걸쳐 지속된 간다라 미술의 생동감과 생명력을 설명할

수는 없다. 때때로 쿠샨의 황제들과 그들의 뒤를 잇는 사산 왕조의 통치자들이 헬레니즘 제국의 동부 지역으로부터, 경우에 따라서는 페르시아에서 장인들을 데려왔다는 사실을 염두에 두어야 한다. 이와 같은 몇 가지의 복잡한 방식을 통해 독특한 조각 유파가 형성되었으며 이는 쿠샨 황제들이 후원하는 범세계적인 분위기 속에서 찬란하게 꽃피워나갔다.

쿠샨 황제들은 미술품에 대한 심미적인 안목이 높은 감식가들이었다. 그들은 아시아의 요충지에 위치하여 지리적인 이점이 있었으며 중앙아시아의 실크로드를 따라 거래되었던 미술품을 손에 넣을 수 있었다. 베그람에 위치한 쿠샨 왕조의 궁전 발굴에서 242년경 사산 왕조의 군주인 샤푸르(Shapur) 1세의 급습을 예견하고 급히 매장했던 것으로 여겨지는 유물들이 출토되었다. 출토물 중에는 로마의 채

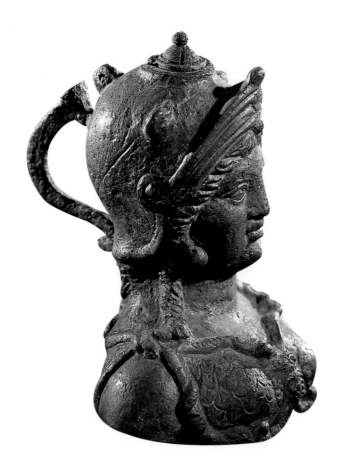

54-56
베그람 호알드에서
출토된 조상,
242년경 매몰,
파리,
기메 박물관
왼쪽
아테나 흉상의 추,
1세기,
청동,
높이 11cm
오른쪽
유로파의
겁탈을 표현한
로마의 술잔,
채색 유리잔,
높이 15cm
맨 오른쪽
인도 세공품,
상아,
높이 19.6cm

색 유리잔(그림55)과 실레노스의 청동 마스크, 지중해 출토의 아테
나 흉상으로 제작된 추(그림54), 중국산 칠기, 인도의 상아 세공품
(그림56) 등이 포함되어 있다.

불교 설화에 따르면, 카니슈카 황제는 아소카에 이어 두번째로 훌
륭한 불교 신봉자였다. 그는 불교계의 불가사의 가운데 하나인 높이
치솟은 탑을 축조했다. 중국 구법승들의 기록을 보면 탑의 높이는 90
미터(일부 기록에는 210미터로 되어 있음)로 수많은 탑층(塔層)들은
목재로 만들어졌으며 금동의 찰주(刹柱)와 13개의 금동 산개(傘蓋)가
있었다고 한다. 오늘날에는 이 탑의 거대한 십자형의 기단만 샤지-
키-데리(Shahji-ki-Dheri)에 남아 있지만, 순례자들을 위한 기념
품으로 제작된 카니슈카 탑의 소형 석조 모형에서 이 탑의 장대함을
상상해볼 수 있다.

간다라 건축가들은 산치나 아마라바티에서 본 것과 같은 난간으로 둘러싸인 원형의 탑에서 벗어났다. 탑들은 작은 원형 돔이 올려진 방형의 높은 기단들로 구성되었다. 난간은 없어졌으며 탑은 불상이 안치된 사당으로 둘러싸인 장방형의 뜰 안에 세워졌다(그림57). 이들 불상은 대부분 법의를 입고 있지만(그림49), 궁전을 떠나기 전의 태자의 모습으로 만들어진 것도 있다. 부처가 되기 이전의 이러한 상들은 보살(글자 그대로 "깨달음의 본질")로 알려져 있다.

보살은 구불구불한 콧수염을 자랑하며 정교하게 만든 터번을 쓰고 우아한 의복에 보석 장신구를 걸친 잘생긴 인물로 제작되었다(그림58). 불상이 봉안된 수많은 사당들은 유골에 대한 신앙이 약화되는 반면에 부처의 인간화된 형상에 대한 관심이 점점 커지고 있다는 것을 암시한다.

그러나 사리 용기에 안치된 부처의 진신 사리들이야말로 탑을 창조하게 된 가장 큰 이유였다. 루비가 상감된 원통형의 비마란(Bimaran) 금제 사리기는 공양자의 이름과 부처의 진신 사리라는 명문이 새겨진 구형의 석함(石函) 안에 들어 있었다. 예술가는 한 장의 금판 위에 르푸세(repousse) 기법을 이용하여 두 명의 보살이 양 옆에 서 있는 두 구의 불입상을 표현했는데, 이 불입상들은 두 명의 보살에 의해 떨어져 있다(그림50). 이 금제 사리기의 제작 연대에 대해서는 아직도 많은 논란이 있지만 아마도 60년경에 제작된 것이 아

57
탁트-이-바히
사원,
간다라,
2~4세기

58
보살로서의
싯다르타 태자,
간다라,
1~2세기,
동석,
파리,
기메 박물관

닐까 추측된다.

 부처의 일생과 관련된 부조 석판들은 사원의 중심 탑의 기단을 따라 장식되었으며, 경우에 따라서는 사원 경내에 세워진 개인들이 봉헌한 탑 주위에도 장식되었다. 인간화된 모습의 부처의 도상이 전해짐으로써 조각가들은 이전에 상징만으로는 부처의 존재를 암시했을 때 무시되었던 사건들을 조형화하기 시작했다. 청년기의 싯다르타와 관련된 전설들이 소개되었으며, 초기 조각 유파들이 묘사했던 사건들은 또 다른 효과를 얻게 되었다. 즉 부처의 탄생과 열반을 조각으로 묘사하는 것이 가능해졌다. 불교 교단은 명확한 도해 프로그램을 가지고 있었던 것으로 보인다. 부처의 일생과 관련된 이야기는 탑의 크기에 따라 축약되거나 확대되었다. 4대 기적으로 종종 언급되고

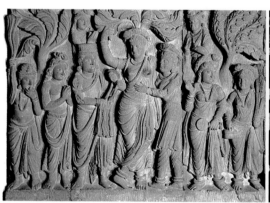

있는 부처의 일생과 관련된 네 개의 주요 사건들은 반드시 등장하는 장면이다(그림59~62). 간다라 조각가들은 탄생의 기적을 표현하기 위해 광배를 갖춘 아기 부처가 나무 아래에 서 있는 엄마 마야의 오른쪽 엉덩이에서 태어나는 모습을 묘사했다. 인드라를 비롯한 여러 신들이 그를 강보로 받고 있다. 여인들의 머리에 장식된 화환, 긴 소매의 블라우스, 가운처럼 생긴 긴 상의, 그리고 그들이 들고 있는 뿔 장식 등에서는 헬레니즘 혹은 그리스-로마풍의 특징이 나타나 있다. 여왕 마야의 상을 창조하기 위해 조각가들이 여신상에 대한 기존의 형태, 즉 나무 아래에 서 있는 약시상을 모본으로 했다는 것은 주목할 만하다. 깨달음의 기적 장면에서는 부처가 명상에 잠긴 채 보리수

나무 아래에 앉아 있다. 사악한 악마 마라(Mara)는 막 칼을 뽑으려는 자세로 서 있으며 험악하게 생긴 마라의 악마 부대가 온갖 무기를 들고 사방에서 부처를 공격하고 있다. 그러나 부처는 상처 하나 입지 않은 채, 조용하고 침착한 모습으로 앉아 있다. 마라는 두 번에 걸쳐 묘사되었는데 이번에는 체념의 자세로 왼쪽에 앉아 있다. 최초의 설법의 기적을 묘사한 장면에서는 부처가 승려와 평신도들에게 설법하는 모습을 보여주며 대좌 부분에 묘사된 사슴으로 장소를 알려주고 있다. 특히 부처의 모습은 인더스 문명의 요가 수행자가 새겨진 인장(그림19)과 유사함을 보여준다. 부처의 열반과 관련된 마지막 기적에서 그 지방의 말라 족장들은 슬픔을 억제하지 않은 채 드러내고 있는 반면, 승려들은 조용히 받아들이고 있다. 이 사건은 불교 용어로

59-62
사상도(四相圖),
간다라,
2세기,
동석,
67×290cm,
워싱턴 DC,
프리어 미술관

위대한 죽음, 즉 열반이라 부르며 열반은 더 이상 태어날 필요가 없는 내세를 표현하는 데 사용된 용어이다.

　부처의 일생과 관련된 일련의 도해 장면들을 시크리(Sikri) 사원에 있는 석조 탑에 장식하기 위해 조각가들은 4대 기적 외에도 13개의 이야기를 첨가했다. 첫번째는 정광불(定光佛, Dipankara)의 설화로 그는 싯다르타가 수메다(Sumedha)라는 이름의 바라문이었을 때 미래에 깨달음을 얻으리라는 수기(授記)를 주었던, 먼 과거에 존재했던 인물이다(그림63). 부조의 중앙 오른편으로 크게 표현된 정광불이 서 있으며, 그 앞에 젊은 수메다가 네 번에 걸쳐 등장한다. 수메다는 한 여인으로부터 연꽃을 사서, 부처에 대한 숭배로 연꽃들을 던지고

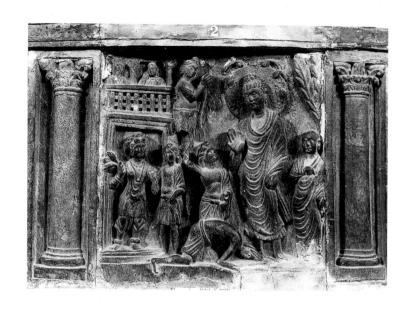

63
수메다와
정광불,
2~3세기,
동석,
33×38cm,
라호르 박물관

있다. 연꽃들은 부처의 광배 주위에 장식되어 있다. 수메다는 정광불이 밟고 지나가야 하는 진흙투성이의 땅 위에 무릎을 꿇은 채 엎드려 자신의 긴 머리카락을 드리우고 있으며, 결국 정광불의 축복을 받으며 하늘로 올라가고 있다. 네 번에 걸쳐 표현된 수메다의 모습은 모두 정광불의 단독상과도 관련이 있는 것이다. 정광불 역시 네 번에 걸쳐 묘사해야 하는 연속 도해 방식을 거부한 조각가들은 '혼합된' 도해 방식을 창안하였다. 공간에 대한 경제성 외에, 이러한 표현 방식은 반복해서 등장하는 인물의 중요성을 강조하고 있다. 이러한 혼합 방식은 두 번에 걸친 마라의 출현이 명상에 잠긴 부처의 단독상과 연결되는 깨달음을 묘사한 부조에도 나타나 있다.

불상이 널리 알려지게 됨에 따라, 도해 부조들은 점차 부처의 모습이 다른 등장인물들보다 훨씬 크게 묘사되는 직관적인 표현으로 변해갔다. 인드라가 바위와 산양들이 있는 언덕의 동굴에 거주하는 부처를 방문하는 설화에서 인드라는 부처의 약 6분의 1 크기로 작게 표현되었다. 어떤 경우에는 단독 불입상이 도해의 대부분을 차지하기도 한다. 일찍이 산치 대탑의 기둥 양면에 장식되었던 아기자기한 모습의 가섭 3형제의 설화를 확인하기 위해서 우리는 무릎 높이의 수도자와 같은 자세를 취해야만 한다.

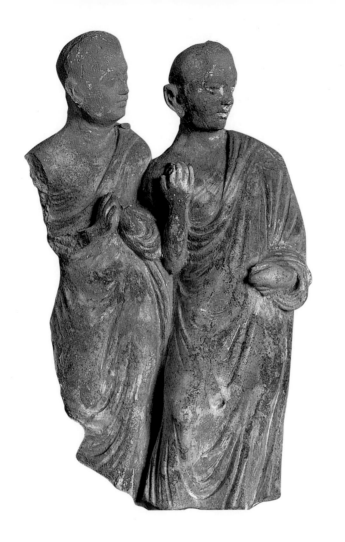

64
승려상,
핫다,
3~4세기,
스투코,
높이 25.5cm,
파리,
기메 박물관

아프가니스탄과 그 주변에서 활동한 예술가들은 유연성이 뛰어나 모델링이 손쉬운 스투코(stucco)를 즐겨 사용했던 것으로 보인다. 커다란 스투코 인물상을 제작하기 위해 조각가들은 스투코 아래에 사암으로 만든 하층 구조 또는 나무, 새끼줄, 짚으로 만든 보강 재료를 사용했으며 얼굴 제작에는 거푸집을 이용했다. 기념비적인 불상을 둘러싸고 있는 승려와 수행원의 상들은 표정이 풍부하여 스투코 모델링의 거침없는 표현력을 엿볼 수 있다(그림64).

간다라 미술의 편년은 어려운 문제이다. 연대를 알 수 있는 상이 매우 적기 때문에, 학자들은 고(古) 샤카 기원(기원전 122년), 카니슈카 1세의 기원(78년), 그리고 카니슈카 2세의 기원(177년) 등 다양

한 편년 기준을 적용해왔다. 더욱이 오늘날 1997년을 '97'로 표시하는 사용법과 마찬가지로, "100년이 생략되었다는" 설도 있다. 그러나 1세기경에는 헬레니즘 양식의 불상이 지배적이었으며 가장 훌륭한 간다라 불상들은 2세기나 3세기에 속한다는 것이다. 3세기 중엽 쿠샨 왕조의 통치가 끝난 이후에도 마찬가지로 간다라 양식의 불상이 계속 제작되었다. 이 시기에는 쿠샨 왕조가 지배했던 인도의 서부지역을 사산 왕조가 점령했으며, 이후 쿠샨 왕조의 주화에 자신들이 만든 도안을 새겨서 다시 발행하였다. 간다라 미술은 5세기경 에프탈리테스(Ephtalites) 즉 백(白)훈족의 끔찍한 침입으로 갑작스러운 종말을 맞이했다.

한편, 쿠샨 왕조의 겨울 도읍인 마투라에서 활동한 조각가들은 부처의 인간화된 형상을 제작하는 데 있어 다른 방법을 사용했다(그림 65). 조각가들은 그 지역의 적색 사암을 사용하여 얼굴에 미소를 띠고 있는 정면 자세의 불상을 제작했다. 그리고 머리의 육계도 상투모양의 긴 머리카락으로 감추지 않았으며, 법의는 우견편단(右肩偏袒)으로 밀착되어 풍만하고 건장한 육체를 드러내고 있다. 이러한 불상은 초기 마우리아풍의 먼지떨이를 들고 있는 풍요의 남신(男神)인 건장한 약샤(yaksha) 상을 기반으로 하여 만들어졌을 것이다. 마투라 양식의 불상들이 80년으로 편년된 사실은 카니슈카 재위 2년에 코샴비(Kausambi)의 사원에 안치된 풍만한 육체에 등신대가 넘는 크기의 상에 의해 확인된다.

인도의 불교미술을 연구하는 유럽의 초기 학자들이 간다라 미술을 처음 발견했을 때, 그들은 인도 장인들이 제작한 상들 가운데 간다라 불상이 가장 훌륭하다고 극찬했다. 그러나 민족주의적인 감정이 일어나면서 상황이 정반대의 방향으로 흘러갔다. 학자들은 마투라 불상의 힘을 극찬하면서 간다라 불상을 모방의 모방이라고 했으며 간다라 부조를 혼성물이라고 비난했다. 이 두 가지의 주장이 모두 옳다고 할 수는 없다. 간다라 조각은 너무 많이 제작됨으로써 질적인 면을 외면한 결과를 낳았다. 가장 훌륭한 간다라 불상들은 이전에 제작된 최고의 상들 가운데 일부에 불과하며 수준이 떨어지는 작품들은 정말로 경직되고 형편 없는 솜씨를 보여준다. 이러한 주장과 함께 불

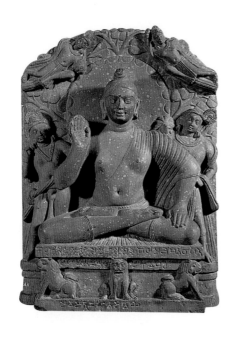

65
불상,
마투라,
2세기,
적색 사암,
높이 69cm,
마투라 박물관

상의 기원에 대한 열띤 논쟁이 일어났다. 알프레드 푸셰(**Alfred Foucher**) 같은 유럽 학자들은 불상을 헬레니즘 양식의 전통을 이어받은 조각가들이 처음으로 제작했다고 주장했다. 이에 대해 아난다 쿠마러스와미(**Ananda Coomaaraswamy**) 같은 인도 학자들이 간다라 불상의 기원을 부정하고 마투라 불상의 기원설을 주장한 것은 충분히 있을 수 있는 일이다. 다른 지역에서와 마찬가지로 이 두 지역의 조각가들은 예배의 대상을 요구한 불교도들을 위해 서로 다른 해결책을 제시했다고 보는 것이 타당하다. 간다라와 마투라는 독립적이면서 거의 동시에 불상을 발전시켜 나갔을 가능성이 크다. 그리고 이들 불상 양식은 아주 다른 특징을 가지고 있기 때문에 하나에서 다른 하나로 발전해왔다고 보기는 어렵다.

마투라의 불교사원들은 산치나 아마라바티에서 보았던 난간으로 둘러싸인 초기 탑의 형식을 따르고 있다. 쿠샨 시대의 마투라 탑들은 현재 남아 있는 것이 없으나 발굴을 통해 석조 난간의 기둥에 장식되었던 활기 넘치는 육감적인 여인상들의 잔편이 상당량 출토되었다(그림66). 단독의 불입상이 전해졌음에도 불구하고, 마투라는 여전히 유골을 봉안한 탑을 중시했다. 또한 여인상이 지닌 상서로운 의미

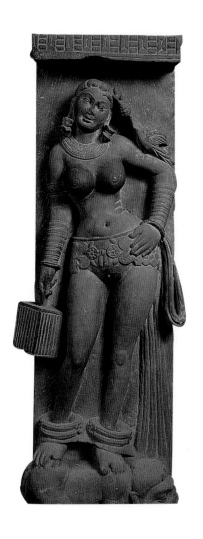
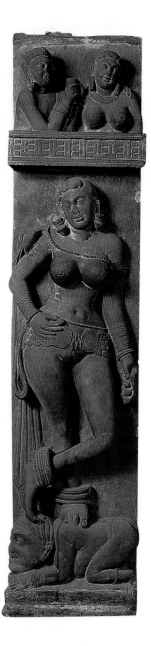

66
왼쪽
불탑 난간 기둥,
칸칼리틸라,
마투라,
2~3세기,
적색 사암,
각 높이 127cm,
칼리카타,
인도 박물관

67
오른쪽
카니슈카 대왕상,
마투라,
2세기,
적색 사암,
높이 163cm,
마투라 박물관

를 잘 알고 있었던 것으로 보인다.

쿠샨 통치자들은 마투라 평원과 박트리아 고원의 수르크 코탈 (Surkh Kotal)에 황제의 초상 조각상을 전시하기 위한 황실 갤러리를 세웠다. 이전의 그리고 이후의 인도의 어떤 왕조에서도 이런 방식으로 자신들을 기념한 적은 없었다. 쿠샨 왕조의 이러한 황제 숭배사상은 그들의 조상을 합법화하고 왕권을 강화하려는 의도에서 시작된 것으로 보인다. 마투라에서 출토된 인상적인 카니슈카 대왕상(그림 67)은 적색 사암으로 만들어졌으며 경직된 자세로 똑바로 서 있는데 마투라의 더운 날씨와는 어울리지 않게 모직 외투를 걸치고 패드를 댄 장화를 신고 있다. 이러한 복장은 북부에 위치한 쿠샨인들이 원래의 거주지에서 입었던 전형적인 옷이다. 성직자와 같은 엄숙한 형태와 한쪽으로 치우친 옷주름 표현 등에서 권위적이고 건장한 모습을 볼 수 있다. 이 상의 머리 부분은 없어졌지만 카니슈카의 주화에 새겨진 그의 입상과 매우 유사한 점으로 보아, 원래는 끝이 뾰족한 모자를 쓰고 턱수염이 있었을 것으로 짐작된다(그림68).

68
카니슈카
왕이 표현된
쿠샨 시대 주화,
78~101년경,
금화,
지름 2cm,
런던,
대영박물관

일단 쿠샨의 후원 아래 불상이 전래된 이후에는 어떠한 주춤거림도 없었다. 굽타 시대(약 320~647년)에는 불상의 우세함이 더욱 증명되었다. 이 당시는 산스크리트 시와 희곡이 절정에 이르렀을 때였다. 시인 칼리다사(Kalidasa)는 유명한 희곡과 서정시를 지었으며 바나(Bana)는 세련된 산문을 창작했다. 현대 힌두교의 기초가 된 힌두교 종교문학집 『푸라나』(Purana)도 편찬되었다.

수학과 천문학도 높은 수준까지 도달했다. 인도인들은 추상에 대해 명백한 개념을 가지고 있었으며 숫자 0을 창안했다. '아라비아' 숫자는 인도인들이 발명한 것이며 후에 아랍 지역으로 널리 보급된 것이다. 아랍인들은 수학을 힌디사트(hindisat) 즉 '인도의 (기술)'이라고 부른다. 499년 천문학자 아리아바타(Aryabhata)는 양력의 길이를 365.3586805일로 계산했다. 비록 굽타 시대의 인도인들이 그의 견해를 받아들이지는 않았지만 그는 지구가 원형이고 자전운동을 하며 월식(月蝕) 현상은 달 위에 드리워지는 지구의 그림자 때문에 일어난다고 단정했다. 이 시기는 또한 동남아시아를 향한 해상무역의 확장기였다. 부를 찾아 항해를 떠난 인도의 해상 무역상들은 도시

와 섬들을 발견했으며 이들을 각각 '카르도몸(Cardomom)의 시장', '캄포르(Camphor)의 섬' 그리고 '황금의 섬'으로 불렀다. 이들 무역상들은 그곳에 정착하여 현지의 족장 가문과 결혼했으며 엘리트 계급으로 자리잡았다. 이 시기의 고대 남베트남(Champa), 캄보디아(Funan), 인도네시아, 태국, 말레이시아에서 발견된 산스크리트어의 명문에는 인도인들이 정착했던 나라에서의 지위에 대해 기록되어 있다.

굽타의 후원 아래 조각가들은 쿠샨 시대의 간다라 불상과 마투라 불상의 요소들을 선택하고 결합하여 전형적인 불상을 창조했다. 그들은 간다라로부터 부처의 양어깨를 덮는 통견(通肩)의 법의를 받아들였으며 쿠샨 시대의 마투라에서는 몸이 풍만한 부처의 형상을 빌려왔다. 굽타 시대의 불상은 독특하면서도 영감이 느껴지는데, 아래로 내리뜬 두 눈은 명상의 효과를 만들어냈으며 소라껍질 모양의 곱슬머리는 육계를 포함한 머리 전체를 덮고 있다. 굽타 왕조에는 두 개의 주요한 불교미술 공방이 있었다. 쿠샨 시대 동안 활발한 작업을 했던 마투라의 조각가들은 계속해서 그 지역의 적색 사암을 사용했으며, 현존하는 가장 이른 시기의 불상은 432년에 봉헌한 것이다. 간다라 불상에서 보이는 법의의 전형적인 육중한 옷주름이 육감적인 신체가 드러나는 완만한 곡선으로 된 띠 모양의 옷주름으로 변형되었다(그림69). 한편 동쪽으로 멀리 떨어진 사르나스(Sarnath)의 조각가들은 아소카 왕의 마우리아 석주의 재료를 공급했던 추나르(Chunar) 채석장에서 가져온 황갈색의 사암으로 제작했다. 이 불상에서는 전체적으로 부드러운 법의를 만들기 위해 완만한 곡선의 옷주름이 없어졌다. 사르나스 공방의 걸작은 최초의 설법을 하고 있는 고부조의 불상이다(그림70). 요가의 명상 자세로 앉아 있는 부처는 두 손으로 설법하는 수인을 취하고 있다. 설법 장소가 녹야원(鹿野苑)이라는 것은 대좌에 새겨진 사슴들로 암시된다. 경외심을 일으키는 위엄 있는 자세와 형태의 안정감은 유려하고 세련된 모델링과 잘 결합되어 있다. 불상이 유행하면서 탑은 현저하게 감소되었으며 불교도들의 신앙 대상은 불상을 봉안한 사원이 되었다.

인도 불교미술의 마지막 번영은 팔라-세나(Pala-Sena) 시대의

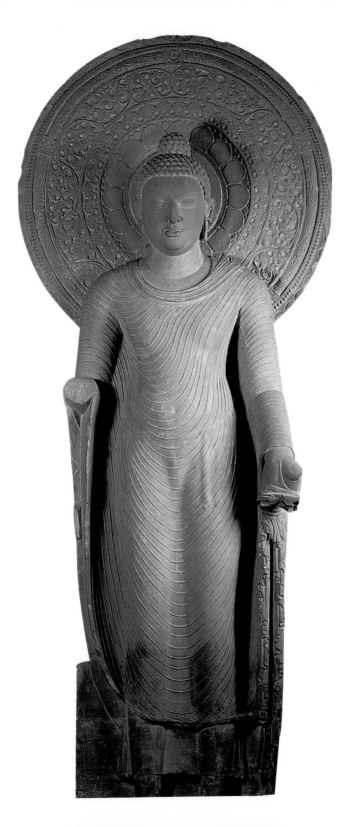

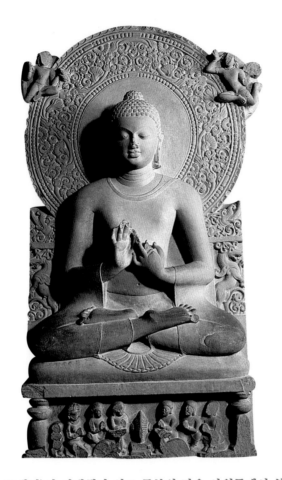

69
왼쪽
굽타 불상,
마투라,
440~455,
적색 사암,
높이 216cm,
뉴델리
국립박물관

70
오른쪽
최초의 설법상,
사르나스,
465~485년경,
황갈색 사암,
높이 160cm,
사르나스
고고학박물관

왕들(8~12세기)이 지배했던 인도 동부의 많은 사원들에서 볼 수 있으며 이곳의 초기 석조상들은 굽타 불상 양식의 영향을 뚜렷하게 보여준다. 이 시기에는 변형된 부처의 하나로 보관을 쓴 불상(그림71)이 출현함으로써 싯다르타 태자가 포기했던 관을 부처에게 다시 돌려주고 있다. 네팔, 티베트, 동남아시아 그리고 중국에서 온 승려들과 순례자들은 동부의 승가대학을 방문하고, 그들의 불상에 감탄했다. 결국, 이슬람교도의 사원과 절의 파괴로——예를 들어 날란다(Nalanda) 대학은 1199년에 불타 없어졌다——불교도들은 이웃 나라로 피난했으며 인도에서 불교신앙은 사라지게 되었다. 네팔과 티베트에서 굽타 불상과 굽타 양식을 계승한 팔라 시대의 불상들은 매우 아름답고 육감적인 기량을 보여준다. 그 가운데 14세기의 티베트에 속하는 상은 금동 미륵불좌상으로 미래불인 미륵의 왼팔에 장식

된 연꽃 위에 정병(淨甁)이 놓여 있다(그림72).

굽타 불상은 불교세계에서 영감의 근원이었다. 현장(603~664년 인도를 순례)과 같이 인도를 찾는 중국 구법승들은 휴대가 가능한 청동제의 굽타 불상들을 가지고 돌아왔다. 무엇보다 중요한 사실은 굽타 불상이 스리랑카, 미얀마, 태국, 캄보디아, 베트남 그리고 자바 등지에서 불상의 원형이 되었다는 것이다. 각 지역은 굽타 불상 양식을 받아들여 이를 독자적으로 발전시켰다. 인도의 석굴사원에서 보게 될 것이 바로 이러한 굽타 양식의 불상이다.

71
보관을 쓴 불상,
동인도,
11세기,
회색 동석,
높이 108.6cm,
개인 소장

72
아미타불
또는 미륵불,
티베트,
13~14세기,
금동,
높이 24cm,
뉴욕,
브루클린 박물관

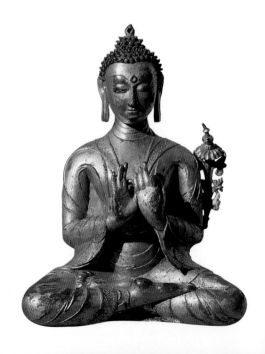

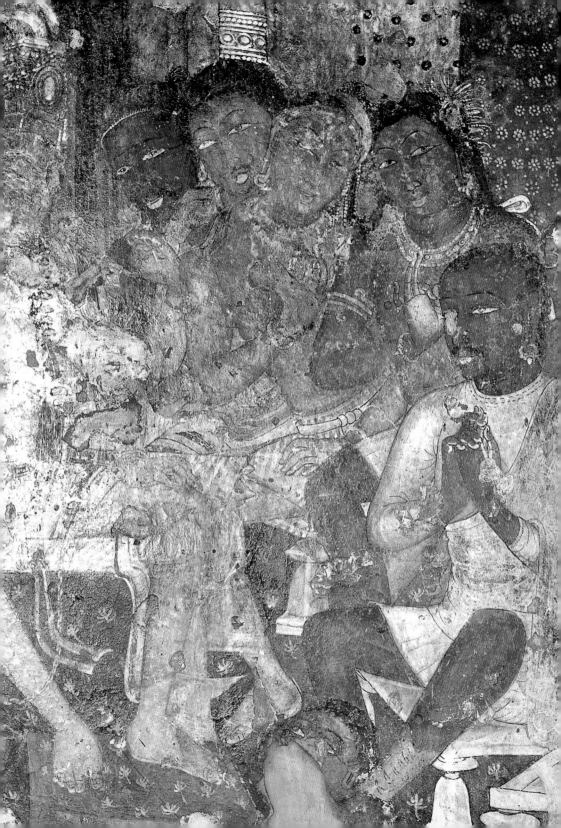

석굴이란 산에 움푹 파인 자연동굴을 말하는 것으로 특별한 예술적 의미는 없다. 그러나 일반적으로 말하는 인도의 석굴 수도원 즉 석굴사원은 산허리를 깎아 만든 상당한 규모의 인공 건조물이다. 조각과 회화로 장식된 이 석굴들은 종교의 중심지로서 만들어졌다. 석굴은 기원전 260년경부터 소규모의 크기로 조영되기 시작하여 기원전 100년경에 불교도들이 적극적으로 받아들였으며, 약 600년 이후 힌두교도들이 등장할 때까지 계속 만들어졌다. 이러한 석굴은 천 년 동안 예술을 표현하는 한 방법으로 선호되었다.

'왜 석굴을 만드는가'에 대한 답은 쉽지 않다. 그것은 인도의 수행자들이 항상 석굴에서 은신하고 부처 자신도 점심식사 후 석굴에서 명상을 했다는 사실에서 석굴이 금욕생활과 명상을 하기에 가장 이상적인 장소였던 것 같다. 석굴은 더운 여름에는 시원하고 몬순 우기에는 건조하다는 중요한 이점도 있다. 더욱이 전체 산허리의 일부를 은신처로 삼는 방식은 영속성을 가지고 있다. 불교 석굴사원의 기부자는 몇 겁(劫 : 순환하는 세계의 시간 속의 한 단위 – 옮긴이) 아니 영원히 지속될 건축물을 세웠다고 말할 때 이 점을 언급했다. 이러한 요인들로 인해 석굴사원은 인도에서 대단한 인기를 얻었으며 중국과 중앙아시아에서도 석굴이 조영되었다. 세계의 다른 지역에서는 산기슭에 석굴을 파는 형식이 크게 유행하지는 않았으나 요르단의 석굴 도시인 페트라(Petra)는 전례 없는 시도로서 주목할 만한 것이다.

최초의 석굴은 인도 동부에 위치한 마우리아 왕조의 수도 파트나 부근의 바라바르(Barabar) 화강암 언덕에 조영된 것으로 석굴의 내부는 아소카 왕의 석주에 보이는 것처럼 윤이 나는 돌로 만들어졌다. 두 개의 차이티야(chaitya), 즉 예배당에는 가운데 탑이 모셔진 내부의 원형 방과 소수의 신도들이 모일 수 있는 외부의 방형 방으로 구

성되어 있다(그림74). 이러한 석굴들은 바위면을 수평으로 절단한 것으로 목조 건축의 양식을 받아들여 조영되었다. 로마사 리시(Lomasa Rishi) 석굴의 입구 장식은 나무와 짚으로 이은 초가집의 양식을 화강암에 옮겨놓은 것으로 보인다(그림77). 안쪽으로 약간 경사진 입구의 기둥은 목조 건축에서는 안정감을 주지만 석조 건축에서는 무의미한 것이다. 석조의 문과 꼭대기 장식은 대나무를 묶어서 굽힌 후 아치형을 만들고 그 꼭대기 부분에 물병을 장식한 것처럼 보인다.

목조 건축의 아치와 기둥을 결합하는 데 사용되는 목재의 나사못은 화강암에도 그대로 적용되었으며 이 나사못에는 가는 선이 뚜렷하게 새겨져 있다. 아치 밑의 통로에 깔았던 라피아(Raffia) 매트도

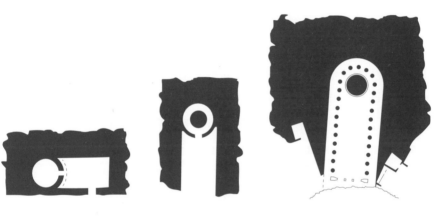

74-76
초기 차이티야 석굴 평면도
맨 왼쪽
로마사 리시 석굴, 바라바르 언덕, 260년경 BC
중앙 왼쪽
콘디브테 석굴, 뭄바이, 150년경 BC
왼쪽
바자 석굴, 서부 산맥, 100년경 BC

77
오른쪽
로마사 리시 석굴의 정면, 바라바르 언덕, 260년경 BC

78
맨 오른쪽
차이티야 석굴 입구, 바자, 100년경 BC

석조 건축에 그대로 사용되었다. 석굴 내부에 있는 원형 방의 지붕은 오늘날 시골의 초가지붕에서 볼 수 있는 것처럼 벽 너머로 돌출해 있다. 그리고 이곳에서 멀지 않은 수다마(Sudama)의 차이티야에 있는 원형 석조 벽에는 목재의 마루판을 연상시키는 세로줄 무늬가 새겨져 있다.

불교의 승려들이 종교적인 열망을 품고 대륙횡단 길을 따라 불법을 구하러 떠나자, 불교의 활동 중심지는 인도 서부의 해안 지역에 펼쳐진 구릉지로 옮겨졌다. 데칸 고원의 화성암(火成岩)에 만들어진 초기의 실험적인 석굴들은 석공들이 바위면을 수직으로 파서 석굴을 조영했음을 보여준다(그림75). 석굴 안으로 들어가는 관람자들이 석

굴 내부의 원형 방과 마주보고 있으면 빛이 들어와 성소에 안치된 바위를 깎아 만든 석조의 탑을 비춘다. 그후 얼마 지나지 않아 석공들은 원형 방의 벽이 불필요하다고 생각하고 원래의 형태만 남겨두고 벽을 없앤 후 뒤쪽 부분에 반원형의 평면을 만들었다(그림76). 마지

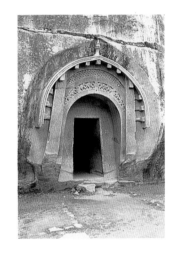

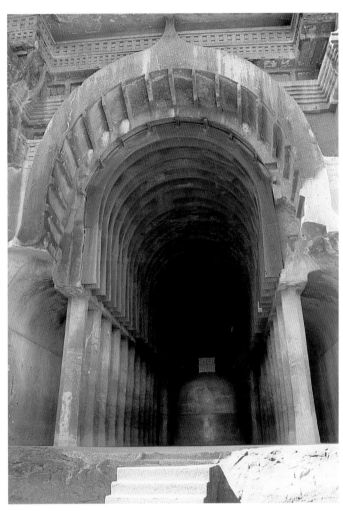

막으로 기둥을 세워 탑 주위를 돌며 예배할 수 있도록 요도를 만들어 경계로 삼았다. 따라서 석굴의 내부는 뒤쪽에 탑을 안치한 넓은 중심부와 두 개의 좁은 통로로 구성되었다. 석굴 안으로 들어서면, 관람자는 탑이 보이는 위치에 서게 된다. 요도에 이르면, 탑이 보이지 않다가 조금 후 다시 드러나게 된다. 이러한 원형(原型)의 석굴 설계는

이후 천 년 동안 하나의 형식으로 지속되었다.

이와 같이 데칸 고원에 있는 최초의 불교석굴인 차이티야는 기원전 100년경 뭄바이(Mumbai)에서 남쪽으로 170킬로미터 떨어진 바자(Bhaja)의 석굴에 나타났다(그림78). 반원형의 이 석굴은 산허리를 18미터까지 파고 조영한 것으로 목조 건축 양식을 따른 평평한 8각형의 기둥들은 안으로 12센티미터 정도 기울어져 있다. 원통형의 둥근 천장은 지면에서 약 9미터 높이에 있으며 2000년 전에 석공들이 첨가했던 원래의 목조 서까래는 대부분 남아 있다. 석공들은 아치형의 출입문 위쪽 높은 곳에 '창문' 역할을 하는 큰 아치를 만들었다.

내부 표면에 있는 두번째 아치는 목조 건축에서 천장을 받치는 대들보를 석조로 표현한 것으로 보인다. 그리고 아치 자체에는 인도의 강한 햇빛을 차단하기 위해 나무로 만든 창이 원래는 있었으나 현재 석굴의 정면에는 아무것도 남아 있지 않다. 그러나 아치형 창문의 정면에 보이는 규칙적인 작은 구멍들은 원래 석굴 입구에 견고한 목조의 문이 있었음을 말해준다.

이러한 목조 부재물들은 지금은 사라져버린 목조 건축물의 형태를 상기시켜주며 이러한 사실은 석조로 변형된 예들을 통해서만 확인할 수 있다. 바자 석굴의 차이티야 양 측면에는 아래를 내려다보는 남녀인물상들과 함께 발코니와 창문이 달려 있는 다층 건축물을 모방한 장식이 조각되어 있는데, 이는 고대 인도의 가옥 형태를 보여준다.

차이티야 석굴의 측면에는 수도승을 위한 여러 개의 비하라(vihara) 즉 승방굴이 있다. 비하라에는 보통 작은 기둥으로 장식된

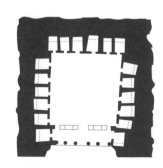

79
초기 비하라
석굴 평면도
오른쪽
바자
맨 오른쪽
나시크,
비하라 제3굴

베란다가 있고 이 베란다는 출입문이 있는 여러 방들과 연결되어 있
다. 또한 이 문들은 수도승들이 거주하는 단순한 형태의 작은 독방들
과도 연결되어 있다(그림79). 각 방에는 바위를 직접 깎아 만든 베개
가 달린 침대가 있으며 벽에는 기름 램프를 올려놓는 작은 감(龕)이
있다. 비하라는 여섯 명에서 스물네 명 정도의 수도승을 수용했던 곳
이며 중앙의 방은 토론장으로 사용했을 것이다.

칼리(Karle) 석굴의 차이티야는 약 50년에서 75년경에 해당되는
것으로 바자 석굴보다는 150년 정도 늦게 개착되었으며 훨씬 확대된
반원형의 평면을 보여준다. 또한 뒤쪽 부분에는 데칸의 화성암을 깎
아 만든 화려한 장식의 베란다가 있으며 이 베란다는 넓은 안마당과
통해 있다(그림80). 베란다 한쪽 벽에는 정면을 가볍게 받치고 있는
실물 크기의 석조 코끼리상이 여러 층으로 조각되어 있다. 베란다의
정면 벽에는 미투나로 알려진 남녀상 여섯 구가 등신대보다 큰 크기
로 조각되었으며 맞은편 벽에도 두 구가 더 표현되어 있다. 남자들은

80
차이티야 석굴의
베란다,
칼리,
50~75년경

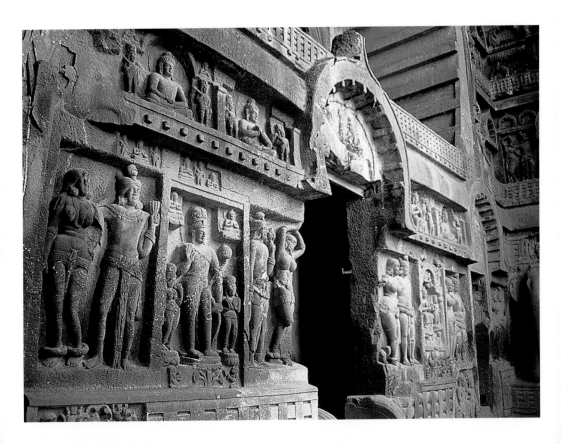

풍만한 둥근 가슴에 가는 허리와 넓은 엉덩이를 가진 여인의 어깨를 한 팔로 안고 편안하게 서 있다.

이와 같이 매우 육감적인 모습의 조각상이 불교사원을 장식하는 것은 다소 예외적인 일이다. 이는 산치 대탑의 문을 장식하는 선반받이 아래에 조각된 여인상에서도 이미 보았듯이 풍요에 대한 숭배를 보여주는 것이다(그림40).

여기에서 다시 한 번 불교의 목적에 적용된 초기의 예술적 선례들을 볼 수 있으며 그 결과, 인도의 '불교' 미술은 중국이나 태국의 엄격한 불교미술과 비교해볼 때 매우 특이한 모습을 보여준다(미투나 상 사이의 불상은 불상이 일반화되기 시작한 400년 이후에 첨가된 것이다). 차이티야 석굴의 내부는 산기슭까지 깊숙이 뻗어 있으며 동물 위에 앉아 있는 미투나 상이 생동감 있게 표현된 주두가 달린 열주는 관람자의 시선을 저멀리 어렴풋이 보이는 바위를 깎아 만든 탑으로 이끈다. 바자 석굴에서처럼, 원통형의 둥근 천장은 목조 서까래의 흔적을 보여주며 탑 위로는 목조의 산개가 남아 있다.

이러한 특색 있는 석굴사원은 대개 바위를 깎아 만든 건축물로 묘사되지만 사실은 거대한 규모의 조각이라고 보는 것이 더 정확하다. 차이티야 석굴의 내부에는 건축의 어떤 원칙도 적용되지 않았다. 석공들은 기둥들이 견디어야 할 무게를 계산할 필요가 없었으며, 따라서 기둥의 크기와 위치도 정할 필요가 없었다. 석공들은 산기슭의 깎아지른 듯한 절벽과 마주보면서 석굴을 파는 과정에서 나온 막대한 양의 돌들을 옮겨야만 했다. 차이티야를 설계하는 석공은 일꾼들이 굴착작업을 할 수 있도록 바위의 표면에 문과 창문이 있는 곳을 표시해주었다.

석공들은 상세한 평면도를 통해 기둥으로 만들 부분을 남겨두고 작업을 진행시켜갔으며, 기둥들의 정확한 높이와 일직선으로 배치된 모습은 효율적인 측정 기구가 있었음을 보여준다. 맨 끝부분에 이르러서는 탑을 조각하기 위한 거대한 암괴를 남겨두어야만 한다. 목조 부재들을 제외하고는 조각상들을 비롯하여 모든 석굴들은 산 자체를 파내고 덧붙인 것이다.

미완성된 석굴들은 석굴의 조영과정과 관련된 실마리를 제공해준

다. 천장에서 개착되기 시작하여 아래쪽으로 진행되었기 때문에 초기 단계에서부터 전체적인 골격을 세울 필요가 없다. 이러한 과정에는 예비 작업으로 바위를 쪼개는 사람을 비롯하여 돌덩어리를 운반하는 사람, 바위를 정밀하게 다듬는 석공, 보다 정교한 마무리 작업을 수행하는 조각가, 윤을 내는 사람 등 여러 종류의 일꾼들이 포함되어 있다. 석굴의 정면은 완전히 조각되었으나 불안정한 바위층이 발견되어 내부 작업이 중단된 일부 석굴들은 모든 작업자들이 동시에 자신의 역할을 수행했음을 보여준다. 바위를 깨뜨리는 초기 작업은 우선 절단해야 할 선을 따라 나무못을 촘촘하게 박는 것이다. 물에 젖은 나무못이 팽창하면서 바위는 못이 박힌 선에 따라 갈라진다. 방형 모서리에 쇠창살 모양의 나무못을 박으면 바윗덩어리 전체가 분리되기도 한다. 이러한 석굴들에서 비록 고대의 도구들이 발견되지는 않았지만 쇠끌과 망치 등이 섬세한 작업에 사용되었을 것으로 보인다.

인도 서부에 위치한 많은 석굴사원들은 20여 개의 대형 석굴과 무수히 많은 소형 석굴로 이루어졌으며 이러한 석굴을 조영하는 데에는 엄청난 비용이 들었을 것이다. 명문들을 통해 기원전 100년에서 기원후 200년 사이에 조영된 초기의 불교석굴들은 많은 부호 무역상인들과 상인 자본가, 길드 조합원들을 비롯하여 이들보다 경제적으로 뒤떨어지는 정원사, 어부, 부녀자, 승려나 비구니에 이르기까지 개인 혹은 단체의 명의로 헌납한 기부금으로 이루어졌음을 알 수 있다. 산치와 아마라바티 대탑에서 보았듯이, 다양한 집단의 사람들이 기부를 하게 된 주요한 동기는 종교적 덕행, 즉 선업(善業)을 쌓아 행복한 내세를 보장받으려는 열망 때문이다.

그동안 인도의 번영으로 상인들과 무역업자들은 불교사원의 건축과 장식을 위해 많은 기부를 할 수 있게 되었다. 이러한 번영은 기원 전후경의 시기가 중상주의(重商主義) 시대였다는 사실을 말해준다. 이 시기는 바로 국내수요와 증가하는 지중해 시장의 수요를 충족시키기 위해 무역망을 확장하던 때였다. 인도의 해상과 육상무역에 관한 귀중한 정보는 1세기경 인도를 항해했던 무명의 그리스 선원이 쓴 항해일지(*The Periplus of the Erythraean Sea*)에서 찾아볼

수 있다. 당시의 주요 중개항은 서쪽 해안에 있는 바루치(Bharuch)
였는데 이곳에서는 지중해에서 온 배가 안내선(案內船)을 만나 정박
지로 가기도 했다.

바루치는 간다라 지역의 북부 박트리아와 인도 남부에서 시작되는
루트나 대륙횡단 간선도로를 따라 인도를 가로질러오는 대상(隊商)들
의 종착지였다. 또한 몬순 바람을 이용하여 항해하는 외국 상인들은
보통 한 달 정도 항구에 정박하면서 인도의 무역상들이 가져온 다양
한 종류의 물품들을 배에 실었다.

예를 들면 흑단나무, 티크나무, 백단향, 대나무, 상아 이빨과 같은
부피가 큰 물건들과 밀, 쌀, 참기름, 벌꿀 같은 소비품목들, 염색재료
인 인디고와 라크, 준 보석류인 마노(瑪瑙), 벽옥(碧玉), 홍옥수(紅玉
髓), 얼룩 마노, 후추, 향료, 의약품, 그리고 많은 기호품들과 질 좋은
인디언 옥양목 등이다. 인도 무역상들이 선호한 수입품에는 포도주,
대추야자, 유리, 주석, 구리, 귀갑과 산호 등이 포함되어 있다. 바루치
는 다양한 종류의 무역품들을 취급하거나 분류, 저장하기에 쉬웠으며
항구에는 효율적인 은행제도가 있었다. 당시의 화폐경제는 사타바하
나 왕국이 발행한 은과 구리화폐를 사용하고 있었다.

로마의 역사가 플리니(Pliny)가 77년에 완성한 『자연의 역사』
(Nutural History)란 책에는 로마인의 인도 옥양목에 대한 수요를
충족시키기 위해 로마의 모든 금고의 돈이 인도로 흘러 들어가 텅
비어가고 있다고 비탄하는 내용이 있어 초기 인도의 경제력을 알 수
있다.

이와 같이 활발한 무역 시나리오는 불교 석굴사원과 밀접한 관련
을 지니고 있다. 승려들은 현명하게도 모든 사원을 무역 루트의 전략
적인 요충지에다 건립했다. 일부 사원은 산으로 통하는 길 입구에 위
치해 있으며 또 다른 사원은 대상들이 편안하게 쉴 수 있는 계곡에
있었다. 이 지역들은 상인과 무역상들이 접근하기 쉬운 곳이므로 그
들에게 사원을 방문하여 기부를 해달라고 설득할 수 있었다. 흥미롭
게도, 명문에는 불교 석굴사원의 장식에 기부한 사람들 가운데 야바
나(yavana)라는 그리스 상인을 가리키는 인도 말이 기록되어 있는
데, 이 용어는 이후 막연하게 모든 외국인을 의미하게 되었다. 예를

들면, 칼리 석굴의 명문에는 외부의 기둥 중 일곱 개는 그리스 상인들에게서 기부받은 것이라고 기록되어 있다. 반면에 인도의 미술품들도 점차 로마 세계로 진출했다. 폼페이의 유물 가운데 화려하게 장식된 작고 육감적인 상아제의 여인상이 있는데 칼리 석굴과 산치 대탑의 인물상보다는 훨씬 창조적이며 거울 손잡이로 사용되었던 것 같다(그림81).

사타바하나 왕조의 군주들은 이러한 석굴사원에 오랜 기간 상당한 액수의 기부금을 냈다. 군주가 힌두교도였다는 사실은 그다지 중요하지 않았다. 그들의 명문에는 몇십만 명의 브라만을 먹여 살리는 자신들의 우수성을 과시하거나 또는 카스트 제도가 하나로 결합되지

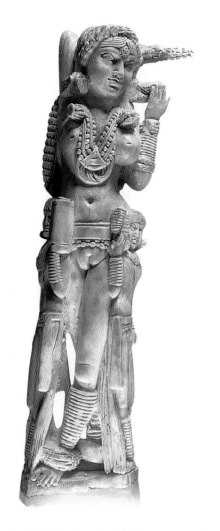

81
79년
베수비오
화산 폭발 때
매몰된
인도 소상,
상아,
높이 25cm,
나폴리
고고학 박물관

못하도록 했다고 자랑하는 내용이 담겨 있다. 종교상의 건축물을 세우기 위한 기부금은 기증자 개인의 종교나 종파에 관계없이 항상 덕행을 가져다주는 일이었다. 그러나 사타바하나 왕국이 불교사원을 지지한 이유 중에는 그들 왕국의 재산에 대한 관심도 있었다. 사타바하나 군주들은 불교사원이 안정된 중심지로서 지방 농업의 정착을 장려하고 번영시킬 것으로 여겼기 때문에 그들에게 땅을 허가하고 기부금뿐만 아니라 심지어는 마을 전체를 주기도 했다. 따라서 사원은 그들의 많은 재산을 감독할 행정관리를 임명했을 것이다. 불교사원은 인도 사회에서 존경받는 중요한 위치를 차지했지만 결코 중세 영국의 수도원들이 수행했던 것만큼 영향력 있는 사회적 역할은 하지 못했다.

이와 같은 일부 초기의 석굴사원들은 자신들의 지지 기반을 유지하고 위치를 확고히 하면서 다음 몇 세기 동안에 불교의 중심 역할을 해왔다. 그러나 5세기 중반에 이르러 이유는 확실치 않지만 후원자들에게 변화가 일어났다. 즉 왕실이 이전의 5세기 동안 불교 건축물의 주된 후원자였던 평민의 뒤를 이어받게 되었다. 이와 같이 왕실이 불교사원을 후원한 결과, 새로운 예술 활동이 나타나게 되었으며 작은 규모의 사원이 있었던 아잔타 석굴에서 이를 가장 두드러지게 볼 수 있다. 정교하게 만들어진 새로운 사원은 힌두교의 바카타카(Vakataka) 왕인 하리세나(Harishena, 462~481년경 재위) 왕실의 장관이나 왕자 혹은 영향력 있는 관리들이 후원했다.

초기의 사타바하나 왕국의 군주와 마찬가지로 이 귀족들은 거리낌없이 불교석굴에 대한 그들의 기부 내용이 기록된 명문에 자신들이 힌두교의 혈통임을 밝혔다. 한 기부자는 그의 비하라 석굴을 인드라 신의 빛나는 왕관에 필적하는 것으로 묘사했다. 두번째 기부자는 석굴을 만드는 데 자신이 투자한 비용이 상상도 못할 정도로 큰 돈임을 자랑하기도 했다. 세번째 기부자는 그의 석굴이 사시사철 안락한 휴식을 제공한다고 말하고 있다. 초기에 탁발승들의 돈 관리를 금지한 것을 생각해보면, 그 동안 많은 변화가 생긴 것이다. 어떤 문헌에는 당시에 승려들이 천을 이용하여 돈을 관리한 기록이 남아 있다.

82
아잔타의
차이티야와
비하라 석굴,
462~500년경

와고라(Waghora) 강이 흐르는 좁은 골짜기를 에워싸고 있는 말굽 모양의 산비탈면은 현존하는 초기 석굴을 중심으로 양쪽에 차이티야와 비하라 굴이 남아 있는 아잔타의 정교한 석굴사원으로 변했다(그림82).

거주지로 사용되었던 비하라 굴은 불상을 봉안하는 사당과 합쳐

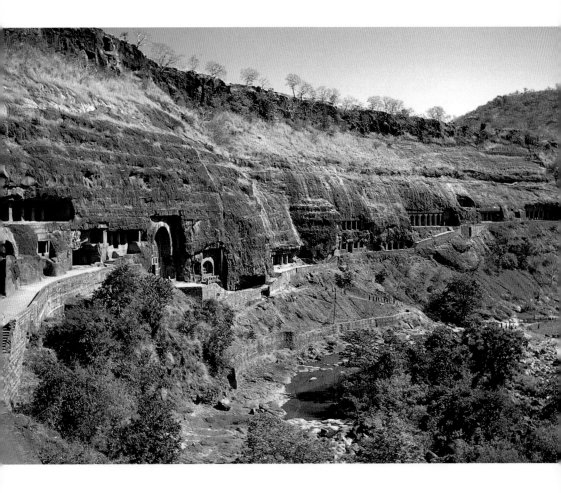

졌는데(그림83) 당시에는 불상이 불교미술과 불교사상에 있어 중요한 부분을 차지하고 있었다. 따라서 이와 같이 규모가 큰 비하라 굴에 거주했던 승려들은 뒤벽에 매일 예배를 드리며 명상을 할 수 있는 자신들만의 사당을 갖게 되었다.

불교의 차이티야 굴에는 여전히 탑이 안치되었으며 열주가 늘어선 안쪽에 안치되어 있다는 그 자체만으로도 의식(儀式)의 가치가

있는 것이다. 그러나 조각가들은 시대의 추세에 따라 탑의 정면에 좌상 혹은 입상의 불상을 조각함으로써 높은 지위를 부여했다(그림84). 또한 아잔타 석굴은 불교 신앙이 발전하면서 등장하게 된 보살이라는 새로운 신상들에게도 중요한 의미를 부여하였다. 이러한 신성한 보살들은 성불하기 이전의 싯다르타 태자를 나타내던 초기의 개념과는 다른 것이다. 보살은 비록 부처가 되고자 하는 존재이지만 중생을 구제하기 위해 이 세상에 남기로 했던 자비로운 존재이다.

벽과 천장 전체가 화려한 벽화로 장식된 아잔타 사원은 부와 영향력을 지닌 다수의 후원자들이 여러 공방의 화가들을 고용했기 때문에 가능한 일이었다. 다듬지 않은 거친 바위면에 회반죽을 2중으로 바르고 그 위에 다시 석회를 발랐다. 석회가 마르지 않은 상태에서는 채색을 하지 않았는데, 이는 프레스코의 내구성 때문이다. 화가들은 작업을 시작하기 전에 회칠이 마르기를 기다리는 동안 붉은 윤곽선을 사용하여 밑그림을 그렸다.

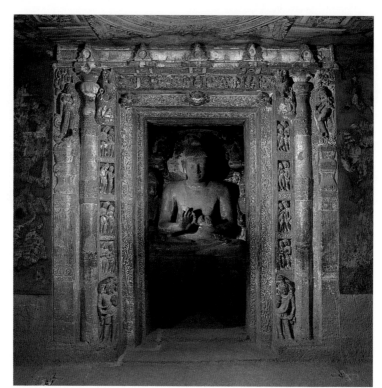

83
벽과 천장이
장식된 사당,
제2굴,
아잔타,
462~500년경

84
제19굴의 내부,
아잔타,
462~500년경

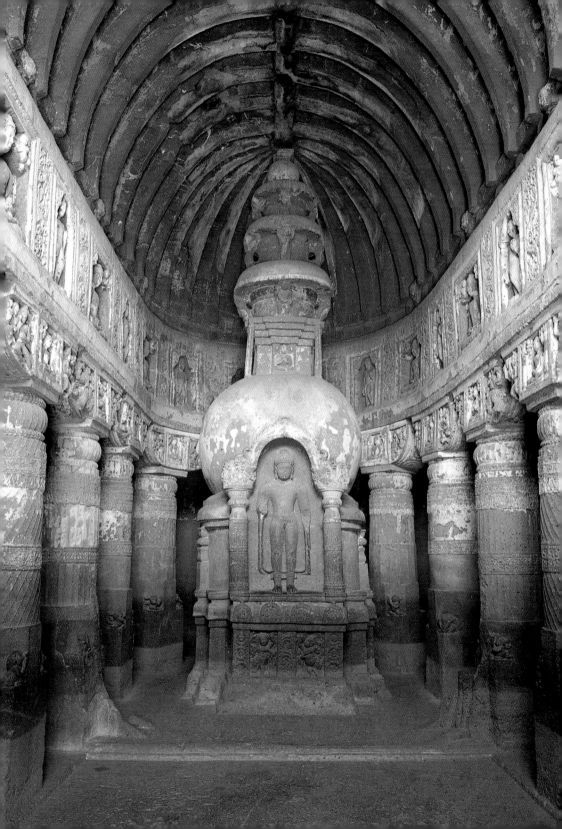

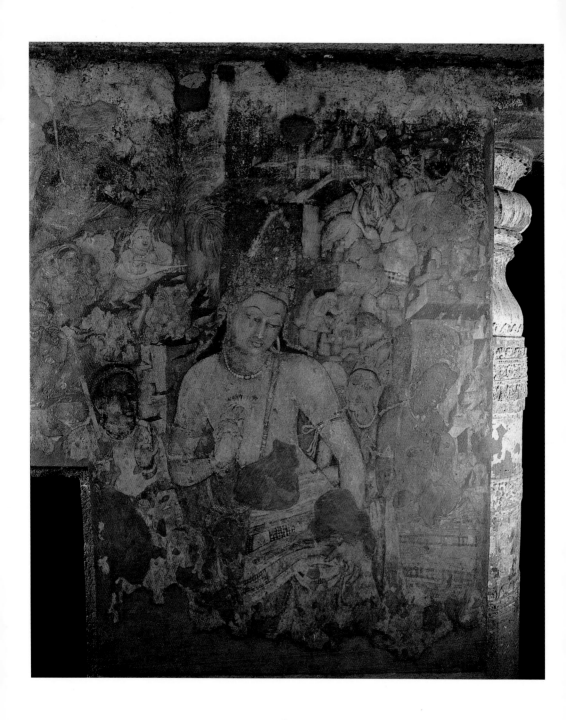

85-86
사원 전실에
그려진 보살,
제1굴,
아잔타,
462~500년경

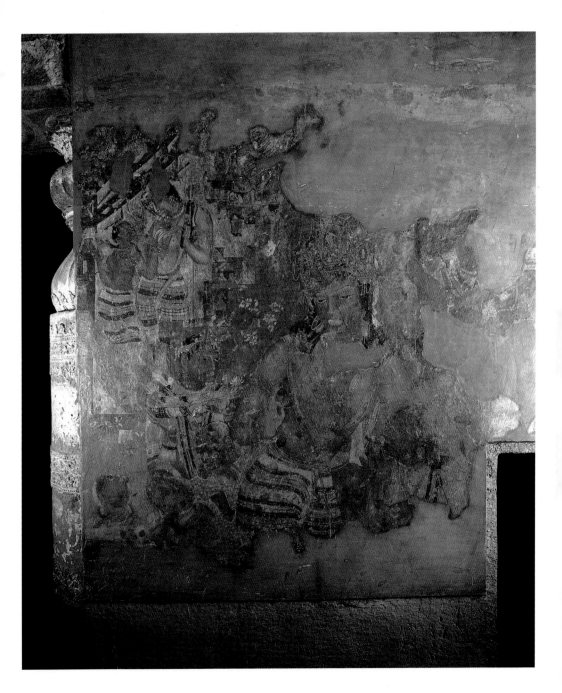

안료는 대부분 그 지방의 광물질에서 채취한 것이다. 붉은색과 노
란색은 황토에서, 흑색은 램프의 그을음에서, 백색은 석회와 고령토
에서 그리고 녹색은 광물에서 얻었으며 파란색을 내는 청금석만 아
프가니스탄에서 수입했다. 벽화 기법이 템페라(tempera) 화법과 유
사한 수용성이었기 때문에 그림들은 습기로 인해 많은 손상을 입었
다. 더욱이 벌레들이 회반죽에 함유되어 있는 쌀 껍질과 다른 유기물
들을 침해했다. 고대문헌에는 궁전의 벽화나 벽장식에 대해 많이 언
급되어 있는데 아잔타의 벽화는 초기의 많은 회화 가운데 현존하는
유일한 예이다.

전경의 인물들이 원경의 인물들과 일부 겹치는 경향이 있지만 화
가들은 여전히 500년 전에 산치 대탑의 도해부조에 보이는 복합시점
을 사용했다. 원근법을 점차 사용하게 되면서 건물을 묘사하는 데에
도 원근법이 분명하게 나타나 있다(그림88). 화면은 기울어져 있으
며 보는 사람은 대부분의 경우 벽의 꼭대기 부분에 묘사된 장면들이
원경에서 발생된 사건임을 이해해야 한다. 때때로 화가들은 부처나
보살의 중요성을 강조하기 위해 계층에 따라 크기를 달리해서 표현
하기도 했다.

제1굴의 사당 입구 측면에 정교하게 묘사된 두 보살은 그들을 둘
러싸고 있는 태자나 공주, 평민 등 많은 공양인물보다 훨씬 크게 그
려졌다(그림85, 그림86). 어두운 부분과 밝은 부분의 명암 대조도 뚜
렷하다. 그러나 이러한 기법은 대개 입체적인 효과를 주기 위해 사용
한 것으로 실제로 빛이 비친 모습을 그린 것은 아니었다. 따라서 제1
굴에 있는 보살의 코는 화면의 정면에서 빛이 들어오지는 않았지만
흰색으로 칠해 강조했다.

봉건제후들이 기증한 주요한 비하라 석굴인 제17굴의 벽화는 이야
기 도해의 특징을 보여준다. 석굴 왼쪽 벽의 전체 길이는 14미터이
며 바닥에서 천장까지의 높이는 4.5미터로 싯다르타 태자로 태어나
기 바로 이전의 부처의 마지막 생애인 베산타라(Vessantara) 태자의
본생담이 표현되어 있다. 베산타라의 본생담은 널리 알려져 있으며
그의 자비는 불교계에서 하나의 진리가 되었다. 이야기는 왼쪽에서
오른쪽으로 전개되며 일부 삽화적인 사건의 배치가 잘못되어 있지만

관람자들은 쉽게 알아볼 수 있다. 관람자들은 베산타라의 상서로운 코끼리 봉헌에 찬사를 보낼 것이며 잇따른 그의 추방과 출가를 슬퍼하며 그 자신의 소유물인 말, 전차, 자식들 그리고 심지어는 아내까지 봉헌한 것에 대해 감탄할 것이다. 그리고 벽의 맨 오른쪽 상단에 그려진 인드라 신의 중재로 일가족이 행복하게 재회하는 모습을 보면서 기뻐하게 될 것이다.

제17굴의 맞은편 벽에는 싱할라(Simhala) 상인의 이야기가 묘사되어 있다. 그는 마녀의 섬에서 도망쳐 왔지만 그의 군주는 자신을 쫓던 마녀에 의해 목숨을 잃고 자신의 군대가 마침내 마녀들을 무찌른 후 왕위에 오르게 되었다(그림87). 이 벽화는 베산타라의 연속도해와는 완전히 다른 구도로 시간과 공간이 서로 복잡하게 얽혀 있다는 것을 알 수 있다. 싱할라의 설화는 오른쪽 하단에서 시작하여 위로 전개되면서 벽을 가로질러 왼쪽 상부 끝까지 이어지며 다시 아래로 구불구불 내려와 중앙 부분에서 결론을 맺는다. 이러한 구도는 시간이 그다지 중요한 요소가 아니며 벽화의 구성은 지정학적 공간 속에서 이루어졌다는 사실을 깨달았을 때에만 이해할 수 있다. 오른쪽 부분은 싱할라가 난파되었던 마녀의 섬을 나타내며, 왼쪽 부분은 싱할라의 고향에 있는 왕의 궁전을 묘사하고 있다. 그리고 중앙에는 싱할라 주변에서 일어났던 모든 중요한 사건들이 그려져 있다. 아잔타 석굴의 일부 이야기 도해 역시 이러한 지정학적 공간에 의해 구성되었다.

제17굴의 벽을 따라 30개 정도의 불교 설화가 그려져 있다. 그중 일부는 작은 공간에 많이 표현되었는데 더욱 직접적인 방식으로 묘사되어 있다. 부처가 샤마(Syama)였을 당시의 본생담은 바로 위, 아래에 위치한 일련의 장면 속에 도해되어 있다. 위대한 물고기로 탄생하는 장면은 설화의 중간 부분에서 발췌한 것으로 독립된 장면으로 표현되었다. 이러한 방식은 관람자의 적극적인 참여를 필요로 하며 그들은 이야기의 처음은 물론이고 결말까지도 상상해야만 한다.

아잔타의 벽화는 후원자와 이곳을 찾는 참배객, 거주 승려들을 포함한 다양한 사람들을 위해 제작된 것으로 보인다. 당시에 사용했던

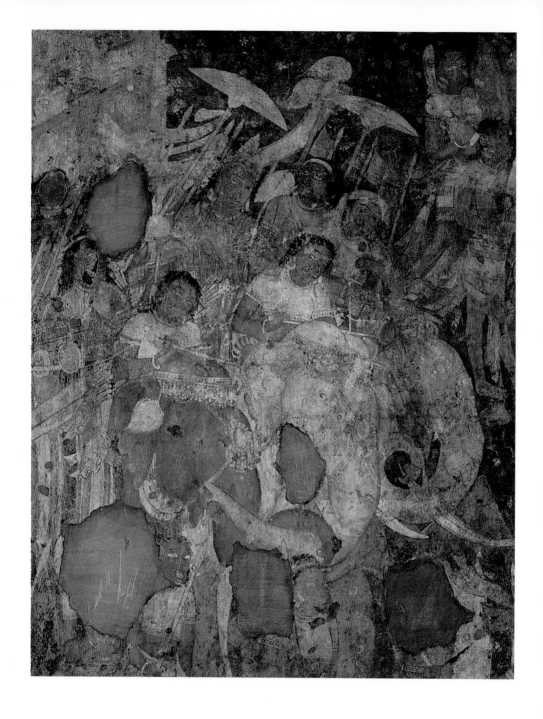

87
싱할라
아바다나의 장면,
제17굴,
아잔타,
462~500년경

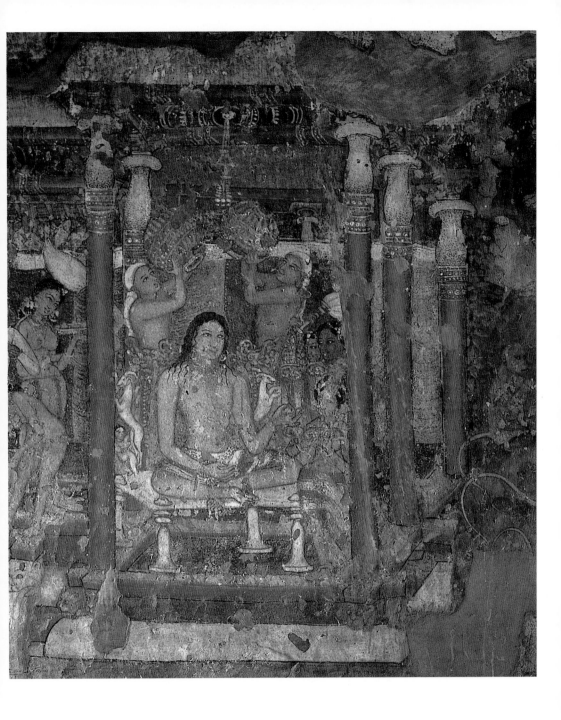

88
불확실한 본생담인
정화(淨化) 장면,
제1굴,
아잔타,
462~500년경

기름 램프로는 한 번에 그림의 한 부분 이상을 보기에는 어려웠을 것이며, 참배객들은 그들을 안내해줄 승려의 도움이 필요했을 것이다. 사람들은 그림이 의도한 대로 관람을 했는지 궁금해한다. 이러한 벽화들은 사원의 거주자들이 불교의 덕행에 대해 명상하기 위해서 그려졌을 가능성도 있다. 승려의 계율 지침서인 『물라사르바스티바딘 비나야』(*Mulasarvastivadin Vinaya*)는 사원 장식에 관한 내용들을 담고 있는 반면, 승려들의 명상 수행을 위한 그림에 대해서도 언급하고 있다. 더욱이 일부 내용 중에는 그림들이 그 장소를 신성하게 하거나 완성하기 위해 창조된 것임을 말해준다. 참배객들의 관람은

89
제17굴 입구,
아잔타,
462~500년경,
상인방 위,
아래에
표현된
인물상은
크기나 채색이
다른 것으로
두 명의 화가가
그린 것임

부차적인 것이었을지도 모른다.

이 5세기 동안 조영된 스물다섯 개의 석굴을 장식한 화가와 그들의 공방에 대해 무엇을 알고 있는가? 개개의 석굴도 하나 이상의 공방이 벽화 제작에 참여했던 것으로 보인다. 베산타라의 본생담을 그린 공방은 설화의 주인공에 초점을 맞추어 인물들을 크게 묘사하면서 부드러운 필선을 즐겨 사용했다.

이와는 대조적으로 맞은편 벽의 싱할라 본생담을 그린 화가들은 작은 형상을 더 선호했다. 화면을 수십 개의 보조물들로 채워넣어

싱할라가 어디에 있는지를 찾아야 할 정도이다. 스카프와 휘날리는 옷자락, 기(旗), 깃발 그리고 끝이 제비꼬리 모양으로 마무리된 모든 형상들은 이 특정 공방의 양식적인 특징이라고 할 수 있다. 상당한 규모의 전체 벽화를 제작할 때 같은 공방에 속해 있는 여러 화가들은 벽을 분할했던 것으로 보인다. 화풍이 서로 일치하지 않는 것은 종종 협동작업을 했기 때문이다. 베산타라 본생담에서 왼쪽 부분을 그린 화가는 베산타라를 푸른 가로줄무늬의 도티(dhoti)를 입은 태자로 묘사한 반면, 오른쪽을 그린 화가는 붉은 세로줄무늬의 상의를 착용한 모습으로 그렸다. 이와 같이 화풍이 서로 일치하지 않은 예는 제17굴의 입구 문장식에서도 나타난다. 두 명의 예술가가 그린 이 작품은 문의 상인방 중앙에서 서로 만나고 있다. 예를 들면, 두 화가는 꽃과 기하학 무늬의 형태에 대해서는 알고 있었지만 문양의 크기나 비율에서 일치하지 않아 두 명의 화가가 그렸다는 것이 확연히 드러난다(그림89).

아잔타 석굴을 파서 조각하고 벽토를 발라 그림을 그리는 데 시간이 얼마나 걸렸는지에 대해 끊임없이 고찰되었다. 학자들은 모두 바카타카의 군주 하리세나가 왕좌에 올랐던 462년부터 만들어지기 시작했다는 견해에 전적으로 동의하고 있다. 반면에 초기 학자들은 석굴조영이 150년간에 걸쳐 산발적으로 지속되었다고 말한다. 그러나 이 석굴에 대해 수년간 연구해온 월터 스핑크(Walter Spink)는 하루 여덟 시간씩 매일 쉬지 않고 작업했다는 주장에는 문제가 있긴 하지만 짧은 기간에 집중적으로 완성되었음을 지적했다. 특히 벽화의 경우에는 기름 램프 하나만으로는 정교한 작업들을 수행할 수 없기 때문에 훨씬 큰 문제가 있다. 길고 하얀 천 같은 반사체를 사용했을 것으로 추정해볼 수 있지만 그것도 몬순 우기인 3개월 동안은 불가능했을 것이다. 게다가 석굴의 위치 때문에 하루에 두 시간 정도만 반사체를 사용할 수 있었을 것이다. 일부 석굴에 보이는 미완성 작품과 사용한 흔적이 거의 보이지 않는 원래 모습의 벽화들은 하리세나 왕의 죽음으로 인해 왕조가 멸망하면서 아잔타의 석굴조영이 갑자기 중지되었음을 말해준다. 그러나 작업 시간을 약 40년 정도로 늘리는 것이 타당할 것이다. 어쨌든 500년 직후, 석굴을 판 사람들과 조각

가, 화가에 의해 만들어진 석굴이 오늘날까지 그대로 남아 있다.

　아잔타 석굴의 조영이 끝날 무렵, 힌두교에서도 석굴의 건축 기술을 채택하여 힌두 신에게 바치는 건축물을 건립하기 시작했다. 불교의 석굴사원과는 반대로 힌두교의 석굴 건축에는 승방굴이 없었기 때문에 힌두교 성직자와 수도자들은 여전히 벽돌과 목재로 지은 건물에서 생활했던 것으로 추정된다. 제2장에서 힌두교의 베다 신앙을 자이나교와 불교가 새로운 길을 찾도록 이끌었던 영적인 성숙의 시기로 언급했다. 이와 비슷한 시기에 힌두교 신앙은 개혁과 재평가의 필요성을 깨닫고 있었다. 수많은 심오한 철학체계는 육체의 절제를 통해 이르는 보다 높은 경지의 요가를 포함하여 명상과 최후의 구원에 이르는 힌두교 집단에서 발전했다. 선택한 신을 위한 개인의 봉헌 관습이 생겨났다는 것도 매우 중요한 일이다. 두 명의 남신 시바와 비슈누, 그리고 데비(Devi)로만 알려진 위대한 여신이 두드러지게 부각되었다.

　초기 힌두교의 석굴 가운데 가장 주목할 만한 것은 뭄바이에서 동력 증기선을 타고 한 시간 정도 걸리는 엘레판타(Elephanta)라는 작은 섬에 있다. 중심 석굴의 규모와 장대함은 이 석굴이 칼라추리(Kalachuri, 550~575년경 재위) 왕조의 크리슈나라자(Krishnaraja) 1세의 왕실이나 귀족들이 의뢰했을 가능성을 보여준다. 크리슈나라자 1세는 시바의 열렬한 숭배자로 얼마 전에 그 지역을 점령했으며, 그의 화폐가 섬에서 발견되었다. 힌두교 왕국의 새로운 정복에 있어서 중요한 최후의 작업은 바로 군주가 유례없는 웅대한 신전을 건축하는 것이다.

　엘레판타 제1굴은 힌두교의 시바 신에게 봉헌된 것으로 세 개의 거대한 열주형 입구는 굴의 내부로 빛이 들어갈 수 있게 한다. 지름이 약 40미터 되는 열주가 늘어선 십자형의 석굴에는 두 개의 사당이 있으며 이 석굴의 평면도에서도 두 개의 중심을 볼 수 있다(그림 90). 중앙에서 약간 벗어난 서쪽 입구에는 시바의 상징인 링가(linga)가 안치된 정방형의 방이 있다. 바닥에서 5미터 높이의 천장까지 이어져 있으며 네 개의 문에는 입구 양쪽에 수호신상이 각각 서 있다. 이 사당은 중심에서 치우쳐 있는데, 이는 바로 북문에서 들어

온 관람자들이 석굴 끝 벽에 있는 시바의 3면상(三面像)을 잘 볼 수 있도록 도와준다.

높이 1미터의 기단 위에 깊이 3.5미터의 움푹 들어간 공간 속에 5.5미터 높이로 조성된 시바의 거대한 머리 세 개는 극적인 효과를 준다(그림1 참조). 4미터 크기의 수호신상은 이 문의 양 측면에 서서, 두번째 사당으로서의 위치를 강조하고 있다.

마지막으로 석굴 주위에는 시바의 설화를 보여주는 여덟 개의 조각 장면들이 있다. 북문 입구에서부터 오른쪽 방향으로 시바가 위대한 스승 라쿨리샤(Lakulisha)처럼 요가 자세로 앉아 있는 장면을 비롯하여 카일라사(Kailasa) 산 아래에서 악마 라바나(Ravana)를 함정에 빠뜨리는 장면, 그의 배우자인 파르바티와 주사위놀이를 하는 장면, 아르다나리(Ardhanari), 즉 반여성의 모습(그림91), 천상의 강가 신이 지상으로 내려오는 것을 도와주는 장면(그림92), 사랑스런 파르바티와의 결혼을 축하하는 장면, 파괴의 신 안다카(Andhaka)의 성난 모습, 그리고 승리의 춤을 추고 있는 장면 등을 볼 수 있다.

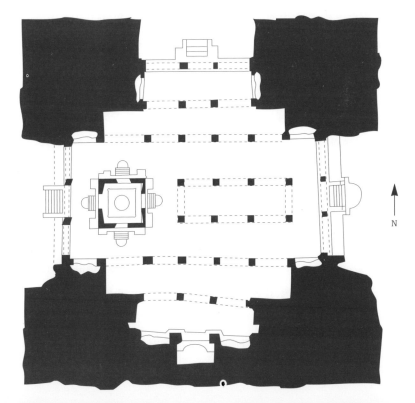

90
제1굴 평면도,
엘레판타,
550~575년경

N

이 석굴의 조각상에 관해서는 상당한 논의가 이루어졌지만 서로 대립되는 견해들이 있다. 이 조각상들은 초월적인 존재가 점차 자신의 모습을 드러낸다는 샤이바 종파의 사상을 강하게 암시해준다. 사당 안에 안치된 링가는 추상적이며 형태가 없는 시바를 나타낸다. 사다시바로 알려진 세 개의 머리가 있는 상은 현시-비현시를 표현한 것으로 그 안에서 무형의 존재가 형태를 취하기 시작했다. 결국 여덟 개의 조각 장면들은 시바 신에 대한 믿음을 불러일으키는 명백한 형태를 나타낸 것이다.

현시-비현시로 표현된 시바의 3면 흉상은 종종 링가에다 조각하는 다섯 개의 얼굴을 상징하는 것으로 보인다. 뒤에 있는 네번째 얼굴과 꼭대기에 있는 다섯번째 얼굴은 암시하기만 했을 뿐, 조각되지는 않았다. 기념비적인 3면상의 중앙에 놓인 무표정한 얼굴은 신의 본질과 근엄하며 불가사의한 면을 나타낸다. 사디오자타(Sadyojata)로서의 이 모습은 절대적인 지혜의 충만함을 반영한 것이다. 결국 시바는 히말라야 산에 있는 자신의 집 카일라사에서 명상에 잠겨 앉아 있는 위대한 요가 수행자이다.

턱수염과 화난 눈썹을 지닌 왼쪽의 측면 얼굴은 아고라(Aghora)로 알려진 잔인한 모습을 지닌 시바 신을 나타내는데, 두개골로 장식된 헝클어진 머리는 뱀들이 서로 감싸고 있으며 뱀 한 마리는 귀고리의 장신구 형태로 되어 있다. 시바는 파괴의 힘으로도 잘 알려져 있는데, 격노할 때에는 시간(kala), 죽음(yama), 무지(andhaka) 그리고 여러 종류의 잘못된 어둠의 힘들과 싸운다. 부드러운 곱슬머리와 두툼한 입술을 가진 오른쪽의 측면 얼굴은 바마데바(Vamadeva)로 알려져 있으며 여신 파르바티는 꿈꾸는 듯한 축복받은 얼굴을 하고 있다.

그녀는 시바의 아름답고 사랑스러운 아내로 두 사람은 거의 함께 있다. 조각가는 독특한 상을 창조하기 위해 세 개의 머리를 하나의 흉상 안에 결합시켜 표현했다. 넓은 어깨는 가운데 얼굴에 속하는 것처럼 보이지만 측면에서 보면 다른 두 얼굴과도 연관되어 있다. 기단 위에 놓여 있는 두 손은 가운데 얼굴에 속해 있으며 좌우 측면 얼굴의 손에는 각각 뱀과 연꽃을 들고 있다.

91-92
부조판,
제1굴,
엘레판타,
550~575년경,
높이 약 550cm
오른쪽
아르다나리
즉
반여성으로서의
시바
맨 오른쪽
강가 신의 하강

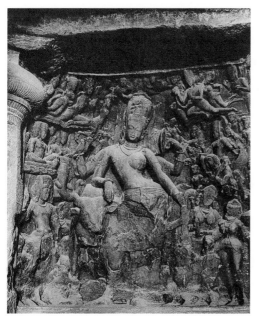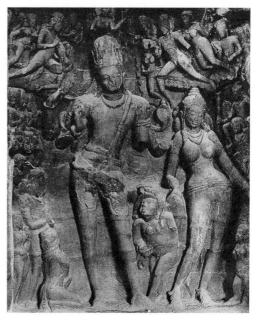

　시바를 형상화하는 데 선택된 다양한 모습들과 석굴 주위의 배치
는 단지 크리슈나라자 자신의 기호를 반영한 것일까? 아니면 어떤
심오한 계획이 있었을까? 인도의 사원 연구는 도상적인 프로그램들
을 점차 해결해가고 있다. 그러나 엘레판타의 부조들을 샤이바의 파
수파타(Pasupata) 종파와 관련시켜 왼쪽 방향으로 봐야 한다는 최
근의 주장은 전적으로 인정할 수 없다. 이 경우에는 연대가 다른 여
러 문헌들에서 증거를 찾기보다는 오히려 파수파타 같은 종파에서
문헌적인 증거가 뒷받침된다면 가장 좋을 것이다.
　시바 3면상의 양쪽으로 있는 부조들은 엘레판타 조각가들의 전통
적인 조각과 기법을 보여주는 좋은 예이다. 왼쪽 부조의 중앙을 차지
하고 있는 것은 아르다나리로서 시바를 나타내는 것이다. 신화에 따
르면, 시바와 파르바티는 숭배자들이 하나의 형태로서 숭배할 수 있
도록 아르다나리의 모습으로 합쳐졌다고 한다(그림91). 신체의 절반
오른쪽 부분은 파르바티가 거울을 들고 있는 모습으로 그녀의 가슴,
굴곡진 엉덩이, 잘록한 허리는 반대편 왼쪽 부분에 한 팔을 자신의
황소 난디(Nandi)에게 올려놓은 시바의 강하고 딱딱한 모습과는 대
조를 이루고 있다. 타원형의 광배가 있는 이 상들의 얼굴도 마찬가지

로 차이점을 보여준다. 파르바티의 턱 선은 시바의 각진 사각형의 턱에 비해 부드럽고 머리카락도 부드러운 곱슬머리로 정돈되어 있는 반면, 시바의 얼굴 위에는 헝클어진 머리카락이 높게 쌓여 있다. 마차를 탄 천상의 신들은 이러한 놀라운 모습을 찬양하기 위해 나타난다. 브라흐마, 인드라, 비슈누 신들은 각각 아르다나리의 4분의 1 크기로 조각되었다. 엘레판타의 조각가는 이렇게 계급에 따라 크기를 정하는 원칙을 일관되게 사용했다. 이러한 방법은 하나의 신, 즉 시바를 최상의 위치에 두고 강조할 수 있게 했다. 부조의 하단 부분은 석굴에 있는 대부분의 다른 것들과 마찬가지로 16세기 이 섬에 주둔한 포르투갈 군대의 대포 사용으로 심하게 훼손되었다.

3면의 시바상의 오른편에는 강가 여신이 하강하는 신화를 표현했는데, 시바와 파르바티는 부조의 중심 축의 양쪽에 위치해 있다(그림 92). 힌두교의 신화에 따르면, 갠지스 강은 원래 천상의 강이었으나 바기라타(Bhagiratha)의 금욕생활의 결과로 지상으로 내려와 그 강물에 조상들을 화장한 재를 뿌림으로써 그들의 영혼의 안녕을 보장해주었다고 한다. 부조에는 바기라타가 시바의 발 밑에 엎드려 강가신을 내려보내 더 이상 지상이 고통받지 않도록 해달라고 간청하는 모습이 보인다.

갠지스 강은 세 개의 강물이 합쳐져서 이루어졌기 때문에 시바의 헝클어진 머리 위로 머리가 셋 달린 여성이 내려오는 모습으로 묘사되었다. 강가 여신이 시바의 두번째 연인이라는 설화를 연상시켜주듯이 조각가는 파르바티의 불쾌한 심기를 표현하기 위해 그녀를 남편으로부터 떨어진 곳에 두었다. 여기에서도 마찬가지로 계층에 따라 크기를 결정하는 원칙에 따라 천상에서 일어나는 사건은 주요 인물상의 4분의 1 정도 크기로 묘사되었다.

석굴사원 중에서 가장 불가사의한 것은 카일라사(Kailasa) 시바 사원일 것이다(그림93). 이 석굴사원은 엘로라의 데칸 고원의 저지대 언덕을 따라 약 2세기 뒤에 개착된 것으로 불교와 자이나교의 석굴이 있다. 석굴의 특성은 장엄한 외부 장식의 가능성을 배제시키고 내부에만 조각과 그림으로 장식하도록 했다는 것이다. 그러나 카일라사 사원의 석공들은 이러한 규제를 극복할 수 있는 독특한 방법을

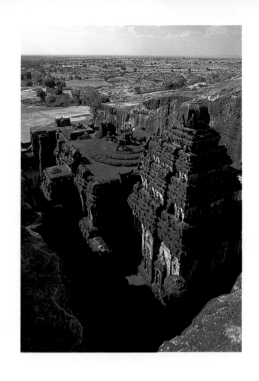

발견했다. 언덕의 중턱으로 파고 들어가면서 석공들은 우선 90×53
미터 크기의 거대한 도랑을 만들고 그 다음 언덕의 아래 기슭까지 수
직으로 깎아 내려갔다.

이런 방법으로 길이 60미터, 넓이와 깊이가 각각 30미터인 독립된
바위 '섬'이 만들어지게 되었다. 위에서부터 작업을 시작했기 때문
에 이 거대한 바위는 내부와 외부가 모두 정교하게 장식된 거대한 사
원으로 변형되었다. 안마당에는 실물 크기로 조각된 암석 코끼리들
과 두 개의 기념비적인 석주가 단독으로 서 있다. 이 사원은 기본 평
면도가 아테네의 파르테논(Parthenon, 기원전 5세기) 신전과 같고
높이는 그리스 시대 걸작품의 한 배 반이라는 사실에서 그의 규모를
짐작할 수 있다.

카일라사 사원은 엘로라에서 멀지 않은 파이탄(Paithan)의 수도에
서부터 인도 남중부의 데칸 고원 대부분을 통치했던 라슈트라쿠타
(Rashtrakuta) 왕조의 크리슈나 1세(757~783년)가 지은 건축물이
다. 이 사원은 그의 아버지가 건립하기 시작한 것일지도 모르나 이를
완성시킨 사람은 바로 크리슈나였다. 그는 힌두교의 다른 통치자들

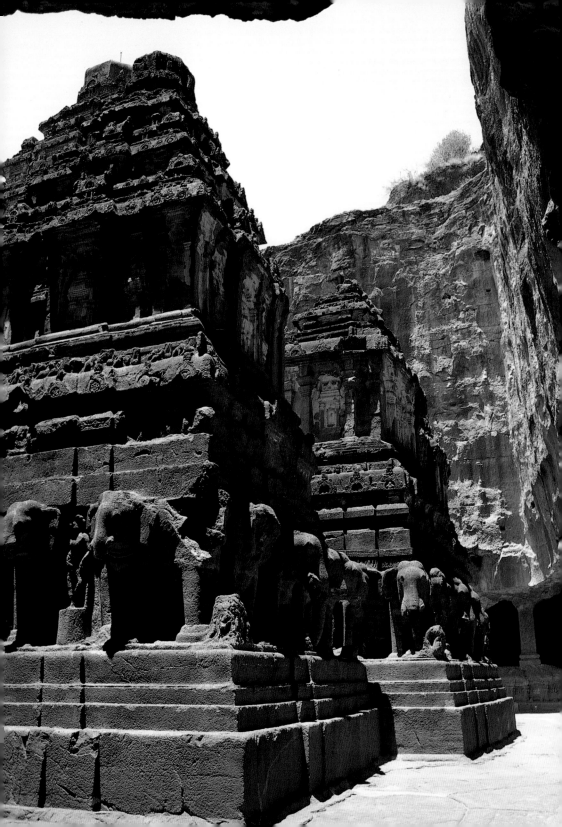

처럼 이런 업적이 지상에서 대군주의 지위를 확립하고 우주의 황제(chakravartin)라는 칭호를 부여받는 데 결정적인 역할을 해줄 것으로 믿었다. 카일라사라는 이름도 히말라야 산맥의 시바가 거주하는 산을 본떠 지어졌다는 것 역시 노골적인 표현인 것이다. 이렇게 함으로써 크리슈나 1세는 카일라사 산을 자신의 영토에 상징적으로 두고 있는 셈이다. 이 사원은 남부 데칸 지역의 라슈트라쿠타 왕조의 영토가 지구의 중심이라는 사실을 말해준다. 사원의 벽에 새겨진 북부의 신성한 갠지스 강과 야무나 강도 사원을 지키고 생명을 부여하는 자신들의 힘으로 사원에 축복을 내리고 있는 것이다.

카일라사는 세 개의 독립된 구역으로 구성되어 있다. 즉 문지기집과 시바의 황소 난디를 안치한 누각, 그리고 열주가 있는 개방형의 방들과 링가가 안치된 사당으로 이루어진 십자형의 남부 드라비다 건축 양식의 사원이다. 이러한 설계는 기존에 있던 힌두교 사원에서 영향을 받은 것으로 다음에 상세하게 다룰 것이다.

카일라사의 문지기집과 난디의 누각은 지붕이 평평한 형태로 높이가 15미터이다. 사원 자체는 평평한 지붕의 방과 안마당에 29미터 높이의 둥근 형태가 덮여 있는 피라미드형의 시카라가 있는 사당으로 구성되어 있다. 그 주위에는 이 형태를 모방한 다섯 개의 작은 신전이 둘러싸고 있다. 카일라사의 세 구역들은 각각 2층의 구조물처럼 보이며 위층으로 올라가는 계단이 있다. 그러나 하부의 7.5미터가 단단한 암석으로 되어 있어 사원의 내부 바닥은 지면과 같은 높이로 있다. 문지기집에서부터 황소 누각, 안마당과 같은 높이에 위치한 본전으로 이동이 가능하며, 암석을 깎아 만든 코끼리상과 단독으로 서 있는 석주를 거쳐 각각의 구역에 들어가게 된다. 암석을 깎아 만든 다리가 문지기집과 황소 누각을 연결하고 두번째 다리는 본전의 사당과 연결되어 있다. 카일라사는 건축물의 창조적인 천재성과 크리슈나 1세의 강렬한 열정을 감동적으로 전해주는 위대한 업적이다.

카일라사의 외벽에는 풍부한 신화 장면과 신상을 둘러싼 벽기둥이 양측에 있는 벽감이 있다. 문지기집의 벽감에는 하급신, 특히 다양한 형태의 수호신상이 표현되어 있다. 시바의 신화와 관련된 이야기는

내부에 많이 조각되어 있으며 라크슈미와 두르가 여신을 비롯한 다른 중요한 신상들도 간혹 보인다. 카일라사 사원의 풍부한 조각들과 신화를 주제로 한 매력적인 다양한 이야기에 관람자들은 넋을 잃게 될 것이다.

200년이나 먼저 조영된 엘레판타 석굴에 나타난 극적 효과는 카일라사 사원에서 절정에 이른다. 카일라사의 한 부조판에 표현된 라바나 상은 배경과 실제로 떨어져 있으며 깊게 그늘진 석조 기단 위에 표현되어 있다. 이 두 장소의 거리가 240킬로미터 떨어져 있다는 사실은 라슈트라쿠타 왕조의 예술가들이 엘레판타 석굴에 대해 알고 있었음을 시사해준다. 라바나의 신화는 엘레판타에서 이미 보았듯이 열 개의 머리와 스무 개의 팔을 가진 악마왕의 이야기다. 그는 카일라사 산을 뿌리째 뽑아 『라마야나』 서사시의 영웅 라마와의 대전쟁에서 마력의 힘으로 사용하려고 했다(그림95). 무릎을 꿇고 앉아 있는 라바나의 팔은 수레바퀴 살처럼 배열되었으며 자신의 바로 위와 주변에 있는 산에 거대한 압력을 가하고 있다. 산이 흔들렸을 때, 파르바티는 깜짝 놀라 시바를 꼭 잡고 있었으나 그녀의 시녀들은 달아나버렸다.

그러나 시바는 힘들이지 않고 제어하는 자세로 앉아 있으며 엄지발가락만으로 아래를 눌러 라바나를 산 아래에 가두어버렸다. 조각가들은 라바나 상을 그의 무릎과 많은 팔들과 같은 높이에 있는 모체 암석에 연결시켰다. 그러나 조각가들은 배경과 그의 몸을 완전히 분리시켜 환조로 조각했으며 뒤쪽에 깊게 그늘진 어둠의 공간을 만들었다.

원래 이 석굴사원의 안쪽과 바깥쪽은 모두 얇은 회반죽 위에 벽화가 장식되어 있었다. 어떤 곳에는 벽화가 3중으로 그려져 있는데 이는 벽화 장식을 계속해서 보수했음을 말해준다. 더욱이 이러한 벽화 보수 작업의 예들은 카일라사를 랑마할(Rang Mahal), 즉 채색된 대저택으로 기록한 16세기 이슬람교의 보고에서 볼 수 있다. 지금은 대개 주요 사원 건축에만 벽화의 단편들이 남아 있다.

이 엄청난 규모의 사원에 대해서는 어떠한 기록도 남아 있지 않다. 그러나 25년간의 견해로는 크리슈나 1세가 지배하고 있을 때 사원이

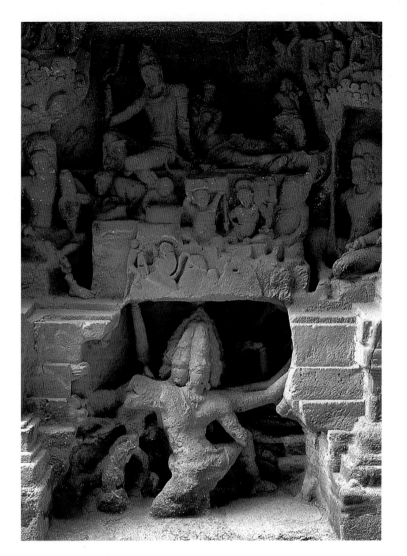

95
카일라사 산을
흔드는 라바나,
카일라사 사원,
엘로라,
757~783년경

완성된 것이 확실하다. 당시 사원은 매혹적인 건축물로 생각되었다. 동시대의 동판 명문에는 이름조차 남아 있지 않지만 건축가는 사원을 완성한 후 그 앞에 서서 경이로움으로 "실로 내가 지은 사원이란 말인가?"라고 말한 내용이 기록되어 있다. 또한 기록에는 사원을 '놀라운 건축물'로 묘사했으며 신성한 탈것에 앉아 있는 신들도 인간의 작품으로 믿기 어렵다고 되어 있다.

　모든 절정기에는 쇠퇴기가 있게 마련이다. 어쨌든 엘로라 석굴에 이르기까지 형식적으로 계속되었던 석굴조영은 초타(chota), 즉 작

은 카일라사로 널리 알려진 복제품을 만들었다. 9세기까지 석굴조영
의 전통은 돌 위에 돌을 쌓아올리는 정도의 비교적 단순한 건축 형태
로 이어져 왔다. 이와같이 인도에서 천 년 이상 지속되었던 석굴조영
의 전통적인 건축기법이 갑자기 사라지게 된 원인에 대해서는 의문
점이 남아 있다.

힌두교도들은 다르샨(darshan, 직관적인 경험 - 옮긴이)을 위해 또는 그곳에 안치된 신상을 보기 위해 사원에 갔다. 여기에서 본다는 것은 말 그대로 눈으로 보는 것만을 의미하는 것이 아니라, 인식이라는 역동적인 행위를 의미한다. 이러한 의미의 '보는 행위'는 '보는 이'라는 말이 신성한 예언자나 현자(賢者)를 의미하게 된 배경이다. 다르샨을 위해 나타나는 신은 예배를 드리는 사람에게 축복을 내리며 예배자들은 보는 행위를 통해 은총받는 그 순간에 반응하게 된다. 다르샨의 개념은 신상의 창조와 신을 안치하는 사원을 짓는 데 중요한 요소이다.

인도의 복잡한 종교 전통은 신상의 표현 가능성에 대한 탐구를 증대시켰다. 이러한 과정을 이해하고 알기 위해서는 '조각상'을 반대하는 유대 기독교의 뿌리깊은 우상 숭배의 불신을 무시해야 한다. 뿐만 아니라 우상이나 우상 숭배자라는 말에 내포된 경멸의 의미 또한 무시해야 한다. 고대 힌두교의 의례 문헌인 『비슈누 상히타』(*Vishnu Samhita*)에서는 조상하는 것을 찬성했다(ch 29, v 55~57).

96
신전의 한 장면,
무르쉬다바드,
1760년경,
종이 위에
구아시 수채화,
25.3×33.3cm,
런던,
영국도서관

형태도 없이 어떻게 신을 예배할 수 있겠는가.
어디에다 마음을 붙들어매겠는가.
명상에서 멀어지거나 잠들어버릴 것이다.
그래서 현자들은 어떤 형태를 예배하며……

많은 사람들은 힌두교 사원에 신상이 매우 많다는 사실에 당황한다. 힌두교도들은 전통적으로 다신(多神)을 받아들이기는 했지만, 어떤 특별한 의식에서 중심이 되는 신은 모든 신성(神聖)을 지니고 있는 단 하나의 신밖에 없다. 예배를 하는 동안에는 어떤 다른 신도 존재하지 않는다. 힌두교도들이 다양한 신을 인정하는 것은 그들이 다양

한 관점을 받아들였기 때문이다. 그들에게 유일신(唯一神)이란 하나의 방법이었다. 오늘날 힌두교도들은 빛을 내뿜는 수많은 단면으로 이루어진 다이아몬드와 같은 신을 설명하기 위해서 다른 어떤 부분보다는 한 면만을 선택해야 했다. 그 단면을 시바 신이라고 여기고 숭배할 때에도 힌두교도들은 비슈누(Vishnu), 크리슈나(Krishna), 가네샤(Ganesha)와 같은 다른 신들의 가치를 부정하지는 않는다. 즉 일반적으로 말하자면, 신은 "다수 가운데 하나"로 표현되었다. 벽돌, 접시, 꽃병 등은 서로 다른 형태를 가지고 있지만 모두 흙으로 만들어진 것이다. 물론 이 점은 인도의 다양한 신에도 적용된다. 실재의 유일성을 주장하는 힌두교 역시 그 이름이나 형태의 다양성은 인정하고 있다.

이러한 깊은 믿음은 기원전 4세기경부터 집대성되기 시작한 힌두교의 철학책인 『우파니샤드』(Upanishad)에서 나타났다. 『우파니샤드』는 부분적으로 불교의 비판에 대한 내용을 싣고 있으며 후기 베다교의 제물을 바치는 의식에 대해서도 언급했다. 자주 인용되는 어떤 구절에는 진리를 찾는 구도자가 베다교 찬가에 나오는 300명의 신의 존재에 대한 언급을 부정하며 존경받는 현자인 야냐발키아(Yajnavalkya)에게 존재하는 신의 숫자를 묻는 대목이 있다. 야냐발키아는 궁극적으로는 유일신을 "다수 가운데 하나"라는 진리를 설명했다.

기독교 시대가 시작되면서 베다교는 소위 힌두교로 발전했으며, 푸라나(purana : 고대문헌)라는 힌두교의 성전도 저술되었다. 그러면서 힌두교의 3대 주요 신으로 두 명의 남신인 비슈누와 시바, 그리고 위대한 여신 데비 즉 샤크티(힘)가 등장했다. 오늘날 힌두교에서는 이 세 명의 신들이 숭배의 중심이라는 의미에서 비슈누파, 시바파, 샤크티파로 분류되었다. 초기 서양에서는 이 3대 신을 창조의 신 브라흐마, 보호의 신 비슈누, 파괴의 신 시바로 규정하였으며 그들을 삼위일체(三位一體)에 비유했다. 힌두교의 세계는 이러한 유대 기독교를 모본으로 하여 형성되었다. 비슈누, 시바, 데비의 숭배자들은 하나의 형태 또는 개념 안에 각각의 신의 기능을 모두 포함하여 신을 표현한 것으로 여겼다.

열 번 육화된다고 하는 신의 이론에서 미래에 나타나는 첫번째 신인 비슈누는 악이 선의 힘을 능가할 때면 항상 지상으로 내려온다고 여겼다. 그중 가장 인기가 있는 육화된 신은 일곱번째 화신인 아요디아(Ayodhya)의 왕자이며 위대한 서사시 「라마야나」의 영웅인 라마(Lama)와 신의 연인이자 「바가바드기타」의 배경이 된 여덟번째 화신인 크리슈나이다. 「바가바드기타」에서 크리슈나는 화신(化身) 이론을 다음과 같이 설명했다(bk 4, v 7~8).

　　나는 진리가 쇠퇴하고
　　거짓이 세상을 덮으면
　　어느 때건 이 땅에 모습을 드러낸다.

　　나는 선을 보호하고
　　악을 멸하기 위해
　　그리하여 진리를 다시 확립하기 위해
　　오늘도 내일도 다시 나타날 것이다.

　　다양한 실을 이음새 없는 직물로 직조하려는 힌두교의 전통적인 경향은 부처가 비슈누 종파에서 아홉번째 화신으로 묘사되었다는 사실에서 두드러진다. 그러나 불교에서는 이러한 설명을 받아들이지 않는다. 이와는 반대로 시바는 육화된 신의 이론과는 관계없이 필요할 때마다 스스로 지상에 나타난다. 세 명의 신 가운데 두 명의 신은 모두 배우자가 있다. 비슈누의 부인은 부와 행운의 여신인 라크슈미(Lakshmi)이며 시바는 부인 파르바티(Parvati)와 두 아들, 즉 코끼리의 머리를 한 가네샤(Ganesha)와 어린 전사 스칸다(Skanda)와 함께 등장한다. 가네샤는 모든 장애를 없애주고 일을 행하기 전에 항상 예배하는 인기 있는 신으로 이 책의 표지에 실려 있다. 또 정의로움으로 숭배되는 위대한 여신 데비는 시바의 부인인 파르바티와 동일시되며 그 밖의 수많은 다른 이름으로도 알려져 있다.

　　인도의 종교 전통이 전반적으로 다양한 관점의 공존을 보여준다고 하더라도 각 종파 간의 분쟁과 내분은 격렬하고 오래 지속되어왔다.

보수적인 시바파는 인도 중앙의 카울라(Kaula)와 같은 급진적인 시바파의 종교의식에 반대했다. 더욱이 인도 남부에서는 힌두교도들과 자이나교 및 불교 사이에 심각한 분쟁이 일어났다. 그러나 전반적으로 다원성에 대한 인식이 제한적이고 국지적인 영향을 준 편견과 차별을 압도하였다.

남신과 여신들은 종종 팔이 여러 개 달린 모습으로 표현되었는데 이 때문에 초기의 유럽인 여행자들은 그들을 '괴물'이라고 말하곤 했다. 인도에서는 팔이 많다는 의미는 많은 일을 동시에 할 수 있는 것으로 신의 무한한 능력을 나타내는 간단하고도 효과적인 방법이었다. 선을 행하는 신들을 묘사하는 방법은 보통 두 개 또는 네 개의 팔을 표현하는 것이다. 그러나 만약 전쟁을 수행하며 악을 파괴하고 세상을 구하는 신이라고 한다면, 여러 개의 팔을 표현했다. 두르가 여신은 위협적인 버팔로 모습의 악마를 죽일 때 종종 여덟 개의 팔이 달린 모습으로 나타나며, 각각의 손에는 서로 다른 무기를 쥐고 있다.

힌두교 신들은 종종 몇 개의 머리를 가진 모습으로도 나타난다. 모든 곳을 볼 수 있는 신의 능력을 강조하면서 또 신이 가진 다양한 특성을 나타내는 예로는 엘레판타 석굴의 머리가 세 개인 시바 상이 있다(그림1 참조). 또한 힌두교의 신들은 항상 탈것에 앉아 있는 모습으로 표현되었다. 시바는 황소 위에 앉아 있으며 비슈누는 독수리인 가루다(Garuda)를 타고 날고 있고, 여신 데비는 사자(獅子) 위에 있다. 때때로 신들은 서로 다른 두 측면이 융합된 복합적인 도상으로 표현되기도 한다. 엘레판타에서는 시바와 파르바티가 융합되어 신의 이중성을 강조한 남녀 양성의 존재로 나타난다(그림91). 시바와 비슈누를 결합한 또 다른 복합 도상은 신의 유일성을 강조한 것이다. 대부분의 신들은 인간의 형상으로 숭배되고 있지만 성소에 안치된 시바는 링가(linga)로 알려진 상징적인 모습을 하고 있다. 링가는 원래 기호(sign)를 의미하였으나 매우 금욕적이고 요가의 힘을 지닌 시바와 관련되어 남근(男根)을 상징하게 되었다. 신상과 링가를 함께 안치한 사원은 비교적 후기에 등장하였으며 베다 시대에는 어떤 것도 없었다. 오늘날 기독교 시대의 시작과 함께 힌두교에서 상이 필요해지

면서 신상이 폭발적으로 늘어나게 된 현상은 아이러니하다.

힌두교 사원은 앞서 살펴본 불교미술의 전성기인 굽타 시대(320~647년)에 나타나기 시작했다. 사원은 신들이 초월이라는 추상적인 상태에서 내려왔을 때 거처하는 집으로 여겨왔다. 사원은 신상을 안치하기 위한 성소(聖所)와 현관 입구, 신도들을 위한 은신처 역할을 하는 조그마한 예배당으로 구성되어 있다. 힌두교는 집회를 갖는 종교가 아니기 때문에 사원은 넓은 공간을 필요로 하지 않는다. 예배는 매일 가정의 제단에서 행해졌다. 힌두교에서는 특별히 신성시되는 날이 없으며 힌두교도들은 생일처럼 개인적으로 중요한 날이나 사당에 안치된 신에 관한 신화에서 의미 있는 중요한 날에 개인으로 혹은 가족 단위로 사원을 찾았다.

초기의 힌두교 사원들은 벽돌로 지어졌다. 안드라(Andhra) 지역에 있는 나가르주나콘다(Nagarjunakonda)의 힌두교 사원의 명문에는 278년 석조 대좌 위에 비슈누의 목조상을 안치했다고 기록되어 있다. 그 외에도 몇 개의 벽돌 사원이 굽타 시대에 건립되었는데 조각된 벽돌과 테라코타로 만든 부조판으로 장식되었다. 인도 북부에 유일하게 남아 있는 웅장한 힌두교 사원은 비타르가온(Bhitargaon)(그림97)에 있는 5세기 중반의 사원으로 15미터에 이르는 시카라

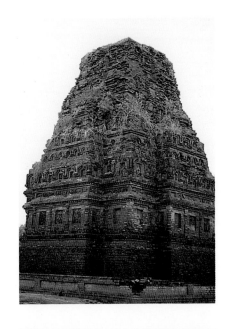

(shikhara)가 있다. 그러나 현관 부분은 남아 있지 않다. 신전의 세 개의 외벽에는 각각 똑같은 크기의 직사각형의 테라코타제 장식판이 있는데, 이는 각 면을 한 개의 커다란 패널로 장식하도록 했던 사원 장식의 표준화 이전 단계를 반영한 것으로 보인다. 장식판들은 심하게 훼손되어 있는데 남쪽 면은 시바, 서쪽 면은 비슈누, 북쪽 면은 샤크티를 주제로 한 신화를 다루고 있는 것 같다. 따라서 이 장식판들은 원래 누구에게 바쳐졌는지 다소 분명하지 않다. 벽돌은 대지의 특성을 나타내기 때문에 베다 시대에는 매우 중요한 위치를 차지했으나 점차 그 지위를 잃어 6세기부터는 돌보다 가치가 없는 것으로 취급되었다.

현존하는 가장 이른 시기의 힌두교 사원 가운데 하나는 500년경 인도 중부에 세워진 데오가르(Deogarh) 사원이다(그림98). 비슈누 신에게 바쳐진 이 사원은 한 변의 길이가 5미터 정도로 사암으로 만든 성소와 탑으로 구성되어 있다. 그러나 지금은 훼손이 심해 신전으로서의 제 모습을 잃어버렸다. 사원의 유래는 풍부하게 조각된 입구의 상인방에 뱀 모양으로 장식된 의자 위에 앉아 있는 비슈누 상을 통해 알 수 있다. 신전의 세 개의 외벽에 각각 한 개씩 있는 벽감에는 비슈누 신(그림99)과 관련된 신화들을 조각한 부조판이 있다. 이러한 초기의 구성체계는 인도 전역에 있는 힌두교 사원을 장식하는 데 기준이 되었으며 심지어는 후대에 사원이 지나치게 장식적이고 규모가 커졌을 때에도 적용되었다.

데오가르 사원을 연구하는 몇몇 학자들은 이 조각상을 비슈누 사상의 판차라트라(Pancharatra) 학파와 연결시키는 이론을 냈다. 간단하게 설명하자면, 판차라트라 학파는 아니루다(Aniruddha : 창조의 측면), 프라디움나(Pradyumna : 보존의 힘), 삼카르샤나(Samkarshana : 파괴의 형태)와 같은 형태를 통해 바수데바(Vasudeva)로 알려진 최고의 비슈누 신에 이르는 방사(放射)의 개념을 믿고 있다. 데오가르 사원은 상인방에 있는 비슈누 상에서 출발하여 시계 반대 방향으로 돌아보면, 뱀과 같은 동물에게 생명을 위협받고 있는 신자인 코끼리의 울부짖음에 답하여 독수리를 타고 막 도착한 신을 만나게 된다. 파괴의 원반을 던지는 자세를 취하고 있는 비

98
비슈누 사원,
데오가르,
500년경

99
뱀 위에
누워 있는
비슈누,
비슈누 사원의
남쪽 정면에
조각된 부조판,
데오가르,
500년경

슈누는 신의 파괴적 측면을 나타낸다. 신전의 뒤쪽 장식판에 묘사되어 있는 두 명의 비슈누 화신인 나라(Nara)와 나라야나(Narayana)는 명상적인 보존의 힘을 나타낸다.

세번째 장식판은 비슈누의 창조의 측면과 관계가 있는 것으로 힌두교의 우주 신화를 표현했다. 여기에서 비슈누 신은 뱀 위에 편안하게 기대어 누워 있으며 뱀의 머리들은 우산 형태가 되어 은신처처럼 비슈누를 보호해준다(그림99). 브라흐마 신은 세계를 창조하는 신으로 비슈누의 배꼽에서 나온 연꽃 위에 앉아 있다. 신 아래에 있는 두 악마는 신의 특성을 의인화하여 표현한 신의 화신들에 의해 저지당하고 있다. 화신들의 머리 위에는 그들을 의미하는 상징이 표현되어 있는데, 오른쪽에서부터 왼쪽으로 철퇴(여자), 원반, 방패, 검 등이 있다.

데오가르 사원은 실제로 매우 복잡한 사상을 가지고 있음에도 불구하고 단순한 외관을 보여주고 있는 것에 대해 설명할 수 없는 부분이 많다. 사람들은 조각된 장식판들이 창조에서 시작되어 멸망의 순으로 배열되었을 것이라고 생각할 것이다. 하지만 이 장식판들이 왜 시계 반대방향으로 배열되어 있는지에 대한 의문은 아직 풀리지 않았다. 사원은 매우 넓은 단(壇) 위에 세워졌는데 현재 남아 있는 대들보와 그 지역에서 볼 수 있는 기둥들로 미루어볼 때, 신전의 네 면에는 모두 차양이 있었던 것으로 보인다. 또한 사원이 서 있는 단의 각 모서리에는 작은 신전뿐만 아니라 네 면에 모두 넓은 계단이 놓여 있다. 마지막으로 단 자체의 장식에 관한 의문이 남는다. 단의 원래 모습은 복원할 수 없지만, 남아 있는 흔적으로 볼 때 라마와 크리슈나의 이야기가 장식되어 있었음을 알 수 있다.

힌두교 사원은 비교적 단순한 구조로 시작되었으나 곧 거대한 규모가 되었다. 사원의 시카라는 보통 24~30미터 정도이나 60미터 이상인 것들도 있다. 사원의 북쪽과 남쪽 외벽은 돌출된 구성 요소, 즉 작은 신전들로 만들어졌다. 이 작은 신전들은 벽의 표면 장식은 물론이고 사원의 몸체에 끼워지기도 하고 돌출되기도 하면서 3차원으로 구성되었다(그림100). 이후의 사원들은 작은 신전을 엇갈려 배열하기도 하고 분할하여 점차 수를 늘려 생생한 조각이 장식된 여러

100
사원의 구성요소, 중앙 신전 중심부의 돌출된 작은 신전, 연속된 층으로 이루어진 보다 정교한 사원
위
(A) 나가라 즉 북부사원, 성소 중심부 즉 라티나 프라사다의 정교함
(1) 모서리의 쿠타스탐바
(2) 성소 각 면의 반복된 작은 신전
(3) 벽감으로서의 가바크샤 작은 신전
아래
(B) 드라비다 즉 남부사원, 성소 중심부 즉 알파 비마나
(1) 정교함
(2) 쿠타 형태의 모서리 작은 신전
(3) 샬라 형태의 측면 작은 신전
(4) 벽감으로서의 판자라 작은 신전

A 1 2 3

B 1 2 3 4

개의 작은 신전들이 붙어 있는 구조를 만듦으로써 화려한 외관을 갖게 되었다. 이러한 사원의 구조는 공동 제작의 과정을 보여준다. 사제(司祭)들은 신중하게 사원 부지와 건축가들을 선정하고 건축 교본의 지침에 따라 만다라(曼茶羅)나 우주의 기하학적인 도해에 기초하여 사원을 설계했다.

사원의 건축법은 간단하다. 회반죽을 사용하지 않고 정교하게 자른 돌덩어리들을 하나하나 쌓아올리는 기본적인 방식으로 지어졌다. 돌덩어리들 사이에는 구멍을 뚫어 나무못으로 연결시키고 지붕과 시카라의 중요한 부분에는 철제 대들보를 사용했다. 건축의 가장 단순한 형식인 지주(支柱)와 상인방 구조는 지붕의 대들보를 받치는 기둥들로 내부 공간을 분할해야 가능하다. 대부분의 예배당들은 한 변의 길이가 7.5미터를 넘지 않으며 하나의 지붕으로 완전히 덮을 수 있을 정도로 비교적 작은 공간이다. 그러나 일반적으로 이슬람화된 인도에서만 사용되었던 아치가 없었기 때문에 돔 형태의 사원 천장은 대들보를 겹쳐 쌓아올려야만 만들 수 있다. 그래서 각 대들보를 아래에 있는 대들보보다 조금씩 튀어나오도록 쌓아올리면서 돔 형태의 천장을 만들었다. 사원의 높이를 올릴 때에는 돌을 위로 운반하기 편리하도록 진흙 경사로를 만들었다. 또 다른 방법으로 사원 주위에 나선형의 진흙 경사로를 만들어 사용하기도 했다. 20세기에 오리사(Orissa)의 키칭(Khiching) 사원을 복원할 때, 무너진 고대의 사원을 다시 일으켜 세우기 위해 이 방법을 사용했다.

사원이 하나의 건축으로 완성되고 나면, 사원의 벽에 장식 문양과 조상을 새겨넣었다. 사원 건축가들과 조각가들은 만족할 만한 조각상이 만들어질 때까지 벽 표면의 장식 처리를 위해 여러 가지 방법을 시도한다. 그들은 돌덩어리들의 접합 부분이 인물상의 얼굴을 가로질러 지나가지 않도록 구성하지만 인물상의 허리 부분에 띠를 둘러 접합 부분을 감추는 방법을 쓰기도 했다. 신전의 외벽에 안치될 신상들은 사원 벽의 돌덩어리에 직접 조각하는 것이 아니다. 대신에 하나의 커다란 석판에 독립적으로 만들어진 신상들을 작은 신전의 벽감속에 끼운다. 채석장에서 발견되는 조각 단편들을 통해, 경우에 따라 장식된 기둥과 천장 부분들이 채석장에서 만들어져 사원으로 운반되

었음을 알 수 있다.

사원의 성소는 가르바그리하(garbhagriha), 즉 여자의 자궁으로 알려져 있다. 이곳은 조그만 출입문을 통해 스며들어오는 빛을 제외하고는 자연광이 들어오지 않기 때문에 어두운 비밀의 공간이다. 그 내부는 단순하고 동굴 같아서 조각 장식으로 풍부하게 꾸민 사원 외부와는 분명하게 다르다. 힌두교 사원에 있는 다른 모든 신상들과 마찬가지로 성소의 상은 미술과 종교에 관한 교본에서 정한 규범에 따라 만들어진 후, 사제들에 의해 제자리에 안치되고 봉헌되었다. 봉헌의 마지막 단계는 신상의 눈을 뜨게 하는 것으로 그때까지 눈은 보통 진흙으로 덮여 있다. 사제들은 상징적인 의미로 붓이나 은으로 된 끌을 사용하여 점안함으로써 이 의식을 마친다. 그 이후에야 신상은 다르샨을 줄 수 있으며 신자들은 이를 받을 수 있다.

힌두교의 신은 명예와 사랑이 조화된 존재이다. 푸자(puja)로 알려진 숭배의식은 매우 귀한 손님에게 베푸는 환대에 비유할 수 있다. 이 의식에는 싱싱한 꽃으로 만든 화관, 새 옷, 음식, 시원한 물, 등불, 향, 음악 등의 제물이 포함되어 있다(그림101). 힌두교에서의 숭배는 결코 감각을 억제하는 것이 아니고 오히려 감각을 예리하게 하여 숭배의 대상만을 향하도록 한다. 푸자는 신을 보고, 향의 냄새를 맡고, 숭배의 노래를 듣고, 종을 울리고, 신상의 발을 만지고, 신이 축성(祝聖)한 음식을 맛보는 의식으로 이루어진다.

신상을 안치하기 위한 석조 사원은 매우 많은 돈이 들기 때문에 사원 건축은 대개 왕족이나 귀족, 매우 높은 위치에 있는 성직자들이 맡는다. 몇몇 경우, 대사원의 건축은 신을 예배하는 것은 물론이고 개인의 힘과 위엄을 나타내 보이려는 의도에서 이루어졌다. 촐라(Chola) 왕조의 라자라자(Rajaraja) 왕은 시바 신을 찬미하기 위해서 뿐 아니라, 자신이 인도 남부의 대군주임을 확고히 하기 위해 거대한 규모의 탄자부르(Tanjavur) 사원을 지었다. 촐라 군주들의 뒤를 이은 여러 군주들은 선조들이 세운 웅대한 사원과 도시들이 여전히 건재하고 있음에도 불구하고, 자신과 관련 있는 새로운 도시를 만들고 자신의 이름을 새겨넣은 새로운 사원을 건립했다.

제국을 강화하고 그 지역의 통치권을 손에 넣고 나면, 군주는 자신

이 최고 군주임을 천명하기 위해서 여전히 수도에 거대한 사원을 지었다. 인도 남부 지역의 여러 군주들도 마찬가지로 시바 신을 위한 사원을 짓고 시바 신의 고향인 히말라야의 산봉우리 이름을 따라 카일라사라고 했다. 라슈트라쿠타 왕조(그림93, 94)의 크리슈나 1세가 암석을 깎아 만든 엘로라 사원이 그러한 예이다. 카일라사 사원의 건축을 후원한 군주들은 왕국 내에서의 자신의 강력한 힘과 함께 성스러운 봉우리를 이곳으로 옮겨왔음을 보여주는 것이다.

때에 따라서는 사원을 건립하는 일이 서로 대치하고 있는 이웃 국가의 왕들에게는 도전으로 받아들여질 수도 있다. 강력한 경쟁국의 신상을 빼앗아 자신의 수도에 안치하는 것은 도전을 의미하는 행동이었다. 야쇼바르만 찬델라(Yashovarman Chandella)는 찬델라 족장들의 독립을 선언하기 위해 자신의 예전의 대군주였던 프라티하라(Pratihara)로부터 비슈누 상을 강탈하고 이를 안치하기 위해 카주라 호(Khajuraho) 사원을 건립했다(제7장 참조). 평민 출신이나 부족 출신의 몇몇 지배자들은 자신들의 지위를 정당화하기 위한 수단으로 사원을 건립했다.

강력한 권력을 가진 지배자들도 왕권과 영광을 알리기 위한 목적으로 신상들을 훔쳐 자신의 왕국에 안치시키기 위해 사원을 지었다. 16세기 인도 남부의 황제 크리슈나데바라야(Krishnadevaraya)는 동쪽 국경 지역에 있는 왕국을 정복한 후, 어린 신 크리슈나의 상을 약탈해왔다. 그리고 승리의 도시인 비자야나가라(Vijayanagara)의 수도에 크리슈나를 찬양하기 위한 커다란 사원을 지었다. 황제가 건립한 두번째의 비트할라(Vitthala) 사원(그림185)은 비슈누 신에게 바쳐졌다. 이 사원에는 서부 해안 지역들에서 중요하게 여기는 인물 상이 있는데, 이것은 그 지역에서 가지고 왔을 것이다. 이렇게 다시 봉헌된 조각상들은 새로 사원이 건립된 지역에 자신들의 권력을 전할 수 있을 것이라고 믿었다. 이 신전들은 봉건 군주들과 이곳을 찾는 고위 성직자들에 의해 찬미되면서 왕의 지위와 위세를 다시 한 번 확고하게 알리는 역할을 했다.

앞서 언급한 불교사원과 같이 힌두교 사원들은 개인들이나 여러 조합에 돈을 빌려주는 은행 기관의 역할을 했다. 또한 사원은 순례자

101
마디아
프라데시에
있는 작은
사원에서
행하는
푸자 의식

들로부터 헌금을 받으면서 경제 자원으로서도 기능했다. 평범한 사람들의 노력으로만 건립된 훌륭한 사원들은 좀처럼 찾아보기 어렵다. 그러한 예로 인도 북부의 만다소르(Mandasor)에 있는 5세기의 벽돌 사원은 실크 직조자 조합의 기부금으로 건립되었으며 그들은 또한 사원을 유지하기 위해서 돈을 냈다. 그러나 불행하게도 석조 명문만 남아 있다. 평범한 사람들이 세운 사원들의 경우는 대부분 조각 장식이 전혀 없으며 작고 보잘것없는 마을 신전으로 남아 있다. 그러나 아무리 작은 마을이라고 하더라도, 인도의 모든 마을에는 그 지역의 위대한 신을 모신 신전이 적어도 한 개는 있다.

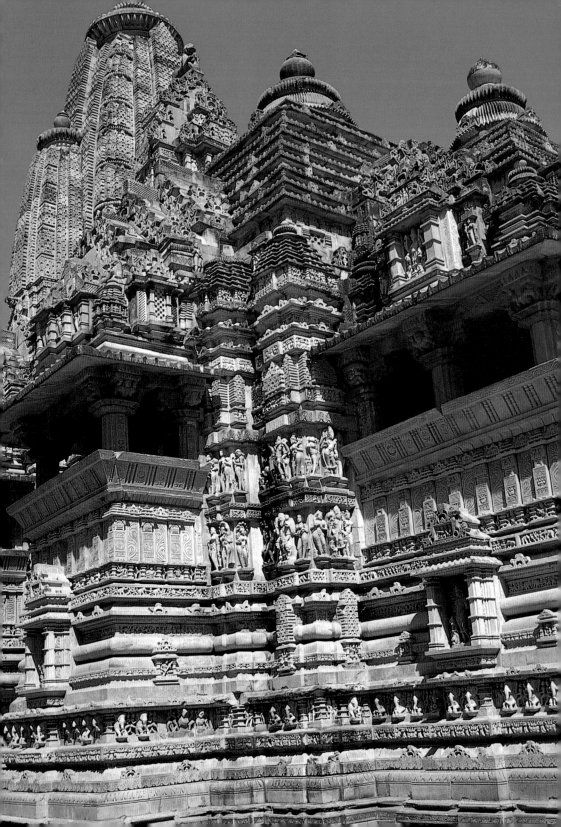

인도 북부에 세워진 많은 사원들은 건축적으로 인도 남부의 사원들과는 구별되는 하나의 공통된 양식을 가지고 있다. 고대 인도인들도 이러한 차이점을 인식하여 그들의 문헌에 드라비다(Dravida) 양식, 즉 남부 양식과 대립되는 북부에서 유행한 나가라(Nagara) 사원 양식에 대해 언급했다(그림100). 지역적으로 표현 방법에는 차이가 있지만 나가라 사원의 독특한 곡선인 시카라는 인도 북부 어디서나 볼 수 있다. 시카라의 상부에는 쿠션 형태의 아말라카(amalaka)가 놓여 있는데, 그 형태는 둥근 아말라(amala) 또는 정화의 약효가 있다고 여겨왔던 미로발란(myrobalan) 열매에서 비롯된 것이다. 높이가 다른 여러 시카라의 각 모서리에는 크기가 작은 아말라카들이 얹혀졌다. 성소 앞에 있는 예배당들의 피라미드형 지붕 또한 북부 건축 양식의 전형적인 특징이다. 이러한 지붕 형태는 내부에 장식을 곁들인 돔 형태의 천장을 만들기에 적합하다. 건축적으로 볼 때, 시카라와 예배당의 지붕 구조는 북부 사원 양식과 남부 사원 양식을 구분하는 데 가장 기본적인 특징이라 할 수 있다.

북부와 남부 사원은 조각의 주제에서도 뚜렷한 차이가 있다. 인도 북부 사원의 벽에는 관능적인 여인상이나 종종 포옹하고 있는 남녀의 미투나(mithuna) 상이 반복해서 나타난다. 반면에 남부 사원에서는 신이나 여신들의 조각상만을 제한해서 사용하는 경향이 있다. 인도 남부의 데칸 고원에 있는 몇몇 지역에서는 이 두 가지 양식의 사원이 모두 나타나고 있는데, 각각 지역적인 건축 양식을 계승하면서 선호하는 조각의 주제를 다르게 표현했다. 즉 데칸 고원은 두 가지의 건축 양식이 만나는 지역으로 볼 수 있다. 『베사라』(Vesara) 등의 문헌에 언급된 인도 사원의 세번째 양식에 대해서는 정확하게 설명하기 어렵다. 이것은 데칸 고원의 몇몇 지역에만 나타나는 혼합된 건축 양식을 말하는 것 같다.

굽타 왕조가 멸망했을 때, 인도 북부는 여러 크기의 소왕국으로 나누어졌으며 각 왕국에서는 중앙의 권력보다는 각 지역의 봉건 제후들의 세력이 커졌다. 이러한 지방 왕조들은 인도식 봉건제를 행하였는데 왕은 제후에게 봉토를 주고 그 대가로 토지에서 나오는 수입의 일부를 받았다. 자신들의 소왕국을 지배할 수 있도록 허가를 받은 봉건 제후들은 대영주가 전쟁에 출정할 때마다 군대를 지원해야 했다. 봉건 제후의 또 하나의 의무는 왕의 생일이나 여러 가지 기념행사에 참석해야 한다는 것이다. 그들이 지은 사원들이나 왕에게 바친 명문에는 왕의 이름을 기록해야 하며 왕의 업적을 칭송해야만 했다.

10세기 초에 찬델라 족장들은 북부와 동부를 지배하고 있던 강력한 프라티하라(Pratihara) 왕조의 봉건 제후로서 작은 지역을 다스렸다. 야쇼바르만 찬델라(925~950년 재위)는 대담하게도, 자신의 프라티하라 대군주에게서 머리가 세 개인 바이쿤타(Vaikuntha)와 같은 중요한 비슈누 상을 훔쳐 자신의 수도인 카주라 호에 사암 사원을 짓고 안치했다(그림102, 103). 오늘날 라크슈마나(Lakshmana) 사원으로 알려진 바이쿤타 사원은 954년에 그의 아들 당가(Dhanga)가 완성했는데 이는 야쇼바르만이 새로운 왕조의 독립을 확고히 하기 위한 저항의 표시였다. 또한 이것은 곤드(Gond)를 비롯한 여러 지방 부족들과 교류했던 하위 족장들의 합법적인 행동이었다. 야쇼바르만의 첫번째 명문도 마찬가지로 대개 찬델라 왕가의 계통을 구축하는 데 할애되었다.

당가는 통치 초기에 대규모의 군사력으로 권력을 잡았으며 이로 인해 새로운 찬델라 왕조는 더욱 강건해졌다. 999년에 완성된 자신의 사원은 시바 신에게 바쳤으며, 이 사원에는 돌과 에메랄드로 만든 링가(linga)가 안치되었다. 에메랄드는 전통적으로 소망이 성취되었음을 표시하기 위한 숭배의 이미지로 사용되었다. 이 경우에는 당가의 군사적 업적과 거의 100년 가까운 삶을 살게 해준 데 대한 감사의 표시였을 것이다. 가장 중요한 찬델라 군주 가운데 한 사람은 비디야다라(Vidyadhara, 1004~35년 재위)이며 그의 통치 기간에 찬델라는 인도 북부에서 가장 강력한 지배세력이 되었다. 비디야다라는 초기 이슬람교의 침입자들에 대항하여 두 차례나 성공했다. 그가 바로

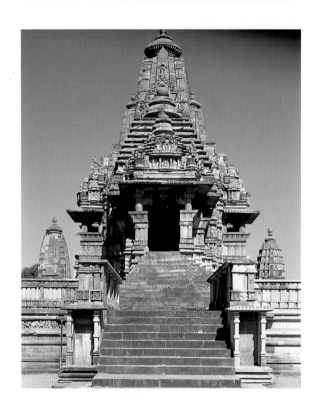

103
라크슈마나 사원,
카주라 호,
954년 완성

칸다리야 마하데오(Kandariya Mahadeo) 사원을 건립했던 인물로 추정되며(그림7, 104~108, 110, 111) 이 사원은 이 장에서 주로 다루고 있는 카주라 호 건축물 중에서 그 절정을 보여준다.

　찬델라 왕조는 저수지와 제방시설 등 관개사업과 같은 여러 공적인 일을 수행했지만 가장 잘 알려진 대규모의 기념 건축물은 수도를 장식했던 화려한 사원과 인공 연못들이다. 사원들이 차지하는 면적은 한 변이 2.6킬로미터에 이르며, 이 사원은 시바 신과 비슈누 신, 태양신인 수리야(Surya) 및 여러 여신들에게 바쳐졌다. 사원들이 처음 건립되었을 때에는 지금은 완전히 말라 없어져버렸지만, 얕은 연못의 주위에 비대칭으로 배열되어 있었던 것 같다. 상인 사회의 후원을 받아 지어진 자이나교 사원은 이 왕가의 사원들로부터 다소 떨어진 곳에 위치해 있다. 카주라 호 사원들 가운데 약 25개의 사원은 비교적 완전한 상태로 보존되어 있고 다른 25개의 사원들도 그 흔적이 남아 있어 이 지역에 원래 85개의 사원이 있었다는 사실을 어느 정도 뒷받침해준다. 명문의 내용에 의하면, 카주라 호 사원들은 대부분

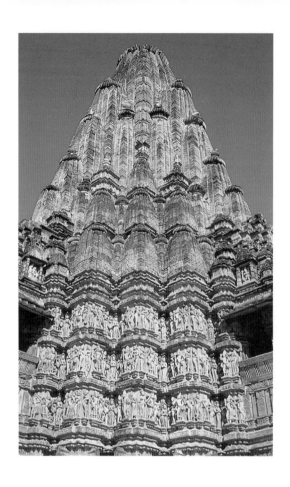

104-105
칸다리야 사원,
카주라 호,
1004~35년경
왼쪽
지붕의
전체 모습
오른쪽
평면도

954~1035년경 사이에 건립되었고, 이후에 체디(Chedi) 지배자들의 한 분파가 한때 이 지역을 침략했다고 한다. 들판과 숲속에 세워진 이 사원들은 수세기 동안 버려져 있었으나, 최근에 조경 작업을 마친 정원이 중심축의 사원 주변에 배치되었다. 여러 개의 사원들이 한 지역에 집중되어 있는 것은 인도에서는 흔한 광경이다. 하지만 카주라 호에서 볼 수 있는 대규모의 사원들이 일정한 기간 안에 건립되는 것은 매우 드문 일이며 이는 특별한 목적을 띠고 있다. 사원은 계속 이어지는 찬델라 지배자의 권력을 공표하기 위한 것일 뿐 아니라, 종교적인 가르침의 중심지로 만들고자 하는 왕조의 열망에서 나온 것이었다.

카주라 호의 사원은 인도 북부 건축 양식 중에서도 가장 세련되고 정교한 형태를 갖추고 있다. 각 사원들은 높고 견고한 석조 단(壇) 위

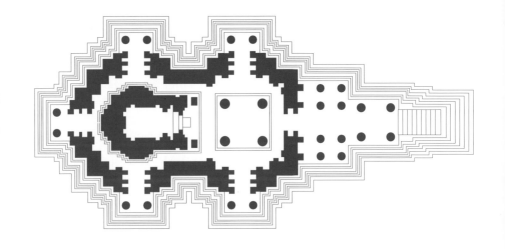

N

에 건립되었고 정면에 한 개 또는 여러 개의 예배당이 있는 신전으로
이루어져 있다. 가장 규모가 큰 것은 칸다리야 마하데오의 시바 사원
으로 높이가 30미터에 달한다. 이 사원들의 특징은 알맞은 비례, 우
아한 윤곽선, 그리고 풍부한 표면 장식이다. 평면도를 보면, 각각 동
서가 긴 장십자형(Latin cross)이며 동쪽으로 입구가 하나 나 있다.
칸다리야 사원은 입구인 현관, 집회전(集會殿), 유골이 안치된 곳으로
가는 전실(前室), 익부(翼部)가 있는 회랑으로 둘러싸인 성소로 구성
되어 있다. 사원을 구성하는 네 개의 방은 서로 연결되어 하나의 통
일된 건축 구조를 이루고 있다(그림105).

　입면도를 보면, 사원들은 3층의 수평띠로 이루어져 있다. 높고 견
고한 기단부는 복잡한 몰딩으로 장식되어 있고 칸다리야의 내부 1층
은 석조 기단으로부터 4미터 높이에 있기 때문에 사원으로 들어가기
위한 계단이 필요하다. 다음층은 벽과 내부 구획부분의 입구로 구성
되어 있는데 건축가들은 내부 구획부분에 일련의 발코니 입구를 도
입하여 건물 전체에 우아함을 더했다. 건축가들은 수많은 조각상들
을 조각할 수 있는 공간을 확보하기 위해 견고한 벽을 변형시켜 돌출
부분과 들어간 부분으로 만들었으나 질서와 연속성은 그대로 유지했
다. 그리고 끊임없이 열지어 서 있는 인간과 신들의 모습이 균형있게
조각된 3단의 조각상들에서 조각가들의 뛰어난 기량을 볼 수 있다.
이 상들은 전체가 650개 정도가 되는데 모두 고부조이며 실물의 반

정도 되는 크기이다(그림106).

　사원의 입면도는 극적으로 배치되어 있는 지붕에서 절정을 이룬
다. 사원 내부의 각 방들은 피라미드형의 지붕을 갖고 있으며 그중
가장 작고 낮은 것은 입구 현관의 지붕이다. 연결되는 각 방들의 지
붕은 현관의 지붕보다 더 크고 높아 옆에서 보면, 성소 위의 높다란
시카라를 향해 점점 높이 상승하고 있다. 카주라 호 사원의 우아한
모습은 산맥의 높은 봉우리들을 연상시키는 이들 지붕의 형태에서

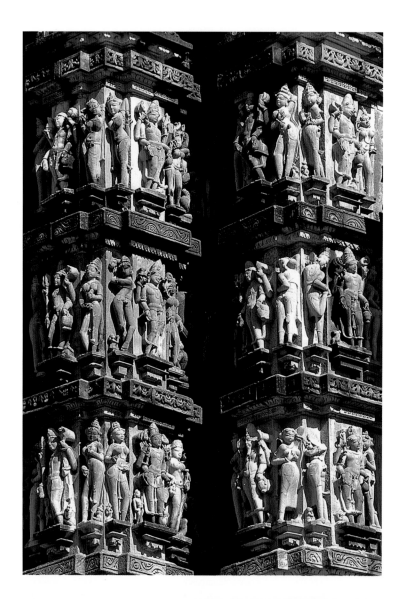

106
칸다리야
사원의 외벽,
카주라 호,
1004~35년경

나온 것이다. 카주라호 사원의 시카라들은 북부 건축 양식의 기본적인 곡선을 따르면서도 독특한 형식을 보여주는데 이는 시카라 자체를 작게 복제해서 주요 장식 모티프로 사용한 것이다. 사원 건축가들은 가장 단순한 형식으로 탑의 네 면에 매우 크고 평평한 반원추형의 뾰족탑을 덧붙였다. 좀더 발전된 형태에서는 이 작은 탑들이 작은 크기로 복제되어 두세 개가 덧붙여지면서 탑 전체는 둥근 형태로 되었다. 그러나 건립 연대가 정확한 사원들에서는 단순한 시카라에서 복잡한 시카라로 발전하는 과정을 확인할 수는 없다.

사원으로 들어가기 위해서는 가파른 계단을 올라가 상아 조각을 연상시키는 곡선 모양의 석조 장식이 있는 아치 길을 걸어가야 한다. 천장과 그것을 받치고 있는 기둥들은 선반받이로 연결되어 있다. 이 선반받이에는 여인상들이 장식되어 있는데 각각 분리된 석판에 조각되어 적당한 공간에 끼워져 있다. 따라서 위를 올려다보는 예배자들은 한 무리의 육감적인 천상계(天上界)의 무희와 악사들을 만나게 된다. 이와 같이 장식된 천장은 인도 북부 사원의 특징으로 카주라호의 조각가들은 디자인과 제작에 있어서 뛰어난 재능과 조각 기법을 보여준다. 천장 장식은 사원에 반복되어 사용된 적이 없으며, 칸다리야의 경우도 현관, 예배당, 전실의 천장 장식이 각각 다르다. 무늬는 기하학적이며 원들이 교차되어 배열되어 있고, 중앙에는 정교한 연꽃봉오리가 늘어져 있다(그림108). 천장의 표면 전체는 원과 반원으로 구성된 소용돌이 문양이 세 겹 또는 네 겹으로 둘러싸여 있으며 각 층은 바로 위층을 받치고 있다. 조각된 돌들을 제 위치에 넣기 위해 지붕으로 올리기 전에 전체적인 구성이 정확하게 맞아떨어지는지 확인했을 것이다. 조각가들은 부분적으로 약한 빛이 비치는 실내의 천장에 재능을 발휘했다.

카주라호 사원은 장대한 건축으로 인해 인도 미술의 역사에서 자랑거리가 되었으며 조각상들도 이 사원이 뛰어난 작품으로 인정받는 데 큰 몫을 하였다. 이 사원을 유명하게 만든 관능적이고 성적인 조각상들을 설명하기 전에, 이 사원들을 창건하게 된 신들의 도상적 의미를 먼저 논의해야 할 것이다. 최근의 조사에 따르면, 엘레판타 석굴에서 이미 보았던 샤이바 시단타(Shaiva Siddhanta)로 알려진 철

학과 사상 체계는 칸다리야 사원을 건립하는 데 기초가 되었다. 그것은 비현시의 형태로 성소에 안치된 링가로부터 현시—비현시의 형태로 사원 내부에 있는 여섯 개의 머리를 가진 사다시바(Sadashiva)를 거쳐 사원 외벽에 보이는 무용의 신, 파괴의 신 등 시바 신이 여러 현시형태에 이르는 유출의 원리를 증명하려는 시도로 볼 수 있다. 더욱이 이 연구에서는 바이샤나바 판차라트라의 사상 체계 역시 이전에 데오가르에 있는 굽타 사원에서 볼 수 있었던 것으로 라크슈마나 사원을 건립하게 된 계기가 되었다고 지적했다. 이 두 사원 모두 기단의 몰딩에 따라 배열되어 있는 벽감 속의 조각상들은 사원 주위를 보호하는 만다라를 만들기 위한 것이다. 칸다리야의 조각상들은 마트리카(Matrika)로 알려진 어머니 신상들이며 라크슈마나의 경우에는 그라하(graha) 즉 행성의 신상들이다.

칸다리야 외벽의 여러 개의 면으로 깎인 움푹 들어간 곳에 있는 세 무리의 조각상들을 자세히 살펴보면, 각 돌출 부분에는 네 개의 팔을 가진 신상들이 놓여 있고 약간 들어간 측면에는 여인상들이 조각되어 있다(그림107). 이 신들의 중요 정도는 관람자를 향한 위치와 좌우에 서 있는 여인상들에 의해 중앙에 놓인 위치에 따라 알 수 있다. 여인상은 신상과 같은 크기이며 신상과 마찬가지로 매우 세심하게 조각되었다. 카주라 호 사원의 벽에서는 신상보다 여인상을 더 많이 볼 수 있다. 여인들은 키가 크고 날씬하며 긴 눈과 둥근 눈썹, 풍만한 가슴 그리고 큰 엉덩이를 가진 모습으로 표현되었다. 또한 여인들은 몸에 장신구를 많이 걸치고 있고 머리의 모양과 장식도 다양하게 나타난다. 머리띠, 왕관, 리본, 꽃 장식, 머리핀, 보석을 한 여인도 있고, 올린 머리, 타래진 머리, 길게 땋은 머리를 한 여인도 있다. 길고 늘씬한 팔, 다리는 생동감 있는 자세로 균형을 이루고 있으면서 열정과 생명력을 발산한다. 그러나 이 여인들의 자세는 종종 과장되게 보이는데 이는 신상의 일반적인 자세와는 달리 조각가들은 여인상이 관람자를 직접 쳐다보지 않도록 했기 때문이다. 대신 여인상이 관람자에게 직접 보이는 위치에 놓일 때에는 그 자리에서 몸이 한 번 비틀어지고 돌려진다. 이러한 자세들은 실제로 하기 어려운 '나선형'의 비틀림 자세로 일컬어져 왔다. 사실 이 자세는 인도 조각가들에게

107
칸다리야 사원의
외벽조각 세부,
카주라 호,
1004~35년경

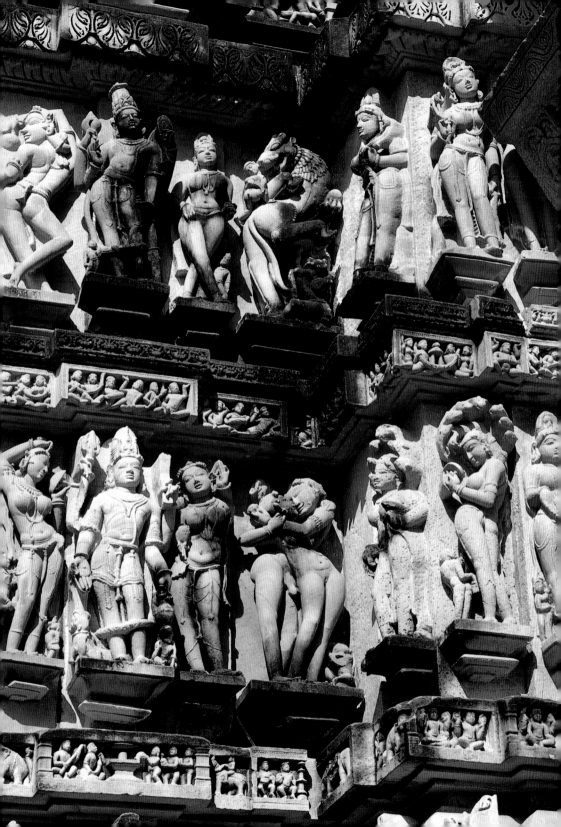

친숙했던 요가의 비틀기 자세를 변형시킨 것이다.

앞서 인도 미술에 대한 연구에서 여인상이 상서로움을 상징하게 된 것은 여인이 출산, 풍요와 관련이 있기 때문이라고 보았다. 1000년경 카주라 호 사원들이 지어졌을 때, 사원의 건축가와 조각가들을 위한 교본에는 여인상은 반드시 있어야 한다고 언급하면서 다음과 같은 개념들을 기록하고 있다. 『쉴파 프라카사』(*Shilpa Prakasha*, 예술의 빛)라는 오리사(Orissa)의 교본에는 이것을 특히 강조하여 표현했다.(bk 1, v 391~392)

아내가 없는 집, 여자가 없는 모임처럼
여인상이 없는 건축물은 빈약할 것이며
어떠한 열매도 맺지 못하리라.

그리고 이 교본에서는 카주라 호 사원의 벽을 장식하고 있는 여인상을 열여섯 개의 유형으로 나누어 설명했다. 이 교본은 실제 작업을 하는 조각가들을 위한 지침서로서 길게 늘인 직사각형을 만드는 법과 이를 여러 부분으로 나누고 각 부분에서 적당한 위치를 찾아내어 열여섯 개의 여인상의 머리, 엉덩이, 길게 뻗은 팔, 다리 등을 조각해 넣는 방법 등에 대해 자세히 다루고 있다. 여인상의 형태로는 거울을 보고 있는 여인, 문 뒤에서 얼굴을 내밀고 있는 여인, 꽃 향기를 맡고

108
칸다리야 사원,
카주라 호,
1004~35년경,
천장

있는 여인, 앵무새와 놀고 있는 여인, 춤추는 여인, 북치는 여인, 수줍어하는 어린 소녀, 교만하게 서 있는 여인, 그리고 어린아이와 함께 있는 어머니 등이 있다. 이 교본에 언급된 16개의 다양한 형태와 그외 공을 가지고 놀고 있는 소녀와 같은 다른 형태들은 카주라 호 사원들의 벽에서 볼 수 있다. 그중 거울을 보고 있는 여인상은 조각가들이 선호하는 형태로 자주 나타난다.

또한 카주라 호 사원의 벽에는 서로 안고 상대방의 눈을 응시하고 있는 미투나 상이 있다(그림109). 남자는 잘생겼으며 건장하고 넓은 어깨를 가지고 있다. 몸에는 귀고리와 목걸이를 비롯한 많은 장신구를 걸치고 있으며 머리는 여러 가지 방식으로 꾸미기는 했으나 항상 긴 머리를 하고 있다. 몇몇 예들은 뾰족한 턱수염이 표현되어 있긴 하지만 대부분은 수염이 없다. 미투나 상에서는 인간의 모습이 놀랄 정도로 능숙한 솜씨로 유연하게 조각되었다.

카주라 호 사원의 성적인 조각상에 대해서는 간단하게 설명할 수 없다. 사원의 벽에 왜 그러한 상들이 조각되었는지를 이해하기 위해서는 여러 요소를 종합해보아야 한다. 미투나 상은 일찍이 1세기경에 속하는 칼리의 불교 석굴사원에서 볼 수 있는 주제였다(그림80). 그러나 초기 불교미술에서는 사랑을 이렇게 솔직한 방식으로 표현하

109
미투나 상,
10~11세기,
카주라 호,
고고학박물관

지 않았다. 미투나 상은 여인상과 마찬가지로 출산, 풍요, 번영을 나타냈으며 상서로움의 상징으로 여겨왔다. 욕망 즉 사랑을 인생의 여러 목표 가운데 하나로 받아들였기 때문에 사랑과 관련된 조각상들을 표현하는 것은 타당하게 생각되었다.

또한 일부 성적인 조각상은 인간과 신의 신비적인 합일(合一)을 위해 고안되었을 것이다. 『우파니샤드』 철학에서는 인간은 신으로부터 나오며 신과 다른 존재가 아니라고 설명하고 있다. 즉 인간은 이 세상에 살다가 결국에는 신에게 동화되어 신과 하나가 된다는 것이다. 이 원리는 일원론(一元論)으로서 2중적인 외관의 본질적인 합일을 강조한 것이다. 고대의 작가들은 자신들의 철학을 성적인 상징보다 시각적으로 더 잘 전달할 수 있는 수단은 없으며 이보다 더 잘 우주를 이해시킬 수 있는 방법도 없다고 생각했다(『브리하드아란야카 우파니샤드』[*Brihadaranyaka Upanishad*], bk 4, ch 3, v 21).

110-111
'연결 벽'
위의 상,
칸다리야 사원,
카주라 호,
1004~35년경
위
전체 모습
아래
에로틱한
상의 세부

사람이 그 사랑하는 아내를 껴안고 있을 때
안과 밖의 그 어떤 일도 전혀 알지 못하는 것처럼
이 브라만도 그 자신의 지혜를 껴안고 있을 때
안과 밖의 그 어떤 일도 전혀 알지 못합니다.

사원의 성적인 조각상들은 어느 정도 이러한 철학 원리를 시각적으로 반복한 것으로 해석할 수 있다.

그러나 여러 인물상을 묘사한 성적인 장면들까지 이러한 해석을 적용시킬 수는 없다. 앞에 언급한 야쇼바르만과 당가 왕의 두 사원들처럼 칸다리야 사원에는 성적인 장면들이 성소와 예배당을 연결하는 벽에 표현되어 있다(그림110, 111). 여러 문헌에서 성소와 예배당은 신랑과 신부로 '연결벽'은 그들의 합일의 장소로 묘사되었다. 시각적인 장난처럼 보일 수도 있지만 3단의 모든 연결벽의 중앙 패널에는 '결합하는' 미투나 상이 새겨져 있다.

카주라 호 사원들이 건립되기 시작한 10세기에는 시바 신을 숭배하는 탄트라의 한 분파인 카울라라는 비밀 종파가 널리 퍼져 있었다. 카울라 설교자들은 판차마카라(panchamakara)로 알려진 비밀 의

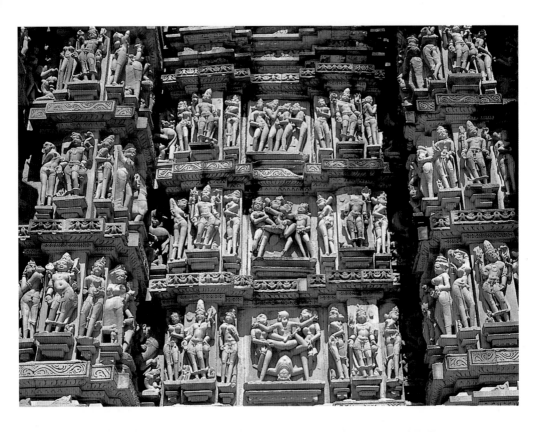

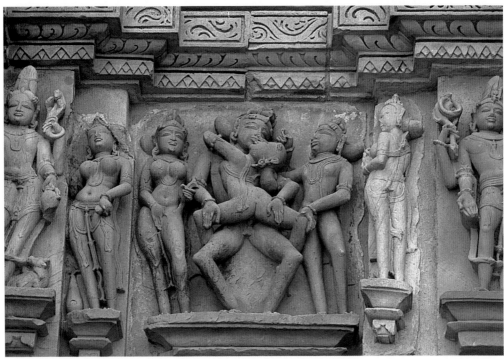

식을 주장했는데 이는 산스크리트어 'M' 자로 시작되는 다섯 가지 항목, 즉 생선, 고기, 볶은 곡식, 포도주, 성행위이다. 카울라파의 가장 큰 목적인 쿨라(Kula)는 "마음과 눈이 일치되고, 감각 기관들은 각각의 특성을 잃고……눈에 보이는 대상에 몰입되는 상태"를 말한다. 널리 표명한 목적은 합법적인 것이지만, 11세기의 작가들로부터 정통에 어긋나는 카울라의 행위들이 부패한 의식의 한 형태로 변질되었다는 것을 알 수 있다. 사실, 연결벽에 있는 성적인 조각상이 이 종파의 의식을 묘사한 것이라고 한다면, 이는 이 사원들을 지은 찬델라 군주들이 카울라를 직접적으로나 간접적으로 후원했음을 암시해 준다. 이러한 의미에서 당가 왕이 건립한 시바 사원에 있는 명문에는 브라만, 카스트 제도, 베다의 이치에 대한 그의 지지가 기록되어 있다. 이와 반대로 카울라는 반(反)브라만, 반(反)카스트, 반(反)베다적이다.

라크슈마나 사원과 관련하여 그 조각상들은 찬델라 왕실에서 각색된 우의적인 희곡과 구체적으로 관련이 있다는 또 다른 설이 있다. 프라보다칸드로다야(Prabhodacandrodaya), 즉 '깨달음의 월출'(Moonrise of Awakening)이라는 주제의 핵심은 한편으로는 마하모하(Mahamoha, 현혹) 왕과 그의 연인 미스야드리슈티(Mithyadhrishti, 잘못된 지각), 또 다른 한편으로는 비베카(Viveka, 분별력) 왕과 부인 우파니샤드(Upanishad) 사이의 갈등이다. 이 갈등은 탄트라를 포함한 비정통적인 행위와 브라만의 정통적인 행위 사이에서 나온 것이다. 그러나 이 희곡은 적어도 이 사원이 건립된 1세기 후에 쓰여졌기 때문에 이보다 이른 시기의 예를 들어야 할 것이다. 라크슈마나 벽에 조각된 상들에서 이 희곡의 등장인물을 볼 수 있지만 그러한 조각상들이 있는 칸다리야 사원을 비롯하여 다른 사원들까지 이 이론을 확대하여 모두 적용시킬 수는 없다. 이러한 복잡하고 성적인 상에 대한 어떤 설명이든 카주라 호 사원들의 벽에 있는 조각상들은 조각가들의 예술적인 성취를 보여준다.

카주라 호 지역의 남동쪽 끝에 모여 있는 자이나교 사원들 가운데 남아 있는 여섯 개의 사원에서는 이러한 조각상들을 전혀 찾아볼 수 없다. 제2장에서 기원전 5세기에 자이나교를 개창한 마하비라

(Mahavira)에 대해 간략하게 언급한 바 있다. 자이나교는 교단 내의 초기 분열로 인해 두 개의 종파로 나누어졌는데 흰 옷을 입는 승려들인 백의파(白衣派, Shvetambara)와 옷을 입지 않는 나체 모습의 승려들인 나행파(裸行派, Digambara)이다. 자이나교도들은 살아 있는 어떤 생명체에도 해를 가하지 않았으며, 특히 이 점을 강조하여 아주 작은 미물이라도 무심코 해를 줄 수 있는 직업을 피했다. 예를 들어, 농사는 땅을 가는 과정에서 벌레 같은 생명체를 해칠 수 있기 때문에 별로 좋아하지 않았던 직업이었다. 그 결과, 자이나교도들은 보통 무역을 하며 성공적인 상인집단으로 자리를 잡았다. 카주라 호에 있는 가장 이른 시기의 자이나교 사원은 당가 왕의 총애를 받았다고 명문에 새겨져 있는 자이나교도 상인에 의해 955년에 봉헌되었다. 다른 자이나교 사원이나 조각상들도 마찬가지로 상인들의 후원을 받아 만들어졌다. 카주라 호에 있는 자이나교 사원의 특징은 내부의 각 방으로 들어가는 우아한 발코니 입구가 없다는 점 외에는 힌두교 사원과 거의 차이가 없다. 자이나교 사원에 조각된 인물상은 비교적 다양한데 육감적인 여인상은 볼 수 있지만, 서로 뒤엉켜 안고 있는 미투나상은 없다. 이 때문에 힌두교 사원에 있는 성적인 몇몇 조각상을 자이나교 나행파의 나체 고행자들로 보기에는 어렵다.

석조 사원 외에 찬델라 왕조의 예술작품으로는 남아 있는 것이 없다. 석조 인물상에 표현된 풍부한 장식 역시 전해지는 예가 없다. 지금으로서는 금이 대체 수단의 재료가 되나 보통 금으로 만든 장신구는 녹여서 다시 사용했기 때문에 여러 세대를 거쳐 전해졌다. 의식에 쓰이는 금속 용기들도 마찬가지로 재활용되었다. 반면에 도자기와 직물은 오랫동안 전해지다가 없어졌다. 찬델라의 왕실에서 행해진 연극에 대해서는 이미 잘 알고 있지만, 찬델라를 그린 필사본은 전혀 남아 있지 않다. 찬델라의 궁전도 벽돌이나 나무처럼 보존하기 어려운 재료들이어서 남아 있는 것이 없다.

인도 서부 아부(Abu) 산에 있는 자이나교 사원은 카주라 호 지역의 자이나교 사원들과는 뚜렷한 차이를 보여주고 있어 주목된다. 카주라 호의 자이나교 사원들은 눈에 띄게 거대한 크기로 세워졌으나 아부 산의 신전들은 사원의 구조를 한눈에 볼 수 없도록 안마당의 높

은 벽에 둘러싸여 있다(그림112). 벽으로 둘러싸인 내부에는 52개의 작은 신전들이 있으며 각 신전에는 입구인 현관이 딸려 있다. 안마당에는 북부의 건축 양식인 우아한 시카라 형태의 성소로 구성된 사원이 서 있다.

그런데 이 성소에는 부속된 예배당과 두 개의 개방된 예배당이 첨가되어 있다. 장식을 거의 하지 않은 매우 단순한 외관 때문에 방문객들은 사원의 내부에 있는 흰색 대리석상이 자신들을 압도하리라고는 전혀 상상하지 못할 것이다(그림113). 기둥과 천장, 벽, 문 앞의 층계에 풍부한 조각 장식이 있다.

이러한 특이한 사원들에 대해서는 어떻게 설명할 수 있을까? 인도 서부는 11세기경 힌두교도인 솔란키(Solanki) 왕들이 지배하고 있었으며, 수도는 구자라트(Gujarat) 평원에 있는 도시 파탄(Patan)이었다. 서부 해안지역은 자이나교도들의 본거지였다. 자이나교도들은 대부분 구자라트의 여러 항구들을 통해 이루어진 해외교역으로 상당한 부를 축적한 상인들이자 무역인들이었으며, 그들 가운데 몇몇은 중요한 책임자의 위치에까지 올라갔다. 그러한 사람으로 솔란키 왕인 비마(Bhima) 1세(1022~63년 재위) 때 대신이었던 비말라(Vimala)가 있다. 군주 자신은 수도 근처의 모데라(Modhera)에 힌두교의 태양신 수리야를 안치할 사암의 사원을 건립했으며, 그의 부인 우다야마티(Udayamati)는 제1장에서 이미 보았듯이(그림9, 10

112-113
비말라 사원,
아부 산,
1032년 완성,
1300년경 보수
왼쪽
외부
오른쪽
내부

참조) 비슈누 신을 찬미하기 위해 수도에 거대한 석조의 계단식 우물을 축조했다. 대신 비말라는 최초의 자이나교도인 아디나타(Adinatha)를 숭배하기 위해 아부 산의 언덕에 화려하게 장식한 사원을 지었는데, 이는 외관에서 앞의 두 사원을 능가했다. 전하는 바에 의하면, 비말라는 이 사원이 세워진 곳의 땅을 얻기 위해 많은 금화를 지불했다고 한다. 즉 평원으로부터 그곳 언덕까지 값비싼 대리석을 가져와 이 사원을 짓는 데 11세기의 인도 통화로 1억 5,300만을 썼다.

1032년에 완성된 비말라 사원은 놀라울 정도로 다양한 천장 장식(그림114, 115)과 복잡하고 화려한 조각 장식으로 유명하다. 카주라호의 주요 사원들은 각각 세 개의 독특한 천장이 있으나 비말라 사원에서는 55개의 천장 형식을 보여준다. 세 개의 천장은 주요 사원 부분에 속해 있고, 다른 천장들은 안마당의 52개의 작은 신전들의 현관에 나타나고 있다. 천상의 천개(天蓋), 즉 비타나(Vitana)로 알려진 각 천장은 독특하고 눈부시며 사원군(群) 내의 다른 천장과는 다르다. 몇몇 천장은 정교한 꽃무늬나 기하학 문양으로 장식되어 있다. 다른 천장은 도안으로 처리된 바탕 위에 조각상이 얹혀 있으나 또 다른 천장은 일군의 신상들이나 자이나교의 지식의 여신과 같은 단독 신상에 중점을 두기도 한다. 이 시기의 미술 교본에는 천장을 세 가지 형식, 즉 1층으로 조각된 천장, 여러 층의 평평한 표면으로 된 천장, 아치형의 궁륭 형식으로 된 천장 등으로 분류한다. 이러한 천장 형식은 이 사원에서 매우 복잡하고 다양하게 나타난다.

십자형의 사원 건물 앞에는 카로타카(Karotaka), 즉 '우주의 환영'이라 부르는 유난히 커다란 천장을 가진 무도회장이 있다. 일련의 동심원 천장에는 움직이는 동물들과 사람들을 부조 형식으로 조각했다. 천장을 가로질러 놓여 있는 16개의 기둥 선반받이에는 비드야데비(Vidyadevi), 즉 심원한 지식의 여신이 정교한 광배 속에 놓여 있다. 바닥으로부터 9미터 높이에 있는 천장 돔의 꼭대기에는 작은 꽃봉오리에 둘러싸인 섬세한 연꽃 펜던트가 있다. 그 아래에 있는 중앙의 팔각형 예배당은 여덟 개의 기둥이 받치고 있으며, 각각의 기둥 선반받이에는 길고 각이 진 팔과 다리를 가진 무희와 여자 악사들이

114
흰색 대리석
천장 조각,
비말라 사원,
아부 산,
1032년 완성,
1300년경 보수

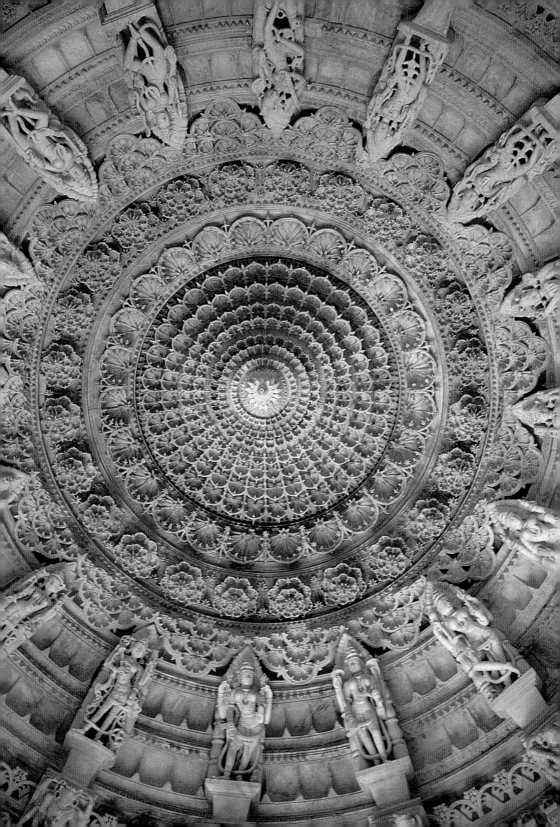

활기에 넘치는 모습으로 조각되어 있다(그림116).

비말라는 사원 앞에 개방된 형태의 예배당을 만들었는데, 그 안에 는 사람들을 태운 대리석 코끼리상들이 놓여 있다. 사원의 특정한 곳 에는 코끼리를 타고 있는 비말라의 초상 조각상을 안치했다. 그는 열 렬한 신자들 가운데 으뜸이었다. 이 사원은 델리의 이슬람국 군주인 알라 알딘 할지(Ala al-Din Khalji)의 군대에 의해 심하게 파괴된 후, 1300년경에 두 명의 독실한 자이나교도들이 보수하면서 원래의 모습을 갖추게 되었다. 이슬람교의 계속되는 침입으로 아부 산의 자 이나교 사원들 주위에는 가까이 가기 어려운 높고 단순한 담을 쌓게 되었다.

115-116
비말라 사원,
아부 산,
1032년 완성,
1300년경 보수
맨 왼쪽
안마당 사원의
천장
왼쪽
천장 아래의 상

자이나교는 금욕주의와 감각의 억제를 강조하는 독실한 실천의 종 교이다. 그러나 사원에서 보았듯이 기둥 선반받이의 악사와 무희 인 물상들은 몸을 비틀거나 서로 얽혀 꼬여 있고, 기둥에도 쾌활함이 넘 치는 많은 인물상들이 조각되어 있다. 자이나교도들은 힌두교 및 불 교와 결합하여 여인상의 상서로운 의미를 받아들였다.

12세기 중엽에 자이나교의 승려가 쓴 「쿠마라팔라비하라 샤타카」

(Kumarapalavihara Shataka)라는 시는 쿠마라팔라 군주가 세운 자이나교 사원의 분위기와 활동들을 묘사하고 있다.

　　돌로 만들어진 그 사원에서 사랑스러운 여인들은 기둥 선반받이의 여인상을 보자마자 미소지었으며, 주요 조각상의 대좌를 장식하고 있는 사자들을 보면서 두려움을 느꼈다. 그들은 쇄도하는 숭배자들에게 지쳤고, 남편의 몸이 살짝 스쳤을 때 기쁨의 흥분을 느꼈다. 그들은 북소리에 맞춰 춤을 추었고, 그들을 바라보는 젊은 남자들에게는 모든 것이 기쁨이었다.
　　사원에는 항상 사람들로 붐빈다. 진실한 자이나교도들은 오직 종교활동을 위해 이곳에 온다……미술가들은 당시 조각가들의 기술과 솜씨에 놀라게 된다……음악을 좋아하는 사람들은 노래를 듣기 위해 이곳으로 온다.
　　그 사원에서 사람들은 더 큰 감각의 기쁨을 거부하려는 이상한 열망을 경험했다……그들이 맡은 향기들은 모두 주요 조각상을 씻기 위해 사용되는 향수였다.

　　사원 숭배는 경건함으로 국한된 것이 아니라 진정한 신앙을 위한 비공식적인 행사였다. 시에서는 사원이란 자이나교든 힌두교든 음악을 듣고 춤을 추고 사원의 예술을 찬미하기 위해 모여드는 곳이라는 사실을 말해준다.
　　사원 전체를 지을 수 있는 재력을 가진 사람은 거의 없다. 자이나교의 상인 신자는 보통 작은 청동 제단을 의뢰하여 제작했다. 제단 가운데 몇 개는 30센티미터 정도의 높이로 가운데에는 의뢰자들이 선택한 지나(Jina) 상이 있고 그 주위는 23개의 작은 지나 상들이 둘러싸고 있다. 이러한 '제단'은 각 가정에서 예배를 볼 때 사용하거나 사원에 기부되어 대리석으로 된 지나 상이 수많은 작은 청동 조각상에 둘러싸여 있는 모습을 볼 수 있다.
　　개개인의 자이나교도들 또한 막대한 양의 필사본을 제작하여 사원의 도서관에 기증했는데 이는 영적인 공덕을 얻으려는 소망에서 나온 것이다. 신도들의 의뢰로 자주 제작되는 교본은 지나의 삶을 이야

기한 『칼파수트라』(Kalpasutra)였다. 자이나교도들은 도상적 이야기 방식을 고안해냈는데 이는 불교의 복잡한 시각적 설화와는 매우 다르다. 각 이야기를 묘사하기 위해 도상의 형식은 하나의 장면을 다루었으며 한 필사본에서 다음 필사본까지 변화없이 반복되었다. 미술가들은 사원의 대리석 인물상에 보이는 것과 같이 큰 눈과 높고 뾰족한 코 등 인물들의 옆 모습을 매우 형식적으로 묘사했다(그림117). 이후 눈의 표현은 두드러지게 형식화되었는데 눈이 얼굴의 윤곽선을 넘어 튀어나오게 표현되었다. 인물의 자세는 사원의 조각상처럼 활기차고 각이 져 있으며 오늘날까지도 이 지역의 특산물인 화려한 문양이 장식된 옷을 입고 있다. 안타깝게도 고대의 직물과 장신구, 그 밖에 다른 유물들은 남아 있지 않다. 상인들의 부(富)가 증가함에 따라 필사본도 금색, 붉은색 그리고 페르시아의 아쿠아마린에서 수입된 푸른색을 사용하여 점차 호사스럽게 꾸며졌다. 실제로 몇몇 화려한 필사본들은 전체가 금색 잉크로 씌어졌다. 자이나교의 채색 필사본은 제14장에서 다루게 될 인도 서부 메와르(Mewar) 지역의 라지푸트 회화의 선구가 되었다.

117
바라트 칼라 바반,
자이나교
필사본,
1475년경,
종이 위에
수채화,
11.4×25.4cm,
바라나시

　　인도 동부에 있는 오리사(Orissa) 주(州)는 7세기 굽타 왕조 이후의 신전들에서부터 절정기인 13세기 코나라크(Konarak) 사원의 태양의 전차까지 사원 건축의 발전 과정을 보여준다. 가장 이른 시기의 예로 부바네쉬바르(Bhubaneshvar)(그림118)에 있는 파라수라메쉬바르(Parasurameshvar)의 시바 사원을 들 수 있다. 이 사원은 신전을 장식하기 위해 굽타 시대에 확립된 양식을 그대로 이어받았으며 파르바티, 가네샤, 스칸다의 상을 안치하기 위한 세 개의 벽감을 외벽에 두었다. 그러나 이것은 직사각형의 평평한 지붕을 한 예배당의 벽처리 방식이 상당히 모호함을 보여주는 것이다. 창문과 문의 위치가 새롭고 조각상의 구성이 유동적이고 무계획적인 것으로 미루어볼 때 이 사원은 예배당이 덧붙여진 최초의 사원들 가운데 하나에 속하는 것이다. 950년에 매우 섬세하게 조각된 보석 같은 무크테쉬바르(Mukteshvar) 사원(그림119)에서 건축가들은 한 가지 계획을 고안해냈다. 예배당에 피라미드형의 지붕을 만들었으며 성소의 벽에는 조각을 안치하기 위한 세 개의 벽감을 두기로 되어 있는 위치에

한 개의 문과 두 개의 창문을 냈다. 10.5미터 정도의 높이밖에 되지 않는 작은 크기의 무크테쉬바르에 이어 100년 후에는 시카라가 48미터에 이르는 거대한 링가라지(Lingaraj) 사원이 건립되었다. 곧이어 시카라가 60미터에 달하는 거의 유사한 형태의 사원이 푸리(Puri)의 해안지역에 지어졌다. 이 사원은 그 지방에서는 주로 자간나타(Jagannatha, 힌두교 신 크리슈나의 대표적인 화신의 하나-옮긴이)로 묘사된 비슈누 신에게 바쳐졌다. 특히 이 신은 해마다 벌어지는 마차축제 기간 동안 푸리 지역으로 수천명의 군중들을 모여들게 했다.

그 규모에 있어서 이 모든 사원들을 능가하는 거대한 사원은 강가(Ganga) 왕조의 나라싱하데바(Narasimhadeva, 1238~64년 재위)가 코나라크에 세운 것이다. 이 거대한 사원은 벵골 만(灣)의 모래 사장을 따라 폐허화된 채 오늘날까지 전해진다(그림120, 121). 힌두교 신화에서 태양 신인 수리야는 일곱 마리의 말이 끄는 전차를 타고 매일 하늘을 가로질러 달린다. 수리야 신의 전차를 모는 사람은 아루나(Aruna), 즉 새벽을 말한다. 높은 기단 위에 서 있는 코나라크의 성소와 예배당은 말이 끄는 거대한 석조 전차로 변형되었다. 양쪽에

118
파라수라메쉬바
르 사원,
부바네쉬바르,
650~680년경

119
무크테쉬바르
사원 주위 벽과
정문 입구,
부바네쉬바르,
950~975년경

각각 열두 개씩 스물네 개의 바퀴가 달린 이 전차 형태는 아마도 1년
의 열두 달과 음력 한 달의 차고, 기욺을 나타내는 것으로 보인다. 전
체 사원은 기념비적인 거대한 규모로 구상되었다. 예를 들어, 바퀴의
높이는 거의 3미터에 이르고 예배당의 피라미드형 지붕은 30미터에
달한다. 지금은 파괴되어 없어진 시카라는 68미터에 이르는 것으로
추정되므로 이 사원은 13세기에 인도에서 가장 높은 사원이었을 것
이다.

　한때 성소를 장식했던 조각상들은 사라져버렸다. 다만 수리야 신
에게 경의를 표하는 나라싱하데바 왕과 궁전의 모습이 새겨진 높이 2
미터 정도의 대좌만 그곳에 남아 있다. 원래 대좌 위에 있었던 상은
성소의 외벽에 있는 벽감에 조각된 세 구의 수리야 상에서 착상을 얻
었을 것이다. 수리야 상은 매끈하게 광택이 나는 녹니석(綠泥石)으로
만들어졌는데 전차를 타고 서 있는 모습, 양 손에 연꽃을 들고 있는
모습, 장화를 신고 긴 옷을 입은 모습 등으로 표현되었다(그림122).
아루나는 수리야의 발 사이에 앉아 있고 일곱 마리의 말은 대좌의 맞
은편에 조각되었다. 고대의 푸라나 경전에 따르면, 수리야는 장화를
신고 눈을 멀게 할 정도로 강렬한 자신의 빛으로부터 숭배자들을 보
호할 수 있는 긴 옷을 걸치고 있다고 한다. 사원 앞에는 무도회장이
있는데 지금은 사원의 피라미드형 지붕이 없어진 상태이다. 무도회
장의 벽은 악사와 무희들로 뒤덮여 있으며 오디시(Odissi) 춤은 20
세기에 이르러 이러한 수많은 조각상들에서 영감을 얻어 복원되었

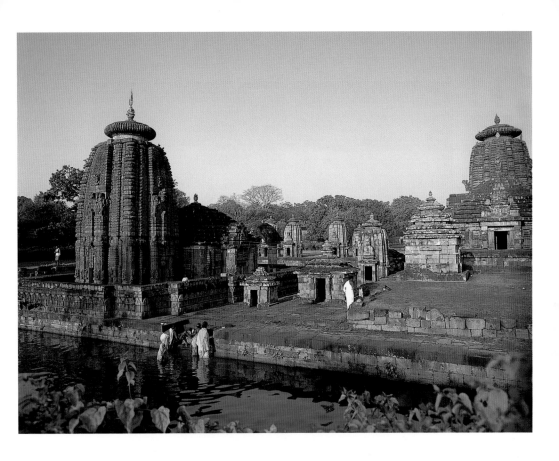

다. 사원 전체는 담으로 둘러싸인 넓은 공간 안에 복잡하게 서 있다.

여인상, 미투나 상 그리고 성적인 군상들은 예배당의 벽뿐만 아니라, 주요 사원의 6미터 정도의 높은 기단에도 장식되어 있다. 매우 섬세하게 조각된 성적인 상들은 예배당의 위층을 따라 눈에 띄는 자세를 하고 있으며 아래쪽에서도 분명하게 볼 수 있는 실물 크기로 만들어졌다. 피라미드형 지붕을 2단으로 나누는 기단 위에 있는 악사상은 2.5미터 정도의 크기이다. 카주라 호 사원의 성적인 조각상과 관련하여 논의된 여러 다양한 문제들 외에 한 가지 요소를 더 추가할 수 있다. 코나라크 사원은 만물의 근원인 태양을 찬미하기 위한 것이기 때문에 다른 어떤 곳보다도 특히 성장, 풍요, 다산을 암시하는 상들이 조각되었던 것으로 보인다.

최근에 발견된 필사본인 『바야 칸카다』(*Baya Cakada*)에는 이 사원을 짓는 데 참여한 수백 명의 장인들에게 지급된 급료에 대한 내용

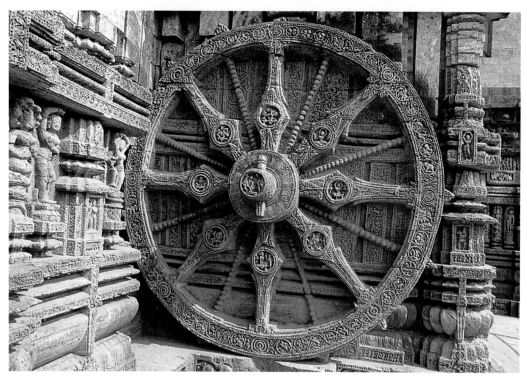

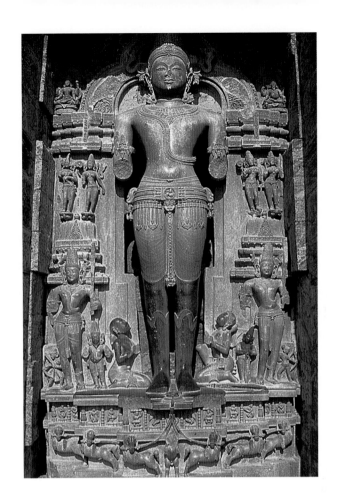

120-122
태양 사원,
코나라크,
1238~58년경
위
전체 모습
아래
전차바퀴의
세부
오른쪽
수리야 상

이 기록되어 있다. 이 사원은 계획하는 데 6년이 걸렸으며 건축에는
그 2배인 12년이 걸렸다. 이것은 사원을 태양의 생일인 일요일이 되
는 1258년에 봉헌하려고 했던 군주의 소망에 맞추기 위해 열심히 일
했던 건축가들을 묘사한 것이다. 천문학 기록에 따르면, 이 시기 동
안 태양의 흑점의 활동이 크게 증가했는데, 이러한 현상은 태양을 찬
양하고 진정시키려는 열망을 가져왔다. 필사본은 흥미 있는 많은 지
식들을 포함하고 있지만, 연구에 있어서는 신중할 필요가 있다. 이
필사본에는 예배당 지붕의 왕관 형태 바로 아래쪽에 24개의 수평 테
가 표시되어 있는데 적어도 이러한 부분은 다시 고려해봐야 한다. 이
수평 테는 19세기 영국에서 그린 드로잉에는 나타나지 않기 때문에
20세기에 이를 복원하는 과정에서 첨가된 것으로 보인다.

이 사원은 분명히 16세기 동안 영광 속에 있었다. 무굴 제국의 황제 악바르(Akbar)의 연대기 기록자인 아불 파즐(Abul Fazl)은 이 시기를 평가할 때 아무리 신랄한 연대기 기록자라 할지라도 이 사원을 보면 틀림없이 놀랄 것이라고 기록했다. 그 이후에 시카라가 붕괴되었기 때문에 19세기 영국의 드로잉에는 남아 있는 아주 적은 부분만 표현된 것이다. 우리는 사원을 파괴시킨 것이 무엇인가에 관해서 추측만 할 수 있을 뿐이다. 필사본에 암시되어 있듯이, 사원을 빠른 시일 내에 짓기 위해 편법이 사용되었다. 즉 시카라의 상부에 얹은 구리로 된 물병(kalasha)은 아마도 해마다 오리사 주의 해안지역을 강타한 폭풍 때문에 번개를 맞았을 것이다. 콘달리트(Khondalite) 돌을 170킬로미터나 떨어진 곳에서 운반해온 것은 잘못된 것이었다. 이 돌이 포함하고 있는 석류석, 석영, 대리석 등은 막 채석되었을 때 반짝반짝 빛났을 것이고 건축가들은 이에 매료되었을 것이다. 그러나 준보석의 돌들이 분해되면서 돌은 점차 허물어지기 시작하였고 커다란 부분들은 주요 구조물에서 떨어져나갔다. 하지만 이 사원이 왜 버려져야 했는지는 아직도 밝혀지지 않고 있다. 그것은 아마도 나라싱하데바 왕과 깊은 연관이 있었을 것이며 그가 죽음으로써 이 거대한 건축물의 보수 비용도 축소되었을 것이다. 훗날 지배자들은 나라싱하데바가 숭배한 적이 있는 푸리 근처의 자간나타(Jagannatha)가 안치된 비슈누 사원에 관심을 돌렸다는 것을 우리는 잘 알고 있다. 어떤 시기에는 코나라크 사원 앞에 서 있는 기둥 또한 푸리로 옮겨져, 수리야의 전차를 모는 사람인 아루나는 지금은 자간나타 신에게 경의를 표하고 있다.

코나라크 사원은 인도 북부의 거대한 힌두교 사원들 가운데 마지막에 해당된다. 13세기 이후 사원의 시카라 대신 이슬람교의 돔과 첨탑이 들어섰으며 이것이 인도 북부의 지평선의 특징이 되었다.

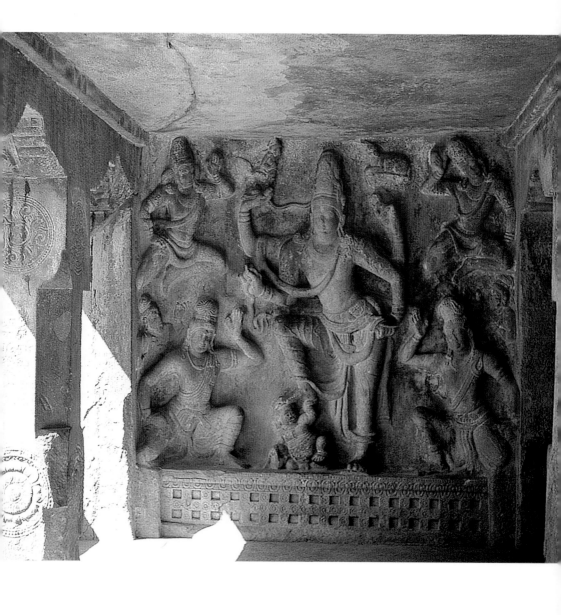

123
머리로
강가 신을
받들고 있는
시바,
사원석굴,
티루치라팔리,
600~630년경

인도 남부의 타밀(Tamil) 지방에는 뒷벽에 세 개의 빈 신전이 있는 작고 얕은 화강암 석굴이 커다란 관개 저수지를 바라보고 있다. 만다가파투(Mandagapattu)에 있는 이 단순한 형태의 석굴이 관심을 끌게 된 것은 명문 때문이다. 명문에 의하면, 팔라바(Pallava)의 왕인 마헨드라(Mahendra, 600~630년경 재위)가 "벽돌과 목재, 금속과 회반죽을 사용하지 않고" 브라흐마, 비슈누, 시바를 위한 사원을 건립했다고 한다. 물론 바위를 깎아 석굴을 조영한 것은 인도 서부에서는 오래 전부터 있었으나 남부에서는 드문 일이었다. 남부에서 이렇게 석굴을 늦게 받아들인 이유 가운데 하나는 한때 고대 거석문화(巨石文化)가 유행한 지역에 알려진 장례의식과 관련되고 싶지 않았기 때문일 것이다. 마헨드라는 석굴 조영에 상당히 매료되어 이 첫번째 굴 외에도 몇 개의 석굴을 더 만들었다. 이 석굴들은 대부분 저수지를 내려다보고 있는데 이는 왕국의 번영에 있어서 관개사업의 중요성을 말해준다.

마헨드라가 만든 마지막 석굴 가운데 하나는 티루치라팔리(Tiruchirapalli)의 마을 중심부에 있는 화강암 언덕을 반쯤 파내고 조영한 것으로 남부의 신성한 카베리(Kaveri) 강을 내려다보고 있다. 이 석굴에는 링가를 안치한 신전이 한쪽 벽에 있으며 반대쪽으로는 천상의 강가 신을 받으려고 한 가닥의 머리카락을 잡고 있는 시바상이 표현된 부조판이 있다(그림123). 마헨드라의 시적인 명문에는 그가 이 석굴을 바위 위의 높은 곳에 만들었다고 되어 있는데, 이는 시바가 지상에서는 카베리 강의 아름다움을 찬미할 수 없다고 왕에게 알려주었기 때문이다.

마헨드라는 550년경에 싱하바르만(Simhavarman)이 세운 팔라바 왕조의 세번째 왕이다. 그는 비범한 인물로서 시인이며, 적어도 두 개의 희곡을 쓴 작가이자 숙련된 음악가이고 미술 감식가였다. 그는

마드라스(Madras) 지역에서 물려받은 작은 왕국을 확장하여 티루치라팔리와 카베리 강까지 차지하고 수도를 칸치푸람(Kanchipuram)으로 정했다. 위대한 언덕으로 불리는 마말라이(Mamalai) 지역은 수도에서 약 65킬로미터 떨어진 해안에 위치하며 최초의 후계자인 나라싱하(Narasimha, 630~668년경)가 발전시켰다. 그를 마말라(Mamalla), 즉 '위대한 전사'로 불렀으며 그는 이 지역을 팔라바의 항구도시로서 가능성이 있는 것으로 보았다. 대형 군함과 무역선을 정박시키기 위해 항구의 입구를 넓히고, 자신을 의미하는 마말라푸람(Mamallapuram)으로 이름을 바꾸었다.

그는 이 새로운 항구에서 신할라(Sinhala)의 왕자인 마나바르마(Manavarma)를 복위시키기 위해 스리랑카로 두 대의 군함 원정대를 보냈다. 선박은 동남아시아로도 항해했다. 태국의 타구아 파(Takua Pa)에서 발견된 타밀 지방의 명문은 동남아시아와 팔라바 왕조간의 무역을 입증해준다. 8세기에 성 바이슈나바(Vaishnava)가 쓴 「티루망가이」(Tirumangai)라는 시의 내용을 보면, 항구에 정박한 배에는 많은 재물과 큰 코끼리, 아홉 가지의 보석 등으로 산을 이루었다고 한다. 마말라 군주는 바다미(Badami)의 찰루키야(Chalukya) 왕조에 대항하여 많은 전투에서 싸웠다. 그러나 그는 마말라푸람에서 충분한 여가를 가졌으며 그 결과 돌로 된 수수께끼라 할 수 있는 유적들을 남겼다.

오늘날 마말라푸람은 여행객을 상대로 다양한 물건을 파는 지방 상인이나 석공(石工)들을 제외하면 버려진 땅으로 남아 있다. 부지런한 몇몇 어부들만 넓은 해안에 있을 뿐이다. 내륙에는 단단한 회색의 커다란 화강암 유적이 바람에 씻긴 모래밭에 흩어져 있는데, 네 가지 유형의 특징을 보이고 있다. 즉 전체가 부조판으로 변형된 암벽면과 하나의 둥근 화강암을 깎아서 만든 단일 형태의 신전, 정면을 기둥 모양으로 깎아 만든 석굴, 돌을 쌓아올려 만든 구조적인 사원 등을 말한다.

또한 바위를 깎아 만든 받침대가 있는 왕좌와 수조(水槽)를 비롯하여 둥글게 마무리된 매력적인 원숭이 가족상(그림124), 그 밖에 신전의 감실에 조각된 몇 가지 동물상 등이 있다. 이러한 다양한 유적에

124
원숭이 가족,
마말라푸람,
7세기

서 무엇보다 흥미 있는 사실은 조각상의 반 이상이 완성되지 못했다
는 점이다.

　마말라푸람에 관해 제기되는 많은 의문 가운데 하나는 이 유적의
고유한 목적이 무엇인가 하는 점이다. 여러 가지 특징으로 보아 이
유적을 종교적으로 해석하는 데에는 모순이 많다. 그리고 또 하나의
문제는 누가 이 유적을 세웠는가 하는 점이다. 현존하는 몇몇 명문을
보면 대부분 명칭, 즉 비루다(biruda)와 관련이 있다.

　어떤 명문에는 팔라바 시대의 두 통치자의 이름이자 비슈누의 화
신인 나라싱하(Narasimha : 인간 사자－옮긴이)를 비롯하여 사랑
을 나타내는 카마랄리타(Kamalalita), 눈을 즐겁게 하는 나야나마
노하라(Nayana-manohara), 전투의 승리를 나타내는 라나자야
(Ranajaya), 거만하지 않은 니루타라(Niruttara) 등이 보이는데 이
모든 명칭은 여러 왕들에게 부여된 것이다. 단 마지막 군주인 라자싱
하(Rajasimha, 700~728년경 재위)만 사원을 건립한 기록이 남아
있다.

　마말라푸람 유적의 연대와 관련해서 두 가지 설이 있다. 첫번째
설은 이 유적이 단 한 명의 군주, 즉 마헨드라 또는 라자싱하에 의
해 만들어졌다고 주장하는 것이다. 두번째 설은 이 유적이 630년에
서 728년 사이에 지속적으로 제작되었다고 보는 것이다. 마말라푸

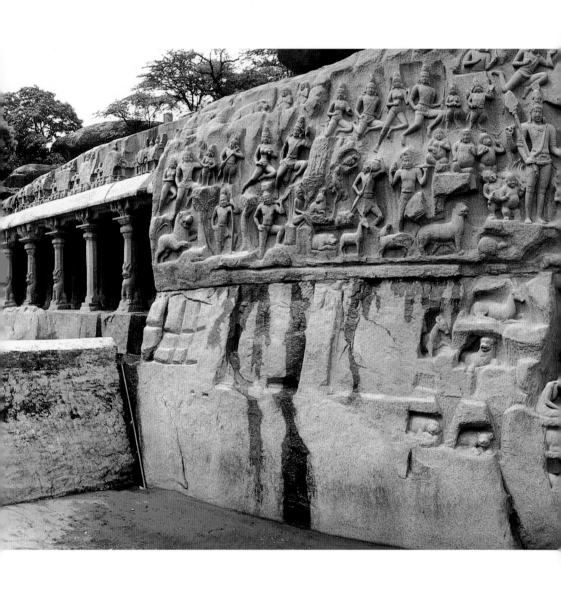

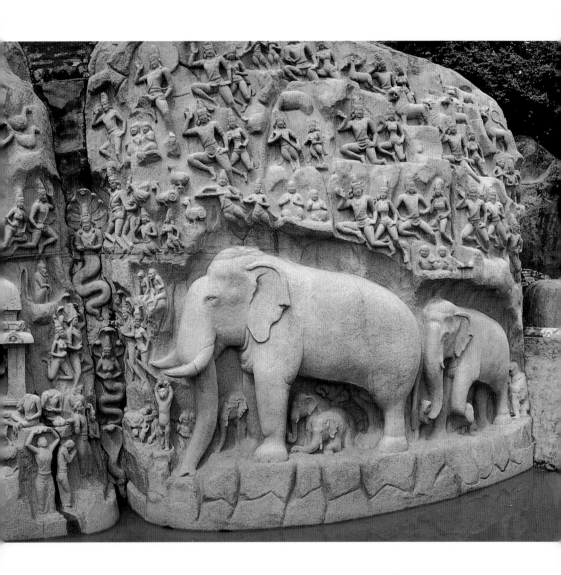

125
암벽 조각,
마말라푸람,
630~668년경

람 사원의 다양한 조각 양식을 볼 때, 후자의 주장이 좀더 타당한 것으로 보인다. 더욱이 화강암과 같이 매우 단단한 돌은 조각하는 데에는 상당히 오랜 시간이 걸린다. 거대한 암벽을 조각하는 데 걸린 시간을 묻는다면, 현대의 조각가들은 보통 돌 위에서 살았다고 할 것이다. 암벽 조각은 완전히 다른 방식을 요구하기 때문에 그들은 20명이 10년 이상 조각에 매달렸다고 주장하고 있다. 마말라푸람의 조사에 의해서 이 유적의 대략적인 발전 과정과 조성 연대를 추정할 수 있다.

지름 30미터, 높이 15미터의 거대한 암벽 조각은 바다를 마주보고 있는 마말라푸람의 중심부에 위치하고 있다(그림125, 126). 배를 항구에 정박시키는 외국 상인이나 무역업자들이 가장 먼저 보게 되는 드라마틱한 창조물이다. 중앙의 갈라진 부분이 강가 강이라는 사실을 강조하기 위해 물과 관련 있는 뱀 모양의 나가(naga)와 나기니(nagini)를 조각하였다.

상단 왼쪽에는 한쪽 다리로 서서 참회하는 고행자에게 은혜를 베푸는 시바 신의 모습이 보인다. 바로 아래에는 전혀 종파의 구별이 없는 듯이 비슈누의 신전이 있고, 그 앞에는 나이 든 현인(賢人)과 세 명의 제자가 있다. 이들 옆으로는 네 명의 수행자들이 다양한 참회 의식과 푸자 의식을 행하고 있다. 반대편의 암벽에는 실물 크기의 코끼리 떼가 새끼들과 장난을 치고 있는데 첫번째 코끼리의 발 옆에는 쥐를 교활하게 속인 고양이의 참회 장면이 재미있게 표현되었다. 『마하바라타』의 서사시는 이러한 쥐들에게 앞으로 닥칠 슬픈 운명을 말해주고 있는데, 그중 한 마리는 두 발을 모아 예배드리고 있다. 이 고양이를 따라 대각선으로 올라가면, 실제로 고행을 하는 수행자를 볼 수 있다.

이러한 장면이 전해주는 설화의 실재성에 대해 두 가지 견해가 있다. 즉 마하바라타 전쟁에서 시바의 강력한 힘을 사용하기 위한 아르주나(Arjuna)의 고행으로 보는 설과 지상으로 내려오는 강가 강의 힘을 얻기 위해 시바에게 간청하는 바기라타(Bhagiratha)로 보는 설이다. 극작가 단딘(Dandin)은 마헨드라의 팔라바 궁정에서 살았으며 단어를 분리하고 해석하는 방법에 따라 『라마야나』 또는 『마하

126
마말라푸람의
암벽 조각 세부,
630~668년경

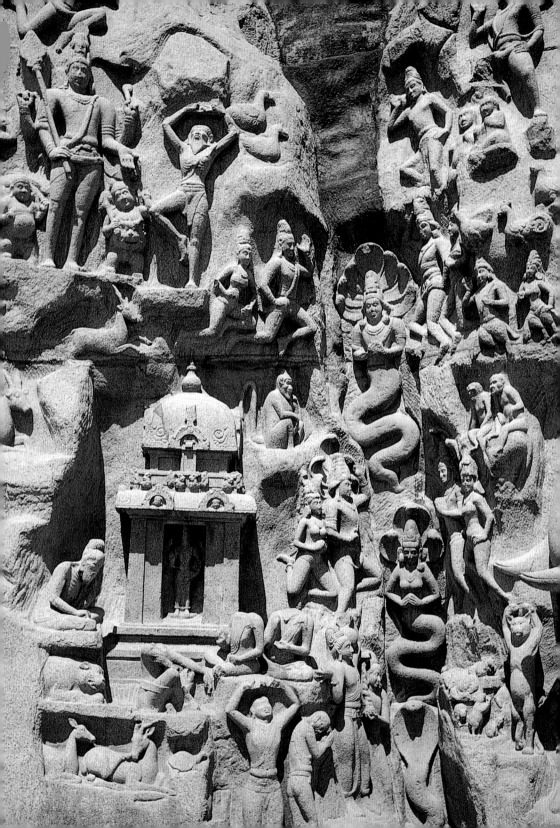

바라타』로 읽힐 수 있는 산스크리트어의 희곡작품을 썼다. 이러한 문학 장르는 '2중시'로 부르는데 비록 많이 꾸며진 시이지만 여러 세기 동안 사랑을 받아왔다. 문학가의 이러한 작품은 분명 미술가들이 복제했을 것이다.

그러나 좀더 나아가 이 극적인 장면은 다원적인 의미를 표현하기 위한 목적일 수도 있을 것이다. 이 거대한 암벽 조각은 신성한 설화에 익숙하지 않은 외국 상인들이 방문하는 항구에 위치해 있다. 이는 인간의 계급제도의 묘사를 통해 업과 관련된 보다 보편적인 표현을 의도한 것으로 아래쪽의 코끼리, 원숭이, 그외 동물에서부터 인간의 경험 단계를 거쳐 천상의 존재가 있는 상부로 전개되었다. 또한 바닥의 물웅덩이와 저수지에서도 이 암벽 조각에 나타나는 원래의 극적인 의도를 분명히 읽을 수 있다. 의식을 할 때에는 저수지에서 물이 방출되어 갈라진 바위틈 아래로 떨어지면서 강을 만들었다. 아마도 이러한 효과는 군주가 항구를 방문하거나 외국 배가 부두에 정박할 때마다 일어났을 것이다.

놀랍게도 암벽 조각의 4분의 1 정도 되는 왼쪽 아랫부분은 미완성된 채로 남아 있다. 더욱이 똑같은 주제를 다룬 것으로 근처에 있는 암벽 조각은 미완성의 정도가 훨씬 심하여 극적인 장면에 대한 신비스러움을 더해준다(그림127). 바위에 두 개의 갈라진 금이 있기 때문에 실험적인 시도가 충분히 이루어진 것인가? 이곳은 거대한 야외 작

127
미완성된
마말라푸람의
암벽 조각,
630~668년경

업장을 의미하는가?

　마말라푸람의 남쪽 끝에는 다섯 개의 라타(ratha), 즉 '화려한 수레'로 알려진 큰 돌덩어리를 깎아 만든 건축물들이 외로이 서 있다. 이 건축물들은 『마하바라타』에 나오는 영웅의 이름을 따서 이름붙였다. 라타라는 용어와 각 건축물의 이름은 후대에 붙여진 것이다. 라타의 흥미로운 점이 있는 다섯 개 가운데 최소한 네 개는 다른 건축 형태를 보여준다는 것이다(그림128~130). 첫번째 라타는 초가 지붕의 목조 건축을 석조로 바꾼 형태로 두르가 여신을 위한 것이다. 여신상은 뒷벽에 조각되어 있으며, 여자 시종상들이 입구의 측면을 지키고 있다. 여신이 타고 있는 사자는 석조로 조각되어 신전 앞에 세워져 있다. 사자는 두르가 여신을 바라보는 대신에 먼 곳을 응시하고 있다. 만약 이러한 라타들이 실제로 숭배를 위한 신전이었다면, 사자가 큰 돌덩어리에서 분리되어 정확한 위치에 놓여 있어야 했다고 생각해볼 수 있다.

　인접한 아르주나 라타(Arjuna ratha)는 엘로라의 카일라사 암석 사원에서 볼 수 있는 초기 형태 가운데 드라비다, 즉 인도 남부 사원으로는 규모가 상당히 큰 최초의 예이다. 이 사원의 시카라는 스투피(stupi)로 알려진 왕관 형태로 장식되었고, 작게 변형된 스투피들은 그 아래층 모서리에 반복되어 나타나고 있다. 스투피들 사이에는 샬라(shala)라는 작은 원통형의 둥근 천장이 있다. 아르주나 라타는 안이 텅 비어 있으나 바로 뒤에 거대한 바위를 깎아 만든 황소가 있어 시바 신전임을 알 수 있다. 그러나 황소는 떨어져 있지 않고 신성한 의식의 중심지로 생각하는 위치에 놓여 있다. 이것은 다섯 개의 라타들이 예배 장소라기보다는 공방의 특성을 가지고 있기 때문이 아닐까?

　비마 라타(Bhima ratha)의 하단부 원통형 천장 구조는 미완성 상태다. 내부에 있는 일부 깎여진 돌은 누워 있는 비슈누 상을 조각한 것으로 보인다. 일련의 사원 가운데 네번째의 다르마라자 라타(Dharmaraja ratha)는 아르주나 라타보다 높고 강한 인상을 주는 남쪽 사원이다. 이 사원은 석공들이 거대한 둥근 돌로 사원을 만들어 가는 방식에 대해 많은 것을 알려주는데, 꼭대기에서부터 일을 시작

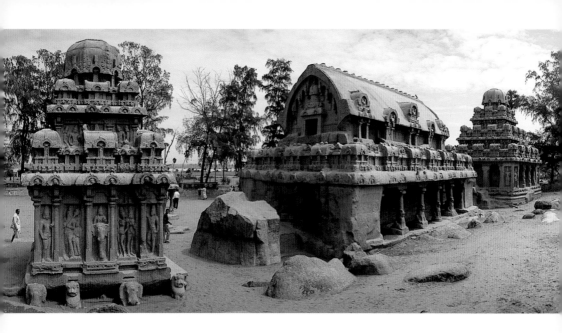

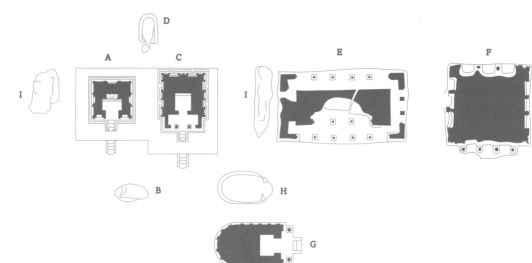

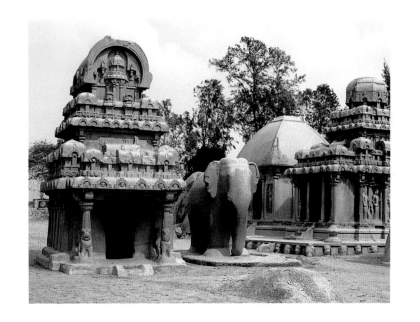

128-130
다섯 개의
라타,
마말라푸람,
630~668년경
위 왼쪽
왼쪽에서부터
아르주나,
비마,
다르마라자 라타
위 오른쪽
왼쪽으로부터
나쿨라 사하데바
라타,
코끼리상,
두르가 신전과
아르주나 라타
왼쪽
평면도
(A) 두르가 신전
(B) 사자
(C) 아르주나 라타
(D) 황소
(E) 비마 라타
(F) 다르마라자
라타
(G) 나쿨라 사하
데바 라타
(H) 코끼리
(I) 암석

해서 아래로 진행된다.

이 구조물의 두 개의 상단부에는 각각 성소가 있다. 그리고 정상부에는 시바와 파르바티, 어린 아들 스칸다로 구성된 유명한 소마스칸다(Somaskanda)의 부조상이 있는 것이 특징이다. 가장 아래층은 견고하면서도 불완전하게 다듬어졌다. 3층에서 2층 사이에는 조각된 돌계단이 놓여 있다. 그러나 석공들에게는 2층에서 1층 사이에 동일한 계단을 만들 시간적인 여유가 없었다.

다르마라자는 라타 가운데 유일하게 명문이 있다. 그러나 공교롭게도 이 명문은 여러 통치자들 가운데 한 사람과 관련된 것이었다. 이 라타는 계단 난간을 따라 마말라라는 명칭이 뚜렷하게 새겨져 있는 것으로 보아 나라싱하 마말라(Narasimha Mamalla)가 건립한 것으로 볼 수 있다.

다섯번째 나쿨라 사하데바(Nakula Sahadeva)로 알려진 반원형의 라타는 옆에 조각된 코끼리와 함께 특이한 방식으로 배치되어 있다. 신전은 인드라 또는 아이야나르(Aiyanar)에게 바쳐진 것으로 두 신은 모두 코끼리를 타고 있으나 경전의 내용과는 일치하지 않는다. 산스크리트어로 반원형의 신전은 가자 프리스타(gaja-prishtha), 즉 "코끼리를 타고 있음"을 의미한다. 야외 공방의 도제(徒弟)들은

코끼리와 함께 그 뒤쪽에 있는 신전을 조각하라는 요청을 받았을 것이다.

마헨드라에 의해 시작된 석굴 건축은 마말라푸람에서 유행하게 되었다. 작지만 뛰어난 조각을 보여주는 바라하(Varaha) 석굴은 마말라가 만들었다고 여기는 거대한 암벽 조각 바로 뒤에 있다. 석굴 앞의 바위층 사이에는 저수지가 있어 물의 중요성을 다시 한 번 강조하고 있다.

내부의 조각들은 인상적이다. 한쪽 벽에는 비슈누가 그의 세번째 화신인 거대한 멧돼지 바라하(Varaha)로 표현되었는데, 그는 우주의 바다 깊은 곳에서 의인화된 지모신을 구해내어 높이 떠받치고 있다(그림131). 반대편으로는 비슈누의 다섯번째 화신으로 생각되는 트리비크라마(Trivikrama)의 거대한 형상이 있는데, 그는 난쟁이로 이 세상에 와서 강력한 발리(Bali) 왕으로부터 세 폭의 땅을 부여받았다. 한 폭은 땅을 덮고 두번째로는 하늘을 덮으며 세번째 폭으로써 그는 발리 왕의 머리 위에 발을 올려놓을 수 있었다. 석굴의 뒷벽은

131
멧돼지 모습의
비슈누,
바라하 석굴,
마말라푸람,
630~668년경

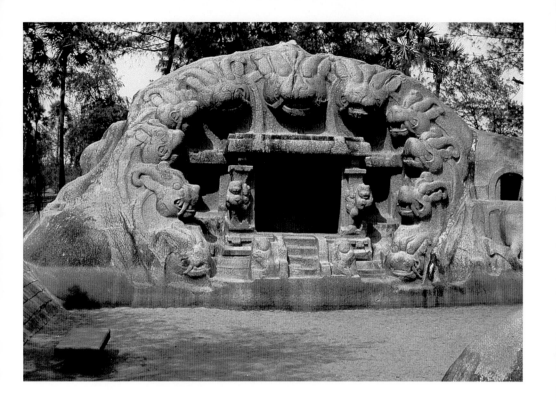

132
얄리 석굴,
마말라푸람,
700년경

코끼리가 정화시킨 라크슈미 여신과 영웅적인 전쟁의 여신 두르가를
위한 것이다. 오늘날 주요 사원들은 모두 비어 있는데, 이 석굴은 마
말라푸람에서 유일하게 꽃무늬로 장식된 천장에 채색의 흔적이 남아
있다.

133
다음 쪽
악신 물소와
싸우는 두르가,
마히샤마르디니
석굴,
마말라푸람,
670~700년경

파라메슈바라(Parameshvara, 670~700년경 재위)는 통치 기간
에 찰루키야 왕조와 남쪽의 이웃 왕국들과 여러 번 전투를 했다. 그
러면서도 마말라푸람에 계속 후원을 하여 악신인 물소를 죽인 마히
샤마르디니(Mahishamardini)로 유명한 시바 석굴을 건립했다. 파
라메슈바라는 '위대한 군주'란 의미로, 시바의 또 다른 이름이다. 소
마스칸다의 부조가 있는 뒷벽은 시바를 위한 것이다. 반면에 왼쪽 벽
에는 세상이 창조되기 전에 유백색의 바다에 누워 있는 비슈누 상을
표현했다. 오른쪽 벽은 석굴 이름과 일치하는 악신인 물소와 두르가
여신의 전투 장면이 묘사되어 있다(그림133).

위대한 창조물인 얄리(Yali) 석굴은 마말라푸람에서 북쪽으로 약
4킬로미터 떨어진 곳에 있다(그림132). 커다랗고 둥근 돌은 특이한

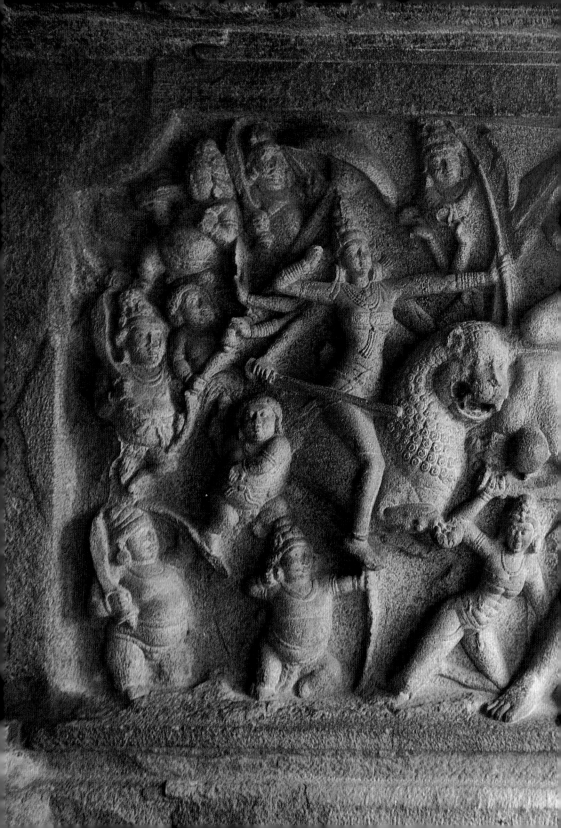

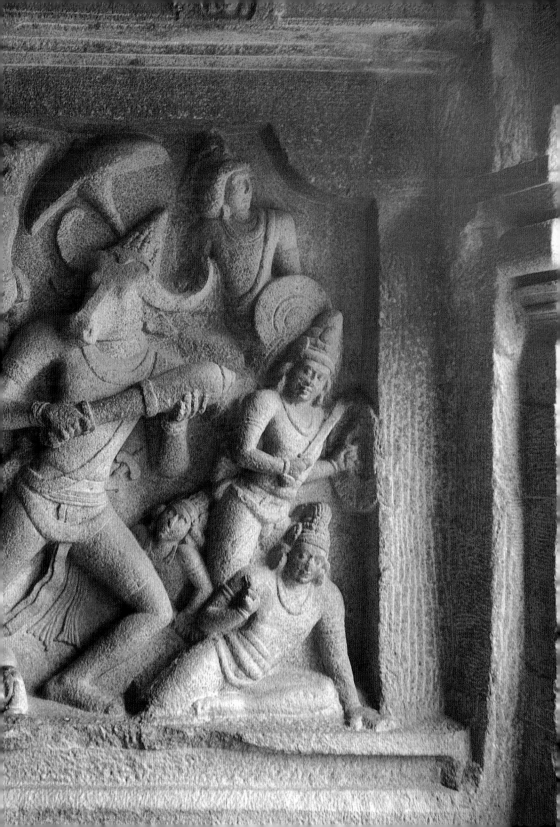

건축물로 바뀌었는데 정면의 얕은 감실에는 호랑이 또는 신화 속의 사자처럼 생긴 동물의 큰 머리가 조각되어 있다. 감실 입구의 좌우는 뒷발로 서 있는 사자상이 지키고 있다. 둥근 돌의 나머지 부분에는 정면을 향하고 있는 두 마리의 코끼리상이 조각되어 있고 코끼리 등에는 신상을 운반하는 하우다흐(howdah)가 있다. 마말라푸람에 있는 몇몇 다른 건축물처럼 물이 석굴 앞의 빈 공간에 모이도록 되어 있다. 어떤 목적이 있었을까? 아마도 축제를 지켜보도록 해변가의 얕은 감실 안에 신상을 모셨다가 다시 원래의 위치에 되돌려놓았던 것으로 보인다.

팔라바 왕조의 마지막 위대한 군주는 라자싱하로 알려진 나라싱하바르만(Narasimhavarman) 2세이며 비교적 전쟁이 적어서 사원 건립에 힘을 쏟을 수 있었다. 그의 통치 기간의 가장 위대한 유적은 카일라사나타(Kailasanatha) 사원이다. 이 사원은 마말라푸람에서 72킬로미터 떨어진 수도 칸치푸람에 위치하며 시바의 고향에 있는 산의 이름을 따서 지었다. 동서쪽으로 향한 카일라사나타의 복합 건축물은 분리된 방이 있는 사암 신전으로 구성되어 있으며 장방형의 안마당 안에 둘러싸여 있다(그림134, 135).

이 사원의 인상적인 피라미드형 시카라는 다르마라자 라타보다 발전한 것으로 완전한 형태를 갖추고 있으며 남부 사원을 대표한다. 중심 신전에는 2.5미터 높이의 시바 신인 링가가 안치되어 있고 바로 뒷벽에는 소마스칸다 상이 조각되었다. 그 바깥쪽에는 일곱 개의 부속 신전이 있으며, 약 3미터 높이의 기념비적인 시바 상들이 있다. 그중에는 탁발승을 유혹하는 춤추는 시바를 비롯하여 악마를 파괴하는 시바, 강가 신을 떠받치고 있는 시바 상 등이 있다. 링가에서는 시바의 모습이 분명하게 보이지 않지만, 부속 신전과 사원의 벽을 따라 있는 소탑에서는 인간과 유사한 신상들을 볼 수 있다. 16세기경에 이르러 서로 연결되는 정면에 있는 방들에는 네 가지 형태의 여신상이 조각되어 있다. 고대의 종교 문헌인 『아가마』(*agama*)에는 이 방을 여성의 힘인 샤크티(Shakti)의 구현으로 설명했으며 신전은 남성의 에너지, 즉 푸루샤(Purusha)로 묘사하였다.

라자싱하가 새긴 명문이 성소를 둘러싸고 있는데 그 내용은 다음

134·135
카일라사나타
사원,
칸치푸람,
700~728년경
위
안마당 담벽
안의 모습
아래
신전의 배면
모서리 부분

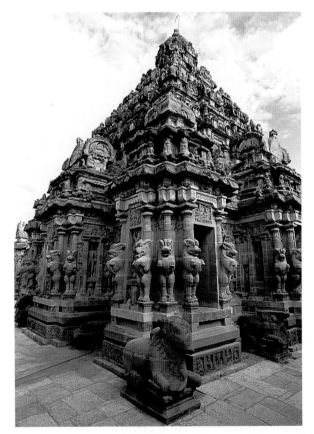

과 같다. "'똑바로 서 있는 이 거대하고 놀라운 시바의 집, 그 위대함은 시바의 명성, 웃음과 유사하다." 이 사원은 어떤 한 집단이 건립한 것으로 보인다. 입구 바로 안쪽에는 작은 원통형의 천장으로 된 장방형의 신전이 있는데, 이는 라자싱하의 아들인 마헨드라가 건립한 것이다. 반면에 작은 규모의 입구 통로 너머에는 라자싱하의 왕비가 세운 여덟 개의 작은 신전들이 있다. 사원에서 상당히 떨어진 곳에는 군주를 바라보는 시바의 황소가 안치된 누각이 있다.

안마당으로 둘러싸인 벽은 일련의 작은 신전을 이루고 있다. 동쪽과 서쪽의 벽에 있는 신전에는 소마스칸다 상이 조각되었다. 내부의 상들과 함께 북쪽과 남쪽 벽을 따라 정면의 얕은 감실에는 더 많은 상들이 안치되었다. 이러한 신전의 내부에는 시바의 가족 또는 시바 부인인 우마(Uma) 상이 모셔진다. 일부는 조각이고, 나머지는 최근에 석회의 회반죽 층이 떨어지면서 드러나게 된 순수한 그림들로 되어 있다. 조각상들은 특이하게 배치되어 있다. 예를 들어, 시바의 파괴적인 특성은 모두 남쪽 벽에 위치하고, 반면에 온화한 특성은 북쪽에 묘사되었다. 시바 신전의 안마당에서는 비슈누가 인간 사자와 난쟁이의 모습으로 나타난다.

카일라사나타 신전의 특징은 안마당의 신전 기단부를 따라 250개 이상의 명칭, 즉 라자싱하의 비루다가 기록되어 있는 점이다. 이 명칭들은 네 번에 걸쳐 서로 다른 솜씨로 새겨졌으며 다양한 글씨체를 보여주는데, 남쪽과 북쪽이 화려한 편이다. 비루다는 라자싱하의 업적과 성취를 찬양한 것이다.

그는 '예술의 바다'(Kalasamudra)이며 '예술의 보고'(Kala-nidhi)이고 '독보적인 영웅'(Ekavira), '전투의 승리자'(Rana-jaya), '정복되지 않는 자'(Aparajita), '전투의 파괴자'(Atiranachanda), '선물을 무더기로 주는 자'(Dana-varsha), '무한한 공상가'(Atyantakama) 등을 의미한다. 이러한 명칭은 대부분 이상적인 통치자의 성격을 나타내고 있다. 즉 통치자의 아름다움과 기질, 용기, 신하에 대한 사랑, 정치력, 올바른 행위, 개인의 업적, 예술에 대한 사랑 그리고 라자싱하의 경우에는 시바에 대한 숭배를 가리킨다. 또한 명칭은 다르마라자 라타와 마찬가지로 기단에 새겨진 비루다의

내용에 의거하여 이 유적을 단 한 사람의 통치자의 업적으로 돌리기에는 어려움이 많다는 것을 보여준다.

라자싱하는 마말라푸람의 해안 사원(shore temple)을 건립했는데, 두 개의 화강암의 사원은 시바의 영광을 찬미한 것이다(그림 136, 137). 이 사원에는 명문이 분명하게 남아 있다. 큰 사원은 바다를 향해 있고 작은 사원은 내륙 쪽으로 서 있는데, 두 사원 모두 뒷벽에 소마스칸다의 조각상이 부조되어 있다. 시인 단딘이 쓴 설화에 따르면, 바위면에 새겨진 누워 있는 비슈누 상은 한때 이 해안의 자랑거리였다고 한다.

라자싱하가 시바의 영광을 바로 그곳에 나타내려고 했을 때 그는 비슈누 상을 조각하고 심지어 주변에 작은 누각까지 만들었다. 그러나 두 시바 신전 사이에 놓인 비슈누 상은 글자 그대로 그늘에 가려 있었다. 최근까지 바닷물이 해안 사원으로 밀려들어왔지만 오늘날은 매립되어 사원을 보호하고 있다. 최근 발굴조사에서 사원의 내륙 쪽을 향하고 있는 팔라바 왕조의 벽이 발견되어 이곳이 한때는 섬이었을 가능성을 말해준다.

마말라푸람에는 불가사의한 일들이 많이 남아 있다. 라자싱하 사후에 왕조혁명이 일어나면서 팔라바 왕조의 방계 혈통이 힘을 갖게 되었다. 그들은 미술과 종교에 지나치게 관심이 많았으며 칸치푸람

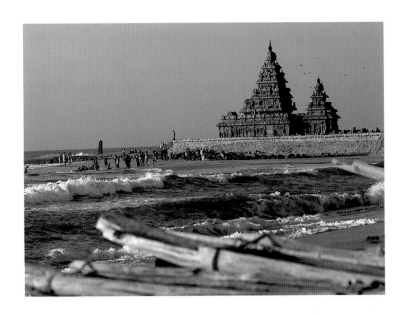

136
해안 사원,
마말라푸람,
700~728년경

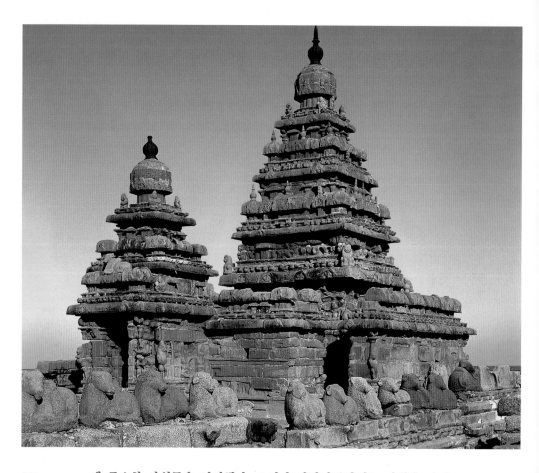

137
해안 사원,
마말라푸람,
700~728년경

에 중요한 사원들을 건립했다. 그러나 마말라푸람에는 사원을 건립
하지 않았던 것으로 보인다. 아마도 그 지역이 싱하비슈누에서 라자
싱하까지의 팔라바 가계와 깊은 관련이 있기 때문일 것이다. 마말라
푸람의 사원이 완성되지 않은 이유는 여전히 수수께끼로 남아 있다.
아마도 그것은 후대 팔라바 통치자의 숨겨진 역사 속에서 해결할 수
있을 것이다.

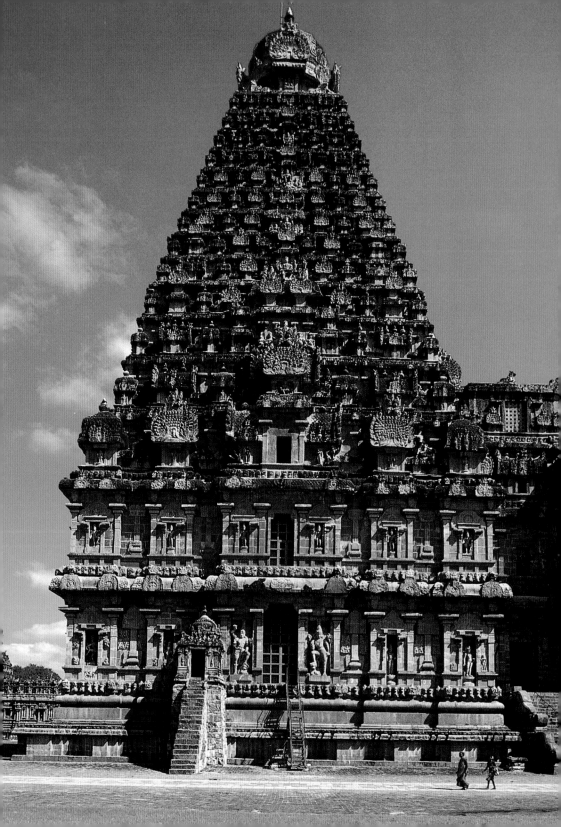

인도 남부에서는 1010년에 라자라자 촐라(Rajaraja Chola)가 완성한 위풍당당한 화강암 사원에 관한 이야기가 널리 전해졌다(그림 138). 선조들이 세운 신전보다 무려 다섯 배나 크게 지어진 이 사원은 높은 담벽으로 둘러싸여 있으며 인상적인 두 개의 문을 통해 들어갈 수 있다. 당시 고층건물의 시카라는 커다란 스투피인 왕관 형태가 꼭대기를 장식했으며 최정상부에는 66미터에 이르는 구리로 된 물병 모양의 칼라샤(Kalasha)가 얹혀 있다. 이 사원은 높이와 공간, 그리고 청동신상의 장대함 등에서 인도의 다른 모든 사원들보다 뛰어나다. 실로 신성한 카베리 강기슭에 위치하고 있는 촐라 시대의 수도인 탄자부르(Tanjavur)에 어울리는 사원이라 할 수 있다. 라자라제슈바라(Rajarajeshvara)로 알려진 라자라자 군주가 시바 신에게 바친 이 사원은 드라비다, 즉 남부 건축 양식의 우수한 예이다.

북부 나가라(Nagara) 사원의 곡선적인 시카라는 수직에 가깝지만 상승면이 뚜렷하지 않은 데 반해 드라비다 사원의 시카라에서는 다양한 수평면을 보여준다. 드라비다 형식의 사원은 평평한 지붕에 단순한 형태의 천장이 있다는 점에서 나가라 형식의 사원과는 매우 다르다. 그러나 드라비다 사원의 내부에는 기둥과 상인방이 같은 방식으로 만들어졌으며 기둥에는 장식이 없고 북부 건축에서 자주 보이는 선반받이의 인물상도 없다. 남부와 북부 사원 모두 외벽에 여인상, 미투나 상, 성적인 군상(群像) 등을 표현하지 않았기 때문에 인도 남부 사원만의 특징이라고는 할 수 없다. 신상들은 드라비다 사원의 벽을 아름답게 꾸미기 위한 것이며 때로는 왕과 성인, 전설적인 신도들의 상도 첨가되었다. 소탑의 벽감에 안치된 신상들은 종종 장식 무늬로 둘러싸여 있는데, 주로 신들과 관련된 신화 이야기를 묘사했다.

138
라자라제슈바라
사원,
탄자부르,
1010년 완성

출라 왕들은 2세기 상가마(Sangam) 시대에 처음으로 통치자 집단이 되었다. 그들은 850년경에 다시 나타났는데, 팔라바 왕조의 봉건제후인 비자얄라야(Vijayalaya)가 탄자부르를 정복하여 출라 왕들의 비자얄라야 가계를 이루었다. 특이하고 우아한 출라 시대의 사원은 비자얄라야의 계승자인 아디트야 1세(Aditya I, 871~907년경 재위)와 파란타카(Parantaka, 907~947년경 재위)의 통치 기간에 건축과 조각의 특징이 결합되어 건립된 것이다.

이러한 사원 가운데 가장 복잡하고 특이한 예는 886년에 완성된 쿰바코남(Kumbakonam)에 있는 나계슈바라(Nageshvara) 사원

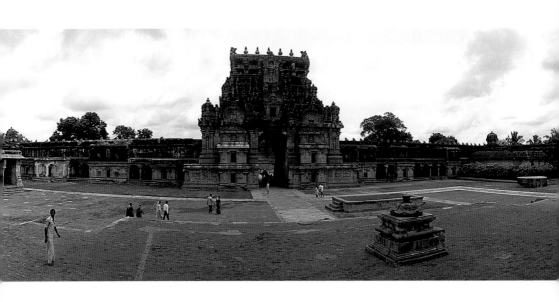

이다. 신전의 세 벽면 위에 있는 중앙 소탑의 벽감에는 정면에 있는 방의 두 벽감처럼, 앞으로 걸어나올 듯한 우아한 남녀 인물상이 조각된 벽감이 좌우에 있다. 그들은 힌두교의 성직자나 교사와 함께 있는 왕족 구성원을 나타내거나 또는 『라마야나』 서사시에 등장하는 다양한 인물들을 가리킨다. 뒷벽 소탑의 벽감에는 아르다나리(Ardhanari)라는 양성 형태의 복잡하면서도 우아한 시바의 석조상이 있다. 측면의 두 얼굴은 라마로 확인되는 귀족 남자로 그는 서사

시의 영웅이자 라크슈마나(Lakshmana)의 오빠이다. 라마 상의 가장자리에 있는 한쪽 벽의 측면 감실에는 감각적인 모습의 공주이자 라마의 부인으로 보이는 시타(Sita) 상이 있다(그림140). 작지만 절묘하게 조각된 신전의 모든 상들은 뛰어난 조각가가 부여한 생명력과 아름다움, 힘으로 가득 차 있다.

10세기의 중요한 후원자 가운데 한 사람인 셈비얀 마하데비(Sembiyan Mahadevi) 여왕은 60년 이상 사원 건축과 예술에 관계해왔다고 명문에 적혀 있다. 셈비얀은 역사 의식을 가지고 있었던 것으로 보인다. 초기의 많은 벽돌 사원을 다시 건립하면서 그녀는 자신

139
왼쪽
안마당과
출입문,
라자라제슈바라
사원,
탄자부르,
1004~10년경

140
오른쪽
공주,
라마의 부인인
시타 상,
나게슈바라
사원 측면 벽,
쿰바코남,
886년 완성

141
맨 오른쪽
시바 나타라자,
시바 사원,
셈비얀
마하데비,
980년경

의 명문을 새기기 전에 그 이전에 봉헌된 명문들을 먼저 새겼다. 그녀가 통치하는 동안 나타라자의 시바 상이 돌과 청동으로 많이 제작되었다(그림2, 141). 아름다운 이 시바 상은 축복의 춤으로 알려진 자세를 취하고 있다. 성 아파르(Appar)는 시바의 그런 모습을 보기 위해 노래를 불렀으며 이 세상에 다시 태어나기를 열망했다(『테바람』[*Tevaram*] bk 4, hymn 81, v 4).

만약 우리가 그의 둥근 눈썹을 볼 수 있다면

붉은 입술에서 흘러내리는 부드러운 미소를 볼 수 있다면

헝클어진 붉은색의 머리카락을 볼 수 있다면

산호빛 형체 위의 우윳빛 가루를 볼 수 있다면

우리가 만약 그의 들어올린 황금빛 아름다운 발을 볼 수만 있
다면

그때 우리는 진정으로 원하리

이 세상에 인간으로 태어나기를

셈비얀의 손자인 라자라자는 그리스의 중심부 아룰몰리
(Arulmoli)에서 태어나 985년에 왕위를 계승하고 남부의 생명줄인
카베리 강의 삼각주 중심에 자리잡은 작은 왕국을 물려받았다. 그는
코끼리 부대와 기병대, 보병을 포함한 31개의 군대를 모아 거대한
제국으로 만들었다. 그는 북쪽의 찰루키야(Chalukya) 군주뿐 아니
라 이웃한 체라(Chera)와 판디야(Pandya) 왕국 등을 물리친 후 말
디베(Maldive) 섬과 불교 왕국인 스리랑카까지 차지했다. 티루발란
카두(Tiruvalankadu)의 구리판 명문에는 랑카(Lanka)의 패배를 자
랑스럽게 경축하고 있다.

142
힌두교의
지도자와
함께 있는
라자라자 왕의
초상화,
라자라제슈바라
사원,
탄자부르,
1010년경,
화강암의
석회 위에 채색

라마는 원숭이의 도움으로 바다를 가로지르는 길을 만들었다.
그리고 끝이 날카로운 화살로 랑카 왕을 어렵게 물리쳤다. 그러나
라마는 강력한 군대를 끌고 바다를 건너온 랑카 왕보다 뛰어나서
그를 화나게 했다.

통치 18년 만에 정치와 영토에 대한 야망을 성취한 아룰몰리 촐라
왕은 라자라자, 즉 '왕 중 왕'이란 명칭을 부여받았다. 이제 시바를
찬양하며 라자라자의 힘을 보여주는 사원을 건설하여 승리와 대군주
의 지위를 선포할 때였다.

사원에서 라자라자의 석조상과 초상화가 발견되었다(그림142). 세
번째 주문했던 황제와 왕비의 청동상은 전해지지 않는다. 조각과 그
림으로 된 초상화에서 라자라자는 시바를 모방하여 머리 위에 헝클

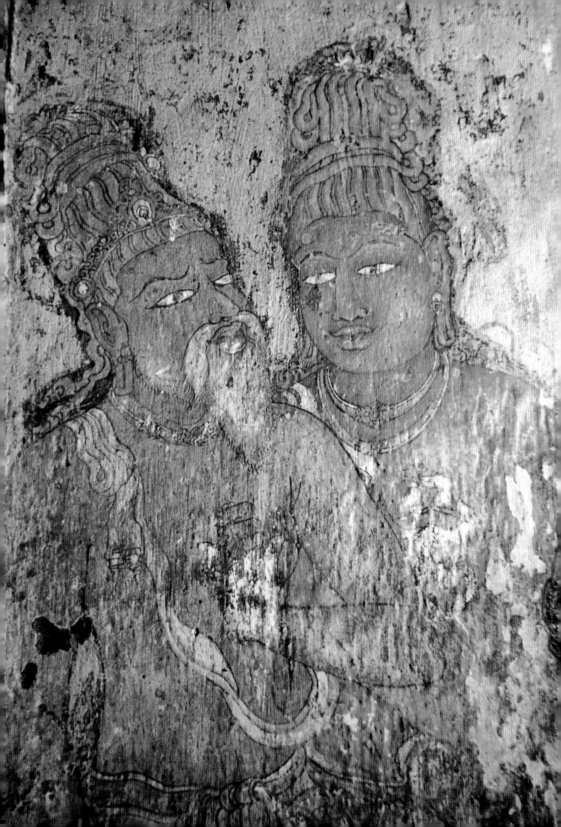

어진 머리카락을 높이 쌓아올린 모습으로 표현되었다. 그는 존경받는 힌두교 성직자로서 수염을 기른 모습이며 카루부르 데바르(Karuvur Devar) 뒤에 초라하게 앉아 있거나 서 있다. 인도의 전통적이고 양식화된 초상화에는 군주 개인의 성격이 전혀 나타나 있지 않다.

라자라자의 선조들이 건립한 작고 아름다운 사원들은 담벽의 높이가 약 4.5미터인 데 반해, 가장 높은 시카라는 10.5미터에 이른다. 라자라자의 탄자부르 사원은 바닥에서 4.5미터 높이에 있다. 방형의 성소에는 기념비적인 석조의 링가가 모셔져 있으며, 요도가 2중으로 둘러싸고 있다. 높이 10.5미터 지점에 평평한 지붕이 성소를 덮고 있고 그 위로 시카라가 13층으로 된 피라미드처럼 우아하게 경사를 이루고 있다. 최근에 발견된 명문에 따르면, 원래 시카라 부분은 금판으로 되어 있었다고 한다. 탑 위에 씌워져 있는 방형의 판은 바로 아래에 있는 성소와 같은 크기로 되어 있다. 이 관석은 원래 도금한 거대한 왕관 형태의 스투피에 놓이게 된다. 최정상부는 황제가 1010년에 사원 건립의 완성을 알리는 구리로 된 물병 모양의 칼라샤(kalasha)를 기증함으로써 완성되었다.

복합 건축물은 정밀하게 설계되었다. 만약 커다란 안마당이 두 개의 똑같은 방형으로 나누어진다면, 사원의 성소는 뒤쪽 마당의 중앙에 위치하며 시바의 황소가 거주하는 누각은 앞마당의 중앙에 놓이게 된다. 최근의 연구에서 스투피와 칼라샤를 제외하고 사원의 높이는 안마당 측정 단위를 기준으로 너비는 두 배, 길이는 네 배인 것으로 밝혀졌다. 사원을 둘러싸고 있는 2층으로 된 기둥 모양의 회랑은 황제의 신임을 받았던 장관에 의해 세워진 것이다. 3층으로 된 고푸람(gopuram), 즉 피라미드형의 문을 통해 안으로 들어가면 인상적인 수호상이 조각되어 있고, 그 너머로 5층 높이의 크고 높은 고푸람이 우뚝 솟아 있다(그림139).

높은 지대에 위치하며 넓은 호수로 둘러싸인 복합 건축물은 석조로 된 사원과 라자라자의 벽돌 궁전으로 구성되어 있다(그림143). 궁전은 북쪽 벽에 있는 정문을 통해 사원과 직접 연결된다. 궁전의 복합 건축물은 위대한 업적으로 생각되는데, '라자라제스바라 나타캄'(Rajarajesvara natakam)이란 제목의 연극 주제였던 것 같다.

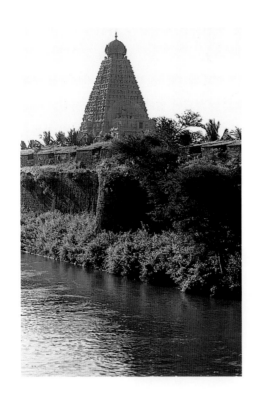

143
라자라제슈바라
사원,
탄자부르,
1010년 완성,
전경의 호수

라자라자의 후계자 가운데 한 사람의 명문에는 연극에 참여한 배우들에게 지불한 임금이 상세히 기록되어 있으며 사원에서 벌어진 축제 기간에 연극을 공연하기 위한 특별한 준비가 있었다고 한다. 만약 필사본이 발견된다면, 라자라자의 야심찬 모험에 대한 중요한 자료가 될 것이다. 복합 건축물의 다양한 신전 가운데 찬데사(Chandesa) 신전만 촐라 시대의 사원 건축에 해당되며, 나머지는 후대에 세워진 것이다(그림145). 전설에 의하면, 소치는 소년 찬데사는 매일 진흙으로 시바의 링가를 만들고 우유로 깨끗이 씻은 다음 앉아서 시바에 대한 명상에 몰두했다. 그러나 찬데사가 우유를 오용한다는 조사를 받게 되자 격분한 그의 아버지는 링가를 차버렸다. 그러자 찬데사는 막대기를 들고 무턱대고 침입자를 향해 돌진했다. 막대기는 시바의 도끼로 변하여 아버지를 땅에 넘어뜨렸다.

찬데사는 아버지가 되기로 약속한 시바로부터 축복을 받았으며, 시바의 성인으로 추앙되는 63명 가운데 한 사람이 되었다. 촐라 왕은 그에게 사원을 지키는 임무를 주었다. 진흙에 불과한 시바 신에

게 그렇게 독실한 마음으로 헌신하는 사람보다 사원을 더 잘 지킬 수 있는 사람은 아마 없을 것이다.

탄자부르 사원의 벽은 수평으로 볼 때, 두 부분의 조각면으로 구분되며 각 면은 일련의 벽감으로 구성되어 있다(그림146). 사원의 바깥쪽 세 개의 벽에는 성소로 들어가는 문과 이와 유사한 크기의 창문을 통해 빛과 공기가 들어온다. 아래층의 벽감에는 춤의 왕인 나타라자를 포함한 시바 상들이 표현되었다. 벌거벗은 탁발승 비크샤타나(Bhikshatana)는 아름다움과 매력으로 여인들의 마음을 사로잡았

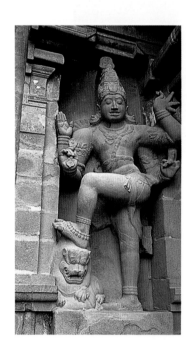

144-146
라자라제슈바라
사원,
탄자부르,
1004~10년경
왼쪽
드바라팔라,
즉 수호신상
위
찬데사 신전
아래
뒷벽의 모습

으며 여인들은 그에게 보시를 했다(그림147). 양성의 아르다나리(Ardhanari)와 링고드바바(Lingodbhava)는 비슈누와 브라흐마 신을 능가하는 탁월함을 보여주기 위해 불기둥 속에 몸을 드러내고 있다.

아래층의 풍부한 상상력과는 반대로 30층의 위쪽 각 벽감에는 시바 신과 동일한 트리푸란타카(Tripurantaka) 상이 있다. 그는 화살 하나로 세 명의 악마가 있는 요새를 파괴하여 승리에 도취해 있다. 이러한 형태의 상이 두드러지게 반복되는 것은 정복자로서의 자부

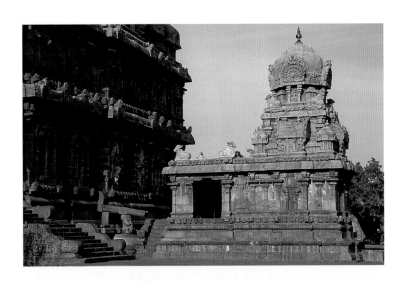

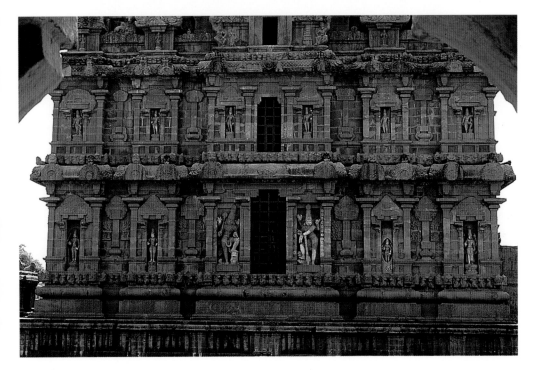

147
매혹적인
탁발승의 시바 상,
라자라제슈바라
사원,
탄자부르,
1004~10년경

심이 강한 라자라자에게는 특별한 의미가 있음을 말해준다. 즉 라자라자는 통치 초기에 그에게 승리를 확신시켜주는 신의 형상이 필요했던 것이다.

탄자부르 사원의 벽면에 조각된 석조상에는 예술가들이 감동을 주는 건축물을 지을 때 요구되는 풍부한 모델링과 영감을 불러일으키는 작풍이 부족한 편이다. 초기 촐라 시대의 상들과 비교해보면(그림 140), 인물상들은 넓은 어깨와 대담한 신체를 가지고 있으면서도 다소 연약한 모습이며 얼굴은 종종 무겁고 표정이 없다. 도상학 개념이 석조로 표현되었을 때, 탁발승으로서의 시바 상에서는 청동상에서 볼 수 있는 감각미와 힘이 부족하다(그림153). 이처럼 조각상이 기대에 어긋나는 것은 조각가들이 탄자부르 사원의 크기에 따른 거대한 상(약 3미터)을 조각하는 데 익숙하지 못했기 때문일 것이다.

성소의 아랫길은 벽화로 장식되었는데 벽은 열다섯 개의 면으로 나누어져 있고 각 면에는 신화의 주제가 하나씩 그려졌다. 매우 높은 통로의 정상을 차지하려고 기어올라가는 모습의 주요 인물들은 긴장되고 굳어 있으나 작은 인물들은 놀랄 만한 리듬감과 유연한 움직임을 보여준다(그림148). 채색이 된 시바의 신화에는 춤추는 장면과 더

148
천상의 무용수,
아래층의 복도,
라자라제슈바라
사원,
탄자부르,
1004~10년경

불어 트리푸란타카의 위업과 성 순다라르(Sundarar)의 믿을 만한
친구로서의 역할이 포함되어 있다. 화가들은 안료를 잘 흡수하는 젖
은 석회층에 색채를 사용한 프레스코 기법으로 영구적인 벽화를 만
들었다. 프레스코 화가들은 석회가 마르기 전에 각 면을 완성하기 위
해 빠른 속도로 작업을 해야만 한다. 수입한 청금석(靑金石)에서 추출
하는 푸른색 외에 다른 모든 색들은 각 지방에서 구할 수 있었다. 흰
색은 석회에서, 검은색은 남포 그을음에서, 노란색과 붉은색은 황토

에서, 초록색은 숲속의 나무에서 추출했다. 또 다른 색들은 안료를 혼합해서 얻을 수 있다. 채색이 끝나면 윤곽선은 단단하고 힘찬 선으로 다시 그렸다. 후대 16세기의 통치자들은 촐라 시대의 벽화 위에 새로운 그림을 겹쳐 그렸다. 이러한 작업은 초기 라자라자의 화가들이 그린 그림이 습기 때문에 부분적으로 손상되었을 때 이루어졌다.

좁고 어두운 아래층의 통로에 있는 벽화는 사다리와 조명이 없으면 보기 어렵다. 이 벽화의 주요 목적은 사원의 도상 계획을 완성하여 신성한 힘을 높이는 데 있었던 것 같다. 위층의 통로에는 부조로 장식된 선반이 낮게 둘러싸고 있는데 고대의 댄스 교본에 나오는 인도의 전통적인 108개의 춤 자세를 보여준다. 마지막 27개의 완성되지 못한 상들은 사원이 서둘러 완성되었음을 말해준다.

상당한 크기의 휴대용 청동상 제작은 촐라 시대에 널리 알려진 일련의 예배의식과 관련이 있다. 의식에 따라 신상들을 씻기고 옷을 입히고 화환으로 장식하여 숭배했다. 명문은 라자라자의 사원이 66구의 신과 성인, 그리고 군주 자신의 청동상을 소유하고 있었다는 사실을 알려준다. 그중 대부분은 라자라자와 그의 부인이 기부한 것이지만, 일부 청동상은 사원 관리자나 주요 성직자, 고위 인사들이 헌납했다.

청동상들은 로스트 왁스(lost-wax) 청동 주조법이 창안되면서 처음으로 제작되었다. 이 방법에 의하면, 상은 처음부터 마지막 세부 처리에 이르기까지 단단한 밀랍을 지방산의 송진과 혼합한 재료로 만들어진다. 그리고 진흙을 이중으로 덮었다. 진흙을 덮어 쓴 밀랍상은 빈 거푸집만 남기고 관 모양의 출구로 밀랍이 모두 녹아 없어질 때까지 가마에서 구워냈다. 그리고 나서 녹인 금속을 이 거푸집에 조심스럽게 부었다. 일단 식으면 고체의 청동상을 빼내기 위해 거푸집을 부수었다. 밀랍상에 보이는 세부 표현은 청동상에도 분명히 나타나며 진흙의 거푸집은 없어지고 다시 사용되지 않기 때문에 각 청동상은 독특한 것이 된다. 각 상의 연화 대좌나 방형 대좌는 별도의 주물로 제작되었다.

촐라 시대의 청동 주조자들은 라자라자를 위해 거대한 상들을 만

들었다. 탄자부르 사원의 비문을 보면, 시바와 황소, 여신 파르바티 등의 브리샤바바하나(Vrishabhavahana : 황소를 타고 있음) 군상들은 하나의 대좌와 광배를 가지고 있었다고 기록되어 있다. 이 특별한 군상은 없어졌기 때문에 티루벤카두 근처의 사원에 대한 라자라자의 주문을 조사함으로써 그 외형과 특성을 어느 정도 알 수 있다 (그림149).

1011년에 제작된 이 거대한 시바 상은 지금은 없어졌지만 황소 위에 손을 올리고 균형감 있게 서 있다. 시바의 윤기 없는 머리카락은 뱀 모양의 터번식 모자가 감싸고 있다. 눈은 명상에 잠긴 채 먼 곳을 바라보고 있다. 시바 상의 절제된 우아함은 촐라 시대 청동상의 가장 절묘한 아름다움 가운데 하나이다. 시바의 부인인 파르바티 상은 1년 뒤에 주문한 것이다. 그녀의 가느다란 신체에 보이는 유연한 윤곽선과 측면에서 볼 수 있는 부드러운 가슴 곡선은 라자라자 공방의 특징이라 할 수 있다.

같은 공방에서 칼리야나순다라(Kalyanasundara)로 불리는 시바와 파르바티의 결혼 장면을 묘사한 조각 군상도 제작되었다(그림150). 위엄 있는 신랑은 머리 위에 왕관을 쓴 것처럼 헝클어진 머리카락을 높이 틀어올리고 파르바티의 손을 잡고 있다. 그 옆에는 침착한 신부가 친구인 라크슈미 여신과 함께 서 있는데 라크슈미는 신부를 신랑 쪽으로 부드럽게 밀어내고 있다. 전하는 바에 의하면, 시바의 반대쪽에 서 있는 비슈누 신은 이 신들의 결혼식을 주관한 사제였다고 한다. 명문에는 탄자부르 사원의 결혼식에 있었던 신부의 친구가 생략되었으나 비슈누가 결혼식을 주관한 것처럼 브라흐마 신을 등장시킨 점 등이 자세히 적혀 있다.

일단 청동상이 만들어지면, 왕족과 귀족, 토지 소유자와 상인들이 청동상의 장식에 사용하는 많은 보석들을 선물했다. 명문에는 황금과 귀중한 보석으로 만든 눈부신 허리띠와 목걸이, 왕관, 머리띠 장식, 발목 장식, 팔찌와 귀고리 그리고 발가락과 손가락 반지 등에 대해 언급하였다. 이 기록은 각 품목에 포함된 황금의 정확한 무게에서 구슬이 부착된 황금 나사못에 이르기까지 자세히 서술하였다. 또한 진주와 다이아몬드, 산호들 중 질이 좋은 상품이 몇 개나 되는지, 혹

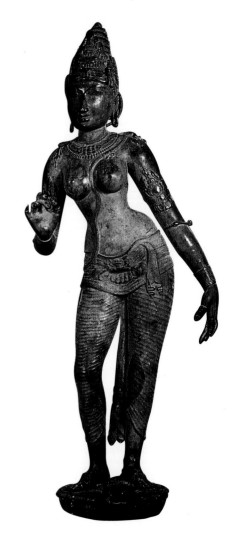

은 결함이 있어 가치가 떨어지는 상품의 숫자까지도 상세하게 기록
되어 있다. 촐라 시대의 보석에 관한 모든 보고서는 사원의 거푸집
바닥에 새겨진 자세한 기록에서 모은 것이며 여기에는 65개의 특징
이 다른 다양한 보석이 실려 있다. 전쟁에서 얻은 모든 전리품은 사
원의 재산이 되었으며 황금으로 된 의식 용기와 램프도 상당량 기증
되어 사원은 많은 양의 금을 가지게 되었다.

　　라자라자의 궁중 사원은 정기적인 의식을 행했으며 사원을 유지하
는 데 많은 사람이 필요했다. 명문에 기록된 850명의 사원 고용자 가
운데 400명은 춤추는 소녀들이고 67명은 음악가였다. 라자라자 왕

149
시바와
파르바티,
티루벤카두 사원,
1011~12년경,
청동,
시바 상,
높이 106.5cm,
파르바티 상,
높이 93cm,
탄자부르 미술관

150
시바와
파르바티의
결혼 장면,
티루벤카두 사원,
1012년경,
청동,
시바 상,
높이 95cm,
탄자부르 미술관

국의 작은 사원에서 탄자부르로 온 무용수들은 사원과 가까운 집에서 살았다. 이들은 각자 1벨리(veli : 약 20,234제곱미터)의 땅에서 생산되는 쌀을 받았는데 편안한 삶을 살기에 충분한 양이었다. 명문에는 직업이 세습화되었음을 암시하고 있다. 사원의 무용수들은 시, 음악, 춤, 연극과 미술 등 예술 방면에 뛰어났으며 시바를 경배하는 성소 앞의 주요 홀에서 춤추기 위해 하루에도 여러 번 불려나갔다. 20세기에 있었던 이러한 무용수들 가운데 마지막 사람과 인터뷰를 한 기록을 통해 그들에게 부여되었던 지위를 알 수 있다. 이들의 춤이 없다면, 군주의 숭배는 불완전하고 라사가 부족한 것으로 여겼을 것이다.

위대한 종교 건축물을 유지하기 위해서는 많은 직원이 필요했다. 즉 174명의 성직자를 비롯하여 143명의 문지기, 출납 담당자, 회계원, 점성가, 램프 운반자, 물 뿌리는 사람, 짐꾼, 재단사, 목수, 대장장이, 그리고 보석 감정인 등은 사원의 관리자인 아디탄 수리얀(Adittan Suryan)에 의해 잘 관리되었다. 라자라자는 사원의 재정을 확보하기 위해 여러 가지 방법을 사용했다. 그가 신에게 바치는 공물이라는 명목으로 마을에 지시를 내리면, 사람들은 의식의 공양에 필요한 음식을 공급해야만 했다.

사원의 공양물로 바치는 음식의 종류는 쌀과 응유(凝乳) 제품을 포

함하여 오늘날 남부에서 먹는 음식과 동일하다. 가축을 돌보는 마을의 목동들에게는 일정 수의 동물과 우유를 요구했으며 또 그들은 저녁이면 사원을 밝히는 158개의 버터 램프에 사용할 버터와 기름을 매일 공급했다. 또한 명문에는 신의 목욕의식 때 사용되는 향기로운 소두구(小斗蔲)와 큐스(khus) 뿌리를 확보하기 위해 비축해놓은 돈에 대해서도 언급되어 있다.

라자라자는 데바다나(devadana), 즉 신에게 바치는 공물로서 일정한 면적의 땅을 비축하여 사원의 수입원을 확보했다. 그는 아주 효과적으로 수입을 조사하고 보관하는 제도를 마련한 것으로 보이는데 '땅을 측량하는 사람'(Ulagalandan)이라는 직함의 관리자가 이를 실행했다. 기록에는 3년 동안 의무를 수행하지 않는 사람들에게는 그 땅을 몰수하거나 매각했다고 되어 있다.

정복당한 봉건제후와 신하들도 현금과 물품으로 수입원의 일부를 담당하여 라자라자의 사원을 유지해야만 했다. 그리하여 정복된 스리랑카 섬의 마을들은 수익의 일부와 할당받은 양만큼의 쌀을 사원으로 보내야 했다. 그러나 시바에 대한 이러한 독실한 신앙심에도 불구하고 라자라자는 봉건제후의 왕자가 그의 영토에 있는 불교사원을 유지할 수 있도록 기꺼이 한 마을을 내주기도 했다.

탄자부르 사원은 마을 중심의 신성한 지역이며 훌륭한 건축가와 조각가, 화가, 청동 주물자, 보석 세공인 들이 종교의 중심지로 만들기 위해 전문가다운 솜씨를 발휘했다. 또한 사원은 마을 주민의 중심지로서 음악과 춤을 강조하여 사원의식에서 중요한 역할을 했다. 라자라자 사원에 소속된 67명의 음악가 가운데에는 춤의 대가 여섯 명을 비롯하여 연극 연출자 네 명, 힌두교 찬가 가수 다섯 명, 타밀 성인 찬가의 전문 가수 네 명, 그외 가수 다섯 명이 포함되어 있다. 라자라자의 명문에 의하면, 사원이 교육의 중심 역할까지 했음을 알 수 있다. 힌두교 연구를 위한 모든 학교가 사원에 속해 있고 사원의 성직자들이 운영하고 감독했던 것에서 알 수 있듯이 이 점은 최근까지도 사원의 중요한 기능이었다. 더욱이 사원은 주요한 은행기관으로서 12.5퍼센트의 이자로 돈을 빌려주었으며 성 찬데사가 사원의 돈을 분배하고 모으는 신의 재정 대행자 역할을 했다. 수백 개의 사

원 명문에는 이러한 업무들이 기록되어 있는데 그 내용은 다음과 같다. "우리는 신성한 군주의 일등 신하인 찬데사로부터 예치된 돈에서 5백 코인을 받았다."

타밀 언어권의 뛰어난 문인들은 새로운 경지를 개척했다. 그리고 촐라 왕실은 '시의 왕들'(kavi chakravartins)로 알려진 계관 시인을 임명하는 제도를 실시하기도 했다. 원래 산스크리트어로 쓰여진 『라마야나』를 타밀어로 번역한 위대한 시인 캄반(Kamban)도 촐라 시대에 살았던 사람이다. 위대한 고대 문헌인 『페리야 푸라나』(Periya Purana)는 타밀 성인들의 삶을 타밀 산문으로 유창하게 서술한 것으로 촐라 군주의 통치 기간에 완성되었다. 그리고 주석들은 샤이바 시단타(Shaiva Siddhanta)의 철학적인 방식으로 쓰여졌다.

탄자부르 사원이 완성된 2년 후, 라자라자는 아들인 라젠드라(Rajendra)에게 왕위를 물려주기로 결심하고 4년 동안 왕과 아들이 함께 힘을 합하여 통치했다. 라자라자가 통치하는 동안 촐라 왕국은 최고의 전성기를 맞이했다. 라젠드라는 비하르와 오리사와 같은 인도 북부 지역으로 출정했다. 그리고 그는 신성한 갠지스 강 기슭까지 진군하여 물 항아리를 가지고 돌아왔는데 그의 명문에 따르면 이 물항아리들은 정복된 왕들이 머리에 이고 운반했다고 한다. 그는 말레이 반도, 수마트라 그리고 자바로 향한 해양 탐험에 성공하여 직접 통치하지는 않았지만 동남아시아를 촐라 왕조의 통치하에 두어 영토를 확장했다. 라젠드라는 안다만(Andaman) 섬과 니코바르(Nicobar) 섬을 차지했으며 중국, 미얀마와도 외교관계를 유지했다.

라젠드라는 통치 초기에 탄자부르에서 북쪽으로 약 65킬로미터 되는 곳에 새로운 도시와 사원을 건립하기로 했다. 겨우 완성된 탄자부르 사원의 장대함을 생각해보면, 그는 새로운 통치자로서 자신의 통치권을 확고히 하기 위해 이런 노력이 필요하다고 믿었을 것이다. 그는 수도에다 길이 25킬로미터, 너비 5킬로미터의 인공 호수를 만들고 둑과 운하로 근처의 콜라담(Kolladam) 강과 연결했다. 또한 그는 상징적으로 갠지스 강의 물이 이 호수로 흘러 들어오게 했다. 그리고 수도를 강가이콘다촐라푸람(Gangaikonda-chola-puram),

즉 '갠지스 강을 약탈한 촐라의 도시'라고 이름붙였다.

라젠드라가 세운 화강암의 사원(그림151)은 오늘날 강가이콘다촐 라푸람에 완전한 상태로 남아 있다. 인접해 있는 궁전은 둥근 화강 암 기단부 위에 나무 기둥을 세우고 벽돌을 쌓아 만들었다. 이 건축 물에서 발굴된 자료의 단순함은 라젠드라의 계관시인이 암시했던 그 궁전의 화려함을 떠올리기 어렵게 한다(『라자라자촐란 울라』 [*Rajarajacholan Ula*] v 79~81).

궁전의 입구, 저택, 가로수,

사원, 누각, 발코니,

창문, 베란다, 위층,

댄스 홀과 강단들은

궁정의 여인과

많은 사람들로 가득 차 있네.

그 주위의 경치는 눈에 보이지 않네.

라젠드라의 사원은 탄자부르에서 만들어진 위대한 건축물과 매우 유사하다. 사실, 건축가와 장인들은 라젠드라의 주문에 따라 새로운 수도에 탄자부르 사원을 옮겨놓은 것이다. 이곳의 사원 신전은 한 변 이 30미터인 바깥 면적을 가지고 있다. 그러나 높이는 50미터에 지 나지 않지만 체감률에서 다소 차이가 있다. 여러 벽감에 조각된 상들 은 정면에 배치된 탄자부르 상들보다는 표현 방법에서 상상력이 훨 씬 풍부해 보인다. 라젠드라의 사원에서 조각가들은 종종 몸을 돌려 옆으로 바라보는 4분의 3 시점의 인물상을 조각했는데, 이는 그들이 실물보다 큰 인물상을 표현하는 데 점차 숙달되어가는 과정을 보여 준다(그림152). 사원은 1035년에 완성된 것으로 보인다.

라자라자를 위해 청동상을 조각했던 공방은 라젠드라 사원에서도 계속 일을 해왔으며 시바 비크샤타나(Bhikshatana) 상은 가장 우수 한 작품 가운데 하나이다(그림153). 명문에는 1048년 청동상에 장 식할 보석을 보냈다고 기록되어 있는데, 이는 라젠드라 통치 초기에 불상이 만들어졌다는 사실을 말해준다. 시바 상은 샌들을 신고 옷으

로 뱀을 걸쳤으며 애완용 동물로 영양을 거느리고 보시를 받기 위해
세상을 떠돌아다녔다. 그가 가는 곳마다 보시를 하러 온 여인들은
말로 표현할 수 없는 광휘를 띠고 있는 그와 사랑에 빠졌다. 성 순다
라르(『테바람』[Tevaram] bk 7, hymn 36, v 7)의 말씀 속에는 여
인들이 시바의 모습에 매혹되었으나 아름다움과 어울리지 않는 그
의 성격을 잘 알고 있었으며 그에게 다음과 같이 말했다.

야생의 황금 계수나무가
당신의 머리를 꾸미고 있구나
당신의 장신구들은
묘지의 뼈들이구나
어둡고 울창한 숲속은
당신의 집이며
당신 손에 들고 있는 그릇은
해골이로다.
사랑에 빠진 여인들은
당신에게서 무엇을 얻으리라
기대할 것인가?

151
강가이콘다
촐라푸람 사원,
1035년경

시바 아르다나리(Ardhanari)의 매혹적인 청동상은 명문으로 연대를 추정할 수 있으며 이전의 남성, 여성의 양성적인 신상과는 달리 복합적인 형태로 조화를 이루며 융합되어 있다. 얼굴 특징에서도 차이가 있다. 파르바티는 부드러운 둥근 턱을 가지고 있는 데 반하여 시바는 딱딱하고 강건한 옆모습을 하고 있다. 이 상의 여성적인 면은 신을 찬미하는 어린 성 삼반다르(Sambandar)의 노래에서 가장 잘 볼 수 있다(『테바람』 bk 3, hymn 260, v 3).

> 부드럽고 둥글게 처리된
> 그녀의 아랫배는
> 뱀이 춤추는 것 같구나.
> 그녀의 완벽한 걸음걸이
> 공작의 우아함을 비웃는구나.
> 부드러운 발은
> 솜털 같고
> 가느다란 허리는
> 곤충과 같구나.
> 우마 데비(Uma devi)는 시바의 반쪽이며
> 신성한 푼두라이 군주이구나.

152
찬데사를
축복하는
시바와
파르바티,
강가이콘다
촐라푸람 사원,
1035년경

이러한 상의 창조 과정에서 청동 주조자들이 보여준 탁월함은 남부의 성인들이 지은 아름다운 시에 버금갈 정도로 대담하고 매혹적이다. 인도에서 신과 신도들의 관계는 다양한 양상을 보여주는데, 즉 노예와 군주, 아이와 부모, 사랑하는 이와 사랑 받는 이가 이에 해당한다. 성 삼반다르가 여신의 신체를 묘사하는 것이 적절하다고 느꼈듯이, 청동 조각가들도 '감각적인 것'으로 분류될 수 있는 신성한 상을 창조하는 데 모순을 느끼지 않았다.

촐라 군주의 후원 아래 타밀 지방은 영역을 넓혔을 뿐만 아니라, 부와 다양한 문화의 중심지로서 명성도 얻게 되었다. 뒤를 이은 촐라의 통치자들은 수도로서 강가이콘다촐라푸람을 얻었으나 각 군주들은 자신과 특별한 관계에 있는 마을에 거대한 사원을 조성했다. 라자

라자 2세는 다라수람(Darasuram)의 마을에 사원을 건립했으며 쿨롯툰가(Kulottunga) 3세는 트리뷰바남(Tribhuvanam)에 높이 솟은 사원을 세웠다. 촐라 시대의 지배력이 쇠퇴할 무렵, 높은 시카라가 있는 신전이 중심인 사원은 많이 건립되지 않았다. 대신 제10장에서 살펴보게 되듯이 사원은 수평으로 공간이 확대되어 작은 마을과 비슷해지고 거대한 고푸람의 문은 남부 경관의 주된 특징이 되었다.

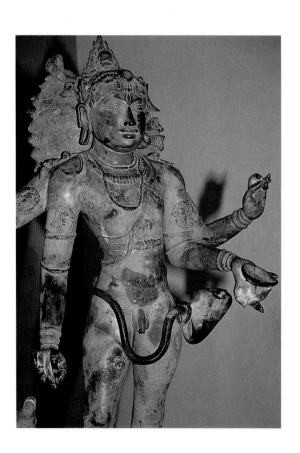

153
매혹적인
탁발승의 시바,
티루벤카두 사원,
1048년 이전에
봉헌,
청동,
높이 89cm,
탄자부르 미술관

인구 밀도가 높은 타밀 지방에는 높이가 20미터에서 60미터에 이르는 피라미드형의 고푸람 문이 전형적인 특징이다. 고푸람의 초기 형태로는 마말라푸람의 해안 사원과 탄자부르 사원이 알려져 있다. 후대의 고푸람은 성소의 시카라에 그림자를 드리우며 보통 네 개의 담으로 구성된 성벽에 가까운 것으로 사원 복합체의 입구 역할을 한다(그림154). 지붕이 없는 가장 바깥쪽 담에서 사방에 있는 고푸람을 통해 들어가면, 방과 신전 그리고 계단이 있는 큰 저수지가 보인다. 그 다음 보다 작은 담으로 둘러싸인 작은 고푸람을 지나가면 역시 지붕이 없는 유사한 방과 신전이 배열되어 있다. 세번째 담은 보통 지붕이 덮여 있고 한 개 또는 두 개의 소형 고푸람이 있다. 마지막 담벽에 있는 한 개 또는 두 개의 작은 고푸람은 가장 안쪽의 지붕이 있는 성소로 안내한다. 이와 같이 비대칭으로 배치된 고푸람으로 인해 사원 전체는 복잡하게 뒤얽힌 미로와 같은 설계로 되어 있다. 따라서 관람자들이 쉽게 길을 찾을 수 있도록 방향을 알려줘야만 한다.

초기 사원 가운데 이러한 형식의 예는 12세기와 16세기 사이에 치담바람(Chidambaram) 사원에서 나타난다. 춤의 군주, 즉 춤추는 시바 상은 촐라 시대 군주의 신성(神性)을 강조하는 역할을 해왔다. 11세기의 작은 치담바람 사원은 여섯 배 정도로 확대되어 16만 제곱미터에 이르는 면적을 차지하고 있다. 이 사원은 쿨롯툰가(Kulottunga) 1세와 비크라마 촐라(Vikrama Chola)에 의해 확장되었는데 이들은 촐라 가계를 잇는 새로운 찰루키야 촐라(Chalukya-Chola) 왕조의 초기 통치자들(1070~1135년 재위)이다. 이 초기 통치자들 아래에서 장관이자 성직자였던 나랄로카비란(Naralokaviran)은 이 사원을 확장하는 데 중요한 역할을 했다.

치담바람 사원의 첫번째 외벽에는 쿨롯툰가 시대에 세워진 두 개의 고푸람이 있는데, 이 문을 통해 안으로 들어갈 수 있다. 두번째

154
아루나찰레슈바라 사원,
티루바나말라이,
1030~1600,
19세기 증축

벽과 두 개의 고푸람은 비크라마 촐라의 통치 기간에 증축되었는데, 이는 1122년에 시바의 강가(Ganga) 사원의 저수지와 함께 그의 봉토에서 받은 세금으로 조성된 것이다. 나랄로카비란은 세번째 담 안에 중요한 몇 개의 건축물을 증축했다. 즉 '백주의 홀' (Hall of a Hundred Pillars)은 넓은 담벽으로 둘러싸인 여신을 위한 신전으로 어린 성 삼반다르를 위한 신전과 성 샤이바(Shaiva)의 『테바람』 찬가를 낭송하기 위한 방이 있다. 세번째 담에는 2중의 기둥으로 된 회랑이 있는데 쿨롯툰가 3세(1178~1218년 재위)에 의해 이루어졌다. 또한 그는 사원의 기단부를 따라 바퀴가 있는 두 개의 '마차'형 방도 만들었다. 하나는 시바의 두번째 아들인 스칸다를 위한 신전이고, 또 하나는 댄스홀로 사용되었다.

세번째 담장 근처에 있는 네 개의 커다란 고푸람은 1150년과 1300년 사이에 만들어졌다. 각 고푸람은 아래의 수직면을 따라 돌로 만들어졌고 신상을 안치한 작은 탑의 벽감이 있다. 그 위에는 벽돌과 석회로 된 7층을 올렸으며 위로 갈수록 줄어드는 체감률을 보여준다. 고푸람의 최정상부에는 열세 개의 물병 모양의 장식이 얹혀 있는 원통형의 천장 구조가 있다. 이러한 누각의 아래에는 저장과 안내를 위한 방이 있는데 대략 너비 30미터, 깊이 9미터, 높이 43미터 정도 되는 크기이다. 북쪽의 고푸람은 돌로 만든 처마 장식에 이르기까지 독특하며, 특히 벽돌 부분은 비자야나가라(Vijayanagara) 황제 때인 16세기에 첨가된 것이다. 바깥쪽 두 개의 고푸람은 완전히 서로 반대편에 있지 않고 남쪽 고푸람만 거의 벽의 중심에 위치한다. 네번째이자 가장 바깥쪽의 담은 사원의 정원을 둘러싸고 있는데 16세기의 마지막 활동시기에 만들어진 것이다.

이러한 사원 확장의 가장 중요한 동기는 매우 신성하지만 작고 보잘것없는 성소를 위엄 있는 구조물로 변화시키려는 욕구 때문이었다. 신전을 파괴하고 보다 인상적인 건물을 새로 짓거나 성소 위에 높은 시카라를 첨가하여 외관을 바꾸는 것은 좋은 방법이 아니라고 일반적으로 생각해왔다. 하나의 해결책은 높은 벽을 둘러싸서 주변 환경을 바꾸거나 눈에 띄는 고푸람을 통해 접근하는 방법이다.

그러나 건축의 변경과 공간에 대한 강조는 안치된 신에 대한 개념

이 변했기 때문이다. 이전까지 사원의 신상은 성소의 어두운 신비감 속에 안치되어 경의와 예배의 대상이 되었다. 그러나 11세기부터 사원의 신상은 점차 군주처럼 다양한 역할을 하게 되어 신도들을 알현해야 하며 사원의 재산을 조사하고 생일과 결혼식을 축하하고 특별한 축제에도 참가해야 했다. 성소 안의 석조 신상은 신전에 모인 신도들이 예배하는 데 사용되었다. 그러나 60~90미터 높이의 청동상은 축제 때 사용되는 상으로 행렬을 지어 운반할 수 있게 만들어졌다. 예를 들어, 12세기에 나타라자의 청동상은 바다의 신선한 공기를 마시기 위해 치담바람에서 해안가에 있는 킬라이(Killai)로 옮겨온 것이다. 나랄로카비란은 해안에 이르는 길을 만들었으며 신상을 안치하기 위한 해변의 누각도 세웠다. 그리고 바다로 모여드는 열렬한 신도들을 위해 새로운 저수지도 만들었다.

사원은 이러한 축제의 청동상 70구를 부와 집회의 크기에 따라 만들도록 주문했다. 남쪽 사원에서는 매달 특별한 축제를 행하는 연중 행사가 있는데, 일부 축제는 열흘 동안이나 지속되기도 했다. 많은 수의 청동상은 행사마다 서로 다르게 요구되는 적절한 형태의 신과 여신들이 있다는 규칙에 따라 제작되었다. 시바와 파르바티가 손을 잡고 있는 칼리야나순다라(Kalyanasundara)의 청동상은 촐라 왕 라자라자가 만든 것으로 결혼기념일에만 사용했다(그림150). 사원이 소유한 축제용 청동상은 대부분 일년에 한 번 정도 사용되었으며 그 지역과 인접한 성소에 보관되었다.

중간 크기의 사원의 방들은 축제를 보기 위해 몰려드는 많은 사람들을 수용하지 못했다. 더욱이 각각의 축제들은 축하행사를 위한 적당한 방이 필요했다. 치담바람 사원에 있는 나랄로카비란의 '백주의 홀'은 주로 시바와 파르바티의 결혼을 위한 방으로 세워진 것이다. 신도들은 일년에 한 번 축제를 보려고 모였으며 사원에서 벌어지는 결혼피로연에 참석했다. 사원의 의식과 행사가 점점 늘어나자 여러 종류의 방과 누각들이 사원 안에 마구잡이로 건립되었다. 큰 저수지는 예외로 보통 가장 바깥쪽 담에 위치하며 예배하러 가기 전에 신도들은 발을 씻었다. 반면에 기둥이 있는 방들과 높은 고푸람은 당당한 구조물이 되었으며 이제 확대된 사원은 단일 건축물로 볼 수 없게 되

었다.

타밀 지방의 확장된 사원은 대부분 치담바람 사원보다 약간 후대
에 속하는 것으로 비자야나가라(Vijayanagara) 황제 때 장관이었던
비자야나가르의 라야 왕조(1336~1565년)와 마두라이(Madurai)의
나야크(Nayak) 왕조(1529~1736년)의 후원으로 건립되었다. 이러
한 사원들은 몇 세기에 걸쳐서 중앙에서 바깥쪽으로 점차 확대되었
다. 가장 유명한 사원 가운데 하나는 마두라이에서 바이가이(Vaigai)
강을 따라 위치한 미나크시(Minakshi) 사원이다(그림155~161).
이곳의 축제는 독특한 예배의식을 보여주는데, 그것은 신도들이 자
신의 모습에 따라 신을 재창조한다는 점이다. 마두라이 사원은 시바
신에게 바쳐진 것으로 순다레슈바라(Sundareshvara), 즉 잘생긴
남자상과 그의 배우자 물고기의 눈을 가진 미나크시 상이 있는 것으
로 유명하다. 신과 여신을 함께 안치하는 2중 성소는 마두라이 사원
의 복잡한 배치에 한몫 거들었다. 오늘날 미나크시 사원으로 알려진
이 건축물의 평면도를 보면, 시바 신전이 사원의 중심에 위치하고 있
다는 점에서 여신에 대한 의식이 우세해진 것은 후대의 일임을 알 수
있다. 단순한 형태의 시카라와 왕관 형태의 금판 스투피가 덮여 있는
두 개의 작은 신전은 나란히 배치되어 있다. 이 신전들은 지붕이 있는
담으로 둘러싸여 있고 각각 작은 문을 통해 들어가며 옆벽으로 연결
된 문이 있다. 이 사원은 후대에 확장된 흔적을 찾아볼 수 없다. 골든
릴리(Golden Lily) 저수지까지도 원래의 위치였던 바깥 담장에서 여
신의 신전 바깥쪽인 두번째 담으로 옮겨졌다(그림157).

마두라이 사원의 부속건물들은 후원자의 개인적인 취향에 따라 만
들어졌다. '천주의 홀'(Hall of a Thousand Pillars)은 나야크 통치
자 때의 장관이 후원한 것으로 16세기의 놀랄 만한 건축물이다(그림
158). 첫번째 기둥은 사랑의 신이며 카마(Kama)의 부인인 라티
(Rati) 상이 백조 위에 앉아 있는 모습으로 조각되었다(그림159). 두
번째 기둥에는 무릎 위에 부인이 앉아 있는 코끼리 머리의 가네샤 신
이 표현되어 있다. 세번째는 공작을 타고 있는 어린 스칸다 상이 조각
되었으며, 네번째는 음악과 학문의 여신인 사라스바티(Sarasvati) 상
이 비나(vina)라는 악기를 연주하고 있다. 또한 집시와 관련된 사랑

155
미나크시 사원의
서쪽 문,
마두라이,
1336~1736,
문들은
정기적으로
채색함

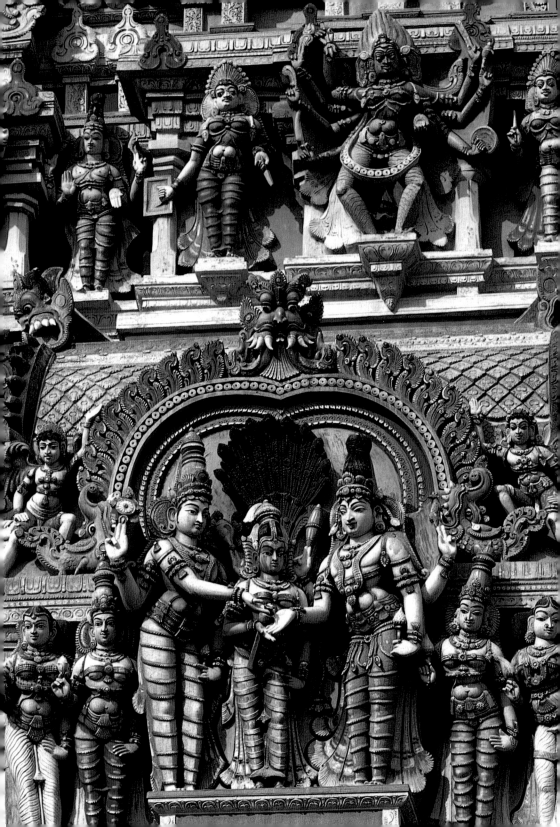

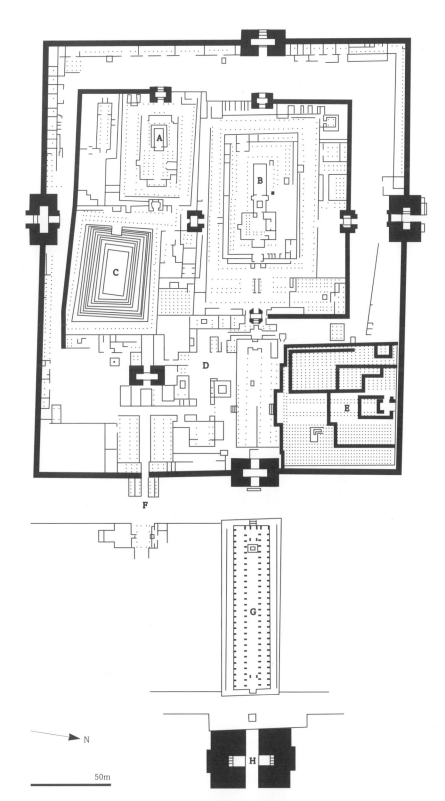

156-157
미나크시 사원,
마두라이,
1336~1736
왼쪽
시바와
파르바티의
결혼 장면,
1877,
문의 세부
오른쪽
평면도
(A) 미나크시
신전
(B) 순다레슈바
라 신전
(C) 골든 릴리
저수지
(D) 결혼식 방
(E) 천주의 홀
(F)여덟 구의
여신이 있는
현관(지금의
중심 입구)
(G) 새로운 방
(H) 미완성된
고푸람

N

50m

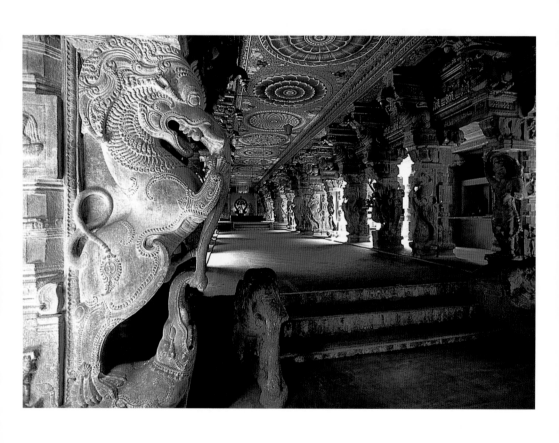

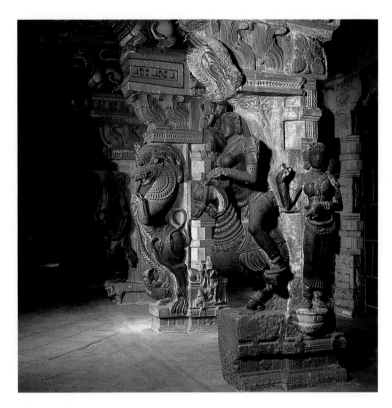

158-159
천주의 홀,
미나크시 사원,
마두라이,
1569
왼쪽
전경에
뒷다리로
서 있는
얄리의 모습
오른쪽
백조를
타고 있는
라티

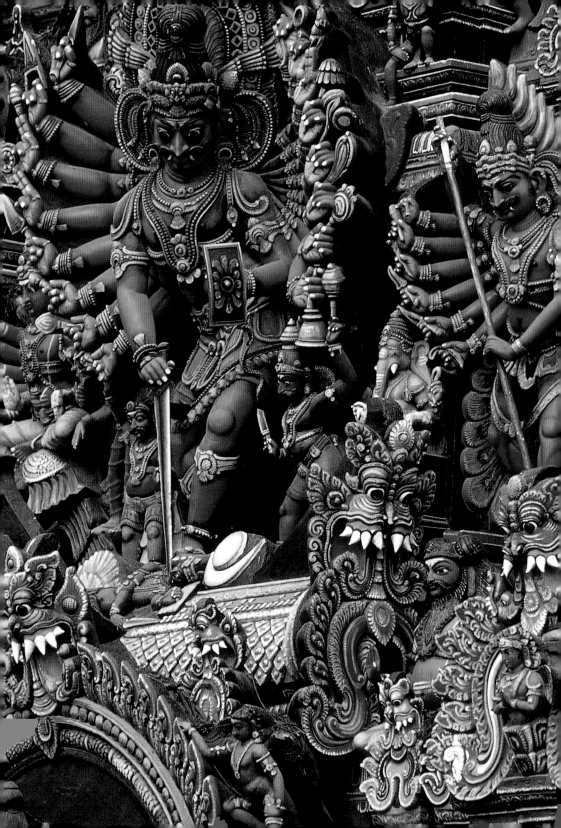

160-161
미나크시 사원,
마두라이
왼쪽
인물상의 세부,
남쪽 문,
1569
오른쪽
티루말라
나야크와
그의 부인의
채색된
초상 조각,
새로운 방,
1628~35

이야기가 표현되어 있는 것이 특색인데 어떤 기둥에는 사랑스러운 어린 공주를 데리고 도망가는 잘생긴 집시가 묘사되어 있다. 이와 같이 화강암의 단편에 조각된 각각의 기둥들은 뛰어난 예술작품이라 할 수 있다.

진흙으로 만든 인물상들은 벽돌로 된 마두라이 사원에 있는 열두 개 문의 상부구조를 장식하고 있다. 남쪽 출입문은 1599년에 부유한 토지소유자가 세운 것으로 높이 60미터의 9층으로 완만한 체감률을 보여주면서 치솟아 있고 다양한 채색의 신과 악마의 인물상 1,500구가 표면에 조각되어 있다(그림160). 각 층의 창문 측면에 있는 수호신상들은 팔과 다리를 약간 굽혀서 강력한 힘을 보여준다. 12년마다 사원이 신성한 권위를 지키기 위한 의식을 준비하는 것처럼 장인들은 보수와 복원 작업을 하게 된다. 스투코 인물상들은 새로 단장하거나 대체되었고 지역 주민들의 기호에 맞추어 밝은 색깔로 칠해졌다. 인물상들은 경우에 따라 스투코 조각가가 마음대로 바꾸어놓았다. 티루바나말라이(Tiruvannamalai)의 사원에는 미국의 카우보이 상

을 가져다놓기도 했다.

마두라이 사원이 완성된 후, 17세기에 나야크 통치자인 티루말라 (Tirumala)는 새로운 방(New Hall)으로 알려진 기둥이 있는 거대한 누각을 건립하기로 했다. 이 건축물은 동쪽 입구의 정반대쪽에 위치하며 오늘날 복잡한 도로를 가로질러야 한다. 그는 거대한 화강암의 기둥에 첫번째 왕인 나야크 군주에서부터 마지막 두 왕비를 거느린 자신에 이르기까지 실물 크기로 조각하도록 주문했다(그림161). 이 조각상에는 채색의 흔적이 남아 있다. 티루말라는 그가 소유한 모든 사원에 자신의 조각상을 세워놓았는데 인물상은 초상화의 사실성에 가깝게 아랫배를 불룩하게 묘사했다. 이 새로운 누각의 서쪽 끝을 향한 거대한 받침대는 시바와 미나크시의 청동상을 안치하기 위한 것이다. 그들은 왕에게 매년 더운 5월 이 방에서 열흘을 보내겠다고 약속했을지도 모른다.

방은 냉방이 되어 있어 시원한데 이는 수로에 가득 찬 주위의 향내 나는 물 때문이다. 티루말라 나야크는 누각을 둘러싸고 있는 기념비적인 문과 벽을 완성하지는 못했다. 그의 또 다른 계획은 거대한 저수지 테프파쿨람(Teppakulam)을 건립하는 것이다. 이 저수지는 운하를 통해 바이가이 강과 연결되었으며 이곳에서 시바와 미나크시를 위한 꽃축제가 열렸다. 매년 1월에 해가 지면, 무수한 등불이 비치는 저수지에 이 두 신상을 빠뜨려 떠다니게 했다. 수천 명의 시민과 순례자들이 이 놀라운 광경을 보려고 모여들었다. 또한 티루말라는 웅대한 궁전을 지었으며 주요 방에서는 끝이 뾰족한 측면의 넓은 아치를 받치고 있는 커다란 원형의 벽을 볼 수 있다. 거대한 이슬람식 돔이 왕좌를 덮고 있다.

공간으로나 지형면에서 시바는 마두라이 사원의 중심이지만, 마을로 몰려드는 신도들의 눈을 끄는 것은 안치된 여신상이다. 수세기에 걸쳐 미나크시는 판드얀(Pandyan) 군주로부터 다이아몬드의 머리장식과 진주들을 비롯하여 보석이 박힌 다량의 금장식 등 엄청난 보석을 선물로 받았다. 마두라이의 영국인 수집가까지도 미나크시를 경외하여 1812년에 그녀가 말을 탈 때 사용하기 위한 보석이 박힌 황금의 등자를 기증했다. 일주일에 한 번 미나크시는 많은 보석 가운데

한 가지 보석으로 치장했다. 신도들은 기부를 통해서 다이아몬드로 장식한 미나크시를 보고 싶을 때에는 반드시 월요일에 사원을 방문했다. 부유한 신도들은 그들이 방문하는 날에 특별한 방식으로 치장한 미나크시를 볼 수 있었다. 금요일 저녁에는 그네를 타는 의식이 있다. 신과 여신의 청동상은 사원의 저수지가 내려다보이는 그네가 있는 누각에 안치되며 관람자들이 그네를 밀어주면 음악가와 가수들이 신성한 노래로 즐거움을 준다. 저수지의 계단을 따라 앉은 군중들은 물위를 떠도는 산들바람으로 시원함을 느낀다. 남인도의 성악인 『키르타남』(*kirtanam*)은 신성한 내용으로 되어 있다. 이는 사원 경내에서 음악이 양성되었음을 말한다. 무슈스와미 디크쉬타르(**Muthuswami Dikshitar**)가 쓴 『키르타남』은 다음과 같이 시작한다.

오! 여신 미나크시여
아름다운 육체는 깊고 푸른 광채에 싸여 있고
잉어와 같은 기다란 눈매를 갖고 있구나
삶의 속박으로부터 벗어나게 해주는 신이여
카담바(**kadamba**) 나무가 무성한 숲에서 살고 있구나
존경받는 이여!
시바를 정복한 신이여
나에게 더없는 기쁨을 주소서

매일 저녁 여덟번째나 마지막 푸자 의식을 한 후에 청동의 여신상은 성소의 가장 안쪽 담 안에 있는 보석으로 꾸며진 침실의 황금 침대 위에 안치된다. 그리고 나서 한 쌍의 황금발(신을 나타냄)이 시바 신전에서 침실로 옮겨진다. 아침 의식이 시작되는 다섯 시가 되면, 성직자와 가수들이 침실 앞에 모여서 노래를 부르면서 군주와 그의 부인을 깨웠다. 노래가 끝나면, 성직자들이 문을 열어 상들을 다시 각각의 신전으로 옮겨놓고 새벽 푸자 의식과 함께 그날의 예배의식을 시작했다.
　4월과 5월의 연중 행사인 미나크시와 순다레슈바라와의 결혼은 많은 예배자들을 사원으로 모여들게 했다. 최근 이 행사는 텔레비전으

로 방영되어 사원에 참여하지 못한 사람들이 그 장면을 볼 수 있게 되었다. 보는 이들은 이러한 다르샨을 경험하게 해준 텔레비전 주위에 화환과 신성한 재물을 놓았다. 여러 사원에서 벌어지는 축제의 주요 장면은 청동의 신상을 마을로 가져가는 행렬 도중에 높은 지대나 누각에서 잠시 멈추는 것이다. 신이 잠시 쉴 때마다 뒤따르는 예배자들이 사원으로 가지 못하게 하거나 사원 입구에 접근하여 예배하지 못하도록 했다. 사원 축제의 이런 면은 청동상과 관련된 의식이 커다란 인기를 얻게 된 또 다른 이유이자 그 축제가 오랜 시간 중요성을 갖게 된 이유이기도 하다.

대부분의 사원은 네 개의 담으로 둘러싸여 완성되었으나 스리랑감 (Srirangam) 섬의 위대한 비슈누 사원에는 일곱 개의 담(가장 바깥쪽 담은 878×754미터)과 스물한 개의 문이 있다(그림162). 이 사원은 4세기에 걸쳐 완성된 것으로 1371년에 건립되기 시작하여 델리의 술탄 군대가 점령한 후 재건되었다(제11장 참조). 1670년에 이르러 티루치라팔리(Tiruchirapalli)의 이웃 마을이 나야크 왕조의 두 번째 수도가 된 이후에 비로소 사원의 모습을 갖추게 되었다. 네 개의 바깥쪽 문은 완성되지 못한 채로 남아 있다.

남쪽 고푸람은 1987년에 부유한 토지 소유자가 완성시켰으며 오

늘날 높이 72미터로 서 있다. 세 개의 바깥쪽 담은 마을을 에워싸고 있는 것이 특징이다. 이곳에는 사원의 노동자를 위한 집을 비롯하여 하룻밤 묵어가는 순례자의 방, 식당, 사원의 물건을 파는 매점, 책과 기념품을 파는 상점 등이 있다. 신성한 경내는 예배자들이 신성한 장소에 들어가기 위해 신발을 벗는 네번째 벽에서 시작된다. 이곳은 넓은 기둥이 있는 방으로 거대한 화강암 하나로 된 원주(圓柱)가 있으나 다른 방의 기둥에는 도약하는 말 위에 마부가 타고 있는 장대한 모습이 부드럽게 조각되었다. 세번째 담에는 장방형과 반원형으로 된 두 개의 저수지와 곡물창고로 사용되는 다섯 개의 거대한 팔각형의 벽돌 건축물도 있다. 안쪽으로 들어가면, 각 문은 점차 낮아지고 중앙에는 원통형의 천장으로 된 작은 성소의 탑이 있는데 도금되어 있어 쉽게 식별할 수 있다. 스리랑감 사원의 장방형 성소에는 뱀 모양의 침상 위에 누운 랑가나타(Ranganatha)로서의 비슈누 상이 안치되어 있다. 비슈누에 대한 의식은 매일 다양하게 행해지는데, 천년 훨씬 이전에 살았던 성 바이슈나바(Vaishnava)가 작곡한 찬가로 새벽을 시작한다(『디비야 프라반담』[Divya Prabandham], '티루팔리에취치' [Tirupalliezhichi]의 톤다라디포디 알바르 [Tondaradippodi Alvar]).

오! 스리랑감의 군주여
깨어날 시간이다.
태양이 내려다보는구나.
동쪽 언덕의 산등성이를
밤은 사라지고
새벽이 밝아오는구나.
아침 꽃봉오리가
방울방울 피어나는구나.
오! 스리랑감의 군주여.
잠에서 깨어나지 않으려는가?

162
비슈누 사원,
스리랑감,
대부분
14~17세기,
담벽과
문의 그림

스리랑감 섬에서 벌어지는 비슈누를 찬양하는 많은 축제들은 비슈

누의 화신으로 잘 알려진 라마와 크리슈나와 관련되어 있다. 4, 5월에 10일간 벌어지는 꽃마차 축제에는 많은 군중이 모여들었다. 또 다른 중요한 축제로는 10, 11월에 8일간 열리는 그네 축제가 있으며 12, 1월에 성 바이슈나바의 「디비야 프라반담」이라는 찬가를 20일간 암송하는 축제와 2월에서 5월까지 꽃을 강물에 띄우는 축제 등이 있다.

신도들이 이러한 축제들에 자연스럽게 참여함으로써 구체적으로 신을 찬양했기 때문에 남부의 대형 사원들은 사람들의 삶에 큰 영향을 미쳤다. 오늘에 이르기까지 마두라이의 주민들은 저녁이면 사원의 저수지에 모여서 예배를 드리며 이때 기름과 전기 램프, 꽃 향기와 향 냄새, 사원 음악가들의 노래와 찬가 등이 사원의 분위기를 고조시킨다. 푸자 의식 후에는 저수지에서 그 지역 주민들은 서로 인사를 나누거나 편안하게 휴식을 취했다. 이와 같이 인도 남부의 대형 사원들은 사람들의 삶 속에서 여전히 중요한 역할을 했다.

선(線)의 추상 인도의 예술과 술탄

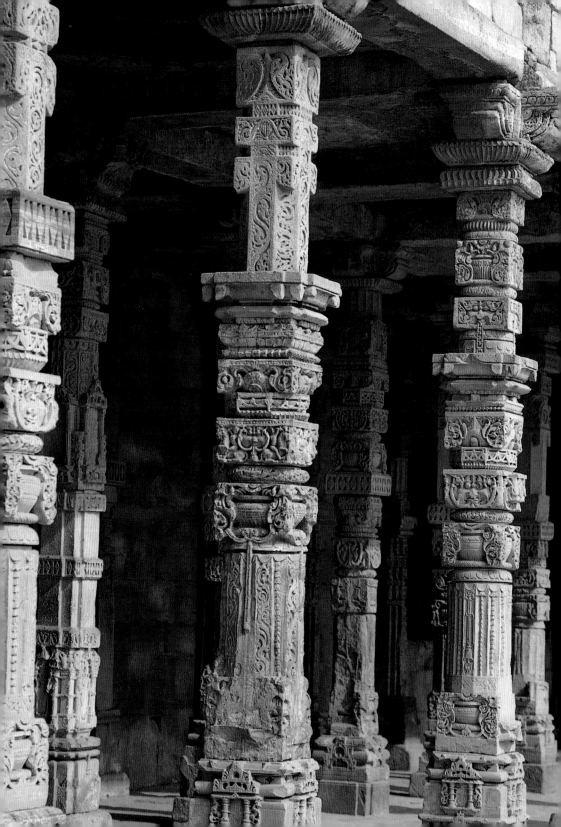

인도에 들어온 이슬람교도들은 불교와 힌두교, 자이나교 신전을 보게 되었다. 이 사원들은 모두 우아하고 심미적이며 인간의 모습을 한 매우 장식적인 신상들을 모시고 있었다. 이것이 이슬람교도들에게 주었을 문화적 충격을 이해하기 위해서는 이슬람교의 기원으로 돌아가서 그 종교가 초상을 불신하고 의인화시켜 표현한 신에 대한 숭배를 꺼린다는 사실을 이해해야 한다.

이슬람교는 7세기에 성립된 것으로 유대교와 기독교를 인정하면서 그 교조로서 모세와 다윗, 예수를 존중했다. 그리고 묵시록(默示錄)과 구약성서, 찬송가, 신약성서의 복음서를 받아들였다. 그러나 오직 이슬람교의 무하마드(Muhammad)만이 가장 궁극적이고 위대한 개조자로서 신의 메시지를 완성한 자이며 모든 성서를 대신하는 자라고 주장했다. 619년 어느 날 밤 메카(Mecca)의 히라(Hira) 산에서 혼자 자고 있던 예언자 무하마드는 신의 계시를 받았다. 가브리엘 천사가 나타나 말하기를 '암송하라'고 했다. 그리하여 무하마드가 아라비아어로 암송한 것이 바로 유명한 『코란』이다. 『코란』은 이야기가 아니라 신의 계시를 의미한다. 이슬람교는 유일하고 전세계에 영향을 미치는 진리의 시각을 명확히 표명하며 그곳에 이르는 길은 오직 하나밖에 없다고 단언했다. 그러므로 인도의 힌두교와 같은 다원론적인 시각은 받아들이지 않았다.

이슬람교도들에게 가장 성스러운 곳은 메카에 있는 카바(Kaaba) 신전이다. 오늘날 그곳에는 움푹 들어간 육면체 돌에 검은 천이 드리워져 있다. 이 돌은 이슬람교가 출현하기 전인 적어도 600년 이전부터 있었던 것이다. 무하마드는 모든 우상들을 파괴하여 카바 신전을 깨끗이 만들었다. 카바 신전은 이슬람교 세계의 중심으로 카바에서 사방으로 퍼지는 바퀴 모양으로 묘사된다.

기독교나 유대교, 초기 사산조(朝)의 종교와는 달리 중개자를 필요

163
다시 사용된
사원의 2중 기둥,
쿠와트
알이슬람 모스크,
델리,
1192~96

로 하지 않는 단순한 종교를 널리 전하여 무하마드는 곧 많은 추종자들을 모았다. 이슬람교도가 지켜야 할 다섯 가지의 의무 가운데 첫번째는 신앙고백인 샤하다(Shahada)이다. 이들은 신의 유일성과 무하마드가 신이 보낸 사자(使者)임을 서원한다. 그 다음으로 중요한 것은 메카를 향해 무릎을 꿇고 머리를 숙여 행하는 기도 의식인 살라트(salat)이다. 이슬람 사원의 모스크, 즉 마스지드(masjid)는 엎드려 절하는 곳을 의미한다. 나머지 세 가지는 라마단의 아홉번째 달에 행하는 단식과, 이슬람 공동체의 기부금인 헌납금, 그리고 메카로 향하는 대순례를 말한다. 이 새로운 종교는 급속히 전파되어 10세기에 이르러 이슬람 세계는 에스파냐에서 인도에 이르기까지 확대되었다.

이슬람교는 초기부터 인간의 형태를 묘사하는 것에 대해 깊은 의혹을 표출했다. 『코란』 자체에서는 그러한 표현을 하지 않았지만 『코란』 다음으로 신성한 경전인 『하디스』(Hadith)나 무하마드의 어록을 보면 형상화를 반대하는 내용이 있다. 알라 신은 심판의 날에 인간의 형태를 모사한 사람들에게 그 형태에 생명을 불어넣으라고 명할 것이며, 생명을 불어넣지 못할 때에는 가장 깊은 지옥에 떨어지게 될 것이라 믿었다. 이러한 신념을 이해하기 위해서는 예술가를 의미하는 무사위르(musawwir)라는 말이 절대를 뜻하는 말과 동일하다는 것을 알아야 한다. 창조자 알라 신만이 예술가이며 유일한 무사위르인 것이다. 때때로 인간의 형태로 표현된 유물이 궁전 주변에서 발견되었는데 이는 대체로 신에게 대적하는 행위로 여겼다. 이러한 전통 속에서 자라난 사람들에게 힌두교, 불교, 자이나교 신상들의 생동감 있는 조각표현은 하나의 모욕이었다.

대부분의 종교 미술은 십자가에 매달린 예수의 비애를 표현하거나 선정에 든 부처의 평화로움을 묘사하고 춤추는 시바 신으로 힌두교의 장대함을 상징함으로써 신도들을 감화시켰다. 이러한 종교들은 신상의 힘을 이용하여 신앙심을 불러일으키고 더욱 강하게 만들었다. 그러나 이슬람 미술은 감상자들을 추상적인 면으로 끌어들였다. 『코란』이 신들의 삶을 대신했으며 예수나 부처, 힌두교의 신상들이 가졌던 우상숭배와 상징적, 실제적인 기능은 이슬람에서 문자와 기하학, 아라비아풍의 장식무늬로 대체되었다.

이슬람교가 인도로 유입되는 역사적인 배경은 이전의 수세기 동안 무역상인들이 출입해왔던 아랍 지역의 경우와는 매우 다르다. 가즈니(Ghazni)의 마흐무드(Mahmud)와 구르(Ghor)의 무하마드의 침략으로 인도는 터키와 아프카니스탄 군대를 끌어들였다. 가즈니의 마흐무드는 1000년에서 1025년 사이에 열일곱 차례나 인도를 침입하여 힌두교 사원의 재물을 약탈했다. 그는 구자라트에 있는 유명한 솜나스(Somnath) 사원을 파괴하고 6,000킬로그램에 달하는 많은 양의 금을 거두어갔다.

150년 후에는 야심에 찬 구르의 무하마드가 인도를 향해 영토 확장에 나섰다. 그는 1192년에 델리의 지배자인 차우한(Chauhan) 군주가 이끄는 힌두교의 연합국을 물리치고 곧이어 인도 북부를 정복했다. 1206년 구르의 무하마드가 죽자, 노예의 신분으로 델리의 총독 자리에까지 올랐던 그의 군대 장교인 쿠트브 알딘 아이바크(Qutb al-Din Aybak)가 독립을 선언하고 스스로 '노예 왕조'의 술탄이 되었다. 쿠트브 알딘 아이바크의 아들이자 후계자인 일투트미시(Iltutmish)는 바그다드로부터 칼리프가 통치하는 델리 술탄의 위치를 확고히 하고, 북인도를 넘어 초기 굽타 왕조가 다스리던 지역을 포함하는 대제국을 통치했다. 그후 300년 동안 지리상의 경계에는 다소 변동이 있었지만 인도 북부는 인도를 다스리는 터키의 지배자를 뜻하는 델리 술탄이 다섯 개의 다른 왕조를 거치면서 통치했다.

터키 군대는 놀라울 정도로 쉽게 인도를 정복했다. 터키인들은 전쟁에 대해 인도와는 완전히 다른 개념을 가지고 있었다. 인도 힌두인들의 경우, 전쟁은 통치자들의 오락이었으며 해가 지면 무기를 내려놓는 것과 같은 규칙에 따라 경기하는 스포츠였다. 그러나 체계적인 전쟁술로 훈련받은 빈틈없는 장군을 가지고 있었던 아프가니스탄군과 터키군에게 전쟁은 삶과 죽음 자체였다. 또한 다루기 어려운 인도의 코끼리 군대는 중앙아시아의 날쌘 말들과는 상대가 되지 못했다. 더욱이 전쟁의 상황에 따라 쉽게 변하는 동맹관계에 있었던 힌두교의 통치자들은 결속력 있는 터키군과는 달리 진정한 연합전선을 구축할 수 없었다.

쿠트브 알딘 아이바크가 첫번째로 단행한 것은 힌두교의 주요한 요새를 이슬람군이 차지하기 위해 델리에 있는 힌두교 통치자들의 성 한가운데에 이슬람 사원인 모스크를 짓는 일이었다. 이미 있었던 성소에 새로운 신전을 건립하는 것은 다른 문화권에서도 종종 있는 일이다. 예를 들어, 기독교인들은 에스파냐의 코르도바(Córdoba)에 있는 이슬람 사원의 한가운데에 고딕 성당을 지었다.

모스크의 형태는 이슬람을 창시한 무하마드의 집을 따르고 있는데 안마당은 초기의 열광적인 신도들이 기도하기 위해 모였던 곳이다. 모스크는 태양으로부터 신도들을 보호하기 위해 야자수나무로 가로수를 만들어 그 잎으로 해를 가리도록 했다. 사회자가 무하마드의 집 지붕에 올라가 신도들을 불러모으면, 무하마드는 기도를 시작하기 위해 설교단에 올라섰다. 그러므로 모스크는 지붕이 없고 3면이 열주로 보호되어 있는 안마당과 같이 지어져 있고 반면에 키블라(qibla)로 알려진 정면의 네번째 벽은 이슬람교도들이 기도할 때 향하는 메카 쪽을 바라보고 있다. 이 정면 벽의 중앙에는 다른 세 벽과 구분하기 위해 미흐라브(mihrab)라는 얕은 벽감을 마련했다. 벽감에는 아무것도 놓지 못하도록 되어 있다. 이 벽은 후대에 인상적인 건축물의 정면으로 변형되었으며 사회자가 기도하기 위해 신도들을 소집하는 첨탑(minaret)이 더해졌다. 첨탑은 곧 이슬람 건축의 중심을 나타내는 상징이었다.

공동으로 기도할 수 있는 모스크는 이슬람 통치자들을 통합하는 과정에서 시급하게 필요한 것이었다. 여전히 델리의 총독이었던 쿠트브 알딘 아이바크는 모스크의 안마당과 열주들, 그리고 정면 벽을 세우는 데 스물일곱 개의 힌두교 사원에서 기둥과 천장을 취하여 사용했다. 힌두교 사원의 기둥들로 멋진 열주를 만들기에는 높이가 낮았기 때문에 지방 건축가들은 기둥들을 2중으로 쌓았다(그림163). 인물상의 조각을 완전히 금하는 것은 불가능했지만 그들은 식물 문양이 새겨진 기둥들을 선택했다. 기둥에 있는 페르시아의 명문에 의하면 '쿠와트 알이슬람' 즉 '이슬람의 힘'이라고 이름붙인 모스크는 1192년에서 96년경에 지었다고 한다. 힌두교 사원과 이슬람의 모스크는 두드러진 차이를 보여준다. 힌두교 사원은 사방이 막혀 있으

164
쿠와트
알이슬람
모스크의
내쌓기
기법으로 된
아치형 스크린,
델리,
1198,
중앙의
금속 기둥은
4세기의
비슈누 사원에서
가져온 것으로
모스크의
전승기념물로
세워졌음

며 어둡고 좀더 신비롭게 안으로 향해 있는 지향성의 건물인 데 반
해, 모스크는 세 방향 어디든 출입할 수 있으며 지붕이 없고 그 모습
을 명확하게 드러내는 외향적인 건물이다.

모스크의 외관에 만족하지 못한 쿠트브 알딘 아이바크는 다섯 개
의 커다란 아치가 있는 거대한 사암 스크린의 형태로 새로운 건물의
정면을 만들었다(그림164). 이 모스크는 비록 이란의 건축 형태와 비
슷하지만 내쌓기 기법을 이용하여 아치를 창안한 것으로 지방의 장
인이 만든 것이다. 내쌓기 기법은 보통 인도의 사원 건축에서 사용한
것으로 위층이 아래층의 벽돌보다 약간 돌출하여 각 단을 쌓는 방식
으로 되어 있다. 이슬람 국가들이 선호한 아치는 중앙의 이맛돌과 쐐

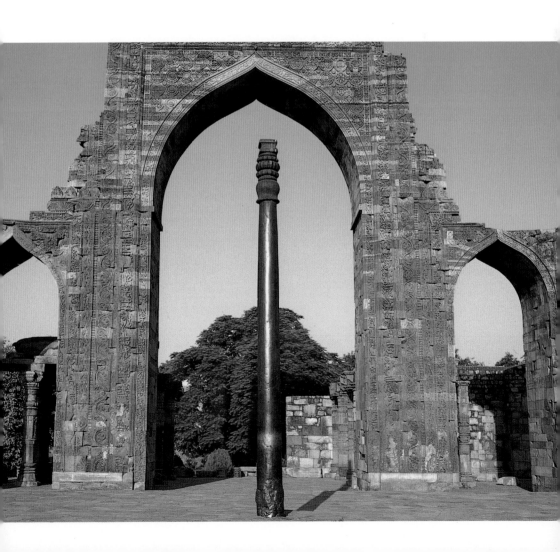

165
쿠와트
알이슬람
모스크의
문자 문양대
세부,
1198

기 모양의 홍예석으로 이루어진 것으로 인도 건축가에게는 잘 알려지지 않은 것으로 보인다. 그러나 굽타 시대에 세워진 비타르가온의 벽돌 신전에서 진정한 의미의 아치의 예가 보이는데, 이는 충분히 검토해봐야 한다. 쿠트브 알딘 아이바크의 사암 스크린에는 아라비아의 문자들과 식물 문양의 아라베스크가 장식되어 있는데(그림 165) 이 두 가지 문양은 이슬람 미술에서 자주 나타나는 중요한 주제이다.

『코란』의 신성함을 보존해온 아라비아 문자들은 모든 이슬람 사회에서 받아들인 유산이다. 『코란』의 내용은 본래 신성하다고 믿었기 때문에 신성한 구절은 반복되어 이슬람 건축물의 장식으로 사용되었다. 이슬람 세계가 필사를 매우 중시했다는 것은 필사의 아름다움을 찬양하기 위해 하늘조차도 해와 달로 장관을 이루었다는 시 구절에 잘 나타난다. 『코란』에서는 신이 제일 먼저 창조했다는 펜으로 문자판에 모든 것을 기록했다고 되어 있다. 이슬람교도들이 가는 곳이면 어디든지 『코란』의 글자들을 새겨 이슬람의 승리를 알렸다.

아라베스크는 소용돌이치며 뒤엉킨 식물 형태를 표현한 이슬람 미술을 말한다. 이 문양은 대칭되어 배열되어 있으며 연결된 줄기와 그에 덧붙인 줄기가 특징이다. 이러한 줄기들은 본 줄기에서 갈라지기도 하고 다시 돌아와 합쳐지기도 하며 연속적인 줄기를 이루어 추상적인 느낌을 준다. 그러나 쿠트브 알딘 아이바크의 사암 스크린에 보이는 당초 무늬의 풍부함과 자연스러움, 그리고 신성한 아라비아 문자를 감싸고 올라가는 방식들은 매우 특이하며 코일처럼 감겨 있는 식물 문양들은 사원 입구를 따라 정교하게 장식된 식물 문양대를 연상시킨다. 스크린 장식에 나타나는 창조의 힘은 두 가지의 대조되는 예술 전통의 결합을 암시하는 것이다.

쿠트브 알딘 아이바크는 그의 모스크 남쪽에 높이 72.5미터에 달하는 거대한 사암의 첨탑을 세웠는데 오늘날 쿠트브 미나르(Qutb Minar)로 알려져 있다(그림166). 이 첨탑은 그의 후계자 일투트미시가 완성한 것으로 세계의 첨탑 가운데 가장 높은 것이다. 첨탑은 모스크로부터 너무 높고 아득하여 정기적으로 기도를 소집하는 데 사용하지는 못했으나 인도에서 이슬람의 주권을 상징하는 기념비로

인도의 예술과 술탄

166
알라이
다르바자와
결합된
쿠와트 알이슬람
모스크,
1311,
완성(오른쪽),
쿠트브 미나르
(13세기, 중앙)와
기도방
(12세기, 왼쪽)

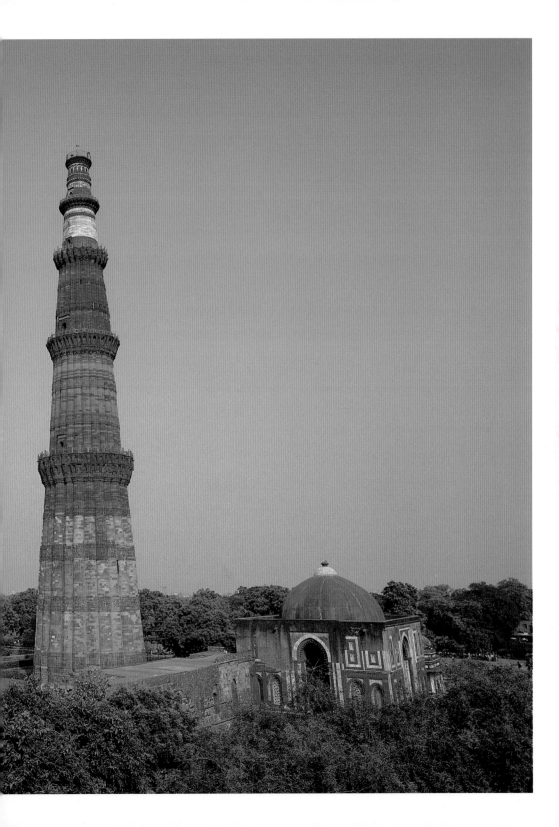

서 창조되었다. 꽃과 잎들로 장식된 아라비아 문자의 넓은 문양대가 첨탑을 장식하고 있다. 문자는 대부분 『코란』에서 비롯된 것이지만 첨가된 역사적인 명문을 보면 인도의 초기 술탄들이 '인도의 통치자'로 보이기를 열망하는 한편, 자신들을 거대한 이슬람 세계의 일부로 인식했음을 알 수 있다.

인도에 소개된 새로운 형태의 또 다른 건축물은 이슬람의 분묘였다. 힌두교나 불교, 자이나교에서는 화장을 했기 때문에 불탑(佛塔) 외에는 죽음을 기념하는 유적이 없었다. 초기 이슬람교에서는 시신을 안치해야 할 곳은 간소한 무덤이어야 한다고 믿었다. 그러나 10세기경 이란의 중앙 부하라(Bukhara)에 있는 인상 깊은 분묘들은 군주들이 스스로를 찬미하는 이슬람의 이전 전통을 다시 창안했음을 시사한다. 일투트미시는 통치하는 동안 자신을 위한 무덤을 만들었는데 이러한 관습이 유입되면서 후대의 대부분 이슬람 통치자들이 답습했다. 모스크 뒤에 세워진 방형의 석조 분묘는 내쌓기 기법으로 된 돔이 있는 단순한 형태를 하고 있다. 그러나 내부의 벽은 진실한 신도, 특히 이슬람의 메시지가 널리 전파되는 동안에 죽은 자들을 위해 지상의 낙원을 설하고 있는 『코란』의 전문(全文)이 화려하게 새겨져 있다.

일투트미시는 그의 딸에게 잠시 왕위를 물려주었다. 같은 시대의 역사가인 민하주스 시라지(Minhajus Siraj)는 다음과 같이 기록했다(『타바카티나시리』([*Tabakat-i Nasiri*], 타바카트(tabakat) XXI).

술타나 라지야(Sultana Raziyya)는 위대한 군주였다. 그녀는 현명하며 의롭고 자비로웠으며 왕국의 후원자이자 정의를 베풀고 주권을 수호하는 자이며 군대의 지도자였다. 그녀는 왕에 어울리는 모든 자질을 부여받았으나 남자로 태어나지는 못했……

라지야가 암살된 후 오랫동안 권력싸움이 뒤따랐으나 이러한 투쟁은 1286년 터키계의 한 귀족이 칼지(Khalji) 왕조를 세우면서 끝이 났다. 일찍이 힌두교에 맞서 연합전선을 구축했던 터키인들과의 내

부 분쟁은 오늘날 보편화되었다.

알라 알딘 할지(Ala al-Din Khalji, 1296~1316년 재위) 술탄은 1311년에 인상적인 의식의 문(그림166 참조)을 마지막으로 증축하여 쿠트브 사원을 완성했다. 문의 정교한 아치와 돔을 보면, 그 지방 장인들이 새로운 건축 기술을 재빨리 익혔음을 알 수 있다. 문의 정면에는 또 다른 이슬람의 장식 문양이 보이는데 적색 사암의 벽돌과 흰 대리석에 기하학 문양을 새긴 것이다. 이는 이후에 주요한 예술 형태에 나타나는 정교한 기하학 장식을 예고하는 것이다. 반복과 대칭의 시각 원리를 따라 원이 기본 형태를 이루고 있으며 이것은 정방형, 삼각형, 다각형, 육각형, 팔각형, 별모양 등으로 발전했다. 후대의 이슬람 유적에는 색과 재질을 달리하며 강한 효과를 주는 하나의 문양이 주류를 이루게 된다. 이슬람교의 입장에서 보면, 이러한 문양들은 유일신을 증명하고 그의 존재를 만방에 알리는 것이며 모든 것은 신에 의하여 끊임없이 변한다는 믿음을 표현한 것으로 해석할 수 있다.

알라 알딘 할지는 웅대한 계획을 가지고 있었으나 그 가운데 몇 가지는 무모한 일이었다. 그는 쿠트브 사원이 있는 곳에 쿠트브 미나르보다 두 배가 넘는 크기의 두번째 첨탑을 세우려고 했다. 현재 남아 있는 탑의 거대한 기단부는 그의 무모한 노력을 보여준다. 알라 알딘은 인도 전역을 지배하는 것을 꿈꾸었다. 그는 몇몇 원정함대를 남부의 마두라이와 스리랑감 지역으로 보내 코끼리와 재물들을 약탈했다. 마두라이는 함락되었으나 그곳의 총독이 알라 알딘에게 충성을 맹세하여 마바르(Mabar)의 독립된 마두라이 술탄 왕조가 되었다. 알라 알딘의 군대는 남부 데칸 고원에 있는 데바기리(Devagiri)의 수도 힌두 야다바(Hindu Yadava) 사원과 아부 산의 자이나교 대리석 사원, 서부에 있는 치토르(Chitor)의 수도 라지푸트를 침략했다. 그러나 이 모든 것은 그의 북부 영토가 통치에서 벗어나기 시작한 당시로서는 무익한 일이었다.

14세기경에 이슬람 고유의 문화가 나타나기 시작했다. 인도에서 태어나 터키에서 죽은 시인 아미르 후스라우(Amir Khusraw)는 페르시아 시인들조차 "달콤하게 노래하는 인도의 앵무새"라는 찬사를

보냈다. 그의 기호나 감성은 자신이 태어난 인도에서 비롯된 것이다. 그는 아라비아어보다는 힌다비(Hindavi) 지방어를 더 잘 알고 있음을 자랑스럽게 생각했으며 페르시아어와 힌다비어를 혼용한 시어들을 과감하게 사용했다. 그 당시 델리의 술탄은 쿠트브에서 6킬로미터쯤 떨어진 투글라카바드(Tughlakabad)라는 대단히 강력한 수도를 건설한 투글라크(Tughlak) 왕조 밑에 있었다. 후대의 통치자들은 새로운 수도를 지을 때 이 도시를 본보기로 삼았다. 지금의 델리는 이러한 고대 유적지로 둘러싸여 있다.

그 다음 술탄인 무하마드 이븐 투글라크(Muhammad ibn Tughlak)는 자신의 도시를 세계의 피난처를 뜻하는 자한 판야(Jahan Panah)라 이름붙였다. 모로코의 여행가인 이븐 바투타(Ibn Battuta)는 1334년 이곳을 방문하고 다음과 같이 적었다. "힘과 아름다움이 결합된 거대하고 웅대한 도시, 성벽으로 둘러싸여 있는 그곳은 세계 어느 곳과도 견줄 수 없으며 인도에서 가장 큰 도시라기보다는 이슬람 세계에서 가장 큰 도시이다."

또한 이븐 바투타는 투글라크의 운송과 우편 체계의 효율성에 대해서도 감탄하는 글을 썼다. 무하마드 이븐 투글라크는 이전의 알라 알딘 할지처럼 남부 지방을 정복하는 것이 꿈이었다. 그래서 그는 수도를 델리에서 데바기리의 데칸으로 옮기고 그곳을 다울라타바드(Daulatabad)라고 이름붙였다. 궁궐 사역뿐 아니라 전 인구가 남부로 이동해야 한다는 그의 주장은 예상 밖의 결과를 초래하여 3년 후에는 다시 델리로 옮기지 않으면 안 되었다. 그러나 그가 데칸에서 했던 일들은 300년 넘게 이슬람 문화의 유력한 중심지였던 데칸 술탄 왕조에게 독립의 발판을 마련해주었다.

술탄 왕조가 급속도로 약화되고 영토의 범위가 델리 근방을 포함하는 정도에 지나지 않게 되었을 때 피루즈 샤 투글라크(Firuz Shah Tughlak)는 보다 거대한 축조계획을 단행했다. 그는 운하, 우물, 인공수로 등과 같은 공공사업뿐만 아니라 사냥할 때 쓰기 위한 임시 숙박시설이나 궁전, 모스크 등도 지었다. 또한 그는 마우리아 황제의 아소카의 원주(圓柱) 두 개를 델리로 옮겨왔다. 이 원주들이 고대 인도 군주들의 명예와 관련 있다는 것은 알고 있었지만 그것을 누가 세

167
아소카 원주
(250년경 BC)를
옮겨놓은
피루자바드 유적
(1351~88),
델리

윘으며 초기 아소카 시대의 문자가 뜻하는 바가 무엇인지는 전혀 아
랑곳하지 않았다. 그림이 함께 있는 그의 연대기에는 몇 톤이나 되는
원주들을 몇백 킬로미터나 떨어진 곳으로 옮겨와 델리에 다시 세우
는 힘든 과정이 기록되어 있다. 원주 하나는 피루자바드(Firuzabad)
에 있는 그의 모스크 옆에 세워졌는데 색깔 때문에 금색의 첨탑으로
알려져 있다(그림167).

피루즈 샤는 오늘날 하우즈 하스(Hauz Khas)로 알려져 있는 곳에
자신을 위해 사암과 벽돌, 회반죽으로 만든 돔형의 분묘를 만들었다.
이 지역은 이슬람의 교육기관인 마드라사(madrasa)가 있는 곳으로
나무와 꽃, 관목들이 심어졌으며 종교 토론을 할 수 있는 작은 누각
들이 군데군데 마련되어 있다(그림168). 학교 자체는 광대한 저수지
가 내려다보이는 위치에 있다. 피루즈 샤의 분묘 앞에는 난간으로 둘
러싸인 테라스가 있는데 이러한 테라스는 이슬람 건축에서는 이례적

인 것으로 불교 건축물에서 주로 볼 수 있는 특징이다. 이러한 부속물들은 고대 인도의 영광을 회복하고자 하는 의도에서 덧붙여진 것 같다.

술탄 왕조는 작은 지방으로 나누어지는데 각 지방은 행정과 세금 징수의 책임을 맡고 있는 총독이 다스렸다. 일정한 몫은 총독의 급료로 부여되었으며 나머지는 술탄에게 돌아갔다. 또한 술탄의 재량에 따라 회교도가 아닌 사람들에게 부과하는 세금도 있다. 만일 어떤 시민이 이슬람교로 개종한다면, 그는 이 세금을 내지 않아도 되는 것이다. 대다수의 개종은 술탄의 일시적인 편의 때문만은 아니었을 것이다. 토지는 대부분 술탄이 소유했으며 그는 거기에서 나온 수입(땅 자체가 아니라)을 관료들에게 사례금으로 주었다. 이러한 토지 수여 체제는 세습되는 것이 아니라, 술탄의 기분에 따라 좌우되었다. 그리고 이와 유사한 제도는 델리 술탄 왕조의 성립 이전에 인도 북부의 힌두교에서 행해졌다. 총독과 토지를 수여받은 자는 모두 술탄의 군대에 병력을 제공할 의무가 있었다.

168
피루즈 샤 투글라크의 분묘와 마드라사, 하우즈 하스, 델리, 1351~88

169
무하마드 샤 로디의 분묘, 로디 가든, 델리, 1434~44

타메를라네(Tamerlane)로서 서방에 잘 알려진 티무르(Timur)는 1398년에 델리를 약탈하여 15년간 황량한 불모의 땅으로 버려두었다. 15세기 중엽에는 델리 술탄의 마지막 왕조인 로디(Lodi) 왕조가 출현했다. 로디 왕조는 새로운 도시와 모스크, 마드라사 등을 건립하지는 않았으나 대신 오늘날 뉴델리의 도처에 흩어져 있는 수많은 분묘를 축조하여 이슬람의 묘지 유적을 보여주고 있다. 초기의 인도 이슬람 왕조에서는 왕과 존경받는 성인들만 이러한 인상적인 분묘에 안치되었다. 그런데 단 세 명의 군주로 75년간 세력을 누렸던 이 왕조가 어떻게 그토록 많은 수의 분묘를 지을 수 있었을까? 그 답은 로디 왕조의 왕권 개념에서 찾아볼 수 있는데, 그들 종족의 근원이 되는 아프카니스탄으로 거슬러 올라가야 할 것이다. 로디 왕조는 왕을 전제군주로서보다는 평등한 사람들 가운데 가장 으뜸인 자로 간주했다. 끊임없이 계속된 분묘축조는 이미 왕족의 특권이 아니었으며 지위를 의미하는 상징물이 되었다. 술탄은 자신들을 위하여 팔각형의 무덤을 축조했으며(그림169), 귀족은 정방형의 무덤으로 축조했다. 오늘날 로디 가든(Lodi Garden)으로 알려진 왕족의 고분군(群)은

서쪽 모스크의 돔으로 된 문으로 들어가며 팔각형과 방형의 두 가지 분묘들이 있다. 이 시기에는 이란식의 2중 돔형도 도입되었는데 안쪽의 돔은 분묘의 내부를 위한 공간과 연결되어 있고 바깥쪽의 높은 돔은 그 외관에 장대함을 더해준다. 300년간의 통치 이후 무굴 왕조의 창시자인 바부르(Babur)가 1526년에 마지막 로디 왕을 정복함으로써 델리 술탄 왕조는 막을 내렸다.

그러면 이제 사원을 불태우고 우상을 파괴했던 성상파괴주의자로 평가되는 델리 술탄들을 살펴보기로 하겠다. 성상을 파괴한 중요한 이유 가운데 하나는 3차원의 인간 형태를 창조하는 것이 신에 대한 모독이라고 생각했기 때문이다. 또한 성상 파괴는 우월성을 주장하는 또 하나의 방법이기도 했다. 그러나 다른 종교를 믿고 있는 지역에서 이슬람교도들은 소수민족이었으며 특히 사원은 유사한 이데올로기를 가지고 있는 사람들이 모이는 곳으로 두려움의 대상이었다. 술탄들은 사원이 반역과 반란의 근원이 되는 것을 염려했다. 때때로 성상을 파괴하는 행위는 술탄들이 신학자와 법전학자(이슬람의 신성한 법전인 『샤리아』[Sharia]를 해석할 수 있는 권위를 부여받은 유일한 자)들에게 이슬람의 강한 신념을 확신시켜주는 하나의 방법이었다. 그래서 그들을 이슬람 고유의 것이 아니라 인도에서 받아들인 이론인 신성한 왕권을 지지하도록 했다.

이슬람교도들은 3차원의 형태로 인체를 다시 창조하는 조각가들을 경멸했지만 이슬람 군주들은 그림공방을 후원했다. 그림공방에서는 민간소설이나 우화뿐 아니라 이슬람 군주들을 미화하는 이슬람의 역사를 삽화로 그렸다. 이러한 그림들에는 인간과 동물, 새들의 특징이 그려져 있다. 이러한 명백한 모순은 그림에 그려진 형태에는 그림자가 없으므로 신의 권위를 침해하는 것으로 해석할 수 없다고 지적하는 신학자들 사이에서 열띤 토론을 벌이게 하였다. 왕실의 공방은 관대한 군주들 아래에서는 활기를 띠었으며 보수적인 통치자가 왕위에 오르면 어김없이 문을 닫았다. 피루즈 샤 투글라크는 궁전과 공공건물을 그림으로 장식하는 것을 금지했다. 기록에 의하면, 그는 자신의 궁전 벽에 그려진 모든 형상을 지워버렸다고 한다. 그러나 이러한 내용에서 초기 술탄들이 벽화를 허용하여 후원했다는 사실

을 알 수 있다.

1450년에 페르시아 국왕의 역사를 그린 「샤나마」(Shahnama)는 이란 고유의 주제임에도 불구하고 흥미롭게 인도 화가들이 그린 것으로 보인다(그림170). 그 양식에는 논란의 여지가 있으나 아부 산에 있는 자이나교의 사원에 있는 그림과 매우 유사하다(그림117). 「샤나마」의 한 장면에는 영웅과 새로 결혼한 그의 부인이 시녀들에 둘러싸여 있는 모습이 표현되어 있다. 여인들은 풍만한 가슴과 잘록한 허리, 길게 땋아 늘인 머리를 하고 있고 하단을 삼각형으로 처리한 문양이 장식되어 있는 투명한 옷을 입고 있다. 이란의 이슬람 회화 양식과 유사한 것은 없다. 화려한 진주 장식, 시타르 같은 인도 현악기를 연주하는 시녀들, 천개, 그리고 선명한 채색 등에서도 자이나교 회화와의 관련성이 엿보인다. 페르시아어로 적혀 있고 페르시아의 민족 서사시가 삽화로 그려진 이 필사본은 인도 토양에서 생겨난 특이한 문화와 융합된 것이다. 인도가 아프가니스탄, 터키와 교류하여 얻은 영향 가운데 하나는 인도의 숫자가 아라비아를 거쳐 유럽으로 들어가 아라비아 숫자로 알려지게 되었다는 것이다. 체스 역시 인도에서 페르시아를 거쳐 유럽으로 들어갔다.

술탄들의 정치적인 행운은 인도 남부인 데칸 고원에서 이루어졌다. 페르시아 출신의 귀족 바만 샤(Bahman Shah)는 델리 술탄인 무하마드 이븐 투글라크의 데칸 영토를 다스리는 총독이었다. 그는 1347년에 독립을 선언하여 바마니(Bahmani) 술탄의 가계를 형성했다. 그들은 1500년경 전성기를 이루게 되어 인도 반도를 넘어 아라비아 해에서 벵골 만까지 세력을 확장하여 술탄의 통치 아래 두었다. 바만 샤는 굴바르가(Gulbarga)에 정착하여 두께 16미터 정도의 2중 성벽으로 된 요새 같은 수도를 암반 위에 건립하고 불규칙한 성벽의 외호를 따라 30미터 넓이의 호수가 둘러싸고 있다. 일정한 간격으로 가로막혀 있는 성벽은 포대(砲臺)가 달린 거대한 반원형의 요새를 이루었다. 성문과 호수에 걸친 다리가 있는 요새의 흉벽은 각각의 한 변이 3미터에 이르는 방형의 돌로 이루어져 있다. 이와 같이 요새화된 수도들은 데칸에서는 전형적인 특징이 되었다. 불과 10년 전만 해도 인도 남부를 지키기 위해 그곳에 수도를 세우려고 한 델리

170
「시야바시와
그의 신부
파랑기시」,
샤나마,
1450년경,
종이 위에
수채화,
11.6×19.8cm,
취리히,
라이트베르크 박물관

술탄 왕조의 헛된 노력이 있었으며 힌두 통치자들도 크리슈나 강을
경계로 하는 바마니 영토의 남부인 비자야나가라에 왕국을 세웠다.
이 두 왕국은 모두 비옥한 하천 지역을 차지하고 막대한 이익을 주는
골콘다(Golconda)의 다이아몬드 광산을 소유하려고 했기 때문에
둘 사이의 대립은 불가피했다.

 데칸의 미술 양식은 두 가지 다른 요소에서 비롯되었다. 하나는 지
방 장인에 의한 것으로 이들 가운데 무하마드 이븐 투글라크(데카인
들)의 강제 이주로 남부로 떠난 델리 장인들의 후손들이 포함되어 있
다. 두번째는 터키와 페르시아, 아랍, 아프리카인들(새 이주자)을 포
함한 데칸의 외국인 이슬람 주민에 의한 것이다. 인도 서부 해안의

항구에 정박한 아라비아 배를 타고 페르시아 만에 도착한 숙련된 장인들은 데칸 예술에 보이는 새로운 미적 감각에 도움을 주었다. 이러한 경로를 통해 들어온 것으로 보이는 주목할 만한 건축 기법 가운데 하나는 건물 표면에 화려하게 채색된 타일을 붙이는 것이다. 어떤 경우에는 전체가 타일로 뒤덮여 있는 유물도 있는데 이는 페르시아 미술의 특징이라고 볼 수 있다.

인도에서 페르시아 전통의 복원은 바마니 술탄 아래 있었던 박식한 페르시아 장관인 마흐무드 가완(Mahmud Gawan)이 1472년 비다르(Bidar)에 지은 마드라사 학교 건물에 의해 증명되었다. 마드라사는 유약을 입힌 벽돌과 타일로 장식되었다(그림171). 강의실과 도서관, 모스크, 학생과 교수를 위한 편의시설이 있는 이 건물은 이란 도시에 세워진 마드라사와 같은데 아마도 페르시아 건축가의 솜씨일 것이다. 이 3층 건물의 중앙 정면에는 양쪽 끝에 커다란 첨탑이 있다. 한때 눈부시게 빛났던 이 건물의 모습은 아쉽게도 습한 날씨 때문에 지금은 빛이 바래 있다. 정면은 유약을 입힌 타일로 완전히 뒤덮여 있는데 주로 아라베스크 문양이 장식되었으나 약 90센티미터 크기의 글자들로 된 문자 문양도 있다. 첨탑은 산 모양의 문양이 장식된 시유 벽돌로 장식했다.

1538년 바마니 술탄 왕조는 네 군데의 중요한 지방 총독이 독립을 선언하여 비자푸르(Bijapur), 아마드나가르(Ahmadnagar), 비다르(Bidar), 베라르(Berar), 골콘다(Golconda)라는 다섯 개의 작은 데칸 술탄으로 분열되었다. 잦은 분쟁으로 국가들이 계속 변동함

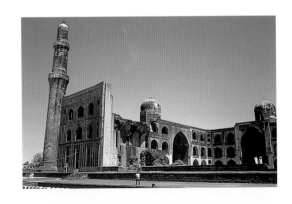

171
마흐무드
가완의
마드라사,
비다르,
1472

에 따라 영토의 국경선이 형성되었다. 1564년에 비자야나가르 황제와 그 힌두 통치자들과 싸우기 위해 단 한 번 술탄들이 연합한 적이 있었다.

가장 훌륭한 데칸의 일부 유적들은 터키계 출신으로 보이는 비자푸르의 아딜 샤히(Adil Shahi) 술탄이 세운 것이다. 이브라힘 아딜 샤 2세(Ibrahim Adil Shah II, 1579~1627년 재위)는 분묘와 모스크가 결합된 특이한 정원인 라우자(Rauza)를 건립했다. 이 건물은 돌과 벽돌, 회반죽으로 지어진 것으로 장방형의 테라스에 아름다운 저수지와 분수탑이 있다(그림172). 두 건물은 비록 다른 기능을 가지

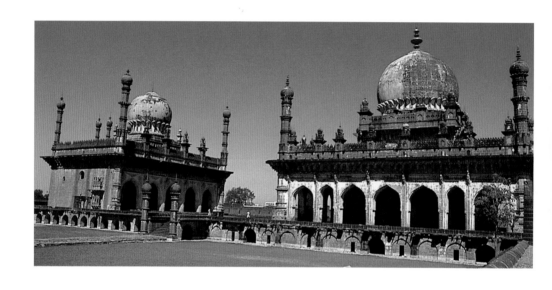

고 있지만 대칭의 배치로 조화를 이루고 있다. 분묘는 중앙의 방과 그 주위를 아치형의 베란다가 둘러싸고 있는 반면에 정교한 선반받이로 받치고 있는 위층은 꽃잎 문양대가 두드러진 볼록한 돔으로 되어 있다. 건물의 네 귀퉁이에 있는 가느다란 첨탑은 여러 곳에 세워진 장식용의 작은 탑으로 보완되어 있다. 내부에는 아라베스크 문양과 그물코 세공으로 된 명문이 가득 차 있다. 분묘 내실 벽의 복잡한 문양은 비할 바 없이 아름답다. 분묘 내실 천장의 경이로움은 모든 건축과 구조의 이치를 무시한 듯하다. 천장을 받치고 있는 지지물은

보이지 않지만 분명히 벽토의 굉장한 힘만으로 지탱되고 있다.

술탄 이브라힘은 음악과 시, 그림에서 전문가이며 그의 궁정에는 시인, 역사가, 건축가, 음악가, 회교의 신비주의자(수피 신비주의자)들이 모여들었다. 그 자신이 음악가이자 작가였다. 그의 유명한 책인 『아홉 라사의 책』(*Kitab-i Nauras*)은 이슬람교의 알라 신의 이름으로 시작되는 것이 아니라 초기의 힌두교 신인 가네샤에 대한 기도로 시작되었다. 이 책은 인도 음악의 전통 선율인 라가(raga)에 대한 노래와 주석으로 구성되었는데 이는 치슈티(Chishti) 계급의 성인인 하즈라트 게수 다라즈(Hazrat Gesu Daraz)를 기념하는 노래뿐만 아니라 학문과 음악의 힌두 여신인 사라스바티와 시바, 파르바티도 찬미했다. 그런데 이 책은 페르시아어가 아닌 다크니(Dakhni)의 지방 토착어로 쓰여 있다. 다크니의 고유 언어는 텔레구와 칸나다의 지방어에 북부 우르두(Urdu)어가 더해진 것으로 그 자체는 고대 펀자브어와 페르시아어가 합성된 언어이다. 술탄 이브라힘은 비자푸르 회화의 융성기를 이끌어낸 인물이다. 이러한 사실은 매사냥을 하는 그가 환상적인 라일락색의 바위들과 바람에 흔들리는 나무들, 꽃들이 있는 매혹적인 풍경 사이로 적갈색의 말을 타고 가는 그림에서 입증된다(그림173). 유연하면서도 세련된 필선과 금색의 아라베스크 문양은 이슬람의 미술 양식을 말해주고 있으나 섬세한 미감은 인도에서 영향을 받은 것으로 보인다. 비자푸르 회화는 '이란의 남인도풍 시각'이라고 표현하는 것이 적절하다.

비자푸르는 독실한 이슬람 대중문화의 중심지로서 여성들이 하는 단순한 집안일과 관련된 민속시를 다크니어로 썼던 회교 신비주의자들이 모여 있는 곳이다. 이러한 시들의 주요한 두 개의 선집에는 곡물갈기나 물레질에 관한 내용이 들어 있다. 1422년에 죽은 치슈티의 성인 반다나와즈 기수다라즈(Bandanawaz Gisudaraz)의 시로 보이는 「차키나마」(chakki-nama)에는 맷돌의 손잡이를 알라의 상징인 알리프(alif) 문자에 비유하고 맷돌의 굴대는 무하마드 그리고 맷돌은 몸에 비유했다. 그리고 마지막은 다음과 같다.

밀가루를 갈아 퓨리(puri)를 만드네

172
이브라힘
아딜 샤의
분묘와
모스크의
복합체,
라우자,
1615년경,
비자푸르

그 속에 아름다운 과일들과 설탕을 넣어
몸 속에 일곱 가지 재료들이 받아들여지리오.
마치 일곱 가지 재료들이 퓨리를 채우는 것과 같이, 오 자매여.
알라 신의 이름으로, 알라 신이시여

비자푸르에는 다르가(dargah)로 알려진 신비주의자의 분묘와 묘석이 300여 개나 있다. 이슬람교도든 비이슬람교도든 간에 여성들은 독실한 다르가 문화에서 중요한 역할을 했으며 그것은 일반 대중들에게도 영향을 미쳤다. 촛불을 밝히고 꽃을 바치는 일은 성인의 죽음을 기념하는 우르스(urs) 축제에 참가하는 것이며 우르스란 말은 신과의 결혼을 의미한다. 여성들은 건강이나 출산과 같은 소박한 소원을 기원했으며 지금도 여전히 기원하고 있다. 대중가요인 기트(git)는 다크니어로 반다나와즈의 다르가에서 불리는데 그 내용은 다음과 같다.

173
「매사냥하는
아딜 샤」,
1600년경,
비자푸르,
종이 위에
수채화,
28.5×16.5cm,
상트페테르부르크,
러시아
과학 아카데미
동양연구소

'알라, 알라' 부르면서 계단에 올라가네.
하나씩 하나씩
실과 꽃을 손에 들고
나의 소원을 외치며 여기 서 있네……
오늘 아이가 내 무릎 위에 앉아 있네

비자푸르의 가장 위대한 술탄 가운데 한 사람인 무하마드 아딜 샤(Muhammad Adil Shah, 1627~57년)는 전대의 분묘와 모스크를 결합한 복합 건축의 완벽함을 능가하는 것은 불가능하다고 생각하고 규모면에서 그것을 뛰어넘기로 했다. 그는 자신의 분묘를 돌과 벽돌, 회반죽으로 지었는데 이것은 골 굼바즈(Gol Gumbaz), 즉 둥근 돔으로 알려져 있다(그림174). 이 분묘는 183미터의 방형 기단 위에 세워져 있으며 인도에서 가장 크고 주목할 만한 건물이다. 그 내부에는 로마의 판테온보다 더 큰 공간으로 둘러싸여 있는 장대한 규모의 방이 있다. 일련의 아치들은 돔을 받치기 위해서 정방형의 건물 평면을 팔각형으로 변형시켰다. 외관상으로 거대한 정육면체의 각 모퉁

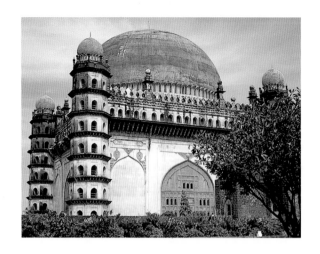

이에는 나선형의 계단으로 에워싸인 탑이 붙어 있다. 8층에 있는 넓은 밀담 갤러리(Whispering Gallery)는 아주 뛰어난 음향 시설을 가지고 있다. 벽돌로 된 돔과 함께 이 석조 분묘의 내부와 외부는 매우 단순하게 되어 있다. 이 건물의 강렬한 인상은 놀라운 크기에서 비롯된 것이다.

무하마드가 통치하는 동안에 초상화가 점차 선호되었는데, 이상적인 모습에서 사실적인 형태로 변하는 데 주안점을 두었다. 아프리카 총리인 이클라스 칸(Ikhlas Khan)은 물론이고 군주 자신의 초상도 반복해서 그려졌다(그림175). 1686년에 네 개의 데칸 술탄 왕조들과 함께 비자푸르는 마침내 무굴 왕조에게 굴복했다.

174
골 굼바즈, 무하마드 아딜 샤의 분묘, 1627~57, 비자푸르

175
「코끼리를 타고 있는 무하마드 아딜 샤와 이클라스 칸」, 1645년경, 비자푸르, 종이 위에 금을 섞은 수채화, 32×44.5cm, 런던, 하워드 호지킨 미술관

12

노출된 화강암과 둥근 돌들 사이로 펼쳐지는 멋진 풍경 속에 왕국의 수도와 같은 이름으로 등장한 승리의 도시, 즉 비자야나가라(Vijayanagara) 유적지가 있다(그림176). 1336년에 건립된 이 훌륭한 도시는 데칸 술탄 왕조의 연합세력이 멸망할 때까지 200년 이상 이곳을 차지하고 있었다. 한동안 이곳은 아시아에서 가장 부유하고 거대한 도시였으며 아프가니스탄의 외교관이었던 아브둘 라자크(Abdul Razzaq)는 다음과 같이 말했다. "이제껏 그러한 곳은 본 적도 없으며, 세상 어디에도 이와 견줄 만한 곳이 있다고 들은 적도 없다."

이탈리아 여행가인 니콜로 디 콘티(Niccolo di Conti)와 아프가니스탄의 라자크, 포르투갈 방문자인 도밍고 파에스(Domingo Paes), 페르나오 누니즈(Fernao Nuniz), 두아르테 바르보사(Duarte Barbosa) 등의 보고들을 비롯한 고대 문헌들을 보면 비자야나가라의 궁전과 누각, 의식 제단과 대욕장(大浴場), 그리고 수많은 사원들을 상상해볼 수 있다. 이 도시의 유적들은 텔루구 지방어로 쓰여진 인도 궁정의 서사시와 비자야나가라 황제들이 쓴 텔루구어와 산스크리트어로 된 희곡과 시 등을 통하여 생생하게 복원되었다.

이 도시에서 유행한 건축과 장식 기법에서 뚜렷하게 구별되는 두 가지 요소는 그 지역 예술가들의 창의성을 보여주며 국제적인 성격을 말해준다. 신성한 사원은 순수한 드라비다 건축 양식인 반면에 저택이나 방, 궁전, 왕족의 공유지 등은 드라비다와 이슬람의 지방 양식이 결합된 것이다. 이러한 건축 양식은 왕역(王城)에서 가장 잘 남아 있는 로터스 마할(Lotus Mahal)로 널리 알려진 건축물을 출현시켰다(그림177).

이 건물은 두꺼운 회반죽을 바른 석재와 난간이나 지붕 같은 세부에 벽돌을 더해 지어진 것이나 원래는 두꺼운 벽토 장식으로 덮여

있었다. 로터스 마할은 열세 개의 기둥으로 이루어진 건물로 정방형
이 대칭으로 배열되어 있어 십자형의 평면도를 이루고 있다. 한쪽
모퉁이의 기둥 사이에는 위층으로 올라가는 계단이 있다. 아래층의
건물은 개방되어 있으며 커다란 아치형의 입구는 두세 번 안으로
들어 가 있는 모습이다. 위층은 닫혀 있는 공간으로 여러 개의 잎
모양으로 된 아치형 창문들이 달려 있다. 기둥 사이에는 위로 갈
수록 3단계로 좁아지는 피라미드형 지붕이 놓여 있는데 중앙의 큰
탑은 이 건축물의 수직 효과를 더해준다. 탑 위에 얹은 구획테 장
식은 사원의 시카라와 이슬람의 돔에서 변형된 십자탑으로 설명할
수 있다.

아치나 돔, 둥근 천장과 같은 로터스 마할의 축조 기술은 이슬람
적인 요소이다. 반면에 탑이나 벽토 장식에 보이는 새 혹은 사자
처럼 생긴 신비한 얄리(yali)의 머리, 그리고 뒷발로 서 있는 동물

위에 앉아 있는 사람 등은 드라비다 건축 양식의 특징이다.

비자야나가라 시의 절충주의 예술의 특성을 살펴보기 위해서는 이 도시가 중심을 이루고 번영했던 14세기에서 16세기경의 데칸 고원의 정세를 이해해야 한다. 비자야나가라 왕국의 건립에 대해서는 정확하게 알 수 없지만 혈통이 확실하지 않은 족장인 하리하라(Harihara)와 부카(Bukka) 두 형제들이 세운 것으로 보고 있다. 다행히 그들은 비자야나가라의 축복을 받아 쉬링게리(Shringeri) 근처에 있는 신성한 샤이바 종파의 영향력 있는 고위 성직자로부터 군주의 정통성을 부여받았다. 왕국의 절정기에는 툰가바드라(Tungabhadra)와 크리슈나(Krishna) 강에 이르는 인도 남부 반도의 상당 부분을 차지하고 있었다. 이 지역은 세 왕조 동안 60여 명의 군주가 통치했으며 이들은 모두 산스크리트어의 '라자'(raja) 대신에 텔루구 칭호를 사용하여 스스로를 '라야스'(rayas)라고 불렀다.

비자야나가라 왕국은 서쪽과 북쪽에 인접한 이슬람 지역과 자주 충돌했다. 이 지역은 포르투갈에게 빼앗기기 전까지 고아(Goa) 술탄 왕조의 해안 영역으로 한때 통치를 받았다. 비자야나가라 군대는 거의 14세기 동안 통치했던 마바르(Mabar) 술탄으로부터 남부의 마두라이를 빼앗고 여러 힌두 왕국들과 전쟁을 벌였다. 힌두 제국과 술탄 왕조의 갈등은 종교적인 것보다는 영토와 관련되어 있었는데 수도에서는 이슬람교도들이 완전히 정착할 수 있도록 허용했다. 더욱이 비자야나가라 통치자들은 아랍의 말들과 기병대에 중요한 가치를 두었다.

훌륭한 문인 그룹들을 항상 자신의 곁에 두었던 15세기의 힌두 통치자인 데바라야 2세(Devaraya II, 1424~46년 재위)는 몇몇 이슬람 장교들을 불러 자신의 옆에 『코란』을 두고 그들에게 충성을 맹세하게 했다. 최고위 장교 가운데 한 사람인 아마드 칸(Ahmad Khan)은 황제를 위하여 모스크와 분묘를 지었다. 이슬람식의 돔과 둥근 천장, 아치 등은 비자야나가라 궁전 건축에서도 나타나는 특징으로 이웃한 국가 사이에 문화 및 예술의 교류가 있었음을 말해준다.

툰가바드라의 천연 분지에 위치한 비자야나가라는 군사의 공격을

막기 위해 계획된 도시이다. 도시 설계자는 거칠고 험준한 자연환경을 이용하여 산등성이를 따라 거대한 성벽을 쌓았다. 성벽은 중앙에서 만나는 쐐기형의 벽돌을 많이 쌓고 빈 공간은 암석조각으로 채워 넣었다. 인상적인 석조의 문은 도시에서 들어올때 우회하도록 벽으로 가로막혀 있다. 이 문은 말을 타고 들어오는 불필요한 방문자들을 막는 일 외에 동물이나 물품들이 이 도시로 들어올 때 관세를 내는 검문소 역할도 했다.

일곱 개의 우회 성벽 가운데 한 개의 성벽만 1443년에 대사로 왔던 아브드 알라자크(Abd al-Razzq)가 건립한 것으로 오늘날까지 전해진다. 이 성벽은 26제곱킬로미터 되는 지역을 둘러싸고 있으며 끝에서 끝까지의 거리는 4킬로미터가 된다. 힌두와 이슬람 건축 기법이 결합된 수많은 문들은 이 도시의 혼합된 특색을 보여준다. 『마하바라타』의 영웅 비마(Bhima)의 이미지를 전해주는 비마 문은 힌두 건축가들이 좋아하는 간단한 기둥과 상인방(上引枋)으로 되어 있다. 석조와 벽토로 된 또 다른 문은 네 개의 뾰족한 아치 위에 이슬람식의 돔이 얹혀 있다(그림178).

고대 인도의 건축에 대해 쓴 책을 보면 도시는 북에서 남으로, 동

178
도시 성벽에 있는 돔과 아치형의 출입문, 15세기경, 비자야나가라

에서 서로, 도시를 가로지르는 넓은 '왕도'(王道)가 있는 정방형의 만다라, 즉 우주의 축도 위에 세워야 한다고 규정되어 있다. 그러나 비자야나가라는 특별한 방식을 따르고 있는데 계곡을 중심으로 비슷한 의미를 가진 성역(聖域)과 왕역(王城)의 두 지역으로 구분되어 있다. 이것은 높은 암반과 낮은 계곡으로 이루어진 천연 지세와 넓고 물살이 빠른 툰가바드라 강에 영향을 받은 것으로 보인다. 완전히 드라비다 양식으로 된 사원 건축의 중앙 성소는 강의 남쪽 둑을 따라 있으며 어떤 요새의 보호도 없이 화강암의 계곡 언덕에 위치해 있다.

그 남쪽으로는 왕역이 놓여 있고 동쪽에는 성채로 둘러싸인 마을이 자리잡고 있다. 왕역과 성역은 모두 중앙의 성소보다 큰 타원형을 이루고 있다. 마을 안에서 보면, 왕역은 안으로 둘러친 내벽 때문에 더욱 분리되어 있다.

마을은 체계적으로 발굴되지 않았지만 벽이나 도자기 파편들, 파손된 집 등이 발견된 주거지역과는 분명히 떨어져 있다. 또한 특수한 물건들을 생산했던 공방들이 발견되었으며 반면에 북동쪽의 분묘와 비석들이 밀집해 있는 곳은 이슬람교도들의 주거 지역임을 말해준다. 왕역에서는 다양한 형태의 건물과 평면도, 입구의 정면들이 보이지만 같은 구조는 하나도 없다. 대부분의 건물들은 회반죽으로 쌓거나 회반죽을 칠한 석재로 지어졌는데, 아치형의 문과 창문이 달려 있고 돔과 둥근 천장이 얹혀 있다. 오늘날 이슬람 양식이란 그 당시의 이념이나 종교적인 의미와는 관계가 없는 것이다. 힌두 왕이 통치했던 이 수도에서 그것은 분명 심미적으로 만족스러운 것으로 여겨졌을 것이다.

바위로 이루어진 풍경과 툰가바드라 강에 인접한 자연 환경의 이점 외에도 비자야나가라는 시바와 비슈누와 관련된 신성한 의미를 지닌 곳이다. 시바 사원을 세우라는 비드야라냐(Vidyaranya)의 권유에 따라 하리하라와 부카는 이미 존재하던 신성하지만, 건축상으로는 가치가 없는 시바 사원을 비루파크샤(Virupaksha)로 확장하여 시바 신의 가호로 그들의 왕실이 보호받도록 기원했다. 이후 모든 비자야나가라 군주들은 시바 비루파크샤를 대군주로 받아들여 자신들

의 명문에 그의 가호를 축원하거나 금화와 동화에 그의 형상을 새겼다. 시바의 상징인 링가와 그의 황소상들이 강을 따라 바위 암벽에 조각된 것이 발견되었다. 사실, 최초의 고대 유적은 툰가바드라 강을 의인화한 팜파(Pampa) 여신과 관련되어 있다. 그러나 팜파는 위대한 시바와 결혼하여 여신으로 승격되었으며 건축의 공간과 장대함에서 신전의 모습을 갖추게 되었다. 팜파와 비루파크샤의 결혼을 기념하는 연중 축제에는 오늘날까지 열광적인 신도들이 황폐한 유적지와 함피(Hampi : 팜파의 변형)의 작은 마을로 모여든다.

비자야나가라는 모든 힌두 왕들의 모범이었던 이상적인 군주이자 비슈누의 화신이며 『라마야나』의 영웅적인 전사인 라마와 더 깊은 관련이 있다. 비자야나가라는 라바나(Ravana)에게 납치된 부인 시타를 찾기 위해 라마가 몇 달 동안 머물렀던 키슈킨다(Kishkinda)의 원숭이 왕국과 같은 지역으로 봄으로써 숭앙되었다. 라마는 키슈킨다 왕인 수그리바(Sugriva)를 도와 그의 숙부에게 빼앗겼던 왕위를 되찾게 해주었다. 그런데 이번에는 수그리바가 라마를 도와 원숭이 군대 장교인 하누만(Hanuman)이 이끄는 전 군대를 라마에게 맡겨 라바나를 물리쳤다.

시골 풍경의 특정한 장소들을 키슈킨다와 동일한 장소로 보고 있다. 가령, 라바나에 의해 납치되면서 시타가 떨어뜨린 보석들이 묻혀 있던 동굴이나 라마가 시타를 찾기 위해 랑카(Lanka)로 떠난 하누만을 기다리던 언덕과 같은 곳이다. 그곳에 있는 유적들은 『라마야나』와 관련된 상들이 풍부하며 몇몇 개의 둥근 돌에는 용감한 하누만의 형상을 대담하게 조각한 것도 있다. 비자야나가라의 통치자들은 종종 자기 자신과 수도를 라마와 그의 수도에 비교하곤 했다. 1379년의 한 명문에는 이렇게 적혀 있다. "라마가 이전에 아요디야(Ayodhya)에 살았던 것과 같이 비자야나가라에는 하리하라가 살고 있다."

비자야나가라 지역의 도시설계와 관련된 『라마야나』를 논하기에 앞서 설계자들이 메마른 데칸 고원에서 농업의 번영을 오로지 관개시설에 의지하고 있음을 알려주는 수로시설에 대하여 살펴봐야 한다. 이 도시는 툰가바드라 강이 바위 협곡을 지나면서 수심이 얕아지

는 천연 분지에 위치하고 있다. 물은 바위에 만들어놓은 수로를 통해 흘러내렸다. 이러한 수로는 왕역과 성역에서 떨어져 있는 계곡을 통과하고 있으며 일부 수로는 오늘날까지도 바나나와 사탕수수 농작물에 물을 대고 있다. 벽토를 입힌 화강암이나 벽돌로 지은 고가식(高架式) 수로들(그림179)을 비롯하여 도시의 외곽을 따라 축조된 거대한 빗물 수조(水槽)와 콘크리트 속에 묻혀 있는 흙으로 만든 파이프들은 복잡한 급수시설의 일부분이다. 이와 같이 정교한 관개시설은 이 도시를 인도에서 가장 비옥한 면화 재배 지역으로 만들었으며 수입과 함께 상품이 넘쳐나는 시장의 역할을 하게 되었다. 포르투갈 방문자인 파에스는 다음과 같이 적고 있다.

이 지역은 세상에서 가장 많은 물건이 공급되는 곳이며 쌀, 밀, 곡물, 인도 면화, 그리고 상당량의 보리와 콩, 콩류, 말이 먹는 콩, 그 밖에 이 나라에서 자라고 주민들이 먹는 여러 종자들의 저장품이 많이 쌓여 있다……. 그리고 매일매일 들어오는 산더미 같은 라임 열매와 달콤하고 신 오렌지, 놀랄 만큼 풍성한 여러 과실들을 볼 수 있다…….

비자야나가라는 몇몇 반도 사이의 무역 루트의 거점으로 파에스가

179
고가식 수로,
15세기경,
비자야나가라

기술했듯이 "모든 종류의 루비와 다이아몬드, 에메랄드, 진주" 등 여러 나라에서 보석이 유입되었다. 16세기에 이 도시의 주민들은(10만 명이 넘었을 것으로 추정) 이곳을 상품 소비자를 위한 주요 시장으로 만들었다. 비자야나가라의 통치자들은 무역을 일으키는 것이 중요하다는 사실을 인식하고 있었으며 크리슈나데바라야(Krishnadevaraya, 1509~29년 재위)는 『아무크타말라야다』(Amuktamalayada)라는 시집에서 상업 전술과 술책에 관해 짧은 교훈을 남기고 있다(bk IV, ch 5, v 245~247).

군주는 그 나라의 항구를 잘 이용해야 하며 말이나 코끼리, 귀중한 보석류, 백단향(白檀香), 진주 및 기타 여러 물건들이 자유롭게 수입되어 상업을 진작시켜야 한다……. 코끼리와 우수한 품종의 말들을 수입하는 외국 상인들에게 매일 알현할 기회와 선물을 주고 적당한 이윤을 보장해주어야 한다.

비자야나가라가 바마니 술탄으로부터 고아(Goa) 해안의 소유권을 획득한 것은 해상무역을 위해 특히 군대의 중요한 구성요소인 말의 수입에서 직접적인 통로를 갖기 위한 열망 때문이었다. 무역업자였던 파에스는 고아에서 비자야나가라에 이르는 험준한 여행길에서 어떻게 말 무리를 이끌고 왔는지를 열거하고 있다.

도시의 기본 계획과 성벽 주위는 1336년 하리하라가 건립한 당시의 모습을 하고 있다. 해가 거듭되면서 왕위를 계승한 군주들은 자신의 궁전이나 누각, 사원, 기타 건축물들을 증축했다. 가장 먼저 세워진 데바라야 1세(Deva Raya I, 1406~24년 재위)의 사원은 라마에 봉헌한 것으로 공공지역으로부터 독립된 왕역의 중심부에 위치해 있다. 오늘날 하자라 라마(Hazara Rama)로 알려진 이 사원은 안마당으로 둘러싸여 있고, 벽돌과 벽토로 만든 드라비다 양식의 시카라로 된 정방형의 성소와 전실, 3면에 주랑(柱廊) 현관이 있는 넓은 정방형의 방으로 구성되어 있다.

방의 외벽에는 『라마야나』의 부조판이 세 줄로 배열되어 있다. 그러나 이야기가 입구에서부터 시작되는 것이 아니기 때문에 이야기

순서를 따라가기 위해서는 정확하게 예배자가 방 뒤편에 있는 사당을 돌아나와야 한다. 사원을 둘러싸고 있는 높은 벽의 양쪽 면에는 조각이 장식되어 있다. 안쪽 벽에는 또 다른 『라마야나』가 조각되어 있는 반면에 외벽에는 말, 코끼리, 전사, 씨름꾼, 병사, 악사, 무용수 등의 이색적인 행렬이 있는 왕역의 풍경이 표현되어 있다. 돌로 포장된 도로는 사원에서 사방으로 뻗어 있다. 군주들이 갖고 있는 『라마야나』의 의미는 사원이 원숭이 왕인 수그리바와 그의 장수 하누만을 상징하는 마탄가(Matanga) 산과 말야반타(Malyavanta) 산이 연결되어 있다는 사실에서 증명된다. 두 산은 사원의 방바닥에 새겨진 원에서도 볼 수 있다.

라마 사원의 서쪽은 방으로 이루어진 공공구역으로 왕이 조회와 재판을 시행하고 포상을 내리거나 군대의 훈련을 지휘하던 곳이었다. 왕역의 공공구역에서 가장 인상 깊은 건축물은 돌과 벽돌로 만든 코끼리 사육장이다(그림180). 코끼리는 전쟁에서는 다루기 힘들지만 인도에서 명예와 위엄을 상징한다. 넓은 아치형의 입구가 각각 장식된 다섯 개의 넓은 정방형 방들이 중앙의 탑 양쪽에 위치하고 있다. 이 방들은 의식할 때 북 치는 사람과 악사들이 사용했던 것으로 보인다.

180
다음 쪽
코끼리 사육장,
15세기경,
비자야나가라

방마다 각각 다른 형태의 돔과 둥근 지붕이 차례로 놓여 있다. 돔은 단순한 형태이거나 세로로 홈이 있는 데 반하여 3단으로 된 지붕은 팔각형 또는 방형으로 일정한 간격의 구획테가 있다. 한때 건물 전체에는 벽토로 만든 정교한 부조들이 장식되어 있었다. 높이 85미터의 이 당당한 건물은 군사훈련과 의식을 할 때 사용되는 마당을 내려다보고 있다. 코끼리 사육장 옆에 서 있는 건물은 로터스 마할인데 위치로 보아 장교들의 주거지로 쓰였던 것 같다.

왕역의 공공구역에는 거대한 화강암과 녹니석(綠泥石)으로 축조한, 왕의 신성함을 의미하는 의식용 제단이 있다(그림181). 라마가 그의 적 라바나에게 대항하여 싸움터로 출정하기 전에 했던 것과 같이 이곳은 전투를 위해 수도를 떠나기 전에 황제가 공공연히 두르가 여신에게 예배를 올렸던 곳이다. 이 제단은 태수, 사령관, 장관, 족장 등이 참석하는, 일명 '구야'(九夜, Mahanavami)를 기념하는 곳으로

도 사용되었다. 아홉 날 밤마다 다양한 의식 행렬과 씨름, 음악, 춤, 불꽃놀이 등의 볼거리들이 행해졌다. 일부 외국 방문자들은 한 변이 22미터이고 높이 10미터의 계단이 있는 이 화강암 제단에는 한때 보석으로 장식된 누각이 있었을 것이라고 믿고 있다. 파에스는 다음과 같이 언급했다.

천으로 만들어진 횃불들은 투기장에 놓여 사방을 낮과 같이 밝히고 있다. 또한 모든 전쟁을 위하여 성벽 마루에는 램프를 밝혀놓고, 왕이 자리한 곳에는 온갖 횃불들이 타오르고 있다. 이러한 불들이 켜지면 매우 우아한 연극이나 공연이 시작된다.

이 거대한 제단의 벽면에는 파에스나 다른 방문자들이 묘사한 바와 같이 코끼리, 말, 무용수, 북 치는 사람, 어릿광대 등의 다채로운 행렬들이 부조로 묘사되어 있다.

마하나바미 축제는 우기(雨期)가 끝나는 9월 말에서 10월 초에 행해지는데 이것은 연례적인 전쟁의 시작과 여행, 새로운 회계 연도의

시작을 알리는 것이다. 그해 전반기에는 왕이 수행원들을 데리고 그의 왕국을 일주하며 성지를 방문하기도 하고 지방의 종교축제에 참석하기도 하며 분쟁을 해결해주거나 전쟁을 벌이기도 했다. 후반기에는 왕과 왕실 및 군대들이 수도에 머물렀다. 마하나바미 제단 부근에는 넓은 연못과 저수지가 몇 개 있는데, 그중 현대의 올림픽 수영장만큼 큰 저수지는 마하나바미 축제와 다른 축제 때 사용되는 커다란 뗏목들을 보관하던 곳이었을지도 모른다. 또 다른 예로는 네 벽면에 정교하게 조각한 피라미드 계단을 배열한 계단형의 저수지가 있다(그림182).

하자라 라마 사원의 동쪽에는 궁전과 분수, 목욕탕, 오락시설 등으로 이루어진 황제의 사저가 있었으나 현재는 터만 남아 있다. 1518년에 이곳을 방문한 포르투갈인 두아르테 바르보사(Duarte Barbosa)는 "거대하고 아름다운 궁전들……많은 정원과 잘 지어진 거대한 집들, 탁 트인 넓은 공간과 셀 수 없이 많은 저수지들이 있다"고 말했다. 또 다른 방문자들은 장식의 일부로 금접시, 보석, 비단과 화려한 벽화들에 관하여 이야기했다. 지방 산스크리트어로 쓰여진 이 책에는 궁전들이 "보석과도 같이 다채롭다"고 기록되어 있다.

또한 연결된 방들과 통로, 문과 방벽들은 안전과 독립성을 강조하고 있다. 이는 왕과 왕실에 접근하기 어렵다고 한 외국인들의 보고에서도 알 수 있다. 이러한 장엄한 궁전들도 지금은 그 흔적만 남아 있다. 일부 불에 탄 상태로 발견된 상아 장식은 그들의 풍부하고 정교한 장식 효과를 말해주며, 궁전 터에서 발견된 중국 도자기는 값비싼 수입품을 선호했던 왕의 취향을 말해준다.

비루파크샤 사원의 바깥 방에 있는 몇몇 18세기 그림들은 모두 비자야나가라의 유적들을 장식했던 화려한 벽화들을 복원한 것이다. 이러한 고대의 벽화들을 살펴보기 위해서는 16세기의 장식 그림이 남아 있는 비자야나가라 왕국의 가장 중요한 도시인 레파크시(Lepakshi)에 있는 시바 사원을 주목해야 한다. 극적인 한 장면은 시바와 그의 배우자의 신성한 결혼을 축하하고 있다. 날씬하고 우아한 자태의 여인들은 눈부시게 화려한 문양의 옷을 입고 많은 보석을 걸치고 있으며 머리카락은 길게 땋거나 머리 한쪽을 당겨

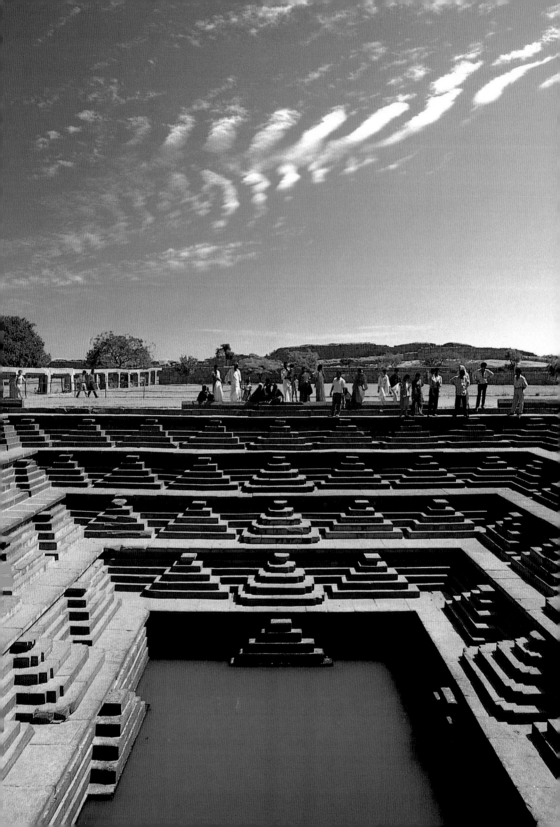

매듭 지은 모양을 하고 있다(그림183). 벽화는 이 황량한 석조 방에 있었던 이전의 사치스럽고 감각적인 생활상을 어렴풋이 떠올려 준다.

여왕의 대욕장으로 유명한 비자야나가라의 광대한 구조물은 넓은 방형의 욕조로 이루어졌으며 다양한 형태의 돔과 둥근 지붕이 올려져 있는 스물네 칸의 회랑으로 높게 둘러싸여 있다. 높은 아치형의 문이 달린 우아한 지붕의 발코니는 수면 위에 드리워져 물을 시원하게 유지할 수 있도록 고안되었다(그림184). 앵무새와 상상의 동물 얄리, 기하학 형태의 식물 문양을 새긴 벽토 장식은 흔적만 남아 있고 기발한 탑들은 붕괴되기 전의 모습을 19세기 사진에서 볼 수 있다.

건물 전체는 중앙의 욕조로 물을 공급하는 넓은 수로가 에워싸고 있다. 왕역은 높고 건조한 곳이므로 많은 저수지와 욕조에 대는 물은 땅으로 혹은 석조 들보 위로 하여 전 지역을 통과하는 고가식 수로로 공급했다. 버리는 물은 하수구를 통하여 웅덩이로 흘러 들어갔다. 그 지역의 많은 팔각형 건축물들은 대부분 목욕탕, 분수, 중층 누각이나 높은 망루들이며 모두 아치형의 출입문과 둥근 형태의 천장이 있다.

사원은 네 개의 주요 신전으로 이루어진 복합 건물로 넓은 공간에 위치하고 있으며 길고 곧게 뻗은 길이 나 있다. 일부 작은 사당은 바위가 많은 산등성이 사이의 작은 계곡에 있다. 시바 신을 예배하는 비루파크샤 사원의 복합 건물은 수도에 있는 다른 사원들과 마찬가지로 타밀 지방의 드라비다 건축 형식을 따르고 있다. 사원의 증축 건물은 200년의 비자야나가라 역사를 통해 오늘날까지 예배되고 있다. 시바의 링가를 안치한 정방형의 작은 성소는 10세기부터 내려온 것이며, 팜파 신전은 12세기에 정성들여 만들어졌던 것으로 보인다.

사원의 경내는 이곳이 수도가 된 14세기 무렵에 확장되었으며, 이때 안마당 벽과 두 개의 출입문도 세워졌다. 북쪽에 있는 거대한 저수지를 포함하여 사원은 크리슈나데바라야 왕의 통치기간에 완성되었다. 그는 외벽을 축조하고 남부 고유의 건축 양식인 원통형의 둥근

지붕이 덮여 있는 높이 약 50미터의 인상적인 동쪽 출입문을 건립했다. 또한 크리슈나데바라야 왕은 시바와 팜파의 결혼을 기념하기 위해 1,000개의 기둥을 세운 커다란 누각을 비롯하여 많은 수의 기둥이 있는 방들을 증축했다.

기둥들은 단단한 방형의 벽돌로 이루어져 있는데, 날씬한 중심 부분을 둘러싼 일련의 작은 원주들로 결합되어 있고 뒷발로 선 사자를 조각한 원주가 교대로 배치되었다. 15세기와 16세기 동안 비자야나가라 통치자들은 제10장에서 이미 밝혔듯이 타밀 지방의 대군주와 같이 스리랑감을 비롯하여 수많은 사원에 이와 비슷한 기둥이 있는 방들을 증축했다.

크리슈나데바라야 왕은 비슈누의 비트할라(Vitthala) 상을 모신 비트할라 사원을 지었는데, 이것은 서쪽 해안을 따라 일어난 전쟁을 연상시킨다. 세 개의 출입문을 지나 담으로 둘러싸인 안마당에 서 있

183
왼쪽
벽화,
시바 사원,
16세기,
레파크시,
회반죽을 칠한
석조 위에 채색

184
오른쪽
여왕의 대욕장,
15세기,
비자야나가라

는 사원은 남부 건축 양식을 보여주는 벽돌탑으로 된 성소로 이루어져 있는데 폐쇄된 방과 3면에 계단이 있는 개방된 외부의 방이 딸려 있다. 사원의 맞은편에는 비슈누가 타고 다니는 독수리 형태의 가루다(Garuda)를 모신 아름다운 작은 사당이 있다. 사원은 전차의 형태로 되어 있으며 바퀴는 별도의 석재를 잘라 차축에 걸어 회전할 수 있도록 만들었다(그림185).

　비자야나가라에 있는 다른 주요 신전들과 마찬가지로 비트할라 사원도 축제 때 사용하는 나무 전차를 소유하고 있었다. 이 전차로 신전 앞에서 1킬로미터 거리의 의식 행렬을 따라 의기양양하게 청동 신상을 끌고 갈 수 있다. 파에스는 다음과 같이 기록하고 있다.

　북쪽의 도시 성벽 밖에는 세 개의 아름다운 탑이 있는데, 그중 하나를 비텔라(Vitella)로 부른다. 이 사원들 가운데 한곳에서 축제

185
전차 모양의
가루다 신전,
1509~29,
비트할라 사원,
비자야나가라

가 벌어질 때마다 바퀴가 달린 개선 전차를 끌고 오는데 무용수들과 사원에서 노래하는 여인들이 이 화려한 행렬과 함께 거리를 따라 신상을 수행했다.

비텔라 신전에서 마지막으로 증축된 건물은 비자야나가라 왕조 마지막 황제의 총사령관이 1554년에 기증한 것으로 하나의 화강암 기둥으로 된 특이한 방이다. 외부 기둥들에는 중심 부분을 둘러싼 작은 원주가 조각되어 있다. 방의 바깥쪽에 있는 각 중앙의 기둥에는 사자를 닮은 얄리가 뒷발로 서 있는 모습으로 조각되어 있다. 반면에 신전 내부에는 다양한 동물과 인물상들이 조각되어 있다.

크리슈나데바라야 왕은 비슈누의 화신(化身)인 어린 크리슈나 신상을 모시는 세번째 사원을 건립했다. 그 신상은 승리를 거둔 오리사 전쟁에서 포획한 것이다. 이와 같이 신을 숭배함으로써 황제는 크리슈나가 자신의 능력을 비자야나가라의 도시에 옮겨줄 것으로 믿었다.

빈약하고 단순한 조각 장식들은 왕의 갑작스러운 신상 봉헌으로 사원이 급하게 완성되었음을 말해준다. 사원 경내에 있는 여러 개의 돔으로 이루어진 거대한 곡창(穀倉)은 사원에서 열리는 축제 때 사용되는 음식을 위해 곡식을 저장하는 곳으로 사용되었다. 비슈누의 화신인 나라싱하 석상은 사람의 형상을 한 사자로 요가 자세를 하고 있으며 크리슈나 신전 남쪽에 위치하고 있다(그림186). 이 상은 같은 돌로 조각한 뱀들이 등뒤에서 감싸고 있는데 원래 무릎 위에는 배우자인 라크슈미의 작은 상이 있었다고 한다. 이 나라싱하를 봉안하려 했던 성소는 완성되지 않았다.

크리슈나데바라야 왕이 다스리는 동안 비자야나가라는 예술과 학문의 중심지였다. 황제 자신도 시와 산문, 희곡을 쓰는 작가였다. 신성한 주제를 다룬 그의 작품들 가운데 『아무크타말라야다』는 비슈누에게 타밀 시를 지은 9세기 여자 성인인 안달(Andal)의 생애를 노래한 텔루구어로 쓰여진 시이다. 또한 산스크리트어로 된 희곡작품인 『잠바바티 칼리야남』(*Jambavati Kalyanam*)은 해마다 봄 축제 때

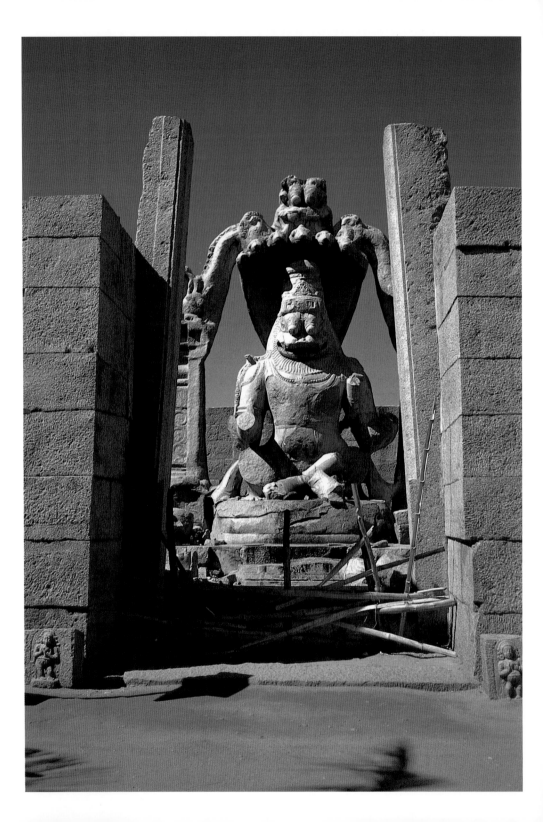

비루파크샤 신전에서 공연되는 연극무대를 위해 쓰여진 것이다. 인도 전 지역의 문인들을 궁전으로 불러서 산스크리트어, 텔루구 남부어, 타밀어, 칸나다(Kannada)어로 서사시와 시, 희곡, 산문 등의 작품을 썼다. 궁정 시인 가운데 한 사람이었던 알라사니 페다나(Allasani Peddanna)의 글은 존경하는 학자들과 긴밀한 관계에 있었음을 말해준다(『마누카리트라무』[*Manucaritramu*] ch 1, v 13~14).

보초들이 가까이 서 있는 동안,
번뜩이는 무서운 칼들을 가진 두려움 없는 남자들과
속국의 왕들이 그를 둘러싸고 있으며……
달콤한 시어들이 그의 마음을 움직였고
그는 옥좌에서 나에게 친절하게 말했네

또 다른 궁정 시인인 난디 팀만나(Nandi Timmanna)는 크리슈나데바라야 왕을 매우 고귀한 신분으로 언급했다(『파리자타파하라나무』[*Parijatapaharanamu*] ch 1, v 17).

그는 이 세상에 다시 태어난 크리슈나
세상의 모든 사람으로부터
최고의 숭배를 받을 만하네.
나라사라야(Narasaraya)의 아들이며
대지의 신 크리슈나라야(Krishnaraya)여

16세기 중엽에 명목상의 우두머리로 비자야나가라 왕인 사다시바(Sadashiva)와 비자야나가라 군대의 사령관이자 왕국의 실제 통치자인 라마라야(Ramaraya)는 데칸 술탄에게 거만하게 행동했다. 이에 대한 보복으로 술탄들은 갑자기 군대를 결속하여 1565년 1월에 라마라야를 전장에서 무찔렀다. 비록 싸움이 일어난 곳은 비자야나가라에서 꽤 떨어져 있었지만 도시는 약탈당하여 철저히 파괴되었다. 사원들과 출입문들은 불타 없어졌고 조각상들은 파괴되거나 옮

겨졌으며 값비싼 물건은 약탈되었다.

왕은 가까운 안드라 지역으로 피신했으나 이 도시를 다시는 찾지 못했다. 한때 제국의 승리와 위업의 전시장이었던 비자야나가라 시는 약탈당하고 버려진 땅으로 수세기 동안 방치되었다. 1970년대 이래 국제 고고학 발굴단이 도시의 영광을 일부 복원하기 위해서 몇몇 유적을 재건했다.

야무나 강둑 위에 위치한 타지마할(Taj Mahal)은 화려하게 장식된 넓은 정원을 내려다보며 대리석 건물의 웅장함을 자랑하며 서 있다 (그림203). 이 건물은 무굴 황제인 샤 자한(Shah Jahan : 세계의 통치자)이 사랑하는 아내 뭄타즈 마할(Mumtaz Mahal : 선택받은 궁전의 사람)의 유골을 안치하기 위해 건립한 것이다. 그녀는 아이를 낳다가 죽었으며 종종 완벽한 부부애의 상징으로 여겨왔다. 궁정 시인 칼림(Kalim)은 다음과 같이 적고 있다.

187
「샤 자한 황제와 수상」, 1650년경, 종이 위에 금을 섞은 수채화, 44×32.9cm, 워싱턴 DC, 아서 엠 새클러 미술관

하늘의 창공이 세워진 이래로
이와 같은 대건축물이
하늘에 필적할 만큼 솟은 적이 있었던가.

20세기의 유명한 인도 시인 라빈드라나트 타고르(Rabindranath Tagore)는 타지마할을 '시간의 뺨 위에 떨어지는 눈물'이라고 했다. 이 이슬람 건축물은 종교나 종파의 이해와 관계없이 모든 인도인들에게 아름답고 훌륭한 국가의 상징이며 또한 심오하고 중요한 의미를 가지고 있다.

아름답고 고요한 호수와 정원이 있는 대리석으로 된 타지마할을 보며 많은 사람들은 무굴 제국의 통치 아래 이상과 형태가 완벽하게 합일된 표현이라고 생각했다. 영어 '모글'(mogul)은 역사적으로 무굴인의 궁전 환경, 정원, 보석, 풍부한 필사본에서 유래된 것으로 부유함과 사치스러움을 의미했다. 무굴인은 터키-몽고계 혈통으로 무굴 왕조의 창시자인 바부르(Babur)는 아버지 쪽으로는 티무르(Timur) 즉 타메를라네(Tamerlane)를, 어머니 쪽으로는 칭기즈 칸(Chingiz Khan)의 혈통을 이어받았다.

이 전사들은 아름다운 것을 볼 줄 아는 눈을 가지고 있었다. 바부

르의 아들 후마윤(Humayun)은 왕위에서 잠시 추방되어 인도로 피신갔을 때에도 예술을 위한 시간을 마련했다. 이국의 새가 그의 텐트로 날아들었을 때 그는 새를 잡아서 화가에게 그리라고 명령했던 것이다.

중앙아시아 소공국(小公國)의 옛 통치자인 바부르(1526~30년 재위)는 1526년에 인도 쪽으로 관심을 돌렸다. 그는 로디 술탄 왕조를 항복시키고 델리에서 인도의 황제인 파드샤(padshah)로 등극한 뒤 아프가니스탄에서 벵골 국경선까지 뻗어 있던 왕국을 통치했다. 그의 아들 후마윤은 한때 동인도의 상대국에게 제국을 빼앗기고 이란의 샤 타마스프(Shah Tahmasp)의 궁정으로 피난을 갔다. 이란 군대의 도움으로 후마윤은 영토를 다시 회복했으나 곧 사망했다. 이러한 초기의 두 왕조가 남긴 몇몇 유적들은 이란의 티무리드(Timurid) 요소와 적색 사암에 대리석과 색깔 있는 돌을 상감하는 인도적인 요소가 결합되어 있다.

세번째 군주인 악바르(Akbar)는 제국을 안정시키고 확장했을 뿐 아니라 인도의 건축과 회화에도 중요한 업적을 남겼다. 14세의 군주가 직면한 첫번째 업무는 적대 관계에 있는 서쪽 국경의 라지푸트 왕국을 확실하게 통합하여 무굴 제국의 힘을 강화하는 것이었다. 악바르는 힌두교도와 이슬람교도 사이의 불신이 해롭다고 인식하고 무굴 제국의 영원한 존속을 위한 방도를 찾았다. 즉 전쟁에서 얻은 힌두인 죄수들을 노예로 만드는 것을 금지하고 비회교도에게 부과되었던 지지아(jizya) 세금을 폐지했다.

그리고 1562년에는 힌두의 암베르(Amber : 자이푸르 근처) 지역의 공주와 결혼하여 그녀에게 마리암 알 자마니(Maryam al-Zamani : 마리의 시대)라는 이름을 하사했다. 이러한 악바르의 행동들은 몇몇 힌두 라지푸트 왕국들의 신임을 얻었으며 이들은 무굴 제국의 정당성을 보장하는 호의를 보여주었다. 군사적인 성공도 뒤따르면서 인도 북부는 대부분 악바르가 통치하게 되었다. 더욱이 악바르는 일부 힌두인들을 믿을 만한 왕실 관료와 귀족 집단에 포함시켰으며 왕비와 측근들이 왕실 안에서 힌두 의식과 예배, 축제를 할 수 있도록 허락했다.

악바르는 빈틈없는 행정가였으며 그의 행정상의 모델은 후대 영국과 비교할 만한 것이었다. 그의 제국은 행정구와 부행정구로 분리된 열두 개의 지방(후에는 열여덟 개)으로 구성되었다. 각 지방에는 두 개의 관료 집단이 있는데 군사력을 담당하는 장관과 세입 관료로 나누어져 있다. 따라서 한쪽은 현금은 없으나 군사력을 가졌으며 반면에 다른 한쪽은 군사력은 없으나 세입을 취했다. 악바르의 관료 체제는 열 개 중대의 지휘관에서 5,000명을 이끄는 지휘관에 이르기까지 33개 등급으로 구성된 유급 관료 집단인 만사브다르(mansabdar)로 구성되어 있다. 이들은 각각 황제에게 많은 군대를 제공하고 그 대가로 상당한 월급을 받았다. 임금은 나중에 토지에서 나오는 세입으로 대체되었으며 직위는 상속되지 않았기 때문에 토지는 다시 황제에게 반환되었다.

호기심이 많았던 악바르는 조로아스터교도, 자이나교도, 이슬람교도, 힌두교도, 고아 출신의 예수회 수사(修士)들을 궁전으로 초청하여 종교에 대해서 토론했다. 그는 산스크리트어로 쓰인 힌두 서사시인 『라마야나』와 『마하바라타』를 궁중어인 페르시아어로 번역한 뒤 삽화본을 제작하도록 의뢰했다. 현존하는 가장 이른 시기의 삽화본인 『라마야나』는 악바르의 명령으로 제작된 것이다. 그는 결국 '신성한 믿음'(Din-ilahi)이라는 종교 행위의 융합으로서 새로운 법전을 선언했다. 새로운 종교는 아니지만 새로운 법전을 알리는 데 있어 그의 적극적인 자세는 정통의 울레마(Ulema)에 위반된다는 사실을 잘 알고 있으면서도 저돌적인 자세를 취했다. 그것은 '알라의 빛'을 발산하는 황제는 신과 대화하는 특별한 존재라는 무굴인의 믿음에서 비롯된 것이다. 악바르의 통치에 관해 적은 아불 파즐(Abul Fazl)의 『악바르나마』(Akbarnama)에서 무굴인들은 자신들을 '티무르 집의 등불'이라고 언급했다. 또한 왕권에 대해서는 『악바르의 원론』(Ain-i Akbari)에서 다음과 같이 묘사되어 있다.

신으로부터 나온 빛 그리고 태양광선, 우주의 발광체……현대어로 이 빛을 '신성한 빛'(farr-i izidi)이라 부르며 고대어로는 '숭고한 영광'(kiyan khurra)이라고 한다. 이것은 어떤 중재인의 도

움 없이 이루어지는 신과 왕의 대화이다……

신과 대화하는 신성한 빛의 존재라는 개념은 샤 자한 황제의 그림에서 최고 성직자와 함께 묘사되어 있는데 초상화에서는 보통 왕의 후광으로 표현되었다(그림187). 악바르는 통치 초기에 그의 아버지 후마윤을 위해 거대한 무덤을 건립하기 시작하여 1571년 완성될 때까지 델리에서 지냈다(그림188). 이란 건축가인 미라크 사이이드 기야스(Mirak Sayyid Ghiyas)를 무덤의 설계자로 선택하는 데 후마윤의 부인이 중요한 역할을 한 것으로 알려져 있으나 최근의 연구에 의하면 악바르가 주요 후원자였다고 한다.

이 건축가는 네 개의 수로에 의해 네 부분으로 나누어진 정원(char-bagh)의 중간 부분에 적색 사암과 대리석으로 만든 건축물을 세움으로써 최초의 거대한 무굴 무덤광장을 만들었다. 무굴 무덤광장에 보이는 네 개의 시내가 흐르는 정원은 이슬람의 천국을 시각적으로 구현한 것이다.

오늘날 분묘 주위에는 영국인이 심어놓은 잔디가 둘러싸고 있다. 그러나 원래는 꽃식물과 인도의 나무, 외국산 초목들이 배열되어 있었다는 것으로 보아 지금과는 다른 느낌을 주었을 것이다. 웅장한 분묘는 흰색 대리석으로 장식된 적색 사암으로 만들어졌으며 높은

188
후마윤 무덤,
1571년 완성,
델리

189
불란드 다르와자,
1573~74,
파테푸르 시크리

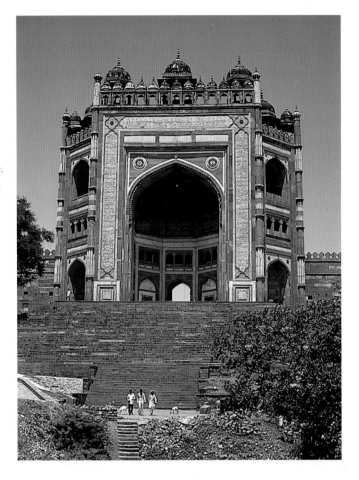

기단 위에 놓여 있다. 당당한 아치형의 입구는 한쪽 모서리를 깎은
커다란 방형 건물의 중심 정면을 차지하고 있다. 표면이 거의 대부
분 대리석으로 마무리된 이란식의 2중 돔이 꼭대기에 얹혀 있다. 내
부는 중앙의 팔각형 방을 중심으로 서로 연결된 여덟 개의 방이 둘
러싸고 있다. 신의 출현을 상징하는 빛은 휘장을 통해 들어왔다. 자
주 인용되는 「코란」의 시에는 다음과 같이 자세히 설명되어 있다
(**sura 24, lines 35, 36**).

하느님께서는 하늘과 땅의 빛이시라……
당신의 빛은 빛나는 벽감과 같아서 그 안에 등불이 있느니라.

악바르는 아그라의 진흙 벽돌로 만들어진 오래된 로디 요새를 새

로 건립하라고 지시했다. 그러나 나중에 아그라에서 약간 떨어져 있으며 호수가 내려다보이는 바위고원에 새로운 수도를 세우기로 결심했다. 그가 이 장소를 택한 이유는 악바르에게 상속자가 없었을 때 세 명의 아들을 얻을 것이라고 예언을 한 회교의 신비주의자인 샤이크 살림 치슈티(shaykh Salim Chishti)의 고향이었기 때문이다. 1571년에 악바르의 힌두인 아내는 아들을 낳았는데 후에 자한기르(Jahangir) 황제가 되었다. 그는 영광과 감사의 의미로 아들의 이름을 살림(Salim)이라고 지었으며 '영광의 마을 시크리'라는 의미의 파테푸르 시크리(Fatehpur Sikri)를 세웠다. 그 이름은 악바르 제국에 구자라트 술탄 지역이 포함되는 것을 기념하는 의미일 것이다. 15년 이상에 걸쳐 세워진 마을의 건축물들은 대부분 이전에 있었던 술탄 왕조의 양식을 변화시킨 것으로 인도 서부 사원의 조각가들이 만들었다.

파테푸르 시크리의 바위고원에는 왕의 회교 사원이 있는데 서쪽으로는 궁전지가 있으며 그 아래에는 마을이 있다. 적색 사암으로 된 거대한 출입문인 불란드 다르와자(Buland Darvaza)는 가파른 계단

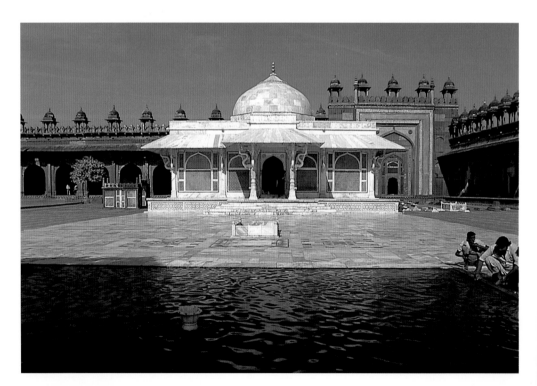

으로 이어져 있다(그림189). 문 꼭대기에 있는 난간에는 높이 54미터의 터키식 누각이 세워져 있다. 출입구의 커다란 중앙은 돔처럼 파인 아치로 되어 있고 양 측면에는 조금 덜 파인 아치가 있다. 아치형의 입구는 달필의 코란 시가 적혀 있는 넓은 테두리 장식으로 이루어져 있다. 이 거대한 입구는 누각을 꼭대기에 얹어놓은 회교 사원의 아치형 정면이며 내부에는 메카의 방향을 나타내는 세 개의 벽감이 있다. 중앙의 아치 통로 한쪽 면에는 1571년에서 72년경에 완성된 이 회교 사원의 위대함에 대해 "그 우아함은 카바 신전만큼 많은 존경을 받을 만하다"고 기록된 명문이 있다.

넓은 안마당에는 샤이크 살림 치슈티의 아름다운 대리석 무덤이 있다(그림190, 191). 코란의 시를 우아하게 새기고 기하학 문양을 장식한 정교한 스크린은 이슬람의 추상적인 접근 방법에 대한 예술의 증거인 셈이다. 반면에 선반받이는 구불거리는 소용돌이 형태로 사원 건축가의 활기 있는 레퍼토리를 보여준다. 대리석 바닥의 디자인은 준보석으로 상감했으며 무덤 위에는 정교한 문양 사이에 얇은 진주층을 덮은 닫집 모양의 차양이 있다. 이 건축물은 1580년에서

190-191
샤이크 살림
치슈티 무덤,
1571~80년경,
파테푸르 시크리
왼쪽
무덤 전경
오른쪽
스크린의 세부,
1606년경

81년경에 완성된 것으로 원래는 적색 사암의 돔과 베란다가 있었던 것으로 보인다. 바깥 스크린의 일부는 자한기르의 형제인 칸 코프카(Khan Kopka)가 1606년에 기증한 것이지만 돔을 위한 대리석의 얇은 판은 1866년 아그라의 영국 지역 행정장관의 명령으로 첨가된 것이다.

파테푸르 시크리의 유적들은 19세기에 기발한 이름들이 붙여졌는데 이는 건물의 실제 용도에 대해 혼란을 일으키게 한다. 예를 들어, 조드 바이(Jodh Bai) 궁전은 악바르의 라지푸트 아내를 위해 지어졌으나 실제로는 일련의 대저택으로 이루어져 있다. 이 저택은 인도 서부의 구자라트 양식으로 지어진 것으로 내부의 앞마당을 바라보고 있으며 높고 가파른 외벽은 사람들이 거주하는 궁전 건물을 둘러싸고 있다. 입구와 선반받이, 부조 조각의 장식은 그들의 예술을 사암에 옮겨놓은 구자라트 목공들의 장인 정신을 보여준다. 이 복합건물의 중심구역은 하람 사라(haram sara) 즉 하렘(harem)으로 왕실의 많은 여성들이 살고 있었는데 그 가운데 주요 인물은 마리암 마카니(Maryam Makani) 즉 '마리'(Mary)라는 이름을 가졌던 악바르의 어머니였다.

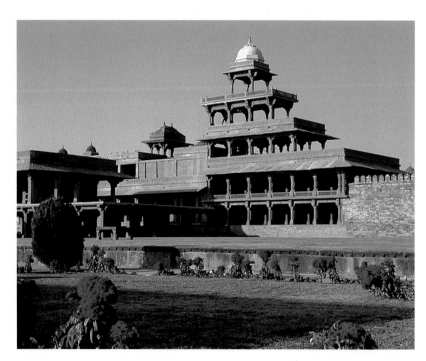

192
판치 마할,
파테푸르
시크리,
1571~76년경

궁전 지역에서 무엇보다 주목할 만한 건물은 판치 마할(Panch Mahal)로 5층의 대저택이며 통풍 장치인 바드기르(badgir)였던 것으로 보인다(그림192). 이곳에서 궁전 여인들은 섬세한 격자 스크린 뒤에서 편히 쉬면서 시간을 보냈으나 오늘날에는 일부만 남아 있다. 연속되는 누각의 각 층은 위로 올라갈수록 크기가 작아지는데 84개의 서로 다른 형태의 기둥이 있는 가장 아래층에서 시작되어 네 개의 기둥만 있는 하나의 돔형의 누각이 최고의 정점을 이루고 있다.

가장 특이한 건물은 '대중 알현실'(Diwan-i-Khas)로 알려진 것으로 건물의 용도에 대해서는 좀더 살펴봐야 한다(그림193). 건물의 외관은 2층의 구조물로 꼭대기에는 네 개의 높은 누각이 세워져 있다. 내부에는 높고 거대한 중심 기둥이 있는데 기둥머리에는 매우 화려한 장식이 놓여 있다(그림194).

2단의 원형으로 배열된 36개의 선반받이는 둥근 석대를 받치고 있으며 내부 벽 주위에 뻗어 있는 회랑까지 석대를 연결시키는 다리가 있다. 이러한 선반받이는 아주 사치스럽지는 않지만 이와 유사한 예들을 구자라트 술탄 왕조의 회교 사원 첨탑에서 볼 수 있다. 한때 악

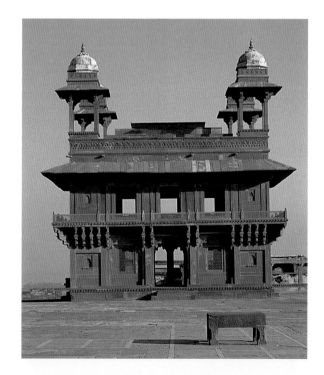

193
대중 알현실,
파테푸르
시크리,
1571~76년경

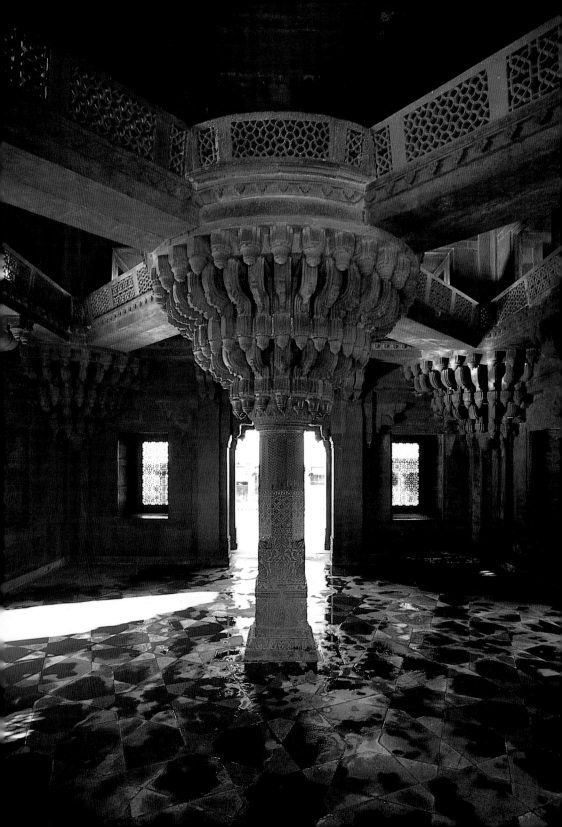

바르가 이 중앙 석대의 실크 쿠션에 앉아 청중을 만났다고 전해지는데 잘못을 뉘우치거나 불평을 호소하러 온 대중들은 아래쪽의 땅에 서 있고 귀족들은 황제 뒤로 뻗어나온 회랑에 앉아 있었다. 일부 학자들은 악바르가 여기서 보석과 장신구를 감정하기도 했다고 한다. 아무튼 분명한 것은 악바르가 높은 곳에 앉아 무굴 제국의 중심 기둥인 악시스 문디(axis mundi)로서 그의 지위를 널리 알렸다는 것이다.

파테푸르 시크리는 악바르의 통치기간에도 그대로 방치되었다. 일반적으로 물이 부족했기 때문이라는 설명은 오늘날 호수가 대부분 메말라 있기 때문에 타당한 것으로 보인다. 그러나 당시에는 아그라와 아지메르(Ajmer) 사이에 있는 '왕실의 회랑'을 따라 주요한 해안 도시가 위치해 있었다. 악바르는 1585년에 시크리를 떠나 험악한 국경지대와 가까운 라호르로 이동했다. 1598년에 그는 시크리로 다시 돌아가는 대신 아그라로 가기로 결정했을 때 왕실은 깜짝 놀랐다. 그러나 그는 공식적으로 시크리를 포기하는 어떤 결정도 하지 않았으며 그가 돌아가지 않은 이유에 대해서도 여전히 수수께끼로 남아 있다.

무굴 회화는 인도 예술에서 가장 중요한 예 가운데 하나로 화가들을 양성하고 육성했던 악바르가 무굴 양식을 창조했다. 이러한 그림은 대개 '세밀화'로 알려져 있으며 책 크기 정도에 불과하다. 16세기까지 생명체의 재현에 대한 이슬람인의 태도는 인도 회교도에 의해 재고되었다. 악바르는 이러한 그림을 옹호하기 위해서 신학자들을 앞세웠다(*Ain-i Akbari*, bk I, ain 34).

나에게 화가들은 신을 인식하는 데 특별한 수단을 가진 것처럼 여겨진다. 생명이 있는 어떤 것을, 그리고 손발을 만들면서 화가들은 그의 작품에 개성을 부여할 수 없음을 느끼게 된다. 따라서 '생명을 주는 자'로서 신을 생각하지 않을 수 없으며 결국은 지식이 늘게 될 것이다.

악바르는 그림이란 신에 대한 모독이 아니라 실제로 깊은 믿음과

종교를 향한 열정에 도움을 주는 것이라고 주장했다.

이란 왕실을 방문한 악바르의 아버지 후마윤은 무굴 제국에 끼친 영향만큼 미술 역사에서도 중요한 역할을 했다. 그는 샤 타마스프(Shah Tahmasp)의 작품을 찬미하면서 이란 출신의 두 화가인 미르 사이이드 알리(Mir Sayyid Ali)와 압다스 사마드(Abdas-Samad)에게 그와 함께 델리로 가기를 설득했다. 두 명의 수석 화가는 악바르의 그림공방을 맡아 약 백 명의 인도 화가들을 지도했다. 무굴 회화의 출현과 빠른 성장에 대해서는 분명하게 밝혀지지는 않았다. 악바르의 화가들은 힌두와 자이나(그림117), 술탄(그림170)의 전통 그림을 그리면서 이미 확립된 이란 양식을 받아들여 결합했다. 그리고 중국과 유럽에서 유입된 표현 기법도 함께 융합시켰다. 이와 같이 새롭고 활기찬 회화 양식의 창조는 대부분 예술의 실험에 대한 악바르의 격려에서 비롯되었으며 그는 이러한 실험이 화가들을 변화시킬 것으로 믿고 있었다.

화가들은 화판을 받치기 위해 한쪽 무릎을 땅 위에 구부리고 앉았으며 종이 위에 수채 물감을 사용했다. 어릴 때부터 그들은 새의 깃털에 새끼 고양이나 어린 다람쥐에서 뽑은 가는 털을 함께 묶어 붓을 만드는 방법을 배웠다. 그리고 절구에 광석 안료를 가는 방법과 중간 매개물인 접착제로 안료를 결합시키는 방법을 배웠다. 안료는 붉고 노란 황토와 곤충, 동물 등에서 얻었는데 진홍색의 안료는 다량의 곤충에서, 선명한 노란색은 망고 잎을 먹고 자란 암소의 소변에서 추출했다. 금속성의 안료를 만들기 위해서는 금, 은, 동을 두드려 납작하게 만든 다음 분쇄기에 소금을 함께 넣고 갈아서 가루로 만들었다. 그리고 나서 물에 녹이면 소금은 순수한 금속 가루만 남기고 용해되었다. 바사반(Basaban) 같은 일부 화가들은 반짝거리는 효과를 위해 철필로 금을 입히는 기술에 뛰어났다. 단단하고 부드러운 표면 위에 그림을 엎어놓고 수정으로 견고하게 문지르면 광택이 났다. 이러한 그림 표면의 광택은 유화의 광택면과 비교될 정도로 화면을 보호하는 기능을 했다.

이란 공방과 매우 유사한 악바르의 공방에는 새로운 그림을 그리는 데 사용된 스케치와 흔적들이 많이 남아 있다. 이러한 유물들은

새로 받아들인 기술을 보여준다. 투명한 영양의 가죽을 그림 위에 놓고 핀으로 구멍을 뚫어 가죽에 그림의 윤곽선을 표시했다. 가죽에 표현된 그림을 새로운 종이 위에 올려놓고 윤곽선을 만들기 위해 작은 구멍에 검은색의 안료를 칠했다. 한쪽 가장자리를 표시하는 데만 50일 정도 걸리기 때문에 그림을 완성하는 데에는 상당한 시간이 필요했던 것으로 보인다. 일단 그림의 광택이 마무리되면 장식을 위한 가장자리에 그림을 고정시키고 책이나 앨범으로 묶는 전문가에게 넘겼다.

악바르는 비록 문맹이긴 했지만 날카로운 지성과 비범한 기억력을 가지고 있었다. 낭독자들이 그에게 글을 읽어주었고 필사가들은 그의 말을 받아 적었다. 그는 2만 4천 권의 책이 있는 방대한 도서관을 소유하고 있었는데 책은 대부분 이란인으로부터 받은 것이거나 구입한 것이다. 악바르 자신이 주문한 책들은 페르시아어로 쓰여 있으며 보는 즐거움을 강조하기 위해 항상 삽화를 그려넣었다. 그림 공방은 도서관과 가까운 거리에 있고 거의 모든 작업은 손으로 직접 그렸다. 작업은 구성과 색채를 담당하는 수석 화가들과 초상화 전문 화가들의 공동 작업으로 이루어졌다. 공방의 관리자는 삽화의 가장자리에 모든 화가들의 이름을 기록했다. 악바르 치세에 대한 기록에 따르면 황제는 매주 완성된 작품을 점검했으며 만족스러울 경우 월급을 받는 화가들에게 포상을 내리기도 한 것으로 보인다.

1598년에 쓰여진 『악바르나마』의 내용을 보면, 악바르 궁전에 있었던 두 명의 위대한 페르시아 대가와 두 명의 인도 화가 그리고 열세 명의 또 다른 지방 화가들이 기록되어 있다. 인도의 경우는 일찍 죽은 다사반트(Dasavanth)와 초상화를 잘 그린 바사반 등의 작품에 대해서 언급되어 있다. 최근의 학문 경향은 악바르의 지배적인 역할보다 무굴 양식의 등장에 따른 화가들 개인의 작품에 점차 관심을 가지기 시작했다. 대개 궁전 화가들은 보잘것없는 장인들이었으나 재능으로 얻은 특별한 지위는 거의 왕권에 가까웠다. 그러한 예로 악바르의 아들인 자한기르 황제는 아불 하산(Abul Hasan)을 '시대의 경이'를 뜻하는 나디르 알자만(Nadir al-zaman)이라는 이름으로 영예를 기리었다.

악바르 공방의 첫번째 계획 가운데 하나는 예언자 무하마드의 삼촌 함자의 전설적인 모험인 『함자나마』(*Hamzanama*)를 현대 포스터 크기의 커다란 천 위에 삽화로 그리는 것이었다(그림195). 악바르는 이러한 환상적인 이야기를 듣는 것을 즐겼다고 전해진다. 대형 그림과 든든한 후원은 그러한 암송을 위해 지원되었을 것이다. 거대한 계획 아래 완성된 1,400점의 원작 가운데 현재는 150점만 남아 있다.

그 장면들은 경계지역에서 갑자기 튀어나오는 것처럼 보이는데 남자와 여자들은 과장된 행동을 취하며 바위까지도 극적으로 표현되었다. 원형의 동적인 효과는 밖으로 뻗은 인물들의 팔과 다리에 의해

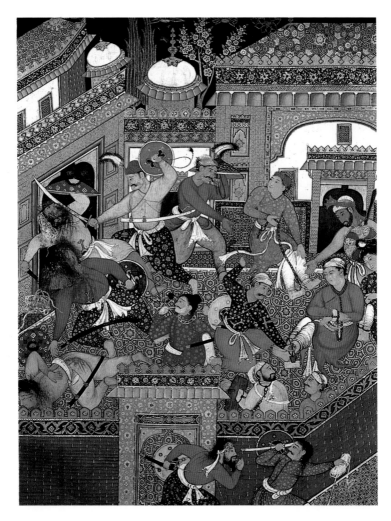

195
밀정 상가리
이 발키와 룰루가
간수의 목을
베고 아이디
파루크 니자드를
탈출시키는 장면,
함자 이야기의
일부,
1562~77,
천 위에 금을
혼합한 수채화,
77×62cm,
뉴욕,
브루클린 박물관

강조되었다. 이러한 장면들은 종종 그림의 테두리 안에만 있지 않고 전경의 인물이 아래쪽의 가장자리에 의해 절단되어 있다. 화가들은 이란과 인도의 전통적인 복합 시점을 사용하면서도 요새와 궁정의 안과 밖을 단일 시점으로 묘사했다.

악바르의 명령에 충실했던 귀족 아불 파즐(Abul Fazl)은 군주의 일상 활동을 연대기로 기록하는 일을 맡았다. 그림공방은 '악바르 이야기' 인 『악바르나마』의 전기를 삽화로 그려넣었는데 글만 있는 장과 그림에 몇 줄의 글이 더해진 장이 뒤섞인 구조로 되어 있다. 몇몇 삽화는 두 장에 걸쳐 그려졌다. 이러한 필사본의 삽화는 세련된 무굴 양식으로 표현되어 있다. 마주 보는 두 장면에는 악바르가 사납게 날뛰는 코끼리 하바이(Havai)를 제지하는 모습이 묘사되어 있다(그림196). 구성을 맡은 바사반은 두 장에 걸쳐 대각선의 움직임을 효과적으로 사용했다.

밀어붙이는 소탕 행동, 파도치는 물결, 물가의 염소, 수영하는 사람과 노 젓는 사람들과 같은 여러 가지 세부 표현은 코끼리를 타고 있는 황제만큼 중요한 것이다. 수평선은 무굴 회화에서 흔히 볼 수 있는 높이에 놓여 있지만 때때로 임의의 방식으로 풍경이나 건축물을 분할한 위쪽 가장자리 너머에 있는 경우도 있다. 바사반은 원경의 배를 전경보다 훨씬 작게 그려서 효과적인 원근을 창출했다. 악바르의 수상이 악바르에게 말에서 내려오기를 청하는 궁전 장면이나 『악바르나마』에 그려진 다른 유적들은 파테푸르 시크리에 있는 유적을 그려놓은 것이다. 아불 파즐은 바사반이 그린 장면을 다음과 같이 언급했다(*Akbarnama*, ch XXXVII).

하바이는 힘이 센 동물이며 특별한 코끼리로 간주되었다……. 비슷한 코끼리를 타는 데 많은 시간을 보낸 힘 있고 경험이 많은 몰이꾼들도 그 코끼리를 타는 데 어려움이 있었다……. 그 왕족 기사(악바르)는……어느 날 아주 사나운 이 코끼리를 주저함 없이 올라탔다……. 그는 코끼리에 올라탄 후 란바바(Ran Babha) 코끼리와 대항하여 싸웠다. 많은 왕족과 경험 많은 몰이꾼들은 처음 겪어 보는 이 일 때문에 멍한 상태였다……. 크고 작은 코끼리들이 애원

196
다음쪽
「악바르가 하바이를 제지함」, 『악바르나마』의 양쪽 면, 1590년경, 종이 위에 수채화, 각각 35.2×22.2cm, 런던, 빅토리아 앨버트 박물관

197
「울타리 안에서
사냥하는
악바르」,
『악바르나마』의
일부,
1590년경,
종이 위에
수채화,
32.1×18.8cm,
런던,
빅토리아 앤드
앨버트 박물관

198
「드바르카의
황금 도시에서
왕위에 오른
크리슈나」,
『하리밤사』의
일부,
1585년경,
종이 위에
수채화,
23.9×17.3cm,
워싱턴 DC,
프리어 미술관

하는 손길이 보였다……. 하바이는 앞뒤도 보지 않고 도망치듯이
바람처럼 내달렸다. 한참을 달린 후에 코끼리는 야무나 강가에 와
서 거대한 다리의 입구로 갔다……. 두 개의 거대한 산과 같은 코
끼리의 무게 때문에 다리는 때때로 물 속에 가라앉았다가 다시 솟
아나기도 했다. 왕의 신하들은 다리 양쪽에 있는 물 속으로 뛰어들
어 코끼리가 다리를 가로질러 반대편에 도착할 때까지 계속 헤엄
을 쳤다.

이러한 장면에서 나타나는 자연주의는 비세속적인 색채와 매우 전
형화된 인물들을 표현하는 이란의 전통에서는 물론이고 자이나교의
필사본에 보이는 초기의 고유한 그림 양식에서도 찾아볼 수 없다. 이
것은 무굴 궁정에 전해진 유럽 판화와 함께 사실주의에 대해 관심이
많았던 악바르가 화가들에게 자연주의의 색채를 사용하여 새로운 양

art de Jaipur.

식을 창조하게 했던 것이다.

또 다른 웅장한 양면 구성은 몰이꾼들이 사냥감을 황제 쪽으로 몰면서 원형의 방책에 동물을 가두어놓는 콰마르가(qamargah)라는 황실의 사냥법을 묘사한 것이다. 미스킨(Miskin)이 그린 왼쪽 장면은 몇 개의 중심점으로 이루어진 복잡한 구성으로 되어 있는데 악바르가 덫에 갇힌 동물을 불화살로 에워싸며 달리는 훈련받은 치타와 사냥꾼과 함께 묘사되었다(그림197). 이 장면은 후대에 식물과 동물 그림의 전문가가 되었던 만수르(Mansur)가 채색한 것이다. 원형의 구성은 한 장면 안에 모든 행동을 포괄하는 것이 불가능함을 강조하고 있다.

악바르가 전기에 기록된 두 가지의 신비로운 경험 가운데 하나를 겪었던 때는 36세 되던 해에 사냥을 하던 중이었다. 끊임없는 도살 행위에 역겨움을 느낀 그는 콰마르가 사냥을 금지했다.

힌두 문헌을 광범위하게 번역한 악바르 시대에는 '비슈누의 가계'인 하리밤사(Harivamsa)와 관련된 우수한 삽화가 그려졌는데 드바르카(Dvarka)의 황금 도시에서 왕위에 오른 크리슈나 신을 전통적인 진한 푸른색으로 묘사했다(그림198). 화가는 이 놀라운 궁전의 내부와 외부를 모두 보여주기 위해 복합 원근법을 사용했다. 반면

199
「십자가에
못박힘」,
유럽 판화의
복사본,
1590년경,
종이 위에
수채화,
32×20cm,
런던,
대영박물관

에 전경에 등장하는 소를 치는 사람들은 마을의 삶을 이야기해준다. 공간의 후퇴감은 왕관을 쓴 크리슈나 상에 비해 크게 묘사된 전경의 인물에 의해 잘 나타나 있다. 그리스도, 마돈나, 최후의 만찬, 성인 존(John) 그리고 다양한 우화적인 주제를 그린 유럽 회화의 복사본들이 무굴 황제를 위해 제작되었다. 이러한 이미지들은 기독교의 관점에서는 해석되지 않으며 단지 색다른 호기심에 지나지 않는다. 그림을 똑같이 베껴 그리는 것은 무굴 인도에서는 매우 중요시되었다.

그러한 예 가운데 하나는 예수회 선교장인 몬세라테(Monserrate)가 악바르에게 증정한 권두화(卷頭畵)를 동판에 새긴 여러 나라의 언어로 된 여덟 권의 성경이다. 또한 화가들에게 널리 알려져 유사하게 복제된 것은 알브레히트 뒤러(Albrecht Dürer)를 비롯한 독일과 플랑드르의 몇몇 조각가들의 작품이다. 「십자가에 못박힘」(The Crucifixion)은 악바르를 위해 만들어진 기독교 그림의 한 예이다 (그림199). 그리스도의 장중한 조형은 화가들이 그리스도 수난상을 세련된 솜씨로 제작했음을 보여준다. 채색은 흑백 판화 못지않게 정확하게 묘사되었다. 수입된 벽걸이 융단은 아마도 그들에게 유럽인의 색채 감각을 전해주었을 것이다.

악바르는 특히 직물에 관심이 많았으며 그의 공방에서는 질 좋은 벨벳과 실크, 면 등이 생산되었다. 궁전, 무덤, 텐트 바닥을 덮는 데 사용한 카펫 역시 질이 아주 좋았다. 1590년경에 짜여진 화려한 그림의 카펫에는 사자와 비슷하게 생긴 불사조와 황소 우차를 탄 치타가 함께 사냥하는 장면을 포함하여 일련의 당초무늬로 구성되어 있다(그림200). 악바르의 궁정미술은 다양한 요소와 조화되어 무굴 문화의 활동적인 특징을 보여주며 이후 무굴 미술이 발전하는 데 그 기초가 되었다.

악바르의 아들인 자한기르(1605~27년 재위 : 세계의 정복자) 시대에는 대중의 시각에서 완전히 감추어져 있던 여성의 역할에 변화가 생겼다. 1611년에 결혼한 그의 아내 누르 자한(Nur Jahan : 세계의 빛)은 파르만(farman), 즉 관료사회를 공포하여 카리스마와 강력한 개성을 발휘했으며 심지어 동전에까지 자신의 이름을 새겼

200
그림이 있는
카펫,
1580~90년경,
면 날실과
씨실, 양모,
243×154cm,
보스턴,
파인아트 박물관

다. 그녀는 귀족들에게서 받은 값비싼 물건으로 유럽인들과 교역을
했으며 뛰어난 저격수이기도 했다. 가장 중요한 건축물은 그녀가
아버지를 위해 아그라에 지은 작지만 화려한 보석으로 장식한 이티
마드 알 다왈라(Itimad al-Dawla)의 대리석 무덤이다. 이 무덤은
네 개의 수로에 의해 나누어진 정원의 중심에 지어졌다. 남편인 자
한기르와 나중에 샤 자한 황제가 될 후람(Khurram) 왕자를 위해
연회를 베푸는 그림에서 그녀는 남편과 동등하게 그림이 장식된 카
펫 위에 앉아 있는 모습으로 묘사되었다(그림201). 이제 무굴의 화
가들에게 그림의 주요한 주제로 여성에 초점을 맞추는 것이 허락되
었다.

　　자한기르와 누르 자한은 단으로 쌓은 구릉의 정원과 강변 지대에 정
원을 개척하여 정원에 대한 무굴의 열정을 자극시켰다. 자한기르는 특
히 여름 휴양지로 사용할 목적으로 달(Dal) 호숫가에 위치한 스리랑

201
「자한기르와
후람 왕자를 위해
연회를 개최한
누르 자한」,
종이 위에
수채화,
25.2×14.2cm,
워싱턴 DC,
프리어 미술관

카의 목가적인 마을이 있는 카슈미르의 계곡에 매혹되어 이곳을 선택했다. 그는 회상기에서 열정에 넘쳐 기록했다(*Tuzuk-i Jahangiri*).

　카슈미르는 영원한 봄의 정원이자……매혹적인 꽃 침대이며 가슴 떨리는 유산이다……. 유쾌한 초목지와 아름다운 계곡은 어떤 설명으로도 묘사할 수 없다. 셀 수 없을 만큼 많은 시내와 샘이 있다. 눈 닿는 곳마다 우거진 신록과 흐르는 물이 있다.

　자한기르와 아들 샤 자한은 완전히 대칭되는 구조를 가진 '사랑의 거처'라는 샬리마르(Shalimar) 정원을 계획했다. 정원 안에는 자연의 샘이 운하를 경유하여 호수로 흘러가며 중심축을 이루고 있다. 테라스는 호수, 측면의 수도관, 누각, 단(壇)이 있는 경사진 언덕을 따라 놓여 있다. 자한기르의 개인 왕실 정원으로 계획된 샬리마르 정원은 계단 모양의 뜰이며 세 부분으로 나누어진다. 각각의 중앙에서부터 각 건축은 수로를 따라 뻗어 있으며 인공폭포를 내려다보고 있다. 가장 아래층에 있는 대중 알현실에는 물 위로 솟은 검은색의 대리석 옥좌가 있다. 2층은 개인 알현을 위한 누각으로 오늘날 거의 남아 있지 않다. 반면에 최상부에 있는 검은 대리석의 누각은 이 정원의 주요한 건축적 특징으로 샤 자한이 세운 것이다.

　정원은 낮보다 밤에 많이 사용되었기 때문에 물을 비추는 램프를 놓을 수 있도록 수로를 둘러싸고 있는 낮은 벽에 벽감을 만들었다. 카슈미르는 왕족과 귀족들이 세운 것으로 계단식 무굴 정원으로 유명하다. 자한기르는 무굴 제국의 다른 곳에도 건축의 핵심을 더 이상 중심축에 두지 않고 강가의 계단을 따라 배열되어 있는 강변 지대에 정원을 세웠다.

　자한기르의 주목할 만한 건축 업적은 아그라 근처의 시칸드라(Sikandra)에 세운 그의 아버지 악바르를 위한 무덤으로 정원의 중앙에 위치해 있다. 그러나 후마윤의 무덤과는 달리 적색 사암으로 된 5층 건물의 평면도는 궁전과 매우 유사하다. 석관이 놓인 중앙의 사각형 방은 3층에까지 이르는 높은 천장이 있다. 보석이 상감된 기념비는 흰색의 대리석 스크린으로 둘러싸인 안마당의 가장

202
악바르
무덤의 입구,
시칸드라,
1610년경

203
타지마할,
아그라,
1631~43

높은 곳에 있지만 완전히 개방되어 있다. 폭풍우가 건물에 미치는 손상을 심각하게 생각하지 않은 이유에 대해서는 입구에 새겨진 시를 보면 알 수 있다. "악바르의 영혼이 신의 빛 속으로 태양과 달빛같이 비치게 하소서."

많은 누각으로 꼭대기를 장식한 한 무덤의 구조는 파테푸르 시크리의 판치 마할을 떠오르게 한다. 이와 마찬가지로 놀라운 사실은 네 개의 가느다란 대리석 첨탑을 얹은 위풍당당한 출입문의 장식 솜씨이다. 흰 대리석과 다양한 색깔의 돌로 만들어진 정교한 기하학 문양과 커다란 꽃무늬는 적색 사암의 건물에 상감되어 있다(그림 202). 흰 대리석에 새겨진 글씨는 천국의 정원에 대해 언급한다.

오, 축복을 받은 이곳은 천국의 정원보다 행복하구나.
오, 우아한 건물은 신의 권위보다 높으리……
이곳은 천국의 정원,

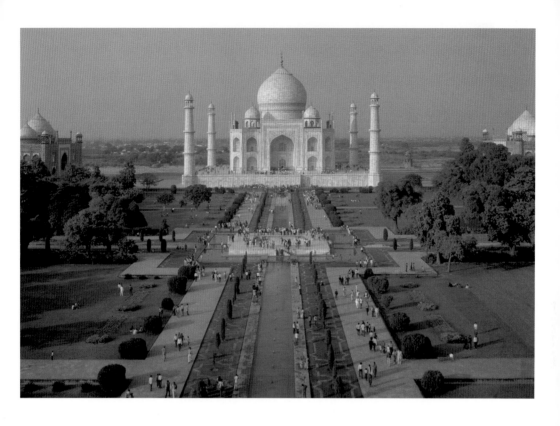

거기 들어가 영원히 살리라.

샤 자한 황제에 힘입어 무굴 건축은 이전보다 더욱 광범위하게 대리석을 이용했으며 샤 자한의 유명한 타지마할은 천국에 대한 상상력으로 가득 차 있다(그림203). 복합건축물로 가기 위해 거대한 적색사암의 문으로 들어가는 관람자들은 정문 아치 주위의 흰 대리석 가장자리에 검은 대리석 글씨로 새겨진 『코란』의 시를 볼 수 있을 것이다(*Sura* 89, lines 27~30).

오, 안식하는 영혼이여
너의 주님 곁으로 돌아가서 하느님으로 기뻐하고
하느님을 기쁘게 하라
내가 택한 종들 속으로 들어와
나의 낙원으로 들라

　잘 정돈된 정원 끝의 높은 기단 위에 서 있는 대리석으로 유명한 타지마할의 광경은 두려움과 경이로운 느낌을 준다. 건물의 단순한 비례는 조화를 이루며 대칭 효과를 나타내고 있다. 건물은 높이와 폭이 정확하게 55미터이며 돔의 높이는 아치형 정문과 같은 높이로 되어 있다. 흰 대리석이 상감된 두 개의 똑같은 적색 사암으로 된 건물이 좌우에 배치되어 있다. 그중 왼쪽은 회교 사원이며 오른쪽은 '메아리의 응답'(javab)으로서 건축상의 복제에 불과하며 균형을 맞추기 위해 건립된 것이다.

　그러나 이 무덤은 정원의 중심에 놓이지 않았다는 점에서 이전과는 다른 차이를 보인다. 약 305미터의 정방형 정원은 출입문에서 다소 떨어져 있다. 중앙에 있는 대리석의 저수지는 천상의 저수지를 시각적으로 복제한 것이다. 원래 정원 개념에는 특별한 때에 꽃을 피우는 4분기(四分期)의 원칙이 있는데 그러한 예로는 카네이션, 붓꽃, 튤립, 히아신스, 재스민, 연꽃, 금잔화, 수선화, 그리고 백일초 등이 있다. 과일나무들은 시야를 방해하지 않는 벽을 따라 심어졌다. 천국과 관련된 꽃들은 상감이나 대리석 조각으로 타지마할에 복제되었다(그림204~206).

　정밀하게 잘린 보석과 준보석의 얇은 부분은 피에트라 두라(pietra dura)로 알려진 기법을 사용하여 흰 대리석에 상감했다. 상감에 사용된 돌은 주로 옥, 유리, 노란 호박, 홍옥수(紅玉髓), 벽옥(碧玉), 자수정, 마노(瑪瑙), 혈석(血石), 녹주석 등이다. 명암의 미묘한

204-206
피에트라
두라 장식의
세부,
타지마할,
아그라,
1631~43

효과는 다양한 층의 색깔이 있는 돌을 사용하여 나타냈으며 하나의 꽃은 37개 정도의 많은 상감 조각으로 구성되었다.

최근의 연구에 의하면, 타지마할이 천국 그 자체보다는 이슬람교도들이 기독교의 그것과 유사하게 생각한 심판의 날을 맞이한 천국과 더욱 관련이 있음을 시사한다. 타지마할 그 자체는 '신의 권위'가 시각화된 것이다. 네 개의 첨탑은 아마도 옥좌를 덮는 차양에 사용되는 받침대였을 것이다. 정원 중앙에 있는 대리석 기단은 예언자 무하마드가 영혼들의 운명을 결정하는 단을 의미할지도 모른다. 유적에 새겨진 많은 명문을 연구한 결과, 『코란』의 내용 중 유독 심판의 날에 관한 구절만 적혀 있다는 사실이 밝혀졌다. 서쪽 문 위에 새겨진 82장은 다음과 같이 시작한다.

하늘이 갈라질 때–
별들이 흩어질 때–
바닷물이 흘러서 모일 때–
그리고 무덤이 파헤쳐질 때–

이슬람의 전통에서는 눈앞에서 세상의 종말을 보고 싶어하는 사람들이 이런 내용을 낭송했을 것이라고 한다. 그러나 사랑하는 아내를 위한 웅대한 무덤에 이러한 의도가 있었다는 것은 믿기 어려운 사실이다.

타지마할의 중앙 무덤인 뭄타즈 마할과 한쪽 편에 있는 샤 자한 무덤은 모두 기념비적이며 실제로 시신이 지하묘에 안치되어 있다. 이슬람의 전통에서 가장 축복받은 매장 장소는 옥좌 바로 아래쪽이다. 일반적인 전통과는 반대로 대형 무덤은 항상 샤 자한의 안식 장소로 생각되었다.

타지마할 반대편에 있는 '달빛 정원'(Mehtab Bagh)이 처음부터 함께 계획되었다는 것은 흥미로운 사실이다. 최근 인도의 고고학 조사와 워싱턴의 스미스소니언 연구소와의 공동 연구에 의해 달빛에 반짝이는 거대한 팔각형의 연못을 발견했다. 연못 너머에는 타지마할 정원과 똑같은 넓이의 정원이 있는데 이는 타지마할 모통이

에 서 있는 망루 및 벽과 정확하게 일직선을 이루고 있다. 타지마할은 비대칭으로 배치된 것이 아니고 달빛 정원을 고려하여 건립되었으며 무굴의 다른 왕의 무덤처럼 거대한 정원의 한가운데에 위치해 있다.

이와 같이 거대한 건축물을 계획하고 상징적인 작업을 하는 것은 황제와 건축가 우스타드 아메드 라호리(Ustad Ahmed Lahori)와 달필가 아마나트 칸(Amanat Khan)에게 쉬운 일은 아니었다. 야무나 강이 타지마할 테라스의 북쪽 끝을 따라 흐르기 때문에 건축가는 범람을 막기 위해 기단 위에 몇 개의 원통형 우물을 교묘하게 만들어 놓았다. 정원에 사용하는 물은 정교한 체계를 가진 저장 탱크와 펌프를 사용해서 지하관을 통해 땅으로 끌어올렸으며 지금도 여전히 사용되고 있다. 원래의 펌프는 영국인들이 어떤 기능이 있는지 알기 위해 분해했을 때 새로운 것으로 대체되었다. 1631년에 시작된 테라스와 대형 무덤은 6년 만에 형태를 갖추게 된 것으로 보인다. 출입문을 구성하는 정원과 다양한 구조물을 비롯한 그 밖의 건축물들은 1643년에 완성되었다.

아그라에서 델리로 돌아온 샤 자한은 야무나 강이 내려다보이는 새로운 땅에 새로운 수도를 건설했다. 1638년에 시작하여 거의 10년 후에 완성되었는데 '샤 자한의 거처'라는 의미로 샤자한나바드(Shajahanabad)라고 이름붙였다. 이 도시는 50만 제곱미터를 차지하고 있으며 현재는 세 개만 남아 있지만, 당시에는 열네 개의 주요 문이 있었던 방어벽으로 둘러싸여 있다. 두 개의 주요 거리인 찬드니 초크(Chandni Chowk)와 파이즈 바자르(Faiz Bazaar)는 넓고 길며 곧게 뻗어 있다. 그리고 기둥으로 된 회랑이 양 옆에 배치되어 있으며 큰 수로는 거리의 중앙을 통해 흘렀다.

찬드니 초크, 즉 은색의 장방형 구역에는 도시의 여성들이 후원하는 많은 건축활동이 있었다. 샤 자한이 가장 사랑하는 딸 자한 아라(Jahan Ara)는 정원을 만들었다. 그의 세번째 아내인 파테푸리 베굼(Fatehpuri Begum)은 회교 사원을 지었으며 몇몇 다른 왕실의 여인들도 이와 비슷한 일을 했다. 이 도시는 샤 자한의 이상인 균형과 조화를 이룬 것으로 왕들과 귀족, 상인과 하인들을 합하여 약 40

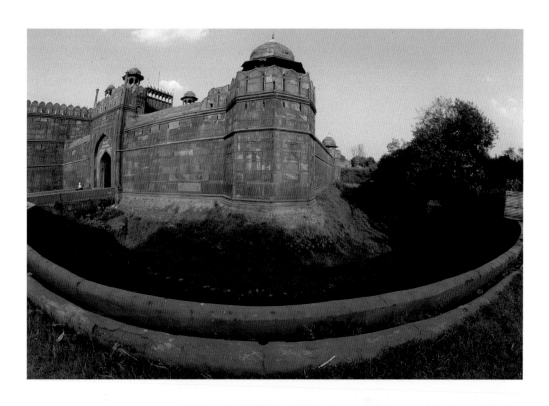

207-208
붉은 요새,
델리,
1638~48년경
위
전경,
호수가 보임
오른쪽
궁전을 통해
흐르는 수로의
출발점

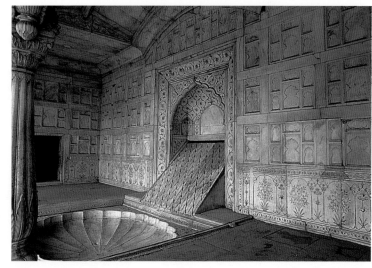

만 명의 인구가 살았던 곳으로 추정된다.

　오늘날은 단순히 '붉은 요새'라고 알려진 적색 사암으로 만든 샤 자한의 궁전은 원래 야무나 강둑을 따라 도시의 동쪽 끝에 있었으나 지금은 그 위치가 상당히 변해 있다(그림207). 궁전의 세 면은 한때 강과 연결되었던 호수에 둘러싸여 있다. 대리석 누각과 홀은 강가를 따라 놓여 있고 그 아래로 '천국의 운하'로 알려진 수로를 통해 물이 흐르고 있다. 강에서 끌어온 물은 대리석 경사로를 따라 운하로 들어가서 최북단 건물에 있는 연꽃 모양의 연못으로 들어간다(그림208). 거기서 왕의 욕조를 채우고 다시 우아한 개인 알현실을 통해 흐른다. 이곳에는 "만약 천국이 지상에 존재한다면, 바로 이곳이다"라는 옛 시에서 인용한 글이 적혀 있다. 운하는 적당한 크기의 조각이 있는 대리석 격자 스크린 아래의 황제의 개인 침실을 통해 흘렀다. 마침내 물은 궁중 여인들을 위해 마련된 제나나(zenana) 영역으로 흘러들어가게 되고 대리석으로 만든 커다란 연못에 이르게 된다.

　오른쪽으로 사람들이 거주하는 궁전은 샤 자한이 청원을 듣는 장소인 기둥으로 된 '대중 알현실'을 따라 중심축에 놓여 있다. 뒷벽

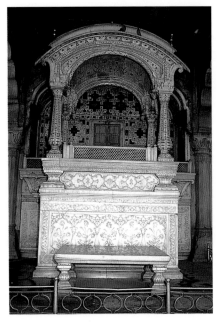

209-210
붉은 요새,
델리,
1638~48년경
왼쪽 맨끝
대중 알현실의
옥좌
왼쪽
류트를 연주하는
오르페우스의
수입 장식판

211
오른쪽
자미 모스크,
샤자한나바드,
1650~56년경

을 배경으로 황제의 우아한 대리석 옥좌가 있으며 준보석으로 상감된 대리석의 닫집이 있다(그림209). 옥좌의 배경에는 준보석을 상감한 인도산의 흰 대리석 장식판이 있으며 검은 대리석을 상감한 수입산 플랑드르 장식판이 군데군데 장식되어 있다. 황제의 머리 바로 위에는 류트를 연주하는 오르페우스(Orpheus)와 그의 발 아래 야생동물이 쉬고 있는 모습이 묘사되어 있는 수입품 대리석 장식판이 놓여 있다(그림210). 이 옥좌는 샤 자한의 위대함을 나타낸 것일지도 모른다. 발코니의 옥좌에 앉은 채 황제는 매일 정오에 사람들을 알현했다고 한다.

황제 앞에는 귀족, 라자에서부터 관료 집단, 가난한 사람들에 이르기까지 모든 사람들이 엄격한 계급 질서에 따라 서 있었다. 이렇게 신하를 대하는 것은 무굴의 왕권 개념을 구현하여 통치자로서의 자신의 역할을 강조하기 위한 샤 자한의 방법이었을 것이다. 아니면 다르샨을 준다는 그 지역 고유의 생각이 이러한 의식에 동화된 것일 수도 있다.

요새의 위풍당당한 남쪽 출입문은 샤 자한의 자미(Jami) 모스크로 직접 연결되었다(그림211). 이 회교 사원은 적색 사암과 대리석으로

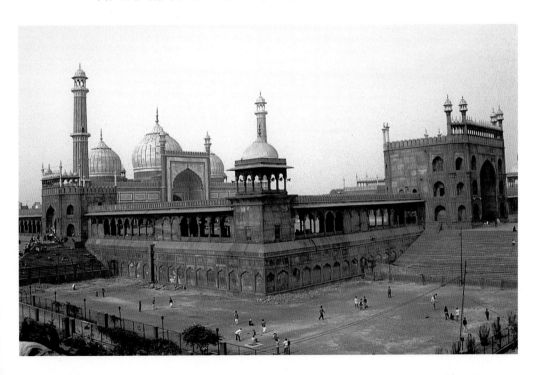

만들어진 것으로 자연 바위층 위에 서 있으며 도시에 있는 두 개 주요 거리 사이의 모퉁이에 위치해 있다. 경사진 계단과 두 개의 높은 첨탑, 세 개의 볼록한 대리석 돔, 그리고 높은 아치형 정문으로 장식된 퀴블라 벽이 있다. 이 사원은 1650년에 건립되기 시작하여 5,000명의 석공들이 6년 동안 매일 일하여 완성한 것이다.

샤 자한은 보석 감정가이기도 했다. 대부분의 초상화에서 그는 보석을 들고 있는데 그중 한 예에는 보석의 품질을 감정하는 모습이 표현되어 있다(그림212). 그는 화려한 보석으로 장식된 목걸이와 팔찌, 터번 장식, 귀고리, 반지를 끼고 있다(그림214, 215). 타지마할의 에메랄드로 알려진 특이한 콜롬비아산 에메랄드는 140캐럿 이상의 무

게가 나가며 비대칭으로 배열된 잎과 양식화된 국화, 연꽃, 양귀비가 조각되었다(그림213). 옥은 선호했던 또 다른 보석이다. 흰옥으로 된 아름다운 와인 잔은 염소 머리 장식의 손잡이가 있는 반쪽 과일 형태로 1657년의 연대와 샤 자한의 머릿글자가 새겨져 있다(그림216). 옥은 독을 중화하는 데 효과가 있다고 믿었기 때문에 컵을 만드는 데 자주 이용되었다. 또한 승리를 가져오는 것으로도 믿고 있어 종종 보석으로 장식된 무굴 단검의 손잡이나 칼집, 다른 무기류의 부속품에 널리 사용되었다. 상아도 인기가 많아 무굴 왕조의 상아로 된 휴대용 화약통이 남아 있다. 1350년에서 1400년경에 만들어진 중국의 원대 청화백자는 무굴 왕조의 이국적인 취향을 보여주는데, 식물 무늬로 가득 찬 풍경 속에 도약하고 있는 신화 속의 사슴과 같은 동물이 묘사되어 있다(그림217). 접시에는 샤 자한의 이름과 1653년이라는 연대가 기록되어 있다.

217
샤 자한의
중국 원대 접시,
1350~1400년경,
청화백자,
지름 46.7cm,
뉴욕,
아시아 미술관

샤 자한의 아들 아우랑제브(Awrangzeb)는 왕위를 차지하기 위해 형제들과 싸워 승리하고 아버지를 아그라 요새에 가두었다. 그는 선조들보다 이슬람 신앙을 훨씬 신봉했으나 무굴 왕조의 건축 전통은 계속해서 지지했다. 델리에 있는 샤 자한의 붉은 요새라는 궁전 건물에 아름답고 작은 대리석 회교 사원 즉 '진주 모스크'(Moti Masjid)로 알려진 개인 예배당을 새로 지었다. 또한 그는 궁전 건물 밖에 방어를 위한 문을 세웠는데 이는 감옥에 갇힌 샤 자한의 비난하는 말을 떠올리게 한다. "너는 요새를 신부로 만들어 얼굴 앞에 베일을 감싸고 있다." 아우랑제브의 놀랄 만한 건축 업적은 파키스탄에 있는 라호르의 거대한 모스크로 인도에서 가장 큰 규모이며 6만 명을 수용할 수 있다. 이 회교 사원은 무굴의 모스크 전통을 계승하면서도 내부 장식은 대리석 대신에 채색된 벽토의 부조를 사용했다.

아우랑제브는 통치 기간의 후반부를 대부분 데칸에서 보냈다. 그는 궁전 진영에서 데칸의 술탄들에 대항하는 전투 지시를 내렸다. 또한 그는 비자푸르 술탄 왕국과 연대한 힌두 마라타 족장에게 대항하여 전쟁을 벌였으며 힌두의 종교와 모국을 기반으로 마라타 국가주의를 널리 알리는 작은 왕국을 세웠다. 아우랑가바드라는 데칸의 마을에 아내를 위한 거대한 무덤을 지었는데 대리석 내부와 함께 광택

이 나는 치장벽토와 사암으로 된 타지마할의 우수함을 능가하기 위해 건립된 것으로 보인다(그림218). 황제의 마지막 정원 무덤은 눈에 띄게 정원의 중앙에 놓였다. 건물의 비례는 변화된 미의식을 반영하고 있지만 초기 유적에서 볼 수 있는 균형미는 부족한 편이다. 이 건물의 흰색 외관은 상감기법을 이용하지 않고서도 매우 효과적인데 이는 대리석을 연마한 것이 아니라 광택이 나는 치장벽토를 사용했기 때문이다.

무굴 인도에는 1억 정도의 인구가 살았던 것으로 추정된다. 150년간 무굴이 통치하는 동안에 인도는 동시대의 유럽과 비교되는 삶

218
아우랑제브의
아내를 위한
무덤,
아우랑가바드,
1678년경 추정

의 수준을 유지했다. 아우랑제브 이후 계속된 150년간의 무굴 통치 기간에는 중심지가 쉽게 공격을 받았으며 18세기 중엽에는 델리 주변으로 영토가 한정되었다. 그러나 이 기간에도 무르시다바드(Murshidabad)나 러크나우에 수도를 정한 아바드(Avadh) 같은 무굴 제국의 변방에서 예술의 꽃은 계속 피었다(그림96 참조). 1858년에 이르러 영국인들은 무굴의 마지막 통치자인 바하두르 샤 2세(Bahadur Shah II)를 추방하여 감옥에 가두고 인도를 속국으로 만들었다.

14세기와 19세기경에 인도 북부와 데칸 지역은 대부분 이슬람의 통치 아래에 있었다. 예술과 문화는 인도 북서지역을 따라 반원형으로 뻗어 있는 많은 힌두 라지푸트 왕국에서 꽃피었다. 왕의 아들을 뜻하는 라지푸트 왕국은 중앙아시아의 고원지대에서 기원했다. 라지푸트 부족은 인도 서부에 현재의 모나코보다 크지 않은 수많은 공국(公國)을 건설하였다. 그중 유명한 평원 왕국으로는 자이푸르(Jaipur), 조드푸르(Jodhpur), 자이살메르(Jaisalmer), 비카네르(Bikaner), 코타(Kotah), 메와르(Mewar) 등이 있다. 반면에 파하디(pahadi)라고 불리는 언덕에 있는 왕국에는 캉그라(Kangra), 참바(Chamba), 바솔리(Basohli), 쿨리(Kuli), 잠무(Jammu) 등이 포함되어 있다. 최남단에서 가장 크고 오래된 왕국인 메와르는 서쪽에 있는 아라발리(Aravalli) 언덕이 경계선을 이루고 있다. 남쪽으로는 브힐(Bhil) 종족이 살며 아연, 주석, 은이 풍부한 밀림지대와 접경하고 있다. 라지푸트 왕국의 모든 예술을 자세히 논의하는 것은 불가능하며 특히 메와르의 경우가 주목되는 점이 많기 때문에 여기에서는 메와르 미술을 중심으로 살펴보겠다.

지금까지 라지푸트 왕국의 미술은 대개 무굴 미술의 영향으로 보았다. 그러나 그것은 협력과 저항이라는 두 가지 관점에서 보는 것이 더욱 적절할 것이다. 몇몇 라지푸트 왕들은 무굴 황제인 악바르에게 협력했으며 그의 딸들을 왕실 가족과 결혼시켰다. 그들은 무굴 궁정에 활발한 군사 업무뿐 아니라 군대를 제공하는 충실한 존재였다. 이와는 달리 메와르는 무굴 제국과 소원한 관계였다. 초기의 메와르 통치자들은 무굴에게 격렬하게 저항하여 결국 악바르와 자한기르가 침략하지 못했다. 마침내 메와르가 자한기르를 굴복시켰을 때 황제는 메와르 공주를 결혼에 응하지 못하도록 했다. 또한 메와르 통치자들은 왕실의 궁정에 출석하는 것을 면제받았는데 이러한 특권은 라지

219
마네크 초크,
도시 궁전의
동쪽 정면,
우다이푸르,
1570년경 이후
증축,
태양은 메와르
왕국의 상징

푸트 왕국 가운데 그들에게 특별히 부여된 것이다. 그러나 법정추정 상속인처럼 그들은 출석하도록 요구되었다.

라지푸트 왕국들은 예술에서도 마찬가지로 협력과 저항이 다양하게 나타났다. 어떤 나라의 그림은 무굴 왕조의 원근법과 자연주의 채색에 필적할 만한 우수성을 보여준다. 무굴 왕자와 결혼한 각 왕국의 공주는 무굴 양식을 전하는 데 중요한 역할을 했다. 그러나 무굴 그림을 직접 본 뒤에도 메와르와 같은 왕국들은 자신들의 독특한 그림 양식을 고수하여 저항의식을 드러냈다. 궁전은 무굴 양식보다는 전형적인 라지푸트 건축 양식으로 건립되었다. 무굴 양식의 기발한 특징을 수용할 것인가 아니면 거부할 것인가에 대해서는 신중한 선택이 이루어졌다. 이슬람 궁전에서 교대로 작업했던 힌두 화가들과 이슬람 화가들은 메와르 궁전에서도 명성을 얻었다.

라지푸트 미술과 문화에 대한 연구로는 1818년에서 22년경에 메와르의 영국 주재관이었던 콜로넬 제임스 토드(Colonel James Tod)가 쓴 『라자스탄의 연대기와 고대 풍습』(*Annals and Antiquities of Rajasthan*)이라는 두 권의 책이 있다. 토드의 업적은 경탄할 만하지만 그의 관점은 식민지 상황에서 나온 것임을 유념해야 한다. 그는 라지푸트 통치자들을 부적합한 인물로 묘사한 반면 영국의 임무와 토드 자신이 맡은 역할의 중요성을 부각시켰다. 유적의 용도에 대한 그의 상세한 설명은 매우 귀중한 자료이다. 그러나 자가트 싱 2세(Jagat Singh II, 1734~51년 재위) 같은 통치자를 비난하는 그의 숨겨진 비망록은 기억해야 할 것이다.

즐거움에 탐닉하고 경솔하고 사치스러운 그의 태도는 나라를 통치하는 데에 적합하지 않았다. 그는 마라타족을 지키는 것보다 코끼리 싸움을 중요하게 생각했다.

메와르 왕들은 라나(rana)라는 이름을 사용했으며 용감함을 의미하는 싱(singh)이라는 존칭을 부여했다. 바르딕(Bardic) 가계는 8세기의 족장인 바파 라왈(Bappa Rawal)을 말하며 이들은 치토르의 광대한 바위 고원 위에 150미터에 이르는 요새를 만들었다. 이곳은

몇 개의 출입문이 있는 나선형의 길과 인접해 있으며 8세기 이후 악바르가 침략하여 우다이푸르(Udaipur)에 새로운 수도를 건설할 때까지 메와르의 수도였다. 바파는 또한 메와르 왕국의 신전 역할을 해왔던 시바 사원을 에클링지(Eklingji)에 세웠다고 한다. 심지어 오늘날까지도 인도에서 메와르 가계의 후손인 알빈드 싱(Arvind Singh)은 전통적으로 주일에 한 번 사원을 방문했다. 메와르의 역사적인 그림은 14세기에 등장한다. 이 시기에는 라나 하미르(Rana Hamir)가 델리 술탄인 알라 알딘 할지(Ala al-Din Khalji)로부터 치토르를 되찾고 현재의 시소디아(Sisodia) 혈통의 메와르 통치자 가계를 설립한 때였다. 인내와 자기 희생은 미덕으로 높이 떠받들어졌으나 문화의 형태로 표현하는 것 또한 중요했다. 라나 쿰바(Rana Kumbha, 1433~68년 재위)는 구자라트와 말와(Malwa)의 이슬람 술탄과의 전쟁에서 뛰어났을 뿐 아니라 시와 음악의 감상자로서도 유명했다. 그는 음악에 관한 주요한 글을 썼으며 크리슈나 신과 소를 치는 소녀 라다와의 사랑을 묘사한 12세기의 신성한 시 『기타 고빈다』(*Gita Govinda*)에 관해서도 논평했다. 그는 다시 찾은 치토르를 완전하게 재건하는 일을 맡았다.

단기간에 건립되었든 또는 여러 세대에 걸쳐 건립되었든지 간에 라지푸트 요새 궁전은 보통 언덕의 비탈면에 세웠으며 요새와 궁전을 겸한 건물로 이루어져 있다(그림220). 이와는 달리 무굴 궁전들은 파테푸르 시크리와 델리에서 본 것처럼, 대지 위에 독립된 건물들로 구성되었고 건축물 전체는 방어벽으로 둘러싸여 있다. 라지푸트 궁전은 평면과 높이 모두 비대칭이며 규모도 매우 불규칙적이다. 이 건축물들은 복잡한 미로와 같은 평면을 보여주며 공간은 종종 작고 특이한 형태를 보여준다. 방과 출입구는 여러 곳에 위치하며 수행원들이 가마에 앉은 왕을 보다 쉽게 옮길 수 있는 계단이나 경사면과 연결되어 있다. 궁전 안의 지면 높이를 결정하는 것은 쉬운 문제가 아니다. 왜냐하면 높은 곳에 있는 안마당은 개방되어 있고, 일부 건물에는 언덕의 높은 지역에서 자라는 꽃과 관목이 있기 때문이다. 반쯤 어둠에 둘러싸인 방 때문에 시원함을 얻으려는 욕구는 도피라고 부르는 건축의 방향 상실을 가져왔다. 건축 역사를 통해서 볼 때, 일부

220
도시 궁전,
우다이푸르,
피촐라 호수에서
바라본 모습,
1570년경 이전

세부 장식을 빼고는 라지푸트 궁전 건축은 무굴 건축과 공통되는 점이 거의 없다. 이 건축은 부패하기 쉬운 재료로 만든 초기 힌두의 궁전 건축에서 비롯되었으나, 그 전통은 오늘날 전해지지 않는다. 아잔타 벽화에 묘사된 궁전 건축은 연속된 작은 공간으로 이루어져 있으며 각각의 지붕은 나무와 무성한 잎으로 구분되었다.

라지푸트 궁전은 무굴 건축처럼 성(性)에 따라 두 개의 구역으로 나뉘어 구성되어 있다. 여성의 영역인 제나나(zenana)에는 자체의 독립된 출입구가 있다. 각 부분은 개개의 여왕이 차지하고 있으며 출입구는 대중의 시선으로부터 차단된 여성들이 세상을 내려다보는 격자 휘장으로 둘러싸여 있다. 남성의 영역인 마르다나(mardana)는 두 부분으로 나누어진다. 하나는 국가의 업무를 수행하는 곳이며 또 다른 곳은 라나의 개인 용도로 사용되었다. 공공구역은 대중을 알현하는 방과 개인을 알현하는 방, 그리고 병기 창고와 물건을 쌓아두는 방 등으로 구성되어 있다. 개인 구역은 유리가 점점이 박힌 침대와 벽화가 있는 미술품 전시장, 그리고 사원이 포함되어 있다. 메와르 그림들에서는 궁전의 내부 장식들을 엿볼 수 있는데 가구 대신에 카펫, 실크로 된 베개 쿠션, 수놓은 닫집과 색깔이 화려한 직물 등이 보인다. 이러한 그림들은 내부 공간에 장식되어 변화를 주었을 것이다. 안쪽의 마당은 라나의 사적인 숭배를 위한 공간으로 외교사절단을 모시거나 다양한 연극을 상연하는 공연장으로도 이용되었다.

주요한 요새 궁전 외에도 메와르 통치자들은 종종 자신들의 휴식처로서 궁전을 호수 옆이나 중앙에 건립했다(그림222). 이 궁전도 마찬가지로 여성과 남성의 공간이 분리되어 있다. 대리석과 돌로 만들어진 궁전의 몇몇 누각들은 나들이 장소에 지나지 않는다. 일부 건물들은 섬 위를 완전히 덮고 있어 물 위를 떠다니는 것 같은 인상을 주고 있다.

치토르에 있는 15세기의 라나 쿰바 궁전은 라지푸트 양식의 특징을 잘 보여주고 있는 건축으로 개방되어 있거나 폐쇄된 작은 방들로 이루어진 복합건물이다(그림221). 자로카(jarokha)로 알려진 돌출된 발코니는 풍부하게 장식된 선반받이가 받치고 있다. 이러한 발코

니는 술탄 왕조 건축에서 이미 채택한 고유한 모티프로 거의 1세기 뒤에 무굴인들이 건립한 궁전 건축의 주요한 특징이 되었다. 사암으로 만든 후 그 위에 회반죽을 바른 쿰바 궁전은 힌두 인도 건축의 전형적 특징인 단순한 '기둥과 상인방 형식'을 이용했다. 그들은 이슬람 건축의 아치에 대해서도 잘 알고 있었다. 쿰바 궁전은 거대한 둥근 천장의 기초 위에 서 있으며 이는 방대한 지하 저장고로 되어 있다. 분명히 아치는 기술의 고안으로 가치가 있을 뿐, 메와르 건축의 미학적 면에서는 어떤 역할도 하지 못했다.

치토르는 메와르 왕국의 수도로서 운명을 다하게 되는 두 번의 대규모 공격을 받았다. 1535년 구자라트 술탄에 의해 첫번째로 함락되었을 때 유모가 그녀 자신의 아들을 왕자로 대신했기 때문에 어린 아들 우다이 싱(Udai Singh)은 목숨을 구할 수 있었다. 무굴의 황제 악바르는 1567년에 치토르를 다시 공격하여 철저하게 요새를 파괴했는데 이 요새는 우다이푸르에 새로운 수도를 건설한 메와르 통치

자들이 넘겨준 것이다.

우다이푸르는 '태양의 도시'라는 의미로 라나 우다이 싱(1537~72년 재위)이 건립했으며 인공의 피촐라(Pichola) 호수의 둑과 언덕으로 둘러싸인 천연의 계곡에 위치해 있다. 호수의 동쪽 끝에 있는 궁전은 둥근 천장의 기초가 거대한 궁전을 받치고 있는 것으로 치토르의 건축 양식을 보여준다(그림220). 치토르에서처럼, 넓은 테라스를 향한 문에는 코끼리와 말, 수많은 사람들을 위한 행렬을 장식하려고 했다. 그러나 치토르 건축의 행렬 공간이 자연스러운 반면 여기에서는 그것이 감추어진 둥근 천장이 있는 언덕 경사면에 만들어졌다. 제나나 영역에 있는 바달마할(Badal Mahal : 구름 대저택)의 동쪽 정면인 마네크 초크(Manek Chowk, 그림219)에 보이는 돌출한 발코니는 라나 쿰바 궁전과 같은 시각적인 효과를 준다(그림221).

우다이푸르 궁전에서 가까운 하벨리(haveli) 지역은 부유한 상인과 귀족들의 거주지로 궁전의 뜰 주위에 마을로서 형성되어 있다. 각각의 하벨리에는 핵가족 또는 아내와 어린아이들이 있는 형제들로 구성된 대가족들이 살았다. 개인 방의 장식은 궁전 양식을 모방했으나, 대리석 대신 광택이 나는 치장 벽토와 같은 재료를 사용했다.

메와르 왕국의 특별한 사람은 16세기의 여성 시인, 성 메라(Meera)일 것이다. 그녀에 관한 이야기는 메와르의 신성한 전설에 속한다. 메라는 라지푸트의 공주로 1516년에 메와르의 왕자인 보지라지(Bhojraj)와 결혼했다고 한다. 그러나 메라는 크리슈나 신을 유일한 신으로 생각하는 독실한 숭배자였다. 그녀는 모든 형식적인 관습과 라지푸트 전통을 무시했으며 남편과 친척, 두르가 여신과 같은 특별한 신에 복종하는 것을 거부했다. 그 대신에 크리슈나 사원을 방문하여 그를 찬양하기 위해 춤추고 노래했다. 메와르 그림에서는 그녀를 깊은 바다와 같은 짙은 푸른색으로 표현했다(그림223). 이러한 행동은 어떤 여자에게서도 볼 수 없으며, 더욱이 라지푸트 공주로서는 도리에 어긋나는 일이었다. 메라의 친척들은 그녀에게 한 잔의 독을 보냈으나 독주는 감미로운 음료로 변했다. 메라의 시들 가운데 하나는 이러한 사건에 대해 언급했다(『카투르베디』[Caturvedi], no. 37)

221
라나 쿰바의
궁전, 치토르,
1433~68

오 라나, 나는 황혼의 색깔에 물들었네.

나의 신의 색조에 물들었네.

리듬에 맞춰 드럼을 치면 나는 춤을 추네.

성인의 현시에 춤을 추면,

나는 신의 색조에 물들었네.

'악귀' 때문에 그들은 나를 미쳤다고 하네.

나의 사랑하는 비밀스러운 신에게 자연 그대로의

나의 신의 색으로 물들었네.

라나는 나에게 독이 든 잔을 보내니

나는 보지 않고 마셔버렸네.

나의 신의 색에 물들었네.

메라의 시 모음집은 작자가 여러 사람임을 암시하고 있지만 그녀의 추종자들은 이를 강하게 부정했다. 메라의 이름을 붙인 사원에는 크리슈나 상을 안치했으며 치토르의 쿰바 궁전 근처에 위치하고 있다. 오늘날까지 메라는 크리슈나 신의 열렬한 신도들에게 중요한 인물로 남아 있다. 메라의 삶에 대해서는 열 편 정도의 영화가 만들어졌다. 그녀의 힌두 시 가운데 한 편은 자유를 갈구한 인도의 성인 마하트마 간디(**Mahatma Gandhi**) 덕분에 더욱 유명해졌다.

우다이 싱이 죽고 나서 반세기 동안은 무굴 왕조에 대한 항쟁이 중심을 이루었다. 우다이의 아들 라나 프라타프(**Rana Pratap**)는 메와르 왕국에서 가장 널리 알려진 영웅으로 1576년에 악바르 군대와 격렬하게 싸운 후 경계선 밖의 구릉지로 도주했다. 그후 그는 잎으로 만든 음식을 먹고 짚 속에서 잠을 자는 혹독한 시련을 겪었다. 이러한 궁핍한 생활은 후대의 라나들이 접시 아래에 나뭇잎을 두거나 침대 밑에 짚을 까는 상징적인 행동으로 남게 되었다. 간헐적인 전쟁 때문에 메와르가 불모의 땅으로 변해가고 있을 무렵, 1615년에 라나 프라타프의 아들 아마르 싱(**Amar Singh**)은 무굴 왕조와 평화협정을 맺었다. 황제 자한기르의 아들이며 나중에 샤 자한으로 통치하게 될 후람(**Khurram**) 왕자는 메와르의 항전을 찬양했다. 그는 라나 아마르에 대한 존경의 표시로 영광의 옷과 보석이 상감된 칼, 보석 안

222
자그 만디르
궁전,
우다이푸르,
1620~30년경
이후 증축

장이 달린 말 등을 포함하여 다양한 선물을 보냈다. 다음의 두 통치자인 카란 싱(Karan Singh)과 자가트 싱(Jagat Singh)은 왕위를 물려받을 왕자로서 제국의 궁정회의에 참여하면서 무굴 미술과 예법에 익숙해졌다. 후람 왕자는 라나 카란과 아주 가까운 친구가 되어 무굴 왕자가 그의 아버지에게 반역하여 우다이푸르의 자그 만디르(Jag Mandir)로 알려진 호수 궁전으로 피신했을 때에 그 장소를 마련해줄 정도였다(그림222). 그후에 곧 완성된 대리석으로 만든 돔형의 홀은 상감 기법의 독특한 예라고 할 수 있다. 그것은 아그라와 델리에서 유행했던 피에트라 두라(pietra dura) 기법에서 착안한 것임이 분명하다.

　무굴 왕조와 평화협정을 체결함으로써 라나들은 예술활동에 몰두할 수 있었으며 메와르 그림은 자가트 싱(1628~52년 재위)에 의해 상당한 수준에 이르게 되었다. 무굴 제국과 마찬가지로 메와르 라나

들은 영예의 표시로서 많은 필사본을 가진 도서관을 소유하려고 했다. 치토르의 왕실 사료보관소가 불에 타버렸기 때문에 자가트 싱은 달필가와 화가들에게 새로운 도서관을 건립하라고 의뢰했다. 중요한 문서는 복사되고 많은 삽화가 그려졌으며, 일부는 자가트 싱의 수석 화가인 사히브딘(Sahibdin)과 그의 공방에서 제작되었다. 메와르의 필사본은 허술한 서고에 보관되었으며 붉은 천으로 세심하게 포장되었다. 무굴과 유럽의 세로로 된 책을 거부하고 화가들은 초기 인도의 오래된 야자수 나뭇잎으로 만든 필사본에서 유래된 수평의 종이 형태를 그대로 사용했다. 사히브딘과 그의 공방에서 제작된 가장 훌륭한 필사본 가운데 하나는 일곱 권으로 도해된 『라마야나』이다. 사히브딘은 무굴 제국의 공방에서 완성된 사실적인 색채와 원근법, 초상 기법, 자연주의 기법에 대해 잘 알고 있었을 것이다. 그러나 활기차고 독특한 메와르의 시각적인 언어를 선호하여 이들을 거부했다.

초기부터 실험된 자이나교의 필사본 전통에서 전개되었던 회화 양식을 발전시켜 인도 서부에서는 날카로운 옷주름의 형식화된 치마를 입은 활기찬 인물들을 표현할 때 눈꼬리가 밖으로 튀어나온 모습으로 독특하게 그렸다(그림117 참조). 『기타 고빈다』의 도해된 필사본에서 볼 수 있듯이, 이러한 양식은 16세기 중엽까지 전개되면서 발전되었다(그림223). 화가는 강렬한 적색, 청색, 흑색의 배경에 인물을 형식적으로 배열하고 그 옆에 커다란 새들이 앉은 커다란 나뭇잎으로 양식화된 나무들을 배치했다. 인물들은 하나의 커다란 눈이 있는 완전 측면상으로 삼각형의 치마 주름은 전형적인 특징이다. 이러한 양식은 사히브딘이 그린 위대한 삽화 『라마야나』에서 완성되었다(그림224, 225). 그는 바탕에 적색, 녹색, 청색, 황색, 자색을 칠하고 하늘과 영원히 피어 있을 듯한 꽃에는 적색 또는 청색을 사용하여 강렬한 느낌을 주었으며 전형화된 인물들은 항상 측면으로 표현하였다.

사히브딘은 궁전의 특징을 명확하게 그린 『악바르나마』와 같은 무굴 건축의 전례에 대해서는 관심을 두지 않았다. 또한 점점 작아지는 크기나 사라지는 수평선에 대한 원근법에도 전혀 관심이 없었다. 대

223
「크리슈나와
소치는 소녀들」,
메와르,
1550년경,
종이 위에
수채화,
12×19cm,
뭄바이,
프린스 오브
웨일스 박물관

신에 그는 대담하게 열 개의 머리를 가진 악마 왕 라바나의 궁전을 개방하여 마치 두꺼운 종이를 잘라놓은 듯이 네 개의 출입문을 보여준다(그림224). 관람자는 바깥벽의 시끄러운 광경뿐만 아니라 내부의 다양한 구획 부분들까지도 볼 수 있다. 이야기 도해는 다른 어떤 라지푸트 궁전 건축에서 보다 메와르의 화가에 의해 완성되었다. 그리고 라마, 라바나, 메와르의 라나 등 사건의 주요 인물은 그림에서 여러 번 반복되어 나타난다. 목 주위의 화환이 눈에 띄는 원숭이 왕 수그리바는 라바나의 궁전에서 원수를 갚고 궁전 밖으로 뛰어넘어가 보고를 하는 것처럼 라마 앞에 무릎을 꿇고 있다. 무굴인들은 하나의 행동에서 나온 몇 개의 사건들이 한 장면에 연속적인 이야기 도해 방식으로 표현되는 것을 좋아하지 않았다. 수십 개의 무굴 그림을 살펴보면, 단 하나의 예가 전해지고 있을 뿐이다. 자한기르를 위해 1575년에서 80년경에 그려진 화집의 살인 장면은 현재 베를린에 소장되어 있는데, 한 장면에서 한 인물이 반복되어 표현되었다. 분명히 인기가 없었던 이러한 시도는 라지푸트 그림에서 영향을 받은 것이다.

224
「라바나의
황금 궁전」,
사히브딘과
그의 공방에서
제작한 라마야나
필사본,
메와르,
1650~52년경,
종이 위에 수채화,
약 23×39cm,
런던,
대영도서관

225
「뱀 화살에 부상을
당한 라마와
라크슈마나」,
사히브딘과 그의
공방에서 제작한
라마야나 필사본,
메와르,
1650~52년경,
종이 위에 수채화,
약 23×39cm,
런던,
대영도서관

『라마야나』를 창안한 자가트 싱은 메와르가 무굴의 대군주제를 수용한 후에도 무굴 궁정에 참여하고 있었다. 그러나 그가 의뢰하여 그려진 필사본에는 메와르의 도전적인 심미감이 반영되어 있다.

가장 흥미롭고 복잡한 사히브딘의 그림 가운데 일부는 『라마야나』의 전쟁편에 실려 있다. 그것은 라마가 라바나를 패배시켜 죽이고 마침내 납치된 아내 시타를 구하는 장면들이다. 이러한 개관적 방식을 특히 복잡하게 사용하여 다양한 삽화를 하나의 장면 속에 묘사한 사히브딘은 열한 개의 장면을 그렸다(그림225). 하단의 오른쪽에는 라바나와 그의 아들 인드라지트(Indrajit)가 라마와 라크슈마나를 물리칠 방법을 의논하고 있다. 계획을 제안하고 나서 인드라지트는 시종의 뒤를 쫓아 궁전을 떠난다. 왼쪽 세번째 장면은 계획을 실행하는 것을 보여준다. 인드라지트는 공중에 떠 있는 마차에서 뱀을 향해 화살을 쏘고 있고 라마와 라크슈마나는 묶인 채 무력하게 땅 위에 누워 있다. 그들을 바라보는 원숭이 왕 수그리바는 두려워하면서도 영웅들이 죽지 않은 것에 안심하고 있다.

인드라지트가 랑카의 도시 문으로 들어가는 것은 라바나의 존재로 인정되며 승리로 받아들여졌다. 하단의 오른쪽 모퉁이에는 아소카 정원에 혼자 있는 시타가 보인다. 그녀는 라바나가 시타에게 소식을 알리기 위해 명령을 내렸던 악의 여신 트리자타(Trijata)를 마주보고 있다. 명령에 따라 트리자타가 공중의 마차에 시타를 태웠다. 이러한 장면은 궁전 바로 위쪽에서 처음 보이며 트리자타가 시타에게 묶여 있는 영웅을 가리키고 있는 전투 장면 위에서도 나타난다. 이들이 독수리 모습의 가루다 신이 접근하자 뱀들이 두려움에 떨며 달아나 속박에서 벗어났다는 이야기는 다음 삽화 장면의 주제이다. 사히브딘은 분명히 왕실 후원자의 호기심과 관심을 끌기를 원했으며, 그가 잘 알고 있는 이야기를 쉽게 풀어서 그렸던 것이다. 메와르의 라나들은 자신들의 왕조 역사라고 생각했기 때문에 『라마야나』를 좋아했다. 그들은 신적인 영웅 라마 왕자를 그의 선조로 밝혀냈으며 그를 통해 태양의 신 수리야(Surya)에까지 거슬러 올라갔다. 태양의 완전한 원형은 메와르 왕국의 상징이다(그림219).

그림과 건축에 대한 후원이 계속 이어졌다. 자가트 싱은 통치 말

이슬람 미술이 전해지기 전에 위대한 사원 건축 시대를 불러일으킨 자그디시(Jagdish) 사원을 우다이푸르에 세웠다. 이 사원은 카주라호 사원의 찬델라 양식으로 지어졌다. 자가트 싱과 그의 계승자들은 우다이푸르의 도시 궁전의 확장에 중요한 역할을 했다. 찬드라 마할(Chandra Mahal : 달의 저택)은 뾰족한 아치를 메와르에 맞게 개조했는데 정확하게 두 쌍의 뾰족한 선반받이는 중앙에서 만나지 않고 그 사이에는 상인방이 보인다. 뾰족한 아치와 받침대를 댄 아치 사이의 의장(意匠)은 넓은 공간을 메꿀 수 있다. 궁전 안에서 통치자들의 공헌을 가려내기란 상당히 어렵다. 그것은 이들의 계승자들이 전대의 건축물을 변경하고 개작하면서 심지어 극적으로 변화시켰기 때문이다. 의식집회에 사용되었던 모르 초크(Mor Chowk : 공작 광장, 그림226)와 가까운 수리아 마할(Surya Mahal : 태양의 저택)은 모두 17세기에 건립된 것으로 18세기와 19세기에 증축되면서 부분적으로 변형되었다. 후대의 중요한 우다이푸르 건물인 자그 니바스(Jag Nivas) 궁전은 도시 궁전의 맞은편 호수의 섬에 위치해 있다. 이 궁전은 자가트 싱 2세(1734~51년 재위)가 건립했으나 오늘날에는 호텔로 사용하고 있다.

도시 궁전의 계속된 증축은 다양한 수준의 두서 없는 방들로 변해 있다. 뜻밖에도 폐쇄된 궁전의 공간은 아마르 싱 2세가 1703년에 대리석과 사암으로 지은 바디마할(Badi Mahal : 정원의 대저택)과 같이 햇빛이 드는 안마당으로 연결되어 있다. 이러한 건물은 나무와 관목들이 언덕에 뿌리를 내릴 수 있도록 언덕 위에 자연스럽게 지어졌다. 포장된 안마당 중앙에는 사각형 저수지가 있다. 이 저수지를 둘러싸고 있는 열주는 무굴 통치자들이 사용한 대리석의 난간 기둥으로 이루어져 있지만 메와르의 넓고 뾰족한 아치와 연결되어 있다. 격자 스크린의 작은 누각이 위층에 있는 정원은 완전히 라지푸트의 취향을 보여준다. 수도관에 연기를 피우는 동안 저수지에 누워 있는 군주를 묘사한 그림은 바디마할이 왕실의 휴식을 위한 정원이었음을 확인시켜준다. 그러나 공간의 다양한 용도는 안마당에서 음악과 춤이 진행되는 동안, 열주가 있는 공간에서 시바의 링가를 숭배하는 라나가 등장하는 또 다른 장면의 그림에서 알 수 있다(그림228). 복잡

226
모르 초크의
위층, 도시 궁전,
우다이푸르,
17세기,
19세기 증축

한 원근법은 안마당에 있는 방형의 타일을 바로 위에서 내려다보는 것처럼 표현했지만 나무와 라나, 신하들은 눈높이 시점에서 그린 것이다. 화가들은 빛의 방향과는 관계없이 인물과 나무의 그림자를 그렸다.

상그람 싱(Sangram Singh : 1710~34년 재위) 라나는 우다이푸르 궁전에 '중국 그림 홀'(Chini Chitrashala)을 첨가하고 중국에서 생산된 청백색의 타일로 장식했다. 성서 속의 풍자와 풍차가 있는 풍경이 특징인 소수의 델프트(Delft) 타일들은 1711년에 우다이푸르를 거쳐간 '네덜란드 동인도 회사'의 관료들을 통해 들어왔을 것이다. 이러한 방문을 영원히 기념하기 위해 커다란 천 위에 그려진 우다이푸르의 작품에는 라나와 마주보며 바디마할에 앉아 있는 네덜란드 대사관의 지도자인 요한 케탈라(Johaan Ketalaar)가 묘사되어 있다. 바깥에는 정원사들이 관목을 돌보며 연못의 물고기에게 먹이를 주고 있다. 메와르 화가들은 네덜란드 사람의 이국적인 주제를 찾아내어, '중국 그림 홀'과 유사한 홀의 유리 모자이크 같은 데 사용했다(그림229). 또 다른 수입품으로는 1740년부터 수출을 위해 생산된 중국 양식의 유리 그림 등이 있다. 메와르 그림들은 때때로 궁전 벽 위에 이국적인 호기심을 묘사했다.

18세기에는 라나의 다양한 활동을 상세히 눈으로 확인할 수 있게

227
정원의 대저택,
도시 궁전,
우다이푸르,
1703

보고하는 새로운 경향이 있었다. 즉 축제를 경축하거나 사냥, 코끼리 쇼를 보며 고위 관료들의 방문을 받고 신전에서 예배하며 궁전에서 산책하는 모습 등이 묘사되었다. 궁전 화가들은 지름 90센티미터의 대형 그림들을 그리기 시작했다. 인물은 작게 묘사했지만 배경으로 우다이푸르 궁전이나 자연 풍경을 이용했다. 메와르의 고유한 이야기 도해방식을 따라 라나 인물상은 반복되어 나타난다. 화가들의 이름은 종종 그림의 뒷면에 새겨지고 기리고자 하는 사건에 대한 자세한 주석도 들어 있다. 그러나 어떤 화가도 사히브딘의 재능을 따르지는 못했던 것 같다. 19세기 중엽의 그림은 두꺼운 종이를 자른 것처럼 개방된 궁전을 묘사했는데 메와르 양식을 계승하고 있음을 알 수 있다(그림230). 모순된 원근법 때문에 바깥쪽으로 기울어진 열주가 있는 바디마할을 들여다보는 것처럼, 나무와 라나의 측면상은 눈높이에서 볼 수 있다. 위쪽의 누각은 비슷하게 경사진 측면 벽이 있으며 아래쪽의 열주에 서 있는 수행원들은 모두 원근법을 무시하듯이 묘사되었다.

캉그라와 비카네르 같은 라지푸트 왕국에서 그려진 그림들은 무굴 회화의 몇 가지 특징을 선별하여 결합시킨 메와르 그림과는 뚜렷한 차이가 있다. 해발 1,200~1,800미터에 위치한 캉그라 왕국에서 볼 수 있는 양식은 늦게 나타났다. 다양한 색깔의 사용과 후퇴하는 원근

228
「정원의
대저택에서
예배를 드리는
라나 알리 싱」,
1765년경,
종이 위에
수채화,
68×53.5cm,
워싱턴 DC,
프리어 미술관

229
위
유리 모자이크
장식, 도시 궁전,
우다이푸르,
1710~34,
호수에서
바라본 모습

230
오른쪽
「정원의
대저택에서
신성한 암송을
하는 라나 자반
싱」,
1835년경,
종이 위에
수채화,
141×91.5cm,
우다이푸르,
시티팰리스
박물관

231
「소를 치는
소녀들과
장난을 치는
크리슈나」,
캉그라,
1775년경,
종이 위에
수채화,
18.2×28cm,
개인 소장

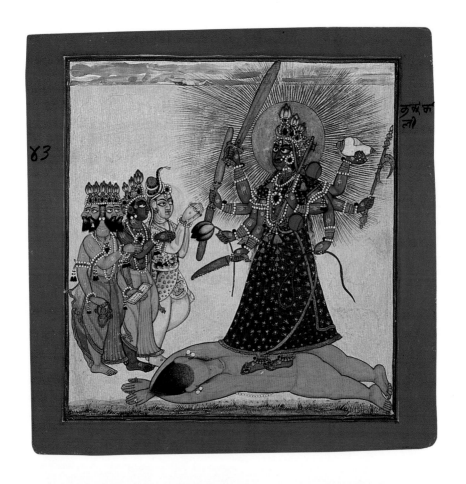

४३

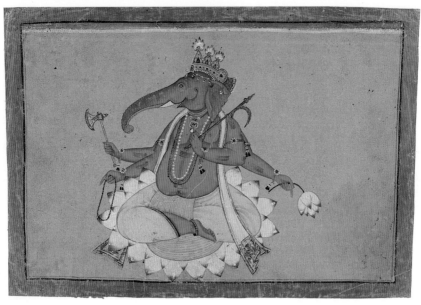

감은 메와르 그림의 미감과는 다른 것이다. 1775년경에 그려진 그림은 연초록의 완만한 언덕을 배경으로 소를 치는 소녀들과 장난치는 크리슈나 신을 묘사했다. 회색과 푸른색의 강은 계곡 사이로 굽이치며 꽃이 핀 나무의 가지 위에는 새들이 앉아 있고 먼 수평선 너머로 하루가 저물고 있다(그림231). 크리슈나와 소 치는 소녀들 사이의 생동감 있는 표현은 초기로 생각되는 인도 서부의 『기타 고빈다』의 필사본과는 상당히 대조적이다(그림223). 라자스탄 평원 왕국과는 달리 캉그라 화가들이 주위의 부드러운 언덕만 묘사했다는 잘못된 설명은 이와 유사한 자연환경을 가진 이웃 나라 바솔리의 그림에서 분명히 볼 수 있다(그림232, 233).

이 그림에서는 풍부하고 진한 색으로 그려진 얇은 공간에 크고 강렬한 눈을 가진 측면의 인물상이 표현되어 있다. 초록색의 딱정벌레 날개는 에메랄드와 유사하며 두드러진 흰색은 진주를 나타낸다. 바솔리 색채의 강렬함이 시간이 지나감에 따라 약해지자 화가들은 붉은색의 테두리가 있는 지면을 선호했으며 하늘을 가리키는 위쪽 가장자리에 푸른색의 줄무늬가 있는 짙은 노란색 배경에 인물들을 배치했다. 1660년경 바솔리 양식이 빠르게 성장하게 된 배경에 대해서는 자세히 설명하지 않았다. 반면에 바솔리 그림의 강렬함은 민속미술과 연관되어 있음을 말해주며 다른 모든 라지푸트 그림과 마찬가지로 궁정예술 전통의 한 부분이다. 또한 보석 묘사에 관한 화가들의 특별한 관심은 보석의 전통과 연관되어 있을지도 모른다. 한 가지 분명한 것은 화가와 후원자들이 신중하게 선택했다는 것이다.

무굴의 원형에 가장 가깝게 그려진 왕실은 평원에 있는 비카네르일 것이다. 주제의 선택뿐 아니라 제한된 용도와 자연스러운 색채, 초상화 기법 등에서 무굴 제국의 양식에 대한 찬미를 보여준다. 사실 비카네르의 그림은 언뜻 보면, 무굴의 작품으로 오인할 수 있다. 대부분의 궁전에서는 그들만의 특징적인 형식을 발전시켰다. 예를 들어, 키샨가드(Kishangadh) 그림은 원근법에 따라 풍경의 묘사가 크고 압도적인 데 반하여 라다와 크리슈나, 왕과 여왕은 대부분 작게 그려졌다. 특히 여성 인물들은 경사진 이마, 날카로운 코, 연꽃잎 모양의 가늘고 긴 눈, 곱슬머리 등의 표현에서 매우 형식화되었다. 라

232
「신들이 숭배하는 바드라칼리 여신」, 바솔리, 1660~70년경, 종이 위에 금, 은, 딱정벌레 날개를 섞은 불투명수채화, 21.7×21.5cm, 워싱턴 DC, 프리어 미술관

233
「왕관을 쓴 가네샤」, 바솔리, 1720년경, 종이 위에 수채화, 19×28cm, 런던, 대영박물관

지푸트 그림에 관한 지금까지의 연구에 의하면, 화가들이 그들과 관련 있는 궁전의 표현 방식과 조화를 이루면서 몇 가지 양식으로 변화시켰다고 보고 있다. 이는 인접한 궁전과 구별되는 특징으로서 깃발이나 훈장에 사용되는 것과 유사한 방식을 그림 양식에 사용한 것으로 여겨진다. 인물 형상 가운데 특히 여성상이 각 왕국의 그림 양식을 상징하게 되었다.

건축면에서 볼 때 자이푸르의 라지푸트 왕국의 궁전들은 메와르와 비교하여 주목되는 점이 있다. 암베르(Amber) 요새는 메와르에 보이는 도피와 불규칙성, 완만한 집성체라는 공통점을 가지고 있다. 악바르와 결혼한 라지푸트 공주와 무굴 제국을 통치하는 그녀의 아들 자한기르는 암베르 출신이었다. 따라서 라지푸트와 무굴 궁전의 결속은 확고했다. 1700년과 1744년에 걸쳐 자이푸르는 마하라자 자이 싱 2세(Maharaja Jai Singh II)의 통치를 받았다. 그는 사와이(Sawai) 즉 '1과 4분의 1' 이라는 의미의 이름을 무굴 황제 아우랑제브로부터 부여받았는데 자신의 이름을 따서 붙여준 위대한 할아버지보다 훨씬 더 위대하다는 것을 말해준다. 1727년에 사와이 자이 싱은 암베르의 언덕 요새가 그의 지위에 비해 너무 작다고 여기고 8킬로미터 정도 떨어진 평원에 자신을 이름을 붙인 수도를 세우기로 결심했다. 질서정연하게 대칭으로 놓여 있는 자이푸르의 계획된 도시는 라지푸트 왕국의 상황에서 보면 놀랄 만한 일이다. 중심적이든 부차적이든 간에 모든 거리는 9평방 구획으로 된 격자 구조에서 90도 각도로 만나고 있다.

언덕면을 따라 있는 호수를 수도 안에 두려고 했던 자이 싱은 일반적인 평면에서 약간 벗어나 한 구획을 다시 배치했다. 이 평면계획에 의해 사람들을 직업에 따라 은 세공사, 도공, 목공, 직공 등으로 나누어 거리를 할당해주었다. 암석조각과 벽돌을 이용하여 7년이라는 매우 짧은 시간에 도시를 건설했다. 그러나 많은 사랑을 받았던 무굴 건축의 적색 사암의 외관과 유사하게 자이푸르 건물들은 모두 잿빛 핑크로 칠했다. 도시 중심의 궁전은 방과 회관, 안마당이 연결된 하나의 건축물로 취급되었으나 좌우 대칭으로 균형을 이루고 있다. 궁전과 가까이에 있는 천문대(그림234)에는 놋쇠 원진과 도구뿐만 아

234
자이 싱,
잔타르 만타르
천문대,
자이푸르,
1740년경

235
하바마할,
자이푸르,
1799년경

니라 거대한 적색 사암의 건축물이 장대하게 서 있다. 이 건물은 천문학자로 유명한 자이 싱이 개인적으로 계획한 것이다. 자이푸르에서 가장 유명한 건물은 1799년에 증축된 하바마할(Hava Mahal : 바람의 대저택)로 여성들이 미풍을 즐기며 경치를 내려다보는 제나나 영역에 있다(그림235). 건물의 정면은 좌우 대칭의 균형에 대한 자이푸르의 열망을 잘 보여준다.

1730년에 자이푸르는 한창 공사를 하고 있었다. 메와르 라나들의 힘은 약화되어 인도 서부 지평선의 새로운 강력한 통치자인 마라타 족장에게 많은 공물을 바쳐야만 했다. 브힘 싱(Bhim Singh, 1778~1828년 재위) 라나는 마라타족에 대항하여 영국에 보호를 요청하자 콜로넬 토드는 영국의 정치적인 대행자로서 우다이푸르에 도착했다. 토드는 브힘 싱과 아주 가까운 친구가 되었으며 그를 존경했다. 이러한 우정은 자가트 싱의 『라마야나』를 그에게 선물로 준 데에서 알 수 있으며 이 작품은 현재 런던의 대영도서관에 전해지고 있다.

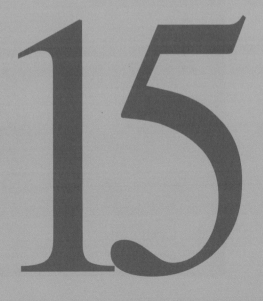

15

자신의 손에 높이 들고 있는 십자가를 경이롭게 바라보는 등신대 크기의 수염이 달린 성인상은 목조에 채색을 한 작품으로 봄 지저스 (Bom Jesus : 선한 예수) 성당의 보관소에 안치되어 있다(그림236). 이 조각상은 후광을 갖춘 것으로 발목까지 내려온 검은색 제복을 입고 그 위에 흰 레이스를 댄 백의(白衣)를 걸쳤으며 목 주위에는 수를 놓은 어깨걸이가 내려와 있다. 산 프란시스코 하비에르(San Francisco Xavier)를 표현한 이 조각상은 고아에서 많은 사랑을 받고 있는 수호 성인이다. 그의 시신은 봄 지저스 성당의 호화롭게 장식된 제단 한쪽에 안치되어 있다. 목재와 도금 장식이 조화를 이루고 있는 성당의 내부 장식은 '인도풍의 바로크' 또는 포르투갈의 마누엘 왕 이후 마누엘린 (Manueline)이라 부르는 양식의 전형적인 특징이다. 봄 지저스 성당을 비롯하여 고아에 세워진 훌륭한 성당들은 작은 힌두교 사원의 높이 만한 큰 제단 뒤에 스크린 같이 높이 솟은 장식 칸막이가 있다.

1498년 세 척의 포르투갈 범선이 바스코 다 가마(Vasco da Gama)의 지휘 아래 인도의 남서쪽 해안에 도착했다. 이 배들은 10개월 전에 리스본을 떠난 것으로 당시 지중해를 통한 아시아까지의 직통 항로는 아랍이 장악하고 있었기 때문에 아프리카를 돌아서 긴 항로를 거쳐온 것이다. 마누엘(Manuel, 1495~1521년 재위) 왕이 다스리는 포르투갈은 100만 명 정도의 인구를 가진 작고 가난한 나라였다. 그럼에도 불구하고 포르투갈은 멀리 떨어져 있는 인도에 자신들의 땅을 개척했다.

무굴 제국이나 데칸 고원의 술탄 왕국과 힌두의 통치자 비자야나가라는 인도의 주변 바다를 중요하게 생각하지 않았다. 단지 캘리컷 (Calicut)의 자모린(zamorin)이나 코친(Cochin)의 라자들과 같은 바다 가까이에 있는 작은 왕국의 통치자들만 바다를 염두에 두고 있었다.

약 1500년까지 인도를 둘러싼 바다에서는 평화롭게 무역이 이루어지고 있었다. 그러나 포르투갈이 이 지역에 들어오면서 모든 게 변하기

236
「산 프란시스코
하비에르 상」,
목조에 채색,
봄 지저스 성당,
벨라 고아,
17세기 초

시작했다. 포르투갈의 마누엘 왕은 바스코 다 가마의 '인도 발견'에 크게 기뻐하며 인도 앞바다에 요새를 세우고 그곳에 주둔하기 위해 대군을 파견했다. 1505년 최초의 총독으로 부임한 알메이다(Almeida)는 인도국을 건립했으며 그의 뒤를 이은 야심만만하고 결단력 있는 알부케르케(Albuquerque)는 인도를 통합하는 책임을 맡았다. 고아 해안은 1510년 포르투갈이 장악한 후, 1530년에 이르러 정식으로 인도 주재 포르투갈의 수도가 되었으며 이후 약 430년간 계속되었다.

포르투갈은 곧 아프리카, 마카오, 인도 등을 포함하여 인도 해안 전역에 50여 개의 요새를 세워 이 지역을 통치했으며 100여 척의 무적함대를 동원하여 인도양을 거점으로 하는 동방무역을 장악했다. 그들은 수에즈 운하를 통한 무역을 차단하여 향신료를 독점하게 됨으로써 싼 가격으로 원료를 구입하여 300퍼센트 가까운 이윤을 남기고 유럽에 판매할 수 있었다. 특히 고기를 가공하고 보존하는 데 꼭 필요한 향신료인 후추의 경우는 사치 품목이 아니었으므로 그에 따른 수익은 엄청난 것이었다. 그 다음으로 포르투갈은 아시아의 주변 바다에 선로를 정하고 선박의 항로 운항에 대한 결정권을 행사했으며 수수료를 받고 화물을 보관할 장소를 판매했다. 결국, 포르투갈은 아시아 근해의 주인임을 자처하며 특정 선박이 특정 지역에서 무역할 수 있는 면허장인 카르타즈(cartaz)를 발행하게 되었다. 카르타즈가 없는 선박에 실린 수하물은 포르투갈의 무적함대가 압수했다. 그들의 우수한 포병대와 대포의 반동에 잘 견디는 배는 포르투갈을 무적의 함대로 만들었다. 포르투갈의 무적함대는 두려운 존재였지만 동시에 존경할 만한 대상이기도 했다.

150킬로미터의 해안선을 따라 야자나무가 심어진 고아의 수도 벨라 고아(Velha Goa)는 만도비(Mandovi) 강을 따라 펼쳐지는 일곱 개의 언덕 위에 있다. 20세기의 사회학자 길베르토 프레이레(Gilberto Freyre)는 고아를 '열대 지방의 로마'로 묘사했다. 고아는 포르투갈에게 점령되기 이전에 잠시 힌두의 비자야나가라 제국의 통치를 받았던 지역이다. 고아는 들판과 과수원으로 서정적인 분위기가 가득하며 해안을 따라 있는 비옥한 땅에서는 많은 농산물을 수확했다. 그러나 포르투갈은 영농에 별로 관심이 없었기 때문에 얼마

후 고아는 곡식을 비롯한 많은 식량을 수입에 의존하게 되었다. 1600년경에 이르러 벨라 고아는 만도비 강을 따라 2.5킬로미터 정도 확장되고 인구는 약 7만 5천 명으로 증가됨으로써 포르투갈 상인들이 말을 매매하는 장소로 이용했던 주요 시장인 비자야나가라보다 약간 작은 도시로 발전했다.

포르투갈은 인도에서 기독교가 낯선 존재가 아니라는 사실을 발견했다. 성전에 따르면, 성 토마스(Thomas)는 52년 이전에 고아 남부의 말라바 해변에 도착하여 그곳에 소수의 시리아 교회를 설립했다고 한다. 포르투갈인들은 말라바에서 번창한 시리아의 기독교 공동체를 세웠다. 또한 포르투갈이 점령하면서 기독교 세계의 중심을 로마와 교황으로 보는 로마의 가톨릭교가 인도에 소개되었다. 아우구스티누스 교단과 프란체스코, 도미니쿠스 수도회 등을 포함하는 가톨릭의 여러 분파들이 인도에 전해졌다. 그 가운데 인도에서 가장 영향력 있는 단체는 테아티노 수도회로 알려진 이탈리아의 교단으로 이 교단은 한때 포르투갈의 왕과 연합함으로써 고아 지방에 정착하게 되었다. 테아티노 수도회는 신에 의존하는 인간의 존재를 강조하는 것으로 이러한 교리는 업의 필연성을 믿는 인도인들에게 쉽게 수용되었다. 또 다른 중요한 가톨릭 단체로는 예수회가 있다. 예수회는 악바르 황제가 통치하는 무굴 제국 궁정에 세 명의 기독교 사절단을 보냈으며 1556년에 아시아에서는 처음으로 고아에 인쇄소를 설립했다. 그러나 1683년에 포르투갈이 예수회의 활동을 의심하게 되면서 고아 지방에서 이들의 활동은 금지되었다. 1761년에는 포르투갈 왕에 대항하는 음모에 연루되어 고아에서 추방되었다. 이후 1935년에 이르러서 고아에서 다시 포교 활동을 할 수 있게 되었다. 그 동안 예수회의 선교사들은 뭄바이 같은 주변 지역으로 이주하여 선교함으로써 인도에서 가장 중요하며 존경받는 가톨릭 단체로 성장했다. 또한 이 시기에 예수회가 건립한 학교와 대학은 인도에서 가장 유명한 교육기관이다.

고아의 종교사에서 가장 영향력 있는 인물 가운데 한 사람은 1542년 고아에 왔던 프란시스코 하비에르라고 할 수 있다(그림236). 그는 가난하고 병들고 힘없는 사람들을 돌보았으며 많은 사람들을 개종시켰다. 1544년에는 한 달 동안 포르투갈이 통치하는 남쪽 지방의 트

237
봄 지저스 성당,
벨라 고아,
1605

라방코르(Travancore) 주(州)에서 1만 명의 마을 사람들에게 세례를 주었다고 한다. 하비에르는 인도에서 5년을 보낸 후, 중국으로 건너가 1522년에 중국 해안의 한 섬에서 죽었다. 그를 수행했던 중국인 하인이 그의 시신이 썩는 것을 방지하기 위해 석회와 함께 시신을 나무관에 넣어 해변가에 묻었다. 3개월 후에 다시 파냈을 때, 불가사의하게도 시신은 부패되지 않은 상태였다. 그후 하비에르의 시신은 말라카로 옮겨졌으며 결국 고아에 도착하여 1605년에 완공된 봄 지

저스 성당에 안치되었다. 홍토(紅土, laterite)와 회반죽을 사용하여 지은 봄 지저스 성당은 3층으로 된 건물이다. 내부에는 도리아식, 이오니아식, 코린트식의 세 가지 기둥 양식을 모두 사용했다(그림237). 포르투갈인들은 해외에 건립한 건축물들을 통해 자신들이 고대의 위엄 있는 혈통의 후예임을 보여주고자 했을 것이다.

1614년 교황 폴(Paul) 5세의 명에 따라 산 프란시스코 하비에르의 팔이 로마의 계수(Gesu) 2세의 성당에 안치되었다. 이에 대해 신학자 안토니오 비에라(Antonio Viera, 1607~97)는 전세계를 하비에르의 두 팔로 받아들였다고 했다. 즉 "한쪽 팔은 아시아 기독교의 정상에 있는 고아와 동방을 안고 있고 또 다른 팔은 전세계와 기독교의 정상에 있는 로마와 서방을 안고 있다."

하비에르의 시신은 결국 1665년에 건립된 봄 지저스 성당의 부설 예배당에 안치되었다. 이 예배당의 벽은 하비에르의 생애와 그가 행한 기적을 그려넣은 커다란 패널로 장식되어 있다. 시신은 1640년경 이탈리아인이 디자인하고 고아의 세공인이 만든 은으로 장식된 석관에 안치되었다. 석관이 놓인 대리석 대좌는 피렌체의 명장이 만든 것으로 1700년경 이탈리아의 토스카니 공작이 기증한 것이다. 하비에르의 시신은 종종 대중에게 공개되었다. 그러나 이러한 전시는 시신을 말라 쪼그라들게 하여 결국 1952년에는 밀폐된 유리관 안에 보관하게 되었다. 고아인들에게 있어 하비에르는 의심할 여지 없는 고아의 군주이자 주인인 '고엔초 사이브'(Goencho Saib)라고 생각했을 것이다. 시신의 탈수 현상은 이 성인의 신성함을 약하게 만들지 못했으며 오히려 타락한 시대의 예시로 보았다.

고아에서 포르투갈이 건립한 가장 큰 기념물은 산타 카타리나(Santa Caterina)를 위한 대성당이라고 할 수 있다. 길이가 76미터이며 1562년에 건립되기 시작하여 90년 후에 완공되었다(그림238). 고아에 건립된 다른 성당들과 마찬가지로 이 대성당은 홍토로 만든 벽돌로 지은 후 벽토를 칠해 완성한 것이다. 천장은 고유의 방식에 따라 목재를 사용했다. 성당의 본당과 복도가 같은 높이로 지어진 이 건물은 무명의 건축가가 건립한 것으로 이베리아 반도에서 유행한 '공회당식 성당'을 모델로 하고 있다. 이러한 교회는 창문이 외벽에

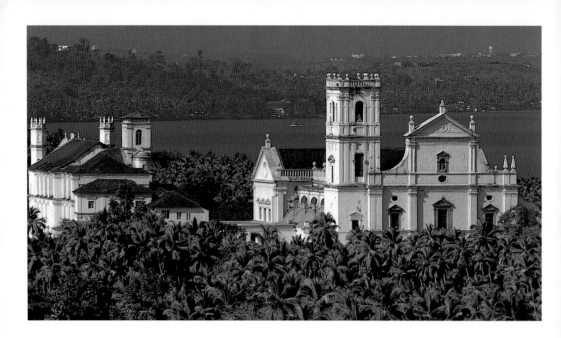

238-239
산타 카타리나를
위한 대성당,
벨라 고아,
1562~1651
위
전경
오른쪽
내부의 제단 장식용
칸막이

만 유일하게 있기 때문에 내부는 어두운 편이다. 약 35년 뒤에 필립 왕의 명을 받아 고아에 파견된 건축가 줄레스 시마오(Jules Simao)는 이 대성당을 고딕풍의 성당으로 바꾸어야 할 필요성을 느꼈다. 그는 이 성당의 본당을 회랑의 지붕 위로 한층 더 솟아 있으며 상층부에 창문을 만들어서 빛이 본당까지 들어오게 하려 했다. 그러나 대성당은 이미 공사를 하고 있었기 때문에 시마오는 기둥을 길고 가는 각주(角柱)로 대체하여 높고 확대된 내부공간을 만드는 등 일부만 수정할 수 있었다. 제단 뒤에는 목재로 만들고 그 위에 금박을 입힌 칸막이가 있고 꼭대기에는 십자가에 매달린 예수가 안치되어 있다. 이 칸막이가 보여주는 비율과 금박의 화려함은 가히 놀랄 만한 것이다(그림239). 중앙 패널의 둥근 벽감 속에는 산타 카타리나가 안치되어 있으며 똑같은 크기의 다섯 개의 다른 벽감 속에는 그녀의 일생이나 신화과 관련된 이야기들이 묘사되어 있다. 또한 기단부를 따라 열두 명의 사도와 교회의 성직자들이 배치되어 있다. 이 대성당의 나무로 만든 격자 스크린에는 정교한 아라베스크 무늬가 조각되어 있으며 때로 채색된 나무로 된 천사상이 덧붙여져 있기도 하다.

유럽 양식으로 지어진 초기의 건축물 가운데 두번째로 인상 깊은 것은 성모 마리아에게 바친 장대한 테아틴(Theatine) 성당이다. 이

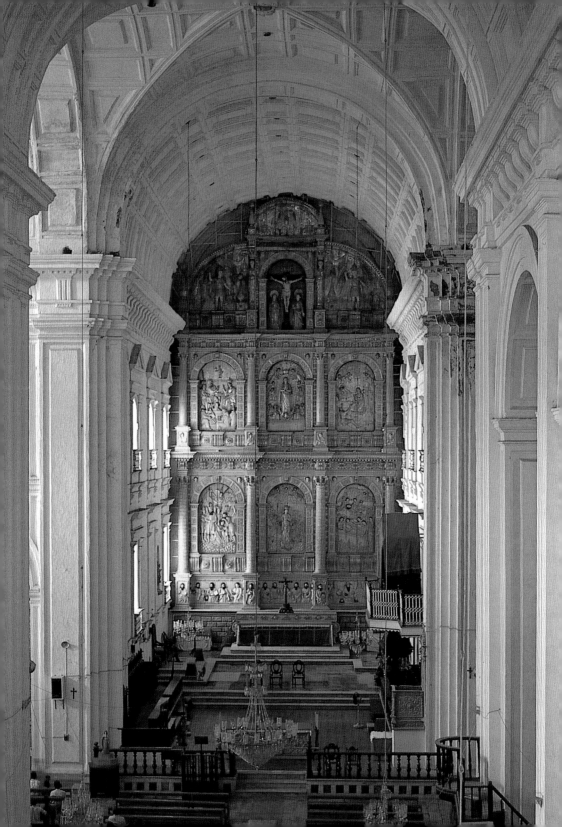

240
프란체스코
만코,
성모 마리아를
위한 테아틴
성당의 돔의
내부,
벨라 고아,
1656~61

건물은 이탈리아의 건축가 프란체스코 만코(Francesco Manco)가
설계한 것으로 돔은 빛으로 충만하며 로마 베드로 대성당의 돔 형태
에서 영향을 받은 것이다(그림240). 돔의 가장자리 아랫부분에 새겨
진 라틴 문구는 유명한 「마태복음」6장 33절의 말씀이다. "그러므로
너희는 먼저 하느님의 나라와 하느님께서 의롭게 여기시는 것을 구하
여라. 그러면 이 모든 것도 곁들여 받게 될 것이다." 포르투갈은 벨라
고아에 많은 성당을 건립하고 마을과 촌락에 작은 예배당과 수녀원을
세우기 위해 막대한 돈을 투자했다. 예를 들어, 산타 모니카(Santa
Monica) 수녀원은 1605년에 100여 명의 수녀를 수용했으며 입소를
바라는 많은 대기자가 있었다. 이 건물은 후에 군사기지로 사용되기
도 했으나 1964년에 고아가 인도의 한 주(州)가 된 후 복원되어 오늘
날 아시아에서 가장 크고 중심이 되는 수녀원이 되었다.

포르투갈보다 100년 후에 아시아에 들어온 네덜란드는 남동부 아
시아에서 성공적으로 활동을 함으로써 인도양에서 포르투갈이 독점
하고 있던 무역행위가 끝나게 되었다. 네덜란드는 15년간 고아를 봉
쇄하여 50여 개에 달하던 포르투갈의 요새가 1666년경에 이르면 단
아홉 개로 줄어들었다. 이 지역의 경합에 영국까지 가세하여 포르투
갈의 수난은 더욱 심해졌으며 마라타 족장들의 세력이 확장되고 있
었던 것 역시 골칫거리였다. 17세기 말 벨라 고아는 상업이 쇠퇴하
여 경제기반 또한 무너지고 있었고 식수는 오염되었으며 거리는 쓰

레기와 오물로 가득 차 있었다. 모기들은 이 도시를 유령도시로 만들 정도로 위험한 전염병을 가져다주었다.

벨라 고아가 완전히 약화되지는 않았다 하더라도 1650년에서 1750 년 사이의 쇠퇴기에 고아에서 가장 화려한 성당들이 건립되었다는 사실은 기이한 일이다. 1681년에서 1695년에 걸쳐 탈라울림(Talaulim)에 길이 51미터에 이르는 산타나(Santana) 또는 성 안나(Anne)라 부르는 성당이 건립되었다. 산타나 성당은 유럽 형식을 따른 것이라기 보다는 인도 건축가들의 건물 증식에 대한 편애를 보여주는 것 같다. 그것은 내부가 다섯 칸으로 구획된 5층짜리 건물이며 내부에는 유럽에서 보통 하나만 사용하는 기둥 위의 수평 부분을 두 개 설치하여 높이가 두 배가 된 느낌을 준다. 산타나 성당의 최고의 가치는 이유는 분명하지 않지만 건축 양식의 특성을 거부한 둥근 천장이다. 이 천장은 뾰족한 형태의 아치와 구획 테로 이루어진 전통 고딕 건축의 궁륭(穹窿) 천장에서 비롯되었지만 천장의 정점에서 건축가는 평면적 요소를 도입했다. 즉 궁륭의 정점에서 면들을 융합시켜 하나의 평면으로 만들었으며 그 안에는 사각형으로 된 일련의 장식 패널을 조각했다. 산타나 성당은 이와 유사한 천장을 보여주는 다섯 개의 성당만큼이나 훌륭한 것이며 이 성당들은 모두 포르투갈의 힘이 쇠퇴했을 때 건립된 건물들이다.

포르투갈은 인도 통치 초기에 성상(聖像)과 회화들을 유럽에서 가져왔다. 그러나 17세기가 되면, 포르투갈은 기독교를 믿지 않는 사람들이 성상을 제작하는 것을 성당이 반대했음에도 불구하고 인도 조각가들에게 성상제작을 의뢰했다. 고아인들은 나무와 상아 조각에 뛰어났다. 성 안나와 어린아이로 묘사된 성모 마리아를 조각한 채색의 목조상(그림241)과 선한 목자로 묘사된 어린 예수를 새긴 상아 조각 등이 그 예이다. 이와 같이 부드럽고 단순한 선으로 표현된 18세기의 조각상들은 날카로운 윤곽선을 사용하는 포르투갈 바로크의 이미지와는 대조되는 것으로 인도 조각가들의 솜씨를 보여준다. 고아의 은이나 금 세공인들은 가톨릭 의식에 사용되는 성배, 향로, 행렬에 쓰는 제등, 왕관 등과 같은 훌륭한 물건들을 만들었다. 성체안치기 위에 매달린 종은 힌두교의 유품이다. 고아의 성당 광장에는 성당을 축소시킨 것 같은 십자형 광장이 돌과 벽토로 만들어져 있다. 반면 성

241
성 안나와
어린아이 모습의
성모 마리아,
18세기,
목조에 채색,
고아,
라촐라
기독교미술관

당의 설교단은 아름다운 소용돌이 무늬와 기둥 장식, 펜던트, 주름 장식, 장식술, 천개 등으로 화려하게 꾸며져 있다. 로코코라는 용어는 후대의 고아 미술을 가리키는 말이지만, 17세기 이후에 고아는 유럽 미술의 영향을 받지 않았다는 사실에 주목해야 한다. 이 점은 새로 유입된 양식이 점차 인도화되었다는 관점에서 이해할 수 있다.

고아의 수도를 판짐(Panjim)으로 옮긴다는 결정이 내려지자 벨라 고아의 주거지들은 새로운 도시를 건설할 건축자재로 쓰기 위해 파괴되기 시작했다. 고대의 성당조차 채석장보다 더 나을 것 없이 취급되었다. 건물의 지붕을 없애고 몬순 기후의 비 때문에 건물이 붕괴되자 홍토의 벽돌을 다시 사용할 수 있었다. 이러한 계획된 파괴 행

위는 1820년에 시작되어 53년간 계속되었다. 20세기 초 고아의 기념비적인 성당 파괴를 목격한 프레이레는 의미심장한 말을 했다. "어떤 유럽인도 포르투갈인이 고아에서 동방의 유적들에 대해 했던 것처럼 잔혹한 행동은 못할 것이다."

고아의 통치는 공공연하게 가톨릭의 이름으로 행해졌으며 1540년에 설립된 종교재판소는 힌두교 사원의 파멸을 가져왔다. 힌두교 승려들은 가장 신성하게 여기는 신상을 모아 안전한 장소로 옮겨야 했다. 고아의 건축가들이 힌두교 사원을 재건했을 때 그들은 사원의 모습을 변형시켰다. 산 정상의 모습과 유사한 사원의 시카라를 포기하는 대신에 건축가들은 팔각형의 드럼 위에 놓인 돔을 성소 꼭대기에 올려놓았다. 때로는 전형적인 사원 양식에서 흔히 볼 수 있는 구획테가 있는 아말라카를 정상부에 배치하기도 한다. 힌두교 사원에 돔을 올리게된 것은 이슬람의 사원 양식과 또 한편으로는 고아에 세워진 돔을 얹은 기독교 교회에서 영향을 받은 것이다. 고아의 힌두 사원 가운데 가장 이른 시기의 예는 1668년 나르벰(Narvem)에 세워진 것으로 사프타코티스바라(Saptakotisvara) 즉 '7,000만의 군주'라는 시바 사원이다. 인도 전역에 세워진 힌두교 신전의 양식을 보면, 고아 사원의 지붕은 낮은 현관에서 점차 높아지면서 성소의 돔이 있는 본당 홀까지 이어진다. 이와는 반대로 성당의 정면은 가장 높은 정점을 이루고 있다. 산타두르가(Shantadurga), 즉 평화의 두르가 사원을 원래 장소인 벨라 고아 근처에서 마라타족이 지배하던 카울렘(Kaullem)으로 옮겨 재건하게 된 것은 이후 고아 지방의 사원 건축을 보여주는 좋은 예이다(그림242). 이 사원은 1730년에서 38년경 홍토로 지은 것으로 성소 위에는 돔을 얹은 세 개의 팔각형 드럼이 높이 솟아 있다. 특히 불을 밝히기 위해 각 층마다 설치한 벽감에서 고아 지방의 독특한 형태의 사원 건축이 힌두교 사원에 미친 영향을 알 수 있다.

포르투갈이 인도에 도착한 지 4세기 후, 전세계에 걸쳐 유럽의 식민제국들이 자신들의 권력을 각 나라에게 이양했을 때에도 포르투갈은 인도에서 떠날 준비가 되어 있지 않았다. 이 때문에 1961년에 독립 인도 최초의 수상인 판디트 네루(Pandit Nehru)는 포르투갈의 통치가 끝나자 포르투갈이 점령했던 영역을 인수받기 위해 대군을 보

냈다. 포르투갈이 인도 문화에 어떤 공헌을 했는가에 대해서는 아직 논의되지 않았다. 그 가운데 하나로 기독교의 포교를 들고 있다. 그러나 개종 이후 세대들에게 카스트 제도와 개종 전의 믿음은 여전히 중요한 역할을 했다. 오늘날 인도의 기독교인들은 스스로 힌두 기독교인 또는 이슬람 기독교인이라고 부르기도 한다. 이는 그들이 기독교 신앙을 따르면서도 동시에 기독교로 개종하기 이전에 믿었던 종교의 기념일들을 지킨다는 사실을 말한다. 인도인들은 자신을 통치하는 세력에 따라 서로 다른 역사를 체험했으며 그들이 인도에 소개한 많은 것을 받아들였다. 오늘날 인도의 주요 산물인 땅콩이 포르투갈인이 아프리카에서 가져온 것이라는 사실을 아는 사람은 거의 없다. 고아 지방의 특산물이자 페니(feni) 양주의 원료인 캐슈(cashew) 열매도 브라질에서 수입한 것이다. 오늘날 인도의 양념 중 가장 중요한 붉은 칠리는 포르투갈이 브라질의 페르남부코 지방에서 가져온 것이다.

242
산타두르가
사원의 탑,
카울렘 근처,
고아,
1730~38

16

243
프레더릭
스티븐스,
빅토리아 역,
뭄바이,
1878~87

　뭄바이의 중심에 있는 웅장하고 화려한 건축물인 빅토리아 역은 주요 철도역으로 거대한 돔과 첨탑, 작은 장식탑들로 구성되어 있다 (그림243). 이 건물은 대인도반도철도(GIP)의 본부로서 프레더릭 스티븐스(Frederick W. Stevens)가 설계했으며 25만 파운드 이상의 비용이 들었다. 또 이것은 "영국인의 눈을 통해본 자나두(Xanadu)"라고 설명될 정도로 상당히 색다른 모습이다. 영국의 인도 통치가 절정이었던 1878년에서 87년경에 건립된 장엄하면서도 혼합된 건물은 대부분 베네치아의 고딕 양식으로 되어 있지만, 인도 사라센이라는 인도화된 요소를 다소 포함하고 있다. 빅토리아 역은 빅토리아 여왕의 통치 50년을 기념하기 위해 개통한 것으로 영국의 위대함과 우월성을 보여준다. 사암으로 지어진 이 건물에는 전진을 의미하는 돔을 얹은 중앙탑이 있는데 높이 4미터로 하늘을 향해 높이 솟아 있다. 커다란 스테인드글라스 창문과 궁륭 천장으로 장식된 내부는 비종교적 세속의 대성당이라고 할 수 있다. 애베르딘(Aberdeen) 산의 화강암으로 장식된 코린트식 기둥은 중앙탑 바로 밑에 있는 역장의 사무실로 이어져 있는 계단을 따라 배치되어 있다. 당시 총독의 부인이었던 더퍼린 (Dufferin) 여사는 이 건물이 밀려드는 열차 승객을 수용하는 단순한 목적에 비해 지나치게 호화롭다고 생각했다. 그러나 철도는 인도에서 영국이 자랑하는 가장 커다란 자본주의 산업이었다. 이 건물이 어떻게 인도에 대한 영국의 통치력을 상징하게 되었는가를 이해하기 위해서는 약 250년 전으로 거슬러 올라가야 한다.

　무굴 제국이 절정에 있었던 1613년에 인도의 서부 해안에 도착한 영국인들은 수라트(Surat) 항구에 해외출장소라는 작은 무역 센터를 개설했다. 무굴인들의 포르투갈에 대한 반감에 힘입어 영국은 델리에서 권력의 핵심에 접근할 수 있었다. 수라트에서 벌어진 포르투갈과의 싸움에서 해군력을 과시한 영국은 포르투갈로부터 무굴 제국을

방어해준 대가로 무역과 성지순례에 관한 중요한 특권을 얻어냈다. 이러한 절호의 기회를 이용해 영국은 마드라스와 칼리카타로 진출하고 곧이어 뭄바이에도 세력을 미쳤다. 그리고 이들 도시에 웅대한 건물들을 세우기 시작하면서 인도의 모습이 변하게 되었다. 인도에서 영국이 세운 건축물들은 상징적인 의미를 갖고 있는데 그들은 장엄한 건물을 통해 문화의 위대함이 나타난다고 믿고 있었다. 지배권력의 통치 이념에 따라 변해온 각 시대의 다양한 건축 양식 가운데 신중하게 선별하여 설계함으로써 인도의 도시는 변화를 겪게 되었다.

인도에서 영국이 지은 건축의 표현 방식은 세 단계로 나누어지는데 각 단계는 인도에 대한 영국의 통치개념을 반영한 것이자 영국이 인도에서 '자신'을 구축해나간 방식이었다. 영국은 초기에 무굴 제국의 중심인 델리에서 약간 떨어져 있는 마드라스, 칼리카타, 뭄바이에 요새를 세웠다. 요새는 원주민들이 이주하여 고립된 장소로 주로 군대 수비대가 거주하거나 정부의 중심지 역할을 했다. 요새가 없는 조그만 마을에는 막사를 설치하여 군대가 주둔했으며 그 주위에는 관료들을 위한 민간인 구역도 있었다. 그러나 원주민들과 융합하는 경우는 없었다. 영국은 동인도 회사가 인도를 통치했던 초기(1772~1858년)에는 자신들이 사용할 공공건물을 신고전주의 양식이라는 유럽식 건축 양식에 따라 건립했다. 이 시기 건축의 대표적인 예로는 인도 남부에서 프랑스군을 패배시킨 후 총독이 된 클라이브(Clive)경이 마드라스에 세운 대연회장을 들 수 있다. 높은 단 위에 세워진 이 건물은 정면에 2층으로 이어지는 그리스식 열주가 배치되어 있고 계단에는 스핑크스가 양쪽에서 지키고 있다(그림244). 이 대연회장은 1802년 당시 마드라스에 머물고 있던 영국 사교계의 유명인사들이 모두 참석한 가운데 장대한 무도회장으로 개관되었다.

영국인들은 '폭동'이라고 하는 반면에 많은 인도인들은 '독립을 위한 첫번째 항쟁'이었다고 말하는 1857년의 사건은 영국의 인도 통치를 중단시켰다. 더 나아가 영국이 인도에 세운 건물의 표현 방식에도 변화를 가져왔다. 짧은 기간에 일어난 격심한 봉기 때문에 영국인들은 인도인들을 비열하고 믿기 힘들며 거짓말을 잘하는 사람들이라고 비난하게 되었다. 물론 양쪽 진영에서는 잔학한 행위가 행해졌

다. 이후 영국은 인도에서 자신들의 존재 가치를 평가하고 당시에 일어났던 사건들이 자신들의 통치권을 강화시켰다고 판단하게 되었다. 그 결과, 1858년에 동인도 회사가 해산되었으며 무굴 제국의 마지막 황제는 미얀마로 추방되었다. 또한 영국의 총독을 대신하여 정부의 최고위가 왕권의 대리인으로 인도를 통치하게 되었다. 그후 곧이어 빅토리아 여왕은 자신이 인도 황후임을 선포했다.

이제 영국은 무굴 제국과 인도의 과거로부터 정당하고 토착적인 방식으로 통치권을 이양받은 지도자로서 부각시키기 위해 다양한 노력을 기울였다. 이와 같은 위임통치령은 건축에도 반영되었다. 따라서 인도 건축의 원형으로 간주된 무굴 제국과 술탄 왕국의 건축 양식에서 선택한 인도풍의 요소가 신고전적인 양식이나 당시 유행했던 고딕의 복고 양

244
대연회장,
총독 관저,
마드라스,
1802

식과 결합되어 인도 – 사라센(Indo-Saracenic) 양식이 등장했다.

인도에서 영국 건축이 보여준 세번째 표현 방식은 1911년에 시작되었다. 이해 영국은 칼리카타를 버리고 무굴 제국이 통치했던 델리로 들어가 소위 대영제국의 인도 통치권을 확립할 수 있는 새로운 수도를 건설했다. 허버트 베이커(Herbert Baker)는 그의 동료 건축가인 에드윈 러티언스(Edwin Lutyens)에게 보낸 편지에서 수도는 "인도식도 아니며 영국이나 로마식으로 세워서도 안 되며 반드시 대영제국의 모습이어야 한다"고 한 점에서 새로 건립되는 이 수도를 통해 제시하고자 했던 대영제국의 비전을 알 수 있다.

제1단계 건축은 마드라스(오늘날의 첸나이)에서 시작되었다. 마드라

스는 자연 그대로의 항구가 없어 승객들이 뭍으로 오르기 위해서는 작은 배로 갈아타야 했지만 동인도 회사가 초창기의 정착지로 삼았던 곳이다. 영국인들의 저택은 해안을 따라 세워졌으며 저택의 표면은 바다조개를 태워 만든 것으로 반짝거리는 광택이 나는 치장 벽토의 일종인 추남으로 마감했다. 1781년 런던에서 온 작가 윌리엄 호지스(**William Hodges**)는 "구름 한점 없이 맑게 갠 푸른 하늘과 반짝이는 흰 건물, 눈부신 모래사장과 검푸른 바다는 영국인에게 완벽하면서도 새로운 조화로 비쳐졌다"고 말할 정도로 마드라스의 아름다움에 매혹되었다.

클라이브 경이 벵골 지방을 함락시켰기 때문에 칼리카타는 영국이 인도를 통치하는 동안 수도이자 중심지 역할을 하게 되었다. 초창기에 칼리카타를 방문한 사람들은 이곳을 '궁전의 도시'라고 불렀다. 런던의 좁은 도로를 배경으로 아담하게 세워진 건물들에 비해 칼리카타의 에스플러네이드(**Esplanade**)와 초우링기(**Chowringhee**) 같은 대로를 따라 늘어선 영국의 조지식(**Georgian**) 건물들은 말 그대로 대저택이었다. 호지스는 "이 도시의 외관은 알렉산드로스 대왕이 통치하던 그리스 시대의 도시와 유사하다"고 말했다. 웰즐리(**Wellesley**) 경이 칼리카타에 지은 총독 관저는 10만 5천 제곱미터에 이르는 공원 안에 위치해 있다(그림245). 이 관저는 마드라스에 있는 이전의 총독관저와는 비교할 수 없을 만큼 웅장하다. 이 관저의 모델이 된 더비셔(**Derbyshire**)에 있는 스카스데일(**Scarsdale**) 경의 바로크식 전원주택인 케들스턴(**Kedleston**) 홀보다도 훨씬 당당하고

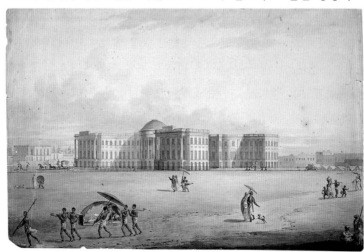

245
제임스 모팻,
「총독 관저」,
칼리카타,
1798~1803,
1802년경,
종이 위에
수채화,
44×67.5cm,
런던,
인도 공립도서관

장엄했다. 3층으로 세워진 이 건물은 커다란 계단 입구, 넓은 베란다, 단순한 장식으로 된 중앙의 낮은 돔으로 구성되어 있다. 커다란 중앙 부분에는 대식당이나 황제의 방, 대리석의 방, 무도회장과 같은 공식 행사를 위한 방이 배치되어 있다. 모든 방향에서 출입이 가능한 이 건물의 네 개의 날개 부분은 중앙 권력의 확장을 의미했다. 이 관저는 1803년 성대한 무도회와 더불어 개관되어 있다. 런던에 있는 동인도 회사의 임원들은 이 건물을 짓기 위해 167,359파운드에 달하는 막대한 비용을 들인 데 대해 비난을 하며 웰즐리를 소환하기도 했다. 그러나 이 관저는 "인도는 군주라는 생각을 갖고 궁전에서 다스려야 할 곳이지 모슬린제 옷이나 남색 염료를 다루는 소상인이라는 생각을 갖고 전원주택에서 다스리는 곳은 아니다"라는 성명으로 정당화되었다. 이는 인도에 대한 영국의 목적이 더 이상 상업에 있지 않다는 것을 확실히 하고 이제 공공연히 제국의 야심을 드러내기 시작했다.

영국은 자신들이 통치하는 도시로 이주한 영국인들을 위해 작은 성당을 건립했다. 마드라스의 성 앤드류(Andrew) 성당이나 칼리카타의 성 요한(John) 성당이 그 예들이다. 포르투갈이 인도를 통치하면서 종교의 개종과 자신들이 지은 성당으로 건축의 장엄함을 가장 중시했다면, 영국은 인도를 종교가 아닌 다른 방식으로 통치했다. 그러나 영국인들이 점차 무굴 제국 이전의 인도에 대해 연구하기 시작하면서 고대 인도의 엄청난 문화와 직면하게 되었다. 영국인들은 인도의 문화가 한때 번창하다가 쇠퇴하게 된 사실에 주목했다. 사실 제임스 밀(James Mill)은 1818년에 쓴 인도 역사에 관한 글에서 당시 인도 사회를 "끔찍한 상태"라고 기술하였다. 영국은 자신들이 인도에서 좋은 정부와 훌륭한 교육을 제공하기 위해서는 필요한 존재라고 결론 짓고 인도의 많은 사람들을 변화시켰다. 물론 여러 가지 특권과 정치적인 측면 그리고 처음부터 있었던 경제 분야의 동기 등을 포함하는 다른 중요한 요소들도 있었다. 1820년에 이르러 영국은 자신들이 인도를 통치하는 데 대한 정당성을 확신하게 되었다.

18세기 후반에서 19세기 초에 걸쳐서 인도를 여행한 몇몇 영국 미술가 가운데 윌리엄 호지스(1780년에서 83년까지 인도를 여행)와 숙질 사이인 토머스 다니엘(Thomas Daniell)과 윌리엄 다니엘

(William Daniell : 1786년에서 93년까지 인도를 여행)도 포함되어 있다. 이 시기 영국의 풍경화에서는 거칠고 야만스러우며 세련되지 않은 미를 의미하는 '픽처레스크'(picturesque : 18세기 후기에서 19세기 초 영국에서 유행한 건축 양식. 건축에서 기본으로 삼는 비례와 질서를 무시하고 자연스러운 감각, 다양성, 비정형성을 강조했다 – 옮긴이)가 중시되었다. 픽처레스크 풍경화에 포함되는 요소에 대해 1791년에 글을 쓴 윌리엄 길핀(William Gilpin)은 "작은 시골집은 불쾌감을 준다. 성이나 다리, 수로 등과 같이 풍경이 보여주는 위엄에 알맞은 대상이어야 한다"고 언급했다. 그는 양산을 받쳐든 여성을 그리기보다는 바람에 나부끼는 망토를 걸친 악당을 묘사하는 데 열중했던 작가들을 옹호했다. 빛과 그림자의 극적인 효과는 영국의 흐릿한 대기 속에서 작업하던 작가들에게는 숙련된 기능을 요구

246
윌리엄 호지스,
「바라나시 시의
전경」,
1780년경,
연필화 위에
수채와 잉크,
60×101cm,
뉴헤이번,
예일 영국미술원

하는 것으로 픽처레스크 풍경화가 갖추어야 할 또 다른 요소였다. 거대한 풍경과 황폐화된 유적들, 유색인종으로 구성된 인도는 픽처레스크와 같은 미를 추구하는 작가들에게 완벽한 곳으로 보였다.

호지스는 픽처레스크 풍경화에 전념했던 화가로 좀더 감정을 불러일으키기 위해 여러 요소들을 다시 배치하기도 했다. 또한 그는 인도의 대기 조건에 매료되어 빛에 대해 자주 언급했다. 그는 맑게 개인 아침 하늘과 반짝이는 태양빛, 물에 비친 유적의 모습을 아주 쉽게 표현했다. 캔버스에 옮겨 그리는 과정에서 사각형으로 변형시켜 그린 바라나시 강을 바라보며 회색만 사용한 풍경수채화는 환상적으로 보인다(그림246). 토머스 다니엘과 윌리엄 다니엘은 풍경을 종이 위에 옮기기 위해 카메라의 옵스큐라(obscura : 몽롱한 상태)를 이용해 작업한 지형을 중시하는 작가들이다. 그들은 호지스의 픽처레스크 풍경화에 보이는 '부정확성'에 대해 강하게 반대했다. 호지스보다 더 정확한 기록을 모으기 위해 그들은 광대한 지역을 여행하면서 사람들과 동물, 나무, 조각, 건축의 세부 등을 스케치했다. 그들은 런던으로 돌아온 후 약간 흐린 색채를 사용했지만 기교에서 아주 뛰어난 144장의 동판화를 포함시켜 여섯 권의 『동방의 풍경집』(Oriental Scenery)을 간행했다. 그러나 중간색조로 그린 바라나시 강의 풍경은 강한 태양 아래에서 끊임없이 변화하는 색채로 빛나고 있는 가트(ghat : 돌층계 – 옮긴이)의 실제 모습을 보여주지는 못했다(그림247). 토머스와 윌리엄 다니엘은 자신들이 본 것을 사실에 가깝게 묘사하고자 했지만 구조의 정확성을 위해 극적인 색채효과와 분위기를 희생시킴으로써 도시의 기운을 포착하는 데는 실패했다. 약 100년 후 바라나시 강을 그린 수채화가 에드워드 리어(Edward Lear)는 『인도 신문』(1873년 11월 28일자)에 다음과 같이 기고했다.

왕립 아카데미 회원인 다니엘 씨가 그린 침울하고, 어둡고, 칙칙하며, 음침한 바라나시 강의 풍경을 너무나 잘 기억하고 있다! 그래서 나는 항상 이곳을 지난날의 잿빛 기억처럼 우울하거나 아니면 적어도 '차분하고' 과장되지 않은 색조를 띠는 곳으로 생각해왔다. 하지만 이곳이 끝없는 혼잡과 움직임으로 매우 활력 있고 현란

247
위
토머스 다니엘,
「바라나시」,
1796년경,
동판화,
46×61cm,
런던,
인도 공립도서관

248
위 오른쪽
에드워드 리어,
「바라나시」,
1873년 12월 14일,
종이 위에 수채화,
34.5×50.6cm,
하버드 대학,
호턴 도서관

249
토머스 다니엘의
'피로즈 샤의
코틸라 근처의
고대 건물'을
그린 영국
스탠퍼드셔의
디너 접시,
델리,
1820년경,
도자기,
지름 25cm,
개인 소장

하게 빛을 발하는 곳이라는 사실을 알게 되었을 때란! 콘스탄티노
플이나 나폴리도 여기에 비한다면 활기가 없고 조용한 곳이리라!!!

　토머스와 윌리엄 다니엘이 고전 풍경화의 요건에 맞도록 조용하고
차분한 분위기로 작품을 제작하게 된 이유는 멀리 떨어진 고국에 작
품을 팔아야 했기 때문인 것으로 보인다. 즉 그들이 선택한 작품의
주제가 문학적이며 이국적인 것이라 하더라도 그것을 표현하는 방법
은 사람들에게 친숙하며 받아들일 수 있는 것이어야 한다. 바로 이
점이 토머스와 윌리엄 다니엘의 화집이 인기가 있었던 이유 가운데
하나였을 것이다. 그들이 그린 풍경은 스탠퍼드셔에서 생산되는 인
도 풍경을 그려넣은 청화백자에 영향을 줄 정도로 유명한 것이었다
(그림249). 인도에 정착한 부유한 영국 상인들이 계속해서 작품을 주
문했기 때문에 요한 초파니(Johann Zoffani)와 틸리 케틀(Tilly
Kettle) 같은 일부 작가들을 인도로 불러들였다. 특히 이러한 경향은
런던에서 작품을 주문받기가 어려워지자 점점 심화되었다.

　영국 출신의 화가들이 픽처레스크 풍경화를 표현하기 위한 방법으
로 인도의 유적을 존중했다고 한다면, 영국의 건축가들은 좀더 진지
하게 인도의 유적을 연구했다. 제임스 퍼거슨(James Fergusson)
이 저술한 두 권의 책 『인도 역사와 동방의 건축』(*History of Indian
and Eastern Architecture*, 1876, 91년 출간)은 인도미술사 연구
에 기초를 마련했다. 퍼거슨은 인도 미술 가운데 예술의 완성도가 가
장 높았던 시기를 산치(제3장 참조)와 간다라(제4장 참조)로 대표되는
초기 불교미술로 보고 그 이후에는 점점 쇠퇴하여 모든 미술작품의 가
치가 떨어지게 되었다고 생각했다. 또한 인도 남부의 확장된 사원들
(제10장 참조)이 "사원 전체에 위엄을 줄 만한 커다란 구심점 없이"
건립됨으로써 "그 어떤 것으로도 회복할 수 없는 오류를 범했다"고 지
적했다. 특히 마두라이에 대해서는 "인도에서 가장 야만스럽고 가장
저속한 건물"로 평가했다. 19세기 영국인들은 유럽의 미적 취향이 가
장 완전하고 쓸모 있다고 생각해왔다. 존 러스킨(John Ruskin) 같은
탁월한 사상가조차도 인도인들이 자연주의에 대해 무관심한 것을 이
해할 수 없었다. 그는 자연이 내포하고 있는 모든 사실과 형태를 인도

250
로버트 치점,
「국세청」,
마드라스,
1871,
건축가가
간행한 목판화
(1870년
12월 31일)

251
찰스 만트,
「메이오 대학」,
아지메르,
1875~85,
석판화,
『건축 뉴스』
(1879년
2월 21일)

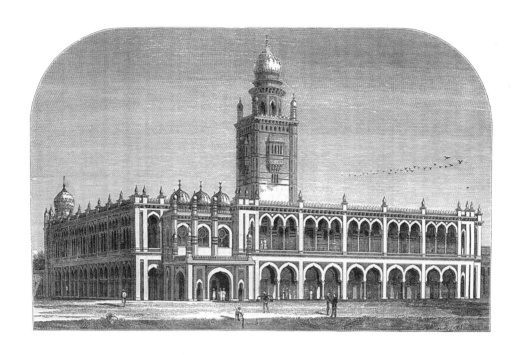

MAYO COLLEGE. AJMER INDIA.

MAJOR C. MANT. R.E. ARCHITECT.

GROUND PLAN

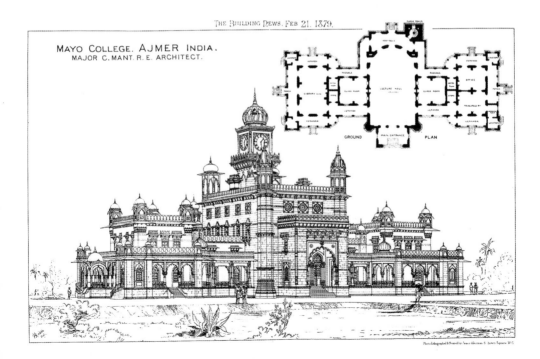

인들이 제멋대로 단호하게 거부한 것이라고 비난했다. 그러나 영국인들은 사라센이라고 부르는 이슬람 건축에 대해서는 감탄을 금치 못했다. 퍼거슨은 특히 비자푸르의 술탄인 무하마드 아딜 샤가 지은 둥근 돔 형태의 골 굼바즈(Gol Gumbaz) 무덤(그림174)을 격찬했다. 즉 "그들은 동방에서 돔을 이용하여 모든 종류의 환상적인 형태를 창조했다"라고 칭찬하면서 "유럽의 돔형 건축은 소심하며 기교가 부족하다"고 유럽 건축가들을 애통해했다. 타지마할은 피에트라 두라 기법을 일부 사용했다는 이유로 대개 이탈리아인이 지은 작품으로 보고 있지만 타지마할은 여전히 영국인들의 각별한 칭송을 받았다.

1858년 이후는 영국 건축물의 두번째 단계로 접어든 시기로 볼 수 있다. 이 시기에 세워진 영국의 건축물은 혼합된 돔과 누각, 돌출된 차양과 같은 요소들을 포함하고 있다. 이러한 인도 사라센 양식의 첫번째 예로는 로버트 치점(Robert Chisholm)이 설계한 것으로 마드라스에 있는 국세청 건물이다(그림250). 1871년에 완공된 이 2층 건물의 정면은 아치형으로 중앙탑에는 양파 형태의 돔이 얹혀 있고 각 모퉁이에는 돔을 얹은 누각이 있다. 이러한 누각들은 픽처레스크 풍경효과를 내는 데 적합하다고 여김으로써 인도에 세워진 영국 건축의 특징이 되었다. 비록 치점이 고딕 건축 양식을 상당히 높이 평가하고 있었지만 그는 적어도 인도에서는 인도-사라센 양식이 통용되어야 한다고 생각했다. 그리고 영국이 "영국에서 출발하는 연락선을 통해 맥주와 모자를 인도에 수입하듯이 건축 양식을 수입하지 않기"를 바랐다. 사실 그는 다른 힌두 건축물과 마찬가지로 마두라이에 있는 티루말라 나야크(Tirumala Nayak) 궁전에 보이는 양식도 인도 사라센 양식에 동화되어야 한다고 주장했다. 이러한 생각에 근거하여 치점은 말라바르의 해안 건물에 사용했던 경사 지붕을 '힌두 사라센' 양식을 대표하는 마드라스의 우체국 건물에 도입했다.

인도 사라센 건축 양식은 라지푸트 왕자들을 교육시키기 위해 세운 아지메르(Ajmer)의 메이오(Mayo) 대학에서 절정을 이루었다(그림 251). 당시의 인도 총독인 메이오 경은 이 학교가 "인도의 영국 이튼 학교"로 되기를 원했기 때문에 고전적 디자인을 선호했다. 그러나 결국 영국의 건축가 찰스 만트(Charles Mant)가 설계한 힌두 사라센

양식이 채택되었다. 이 건물은 단순하면서도 끝이 뾰족한 아치와 누각, 뛰어나온 차양과 이슬람 건축의 첨탑이 결합된 것이다. 꼭대기에는 빅토리아 시대의 전형적인 영국식 건축이라 할 수 있는 시계탑이 있다. 영국은 1860년대 이후부터 인도 도시에 있는 단독 또는 중요한 건물에 시계탑을 건축하기 시작했다. 인도-사라센 양식의 건물 가운데 가장 볼품 없는 건물은 알라하바드(Allahabad)에 있는 뮤르(Muir) 대학이다. 이 건물을 설계한 건축가 윌리엄 에머슨(William

252
윌리엄 에머슨,
뮤르 대학,
알라하바드,
1873년경

253
빅토리아
기념관,
마드라스,
1909

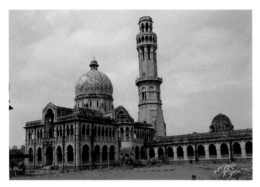

Emerson)은 타지마할과 비자푸르의 술탄 건물, 그리고 이집트의 이슬람 건축 양식 등을 고딕 양식과 결합시킨 것이라고 말하고 있다. 따라서 이 건물은 여러 건축 양식을 제멋대로 결합시켜 놓은 집합체처럼 보인다(그림252). 순수한 인도 사라센 양식은 1909년 마드라스에 지어진 것으로 오늘날 국립미술관으로 사용되고 있는 빅토리아 여왕 기념관이라 할 수 있다(그림253). 파테푸르 시크리의 거대한 문(그림189)을 기초로 세워진 이 건물은 완전히 무굴 제국의 건축 양식이지만 무굴 양식에서는 볼 수 없는 새로운 요소들이 결합되어 있다.

뭄바이는 건축면에서 늦게 발전했다. 1661년 포르투갈 브라간자섬의 카타리나 공주와 영국의 찰스 2세가 결혼하자 포르투갈은 이 섬을 영국에 양도했다. 엘핀스톤(Elphinstone, 1853~60년 재임) 경이 총독으로 있을 때 이 섬은 광대한 간척사업이 이루어졌으며 거의 200년 후에야 건물을 짓기에 알맞은 땅이 되었다. 그후 프리어(Frere) 총독은 오래된 요새의 벽을 허물고 새로운 건물을 세우기 위해 광대한 지역을 개간했다. 1869년에 수에즈 운하가 개통되자 이 지역은

전략상 더욱 중요한 위치가 되었다. 이 모든 일들은 빠르게 진행되었으며 이제 뭄바이는 인도 건축의 중심지가 되었다. 사실, '전성기 고딕 양식'으로 된 영국의 최상의 건물은 영국에 있는 것이 아니라 뭄바이에 있는 유엔 사무국을 비롯하여 대학 도서관, 대학 평의회관, 법원, 공공 건물, 전신 전화국, 요트 클럽과 호텔 등이다. 뭄바이에서는 인도-사라센 양식보다 영국의 교회 및 대성당들을 연상시키는 고딕 양식을 선호했다. 약 30년 동안 뭄바이는 건축의 혁명을 불러일으켰다. 이는 조로아스터교도 코와스지 자한기르(Cowasjee Jehangir)와 힌두교도 프렘찬드 로이찬드(Premchand Roychand), 유대인 다비드 샤순(David Sassoon)과 같은 여러 실업가, 은행가, 상인들의 분명한 뜻과 관대한 후원에 힘입은 것이다. 이들 후원자들은 영국과 제휴하여 무역함으로써 막대한 부를 축적한 사람들이었다. 건축가들은 질 좋은 석재를 재빨리 이용해 장식의 가능성을 실험했으며 현명하게도 몬순 기후의 많은 비가 내리는 도시라는 점을 고려하여 벽토와 페인트를 사용하지 않았다. 대신 이 지역에서 생산되는 푸른색과 붉은색의 현무암, 붉은색과 노란색의 사암 및 구자라트에서 가져온 담황색과 흰색의 석재를 주로 사용했다. 이러한 다양한 석재들은 지붕을 덮은 붉은 타일과 철로 된 창살과 결합되어 주목할 만한 효과를 가져왔다.

뭄바이에서 가장 만족스러운 건물 가운데 하나는 대학의 평의회관

254
왼쪽
조지 길버트 스콧,
대학 평의회관,
뭄바이,
1869~74

255
오른쪽
조지 길버트 스콧,
도서관과
라자바이
시계탑,
뭄바이,
1874~78

(그림254)과 그 옆에 있는 도서관(그림255)이다. 이 건물들은 조지 길버트 스콧(George Gilbert Scott)이 설계한 것으로 색깔 있는 현무암과 사암을 사용하여 건립되었다. 평의회 건물의 반원형 부분은 거대한 아치 때문에 이 건물의 본체와 분리되어 있다. 스테인드글라스로 만들어진 커다란 장미창이 장엄한 색채의 황홀경을 연출하는 이 건물 내부에는 목재로 된 회랑이 세 군데 있다. 가까운 곳에 있는 대학 도서관과 시계탑은 1878년에 완공된 것으로 돌에 정교하게 구멍을 뚫어 만든 난간이 있는 아케이드식 회랑은 이 건물에 활력을 준다. 건물의 양쪽 끝에 있는 나선형 계단은 건물의 꼭대기까지 뻗어 있으며 그 끝에는 석조의 첨탑을 올려놓았다. 전체 구조에서 가장 주목할 만한 특징은 매우 독특한 라자바이(Rajabai) 시계탑이라고 할 수 있다. 그 이름은 후원자였던 프렘찬드 로이찬드의 어머니 이름에서 비롯된 것이다.

 뭄바이에 있는 주요 박물관인 프린스 오브 웨일스(Prince of Wales) 박물관은 1905년경 이 건물의 초석을 세운 조지 5세의 이름을 붙인 것으로 비자푸르에 있는 골 굼바즈 무덤의 형태를 따른 것이다. 기념비적인 콘크리트 돔을 가진 이 건물은 푸른 현무암과 노란 사암을 이용해 야자수 정원 안에 세워졌다. 마지막으로 뭄바이에 건립된 기념비적인 건물은 인도-사라센 양식으로 된 인도문이라 할 수 있다(그림257). 이 문은 조지 5세와 메리 여왕이 1911년 인도 궁전에서 열리는 대관식을 위해 델리로 가는 도중 뭄바이에 왔을 때 지나가기 위한 개선문으로 세워진 것이다. 뭄바이에 있는 전성기 고딕 양식으로 건립된 도서관이나 대

256
조지 위텟,
프린스 오브
웨일스 박물관,
뭄바이,
1905년경

257
오른쪽 위
조지 위텟,
인도문,
뭄바이,
1910년경

258
오른쪽 아래
윌리엄 에머슨,
빅토리아 기념관,
칼리카타,
1906~21

학, 시장, 호텔, 정원 등은 가히 감동적이라 할 만하다. 대영제국이 뭄바이를 통치했다는 것은 분명한 사실이었기 때문에 당대의 신문기자들은 영국인이 처음 뭄바이를 본 이후 정말로 달라졌다고 말할 정도였다.

두번째 시기에서 주목할 만한 마지막 건물은 칼리카타에 세워진 빅토리아 기념관(그림258)으로 연구할 만한 가치가 있다. 이 건물은 커즌(Curzon) 경이 설립한 것으로 영국이 인도를 통치하는 동안 만들어진 미술품과 유물의 보고이며 300년에 걸친 영국의 통치 역사를 한눈에 보여주는 곳이다. 커즌은 이 건물을 고전 양식에 준하는 이탈리아 건축 양식으로 건립해야 하며 사용되는 대리석은 타지마할에 석재를 공급했던 라자스탄의 채석장에서 가져온 것이어야 한다고 명확히 말했다. 이 건물의 중심 요소는 회전하는 청동으로 된 승리의 천사상이 높이 솟아 있는 거대한 돔이다. 돔 바로 밑에 있는 하나의 커다란 방에는 빅토리아 여왕의 조각상이 그녀가 통치하는 동안 있었던 사건을 묘사해놓은 벽에 둘러싸여 있다. 이 건물의 다른 부분은 무굴 제국 통치 말 이래 인도의 역사를 보여주는 물건들로 장식되어 있다. 이 건물은 1921년에 완공되었으며 웨일스 경이 개관했다.

대영제국의 건축물에 관한 이야기를 끝내기 전에 식민지 시대의 교류를 보여주는 또 다른 예로 회화와 사진에 대해 간단히 살펴보겠다. 인도 화가와 영국인간의 상호 교류를 통한 산물은 '상업화'(company painting)로 알려진 화파의 출현이라고 볼 수 있다. 이는 영국인 후원자의 취향에 맞도록 인도 화가가 작품을 제작했음을 말한다. 후원자 가운데 상당히 중요한 역할을 했던 사람은 칼리카타 대법원에 처음으로 부임한 엘리야 임페이(Elijah Impey) 판사의 부인인 임페이 여사이다. 임페이 여사는 칼리카타 대저택의 넓은 땅에 동물원을 만들 정도로 인도의 꽃과 동물에 열정과 관심을 가지고 있었다. 또한 그녀는 무굴 제국의 전통을 이어받은 파트나에서 온 샤이크 자인 알딘(Shaykh Zayn al-Din)에게 작품을 의뢰했는데 그는 인도의 새와 식물을 완벽하게 묘사했다. 자인 알딘은 두 명의 다른 작가의 도움을 받아 1777년에서 83년경에 300여 장이 넘는 수채화로 꾸민 화집을 제작했다. 그중 전형적인 양식을 보여준 예는 칼리카타에서 겨울에 흔히 볼 수 있는 도요새 그림으로 도요새가 부리로 물

259
자인 알딘,
「도요새」,
1778,
종이 위에
수채화,
73.5 × 50.4cm,
워싱턴 DC,
프리어 갤러리

50

کلاو لاپونی

In the Collection of Lady Impey.

Painted by لال لال Nahar of Patna 1778

고기를 잡아 막 삼키려고 하는 순간을 묘사했다(그림259). 인도 화가들은 영국인 후원자가 요구하는 방식에 따라 세심하면서도 사실적인 선묘를 표현하기 위해 자신들의 화풍을 수정했다. 이러한 경향은 자연사, 건축 드로잉 또는 인물화와 관계없이 여러 방면에서 나타났다. 굴람 알리 칸(Ghulam Ali Khan)과 그의 동료들의 작품 및 윌리엄 프레이저(William Fraser)를 위해 만든 화집에서 이러한 상업화의 양식을 볼 수 있다. 이 화가들이 보여주는 해부학에 대한 이해와 색채에 대한 놀랄 만한 감각 그리고 뛰어난 장인 정신 등은 인도 북부의 산악지역에서 전투 훈련을 받고 있는 '비정규군'에 속하는 다섯 명의 젊은 신병들을 묘사한 그림에도 분명하게 나타나 있다(그림260).

　만약 회화가 영국 통치의 후반기에 대중성을 잃었다면, 그것은 사진이 출현하면서 많은 영향을 받았기 때문일 것이다. 사진이 인도에 소개된 것은 파리에서 은판 사진법이 발명된 지 1년 후인 1840년으로 이른 시기이다. 1854년 뭄바이에서 최초의 사진작가 그룹이 창설되었다. 새뮤얼 본(Samuel Bourne)은 픽처레스크 풍경을 찍는 영국 사진가들

260
『프레이저 화집』에 실린 다섯 명의 신병, 1815년경, 종이 위에 수채화, 26.7×38.9cm, 워싱턴 DC, 프리어 미술관

중 한 사람으로 1863년 칼리카타에 도착하여 찰스 셰퍼드(Charles Shepherd)와 스튜디오를 개설했다. 스튜디오의 영업은 셰퍼드가 맡아 처리했다. 본은 인도 전역을 여행다녔으며 사진을 찍기 위해 완벽한 장소를 기대하며 많은 시간을 보냈다. 어떤 때에는 완벽한 순간을 포착하기 위해 한 장소에서만 6일을 기다리기도 했다. 본이 생각하기에 물은 픽처레스크와 같은 풍경을 만드는 데 가장 중요한 요소였으며 그가 찍은 호숫가 사진들은 그의 작품 중 가장 성공한 것이다(그림261). 본과 셰퍼드는 『인도의 영원한 기록』(*A Permanent Record of India*)이라는 제목으로 3,000장의 사진을 담은 카탈로그를 발간했다. 그것은 영국인들이 가지고 다니기 좋아하는 스크랩북 형태로 주문이 가능했다. 곧이어 랄라 딘 다얄(Lala Deen Dayal, 1844~1910년)과 같은 인도 출신 사진작가들도 픽처레스크 풍경사진을 찍기 시작했다. 영국인과 인도인의 사진작가에게 매력을 주는 주제는 인도의 왕자와 공주들이었다(그림262). 물론 사진은 1877년과 78년경에 마드라스를 휩쓸고 지나간 기근의 희생자들을 카메라에 담은 윌로비 후퍼(Willoughby Hooper)의 흥미로운 사진에서 보이는 것처럼 포토 리얼리즘의 가능성도 제시했다(그림263).

한편, 무굴식의 장식으로 꾸며진 델리 알현실 즉 왕실 접견실에서 1911년 하딩(Hardinge) 총독은 영국이 칼리카타에서 델리로 수도를 옮겨 완전히 새로운 도시를 건설하려는 계획을 발표하여 온나라를 놀라게 했다. 새로운 수도로 무굴 제국의 옛 중심지와 미개간된 새로운 지역이 경합을 벌였으나 하딩 총독은 후자를 택했다. 이제 가장 중요한 문제는 어떤 건축 양식을 선택할 것인가였다. 토머스 하디(Thomas Hardy)와 조지 버나드 쇼(George Bernard Shaw)는 인도 건축가가 주도하는 인도 양식의 건축을 강조했으나 다른 사람들은 그리스식 건물로 세워야 한다고 주장했다. 결국 하딩은 "동방의 요소를 가미한 서구 건축"으로 결정을 내렸다. 그는 또한 에드윈 러티언스(Edwin Lutyens)를 뉴델리의 건축가로 임명했다. 이는 하딩이 새로운 수도로 구상하고 있는 정원도시를 러티언스가 설계한 경험이 있기 때문이다. 이 도시의 건물들이 보여주는 기념비적 고전주의와 의식을 위한 넓은 도로 및 광장은 모두 기하학의 비례에 따라

261
왼쪽
새뮤얼 본,
「나니탈 호」,
1860년대 중엽,
알부민 프린트,
런던,
대영도서관

262
오른쪽
랄라 딘 다얄,
「히드라바드의
니잠의 딸」,
1890년대,
알부민 프린트,
개인 소장

263
아래
윌로비 후퍼,
「마드라스의
기아」,
1877~78,
알부민 프린트,
개인 소장

결합되어 있다. 그 결과, 강변에 공원과 도로를 조성하고자 했던 계획과 야무나 강을 원래의 흐름으로 되돌려놓으려 했던 러티언스의 장대한 계획은 제1차 세계대전이 일어나면서 무산되고 말았다. 그럼에도 불구하고 중앙을 지나는 거대한 축선은 웅장한 느낌을 준다. 또한 주거지역의 도로는 교차로 주위에 설계되었는데 교차로 중앙은 작은 정원들로 꾸며졌다. 한편 거주지는 신분상의 위계질서에 따라 분할되었다. 오늘날까지도 뉴델리의 거리 주소는 정부에서의 개인의 정확한 지위를 나타내고 있다.

러티언스는 오랜 친구이자 남아프리카에서 일한 경험이 있는 허버트 베이커(Herbet Baker)에게 새로운 도시와 총독 관저를 설계해달라고 제안함으로써 그를 자신의 계획에 참여시켰다. 그렇지만 베이커는 인도에서 쌍둥이 관공서 건물을 맡아서 짓기로 했다. 총독 관저는 라시나(Raisina) 언덕 꼭대기에 건립되면서 프랑스의 베르사유 궁전보다 더 크게 이 새로운 도시에 우뚝 솟아 있다. 이 관저는 인도를 지배하는 대영제국의 독특한 양식에 따라 건립되었다(그림264). 관저의 건물은 고전적인 작풍 속에 인도의 요소를 융합시킨 것이지만 정원과 분수는 무굴 제국의 방식을 그대로 따르고 있다. 이 건물은 확실히 수평적인 느낌을 주는데 이는 뭄바이에 세워진 빅토리아 시대의 높은 고딕 건물들과는 매우 다르다. 이 건물의 중심에는 지상에서 50미터 정도 높이의 거대한 구리 돔이 우뚝 솟아 있다. 이 돔은 산치 대탑(그림 33 참조)을 연상시키는 난간 문양을 새겨넣은 흰색의 돌로 된 드럼부 위에 얹혀 있다. 아래의 거대한 현관에 사용된 기둥 양식은 어떤 건축 양식도 따르지 않은 것으로 매달린 네 개의 인도 종과 코린트 주두 양식의 아칸서스 잎이 결합된 모습이다. 열주 위의 처마는 러티언스가 "무시무시한 맹렬"이라고 부르는 인도의 태양으로부터 건물을 가려주는 역할을 한다. 이 처마는 인도적인 요소를 차용한 것이지만 여기서는 돌로 된 넓은 잎사귀 모양으로 그림자를 드리우는 독특한 방식이 사용되었다. 작은 누각이 지평선에 변화를 주며 솟아 있다면, 물은 단순하고 둥근 석조의 연못과 때로는 계단 위로 흐르면서 무굴 제국 시대를 연상시켜준다. 러티언스는 마투라 근처에서 출토되는 고유의 붉은 담황색 사암을 이 건물에 사용했다. 이 사암은 뜨거운 태양과 억수

같이 쏟아지는 비에도 잘 견디어냄으로써 무굴 제국에서도 사용했다. 철로 장식된 현관의 스크린은 이 건물의 중요성을 강조하는 요소이자 동시에 이 건물을 공공 구역과 구분하는 것이다. 건물로 둘러싸인 안마당의 중앙에는 가느다란 원주가 있는데 주두에는 여섯 개의 꼭지점을 가진 인도의 별이 유리로 만들어져 놓여 있다.

340개의 방으로 이루어진 총독 관저의 내부도 외관과 마찬가지로 매우 인상적이다. 돔 바로 밑에 있는 중앙의 알현실에는 높이 4미터의 출입문과 높이 24미터에 이르는 높은 천장이 있다. 돔의 꼭대기에는 빛이 들어올 수 있도록 창문이 나 있으며 이를 통해 들어온 빛은 내부를 장식하는 대리석들을 비춘다. 즉, 라자스탄의 여러 지역에서 생산된 흰색, 분홍색, 회색 그리고 노란색의 대리석과 구자라트에서 가져온 초록색의 대리석, 동쪽의 비하르에서 가져온 검은색 대리석이다. 공공 또는 개인 용도의 모든 방들은 각각 구별되게 디자인되었으며 독특한 방식으로 화려하면서도 사치스럽게 장식되었다. 총독 관저의 뒤에는 무굴식의 장대한 계단식 정원이 세 곳에 있고 정원의 끝에는 평지와 같은 높이에 만든 잔잔한 물결의 둥근 연못이 있다. 수로가 교차하는 중심에는 넓은 섬이 있고 각각의 수로에는 겹겹이 쌓인 연꽃잎 모양의 둥근 샘이 있다. 인도가 독립한 1947년에 이 관저에 있었던 2,000명의 직원 가운데 418명이 정원사였으며 그중 일부는 잔디를 심은 테니스 코트를 관리하는 일을 맡고 있었다고 한다.

새로운 수도를 건설하는 계획에서 주요한 결점 가운데 하나는 의식을 위해 만들어진 왕의 길(지금은 라지파트로 알려져 있음)을 따라가면 관저에 이르게 된다는 것이다. 러티언스는 처음에 모든 방향에서 볼 수 있도록 이 관저를 라시나 언덕 위에 호젓하면서도 장대하게 지으려고 했다. 그러나 각각의 높이가 런던의 국회의사당과 맞먹고 돔과 누각 그리고 인도식 격자무늬를 결합시킨 베이커의 쌍둥이 관공서 건물과 조정되어야 했다. 결국 베이커가 관공서 건물을 총독 관저와 같은 높이로 세워야 한다고 결정하자 러티언스는 총독 관저를 뒤로 옮길 수밖에 없었다. 이 건물들이 자리할 언덕은 매우 완만했지만 이 작업의 감독을 맡은 베이커는 상당히 가파른 언덕을 염두에 두고 건물을 만들었다. 그 결과, 총독 관저는 정점에서 길 너머로 사라지고 관저

264
위
**에드윈 러티언스,
라슈트라파티
바반의 정원
(총독 관저),
뉴델리,**
1931

265
오른쪽
**허버트 베이커와
에드윈 러티언스**,
쌍둥이 관공서와
라슈트라파티
바반(총독 관저),
뉴델리,
1931,
라지파트에서 본
전경

266
허버트 베이커,
국회(의사당),
뉴델리,
1931

의 돔만 일부 보일 뿐이다(그림265). 러티언스는 필사적으로 개선책
을 강구했으나 아무 소용이 없었다. 이후 그는 이 건물을 "베이커의
화장실"이라고 불렀으며 두 사람의 관계는 아주 험악해졌다.

뉴델리 건설에서 베이커의 또 다른 공헌은 지름 174미터, 넓이 2만
제곱미터에 이르는 거대한 면적을 차지하는 웅대한 원형 의사당이다
(그림266). 크고 둥근 바깥쪽 베란다가 있고 내부에는 낮은 돔을 가진
원형의 방을 세 개의 반원형 방이 둘러싸고 있다. 뉴델리에 있는 이 거
대한 의사당은 마지막 영국 총독인 마운트배튼(Mountbatten) 경이
국민투표로 당선된 인도의 지도자들에게 인도를 양도하기 불과 16년
전인 1931년에 개관되었으며 대영제국의 실체를 말해준다.

독립 인도의 첫번째 수상인 판디트 자와할랄 네루(Pandit Jawaharlal
Nehru)는 인구의 반 정도가 진흙으로 지은 오두막에서 살고 있는 나
라에서 국민 투표로 선출된 지도자가 거대한 건물에 앉아 국민을 통치
한다는 것이 얼마나 부당한가에 대한 초기의 반론을 단호히 거부했다.
오늘날 라슈트라파티 바반(Rashtrapati Bhavan)으로 알려진 총독 관
저는 인도의 대통령이 머물고 있으며 의사당은 이제 인도의 국회로 사
용되고 있다. 또 관공서는 여전히 원래의 기능을 수행하고 있다.

267
라비 바르마,
「부채를 든 여인」,
1895년경,
캔버스 위에
유화,
53×35cm,
런던,
빅토리아
앨버트 박물관

인도 대륙에서 '근대'라는 말은 19세기 말에서 20세기 초에 많은 변화를 겪었다. 영국이 통치한 인도에서 근대는 보통 산업을 촉진시키고 자본주의를 향해 나아가는 기술의 발전을 의미했다. 예술 분야의 경우, 길드에서 교육받은 장인 요례(yore)와 새로 등장한 전문 예술가가 사회에서 누리는 지위에는 뚜렷한 차이가 생기게 되었다. 후자에 속하는 예로는 인도 사람인 라자 라비 바르마(Raja Ravi Varma, 1848~1906)가 있다. 그는 인도의 신화와 인물을 다시 창조하기 위해 유럽의 유화 기법과 유럽 '역사화'에서 통용되는 사실적 표현 기법을 받아들였다. 서정적이며 세련된 그의 작품은 영국인으로부터 찬사를 받았으며 자신의 명성뿐만 아니라 화가의 지위까지 향상시켰다. 1892년 라비 바르마는 석판 인쇄기를 들여와서 자신의 작품을 대중화할 수 있는 생산 체계를 갖춤으로써 시장을 완전히 장악했다. 이러한 과정을 통해 인도에서 서양 미술에 대한 취향은 확고한 위치를 갖게 되었다.

그러나 민족주의가 대두하면서 모더니즘을 향한 노력은 독립국의 지위를 쟁취하려는 방향으로 나아갔다. 이는 '진정한' 자아를 회복해가는 과정으로 사회에 뿌리깊게 자리잡고 있는 문제들을 암시한다. 시간의 흐름에 따른 예술의 성향은 벵골 화파가 라비 바르마의 작업을 우둔하고 품위없는 것으로 비난한 데서도 뚜렷이 나타난다. 특히 바르마의 여인 초상은 여인의 단정함을 비웃는 데 기준이 된 작품이라는 비난을 받았다(그림267). 민족주의는 인도의 여인을 종교성과 전통성 및 진정한 '인도성'을 함유한 정수로 여김으로써 여인의 초상화에서도 정숙함과 신중함이 나타나야 한다고 믿었다.

유명한 시인 라빈드라나트 타고르(Rabindranath Tagore)의 형인 아바닌드라나트 타고르(Abanindranath Tagore)는 민족주의 미술운동의 총지휘자가 되어 유화와 아카데믹한 사실주의를 배척했

다. 인도의 고유한 문화에 대한 열정 외에도 그의 작품은 아르누보적인 경향을 보여줄 뿐 아니라 일본 등의 아시아 미술에 대한 관심도 반영하고 있다. 그의 수채화는 확실히 주제와 양식의 측면에서 무굴제국의 세밀화 형식을 따르고 있다. 그러나 색채를 거의 바랜 듯이 '엷게 바른' 처리법은 그가 실험했던 일본화 기법을 반영한 것이다. 아바닌드라나트는 몽롱하고 불명확한 공간에서 가볍게 떠다니는 듯한 고독한 인물을 그렸다. 이러한 인물들에 보이는 어렴풋한 표현과 구불거리는 윤곽선은 유럽의 회화 방식에 대한 거부감을 보여주고 있다. 1905년에 제작한 「바라트 마타」(Bharat Mata : 인도의 어머니)는 네 개의 팔과 머리에는 후광이 표현되어 있고 발 아래에 연꽃이 놓여 있는 순결하고 아름다운 젊은 수행자의 모습을 묘사했다(그림268). 어떤 특정한 신과도 연관되지 않은 이 모습은 인도 전체의

268
아바닌드라나트
타고르,
「인도의 어머니」,
1905,
종이 위에
수채화,
26.7×15.3cm,
칼리카타,
라빈드라 바라티
협회

예술적 성상(聖像)이 되었다.

이 시기에 다시 발견된 아잔타 석굴의 벽화는 인도 미술의 진정한 모습으로 널리 알려져 있다. 하벨(E.B. Havell)과 아난다 쿠마러스와미(Ananda Coomaraswamy)와 같은 저자들은 인도 미술을 매우 신비롭고 신성함을 예시하는 것으로 해석했다. 그러나 파리에서 교육받은 화가인 암리타 쉐르길(Amrita Sher-Gil)은 1941년에 라디오 방송에서 벵골 화파를 낭만주의에 영합한 유파이자 "위대한 인도의 화가들이 남긴 아잔타 석굴의 벽화와는 달리" 전혀 주목할 가치가 없는 유파라고 극렬하게 비판하면서 각성할 것을 촉구했다.

독립 후 인도의 여러 나라들은 진정한 미술을 찾기 위해 오랫동안 방법을 찾아왔다. 근대화는 과거와의 관계를 유지하면서 동시에 기술의 변화와 사회 변화를 통합시킨 정체성의 확립이라는 문제를 포함하고 있다. 1961년 폴 리쾨르(Paul Ricoeur)가 쓴 『역사와 진실』(*History and Truth*)에서 지적하고 있듯이 "이것은 역설이다" 즉 "어떻게 근대화하면서 근원으로 되돌아갈 수 있는가? 어떻게 과거의 잠든 문명을 되살리면서 보편적 문명에 동참시킬 수 있는가" 하는 문제이다. 근대의 정체성에 대한 규정과 의식은 예술가가 되기 위한 중요한 부분이며 인도 또는 어느 곳에 살든지 인간으로 살아가기 위한 기본 사항과 관련 있는 것이다. 이러한 이유 때문에 인도에 살고 있지 않다는 점에서 때로 제외된 몇몇 작가들에 대해 논의하기로 하겠다.

어떤 예술 형태가 가진 힘은 고립된 가운데 그 자체를 유지하는 능력이 아니라 새로운 특성을 흡수하고 동화하는 능력에 있다. 고대의 지중해나 르네상스 시대의 유럽 또는 아시아 어느 곳이든 예술은 항상 예술을 키워왔다. 이러한 사실에서 볼 때 '파생물'이란 말의 의미를 생각해보는 것은 도움이 될 것이다. 인도 팔라 시대의 조각가들은 초기의 굽타 조각상에서 영향을 받았으나 팔라 시대의 조각을 파생물이라고 보지는 않기 때문에 이 말은 전통미술에는 적용되지 않는 것으로 보인다. 또한 이 용어는 유럽 미술가들이 비유럽적인 주제나 양식을 받아들였을 때에도 사용하지 않았다. 피카소가 아프리카 조각에서 영감을 얻은 얼굴 형태나 고갱의 타히티 여인에 대해 '파생

물'이라고 부르는 사람은 아무도 없을 것이다. 다만 '파생물'은 인도의 미술가들이 서구의 표현 방식을 받아들여 사용했을 때 지칭하는 것이다. 그것은 곧 서구의 미술을 더 가치 있다고 생각했기 때문에 서구의 미술가들과 비서구의 미술가들이 다른 문화를 차용하는 행위는 상당히 다르게 평가해왔다. 흔히 후기 식민주의 미술비평조차도 이러한 가치기준에서 벗어나지 못하고 있는 것처럼 보인다. 또한 '영향'이 어떤 관점을 통해 이루어지는가를 확실히 알아야 할 필요가 있다. 즉, 영향이란 '영향을 받은' 미술가가 복종한다는 수동의 과정이 아니라 오히려 영향을 받은 작가가 능동적으로 특징을 선택하고 차용하여 그것들을 독특한 방법으로 결합하는 것을 의미한다. 이러한 시각은 건축, 조각, 회화의 발전과정을 살펴보는 데 유용할 것이다.

인도의 독립은 펀자브와 뱅골 지방이 각각 인도와 파키스탄으로 분열되는 국토의 분할을 가져왔다. 무굴 제국의 황제들이 장식해놓은 펀자브 지방의 수도 라호르는 파키스탄에 속하게 되었다. 인도의 펀자브 지방은 새로운 수도가 필요했다. 그 수도는 인도의 첫번째 수

269
르 코르뷔지에,
국회의사당,
찬디가르,
1951~64

상인 네루의 말에 의하면 "새로운 인도의 사원이 될 곳은⋯⋯과거의 전통에 구속받지 않는 곳"이어야 했다. 히말라야의 산기슭을 따라 광활한 대지 위에 펼쳐진 새로운 도시 찬디가르(Chandigarh : 찬디 여신의 거주지)의 설계와 건축은 처음에 두 명의 미국 건축가에게 위임되었다. 그러나 두 사람 가운데 한 사람이 죽게 되자 나머지 한 사람도 이 일을 사임함으로써 스위스의 건축가이자 모더니즘 건축의 초석을 다져놓은 르 코르뷔지에(Le Corbusier)가 맡게 되었다. 그는 도시 계획에 대한 보고서를 작성하기 위해 상당한 시간을 소비했으나 찬디가르 도시 자체에는 거의 시간을 투자하지 않았다. 그 결과, 찬디가르의 건립은 인도, 스위스, 영국의 젊은 건축학도들로 이루어진 팀이 거의 대부분을 맡아 처리했다. 이 도시는 일정한 간격으로 구분된 격자형의 도로에 의해 형성되었으며 두 강의 바닥이 자연스럽게 경계를 이루고 있다. 자동차들을 빠른 시간 안에 통행시키기 위해 놓인 이 도로들은 찬디가르 주민의 반 이상이 자전거조차 없다는 사실을 무시한 것이다. 코르뷔지에는 이 도시의 행정관서를 자신의 웅대한 상상력을 보여주는 기념비적인 건축물로 완성하고자 혼신의 노력을 다했다. 콘크리트로 만든 이 인상적인 건물들은 1951년에서 64년에 걸쳐 완성되었다. 이 건물들은 이전에 세워진 건축물과 비교해보면, 놀라울 정도로 근대적이며 또한 인도의 요소를 결합시킴으로써 생길 수 있는 어떠한 혼성의 요소도 찾아볼 수 없다. 코르뷔지에의 찬디가르 건물들은 그가 설계한 세계 다른 지역의 것들과 마찬가지로 조각적인 효과를 주는 위로 올라간 곡선과 원주 모양의 기하학 형태들로 결합되어 있다(그림269). 또한 그는 설계에 연못을 포함시키면서 수면 위에 반사된 건물까지도 계산해 넣었다. 그가 설계한 이 거대하고 위엄 있는 건물에 단점이 있다면, 그것은 인도의 기후와 사회라는 인도인들의 현실을 무시했다는 것이다. 콘크리트는 열을 흡수하여 함유하고 있기 때문에 여름에는 실내가 덥고 겨울에는 춥다. 지붕과 연결되어 있지 않은 고등법원의 건물벽은 장마철이면 간접적으로 건물 내부로 비가 들어오게 되었다. 고객들을 위해 설치된 의자들 또한 그것을 사용하는 사람들이 맨발로 휴식을 취한다는 사실을 무시하고 고안된 것이다. 그러나 무엇보다도 이 '계획'된

도시의 가장 중요한 문제는 찬디가르의 인구가 처음에 어림잡은 15만 명을 훨씬 넘어 50만 명 정도를 수용할 수 있도록 확대 설계되었다는 점이다. 그러나 이 설계는 먼저 설립된 도시의 확장을 위한 유용한 본보기로 사용되었다.

벵골 지방이 분할되자 그 수도였던 칼리카타는 인도에 속하게 되었다. 오늘날 방글라데시라고 부르는 동부 파키스탄에서는 새로운 수도인 다카(Dhaka)에 국회의사당 건물을 건립하기 위해 미국의 건축가 루이스 칸(Louis Kahn)을 선임했다. 칸은 본회의실을 둘러싼 딸린 공간이 갖는 방어적인 측면의 중요성을 강조하여 높은 단 위에 서 있는 요새처럼 확고한 건물을 창안했다. 입법회의를 위한 중앙의 둥근 공간은 가장자리에 있는 작은 공간으로 둘러싸여 있다. 한쪽 끝에는 인상깊은 삼각형의 정면을 가진 모스크가 있고 다른 한쪽 끝에는 넓고 개방된 의장단이 있다. 건물의 외관은 라지푸트 요새에서 어느 정도 영향을 받았지만 광대한 크기는 칸이 확신하고 있는 믿음에서 비롯된 것이다. 그것은 한 나라의 수도는 그 외관과는 상관없이 "세계 속의 세계"여야 한다는 것이다. 1962년에서 70년경에 벽돌과 콘크리트로 세운 이 복합건물은 오늘날 세르에 벵골 나가르(Sher-e-Bangla Nagar)라는 이름으로 알려져 있으며 칸이 건설한 "의인화된 만다라"로 부르기도 한다. 모더니즘의 대가인 코르뷔지에와 칸이 인도 서부의 아메다바드(Ahmedabad)에 세운 도시는 건축의 실험이라는 측면에서 중요한 곳이다.

르 코르뷔지에는 새로운 세대의 인도 건축학도들에게 영감과 지도력 및 근대의 시각 언어를 제공한 사람이며 칸 역시 상당한 기여를 했다. 1970년대에는 장식의 표면인 아말라카를 중시하는 독특한 남부 아시아 건축이 사라졌을 것으로 추론했다. 이때 건축가들은 인도의 정체성을 어떻게 회복할 수 있는가를 자문하게 된다. 그것은 근대 요소와 인도의 요소를 결합하면서도 쓸데없는 향수를 자아낸다거나 혹은 눈을 사로잡기는 하지만 건축이 나아갈 방향을 제시하지 못하는 인도 사라센 양식과 같은 혼성 양식을 만들어내지 않는 것이 가능한가를 고려하는 것이다. 새로운 건축가 그룹 가운데 상당히 성공한 건축가 도시(B.V. Doshi)는 르 코르뷔지에와 함께 일했다. 1979년

에서 80년경에 세워진 아메다바드에 있는 그의 사무실 겸 건축학교
는 민족 정서를 불러일으킨다. 이 건물은 둥근 천장을 가진 스튜디오
로 이루어져 있으며 강의를 위한 계단식 야외공간을 만들 수 있게 지
반이 일부 가라앉아 있다. 이 복합건물은 '함께' 혹은 '참여'라는 뜻
을 가진 상가트(Sangath)라고 이름붙였다.

자신이 지은 건물로 세상에 이름을 알리게 된 찰스 코레아(Charles
Correa)는 건축에서 남아시아인들의 삶의 방식을 염두에 둘 것을 강
조했다. 그는 더운 기후에서는 "사람들이 건물과 매우 다른 관계"를
맺기 때문에 서로 연관된 무수한 단위들이 필요하다고 강조했다. 또
다른 중요한 문제는 자연환경을 가능한 한 적게 훼손해야 한다는 것
이다. 그가 1969년에서 74년경에 케랄라(Kerala)의 남서쪽 해안에
지은 코발람(Kovalam) 호텔은 언덕에 위치해 있다. 그 지방 고유의
벽토와 붉은 타일이 덮인 지붕을 사용했으며 해안가의 누각에는 대
나무 지붕을 얹었다(그림270). 동시에 이 건물의 설계는 "퇴폐적 건
축만이 과거에 집착한다"고 하는 코레아 자신의 말을 증명해준다. 코
레아는 상류계급을 위한 건축과는 별도로 도시의 확장과 주민을 위

270
찰스 코레아,
코발람 해안 호텔,
1969~74

한 거리, 포장도로, 대중에게 맞도록 현대식 건축으로 개조함으로써 싼 가격에 많은 주택을 공급하는 문제 등을 해결하고자 했다. 그러나 문제의 핵심은 현대풍인가 혹은 인도풍인가에 있는 것이 아니라 어떻게 양쪽을 다 겸비할 것인가에 있다. 비록 현대의 건축가 라지 레왈(Raj Rewal)이 "진정성을 창안하고자 하는 욕망"이라고 지적하고 있지만, 몇몇 작품들을 제외한다면 현대 건축의 형태와 장식의 어휘는 서구 미학 속에 뿌리를 두고 있다. 만약 어떤 건물이 우리에게 나아갈 방향을 제시했다면, 그것은 사티시 구지랄(Satish Gujral)이 뉴델리에 지은 벨기에 대사관일 것이다(그림271). 조각가이자 화가이며 벽화가인 구지랄은 특정 유파에 소속된 건축가들보다는 전통과 현대의 요소를 건축에서 종합해야 한다는 압박감에서 훨씬 자유로웠던 것 같다. 벽돌과 이 지방 고유의 화강암으로 만든 이 건물은 움푹 꺼진 넓은 정원에 위치하고 있으며 고대의 만다라 도안에 기초하여

271
사티시 구지랄,
벨기에 대사관,
뉴델리,
1980~83

다소 산만하지만 추상의 목재와 금속조각을 3차원으로 변형시킨 것으로 보인다. 또한 바깥쪽으로 밀어내는 듯한 곡선 형태의 이 건물은 고대 인도 건축에서 볼 수 있는 조각의 특성을 되살린 것이다.

　인도의 정체성을 회복하고자 하는 목적은 같지만 이와 완전히 다른 형태의 움직임이 가나파티 스타파티(Ganapati Sthapati : 건축가의 우두머리)에 의해 시도되었다. 그는 뱅골 만에 있는 마말라푸람에 조각학교를 세웠으며 건축가와 조각가들을 실습시키기 위해 쓰여

진 고대 미술서적(그림3~6 참조)을 연구하여 자신의 미술학교에서 사용할 교재를 편찬했다. 학생들은 고대의 유적에 둘러싸여 전통적인 방법으로 건물을 짓는 법과 석조 조각 기법, 청동 주조법, 회화 기법을 배웠으며 고대의 유물들을 복제한 미술품을 제작했다. 이렇듯 지난 3세기 동안 혹독한 시련을 겪었던 미술품을 재현함으로써 가나파티 스타파티는 명성을 얻게 되었다. 그는 델리와 그외 여러 지역에 남부 양식의 사원을 건축하도록 의뢰받았다. 피츠버그, 펜실베이니아, 리버모어, 캘리포니아와 같이 멀리 떨어진 도시로 이주한 사람들을 위한 사

272
메라 뮤케르지,
「칼링가의
아소카 왕」,
1972,
청동,
높이 352.5cm,
뉴델리,
마우리아
쉐라톤 호텔

원을 건축하기 위해 그와 그의 팀원들이 이 도시들을 여행할 수 있도록 미국에 살고 있지 않은 인도인들도 후원했다. 인도에서는 축제 때 쓰기 위한 청동신상이 종종 만들어졌으며 이들 신상을 해외에 있는 사원으로 보냈다. 그가 세운 학교를 졸업한 학생들은 사원 건축뿐 아니라 인도 남부에서 유명한 디즈니랜드 주변에 테마파크를 조성하는 중요한 일도 맡았다. 석조 유람선과 같은 커다란 조각이 하나의 화강암 덩어리로 만들어졌기 때문에 공원은 마치 조각된 화폭 같은 느낌을 준다. 그리하여 현대와 전통의 또 다른 결합을 낳게 되었다.

현대 조각가들은 미래를 내다보는 만큼이나 과거를 되돌아보기도 한다. 예를 들어, 메라 뮤케르지(Meera Mukherjee)는 인도 중앙의 바스타르(Bastar) 지역에 살았던 부족의 금속 주조공들이 사용하는 형태와 기법에서 작품의 영감을 얻었다. 그녀의 작품은 '민속'과 '현대'라는 미묘한 차이에 도전한 것으로 어떤 특정 유파나 그룹 또는 운동에 가담하지 않았다. 이 부족의 세공인들은 로스트 왁스(lost-wax) 기법을 이용해 아무리 복잡한 상이라도 빠르게 주조하는 방법을 고안했다. 철심에 밀납을 입혀 전체 거푸집을 만들고 그 위에 진흙을 덮어 바깥틀을 만든 후 열을 가하면 밀납이 용해된다. 그런 다음 용해된 금속을 거푸집 사이에 부으면 된다. 이러한 과정을 거쳐 상당히 표현이 풍부한 상을 얻게 되었다. 뮤케르지가 제작한 칼링가(Kalinga)에 있는 아소카 왕의 청동상(그림272)은 2,000년 전에 있었던 사건을 기념한 것이다. 이 청동상은 마우리아 왕조의 황제를 조각한 것으로 자신의 오리사 군대가 전쟁에서 참패하고 난 후 불교로 개종한 왕이다. 이 인물상은 등신대의 두 배나 되는 크기로 스물여섯 개 부분으로 나누어 주조한 후 붙인 것이다.

런던의 조각가 아니시 카푸어(Anish Kapoor)의 작품은 이와는 상당히 다르다. 예술에 대한 그의 태도는 추상의 느낌을 강화하는 것이었다. 그는 유리섬유와 같은 비전통적인 재료를 사용하고 있지만 그의 작품은 역시 인도의 신화와 철학, 삶에서 영향을 받은 것이다. 외국에서 인정을 받은 인도의 미술가로서 카푸어는 두 지역의 문화를 쉽게 결합시킬 수 있는 유리함을 가지고 있었다. 힌두교 사원의 빨갛고 노란 무덤의 색채와 형태에서 충격을 받은 그는 인도 여행에

273
아니시 카푸어,
「사물의
중심」,
1987,
유리섬유와
가루안료,
높이 163cm,
워싱턴 DC,
허쉬호른
조각미술관

서 돌아온 후 힌두교적인 주제를 다루는 작품에 가루안료를 사용하기 시작했다. 그의 작품「사물의 중심」(그림273)은 눈부시게 푸르고 오목한 조각 형태로 유리섬유로 제작되었으며 표면에는 벨벳처럼 질감이 나는 프러시안 블루의 가루안료를 칠하였다. 이것은 권력의 어두운 면을 상징하는 것으로 짙은 푸른색 옷을 입은 칼리 여신을 주제로 다룬 연작 시리즈 가운데 하나이다.

새로운 모더니즘 정신과 과거와의 연계 문제를 균형 있게 처리한 회화를 보기 위해서는 1930년에서 40년대에 활약했던 자미니 로이(Jamini Roy)를 살펴봐야 한다. 그는 유화 기법을 완전히 익힌 후 벵골 지방의 민속 화가들이 사용하는 양식을 차용하여 소똥과 석회로 표면을 처리한 천과 판, 종이에 고유의 안료를 사용해 작품을 제작했다. 그가 제작한 선명한 윤곽선의 이미지들은 평범한 사람들의 삶의 일부를 다룬 것으로 주제를 강조하기 위해 반복해서 사용했다(그림274). 독립된 지 1년 후, 1948년에 후사인(Husain)과 다른 여러 작가들은 국가 구성원 간의 평등을 실천하는 시각 언어를 발견하고자 진보 미술단체를 설립했다. 그들이 개최한 첫번째 전시회는 근대 유럽 미술의 시각 언어를 사용했다. 후사인은 신화와 역사 속에서 찾아낸 주제를 주로 표현했으며 이러한 주제를 나타내는 다양한 인물을 묘사하기 위해 추상표현주의와 큐비즘을 자신의 유화와 수채화에 끌어들였다. 반면에 라자(Raza)는 깊은 명상의 세계를 의미하는 빈두(Bindu) 즉 도트(Dot)라는 주제를 다루기 위해 추상화를 받아들였다. 티에브 메타(Tyeb Mehta)는 전통의 파괴와 현대성의 수용이라는 문제에 대한 의구심을 표현하기 위해 해체된 형태를 사용했다. 그는 분열을 나타내는 암시로서 화면을 과장되게 가로지르는 대각선을 사용했는데 이는 인도의 언어와 카스트 제도 및 지역사회가 분열되는 것을 표현한 것이다(그림275).

1960년대에 일어난 토착주의 운동은 특히 비밀스러운 탄트라(tantra)와 관련된 주제로 돌아갈 것을 주장했다. 최근에 만지트 바와(Manjit Bawa) 같은 작가는 고대의 다양한 신화 세계로 되돌아갔다. 특히 소를 돌보면서 플룻을 불고 있는 크리슈나 신을 주제로 다룬 그의 작품은 마치 라지푸트 회화처럼 강렬한 채색을 보여준다(그

274
자미니 로이,
「소치는 소녀」,
1935~40년경,
종이 위에
수채화,
122×152cm,
개인 소장

275
티에브 메타,
「대각선 연작」,
1972,
캔버스 위에
유화,
150×175cm,
개인 소장

276
만지트 바와,
「크리슈나 신」,
1994,
캔버스 위에
유화,
102×152cm,
칼리카타,
국제현대미술원

림276). 그러나 그의 작품에 나타나는 형태는 독특한 방법으로 재구
성되어 있으며 어떠한 공간에도 구속되기를 거부하는 명료한 색채로
빛나고 있다. 그는 색다른 방식으로 전통을 재해석하고 재구성하여
재창조했다. 그의 작품에 사용된 매우 활기찬 색조는 뉴욕의 의상 디
자이너 다이애나 브리랜드(Diana Vreeland)가 "최고의 극치는 인
도의 푸른 바다"라고 지적한 말을 떠올리게 한다. 굴람 모하메드 세
이크(Gulam Mohammed Sheikh)는 고대의 전통을 자신의 캔버
스에 표현한 또 다른 작가이다. 다양한 형태로 가득 채운 그의 화면
은 라지푸트 회화의 복잡한 이야기 방식을 그대로 보여주는 듯하다.

그러나 이들 그림은 엄밀하게 말해서 이야기식 표현이 아니라 꿈속의 환상이라고 할 수 있다.

　과거와 결합하는 문제를 활달하게 보여주면서 또 다른 방향을 제시한 작가는 뉴욕에서 작업하고 있는 나트바르 바브사르(Natvar Bhavsar)이다. 그에게 색채는 작품의 목표를 의미하는 것이 아니라 주제와 관련된 것이다. 그는 붓을 사용하지 않기 때문에 색채의 파노라마를 만들어내기 위해서 캔버스에 미리 젖은 아크릴 접착제를 바른 후, 가루 안료를 여과기에 걸러 뿌렸다. 이와 같이 건조한 가루를 사용하는 것은 조각가 아니시 카푸어도 흔히 사용하는 방법이다. 이는 인도 전통 가옥의 문지방의 문양들을 그릴 때에도 쓰던 방식이다. 따라서 회화에서 말하는 복고와 진보라는 상반된 개념은 이제 조화의 경계에 이르게 된 것으로 보인다.

　국제적으로 명성을 얻은 사진작가 라규비르 싱(Raghubir Singh)과 패션 디자이너 아샤 사라바이(Asha Sarabhai)와 같은 예술가들은 서로 다른 분야에서 주목할 만한 공헌을 했다. 뭄바이 연작을 다룬 라규비르 싱의 사진(그림277)은 거리의 모습과 마네킹, 축제용 조각상, 영화 포스터를 병치함으로써 현대 인도가 가지고 있는 모순을 놀랄 만큼 아름다운 모습으로 보여준다. 사라바이는 자신의 작품에 최상의 직조를 자랑하는 염색하지 않은 옷감인 코라(kora)를 사용했다. 이 직물은 주름잡고 접어서 한데 모아놓으면 아주 단순한 디자인으로 변형되었다. 이렇듯 현재까지 남아 있는 공예 기법은 현대의 흐름 속에 정착되고 있다.

　독립 후 인도에서는 예술가 개개인에게 좋은 작업 환경을 제공하는 것 외에도 인도의 많은 전통 공예를 부흥시키고 장려하기 위한 시도가 이루어졌다. 오늘날 장인의 우두머리란 말은 굉장한 칭송으로 인식되고 있다. 목재와 상아 조각, 청동 주조, 양탄자 제작, 도자기, 도기 제조소, 직조, 보석공예 등은 국가가 적극 장려하거나 국가의 지원을 일부 받았으며 이들의 생산품은 국가가 직영하는 큰 상점에서 판매할 수 있다. 안드라의 콘다팔리(Kondapalli)에서 만든 나무 장난감과 인도 북부 및 동부에서 테라코타로 만든 말들은 한때 마을 신에게 제물로 바쳤던 것이다. 또 인도 남부에서 만든 청동 등잔이나

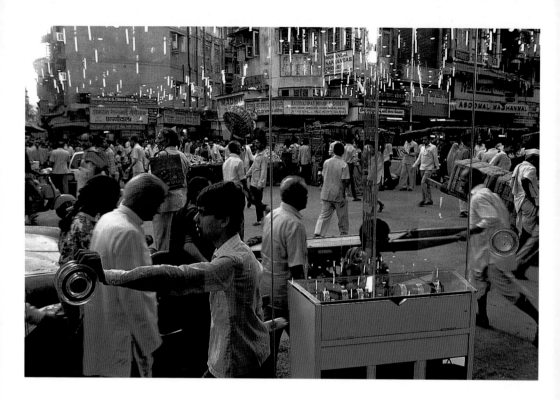

277
라규비르 싱,
「뭄바이의
보석 상점」,
1997

카르나타카(Karnataka)에서 산출되는 상아 조각과 백단향나무 조각, 인도 서부에서 생산되는 화려한 색의 장신구 등은 새로운 구매층을 겨냥한 민속공예의 몇몇 예들이다.

 거의 300년 동안 인도는 천천히 그렇지만 확실하게 모든 지역에 걸쳐 서구사상의 영향을 받았다. 이 서구사상은 결국 인도인이 자신들의 예술·문화 유산에 의구심을 갖게 함으로써 그 가치를 낮게 평가하게 만들었다. 또한 서구사상은 전통에 기반하여 지켜온 인도 문화를 잠식해나갔다. 이제 20세기의 예술가들은 서구의 현대사상에 매혹되어 굴복했던 것과 마찬가지로 본의 아니게 과거에 집착해야만 했던 우유부단한 시기를 거쳐왔다. 오늘날 예술가들은 다양한 매체를 통해 인도가 가진 과거의 힘과 위엄을 일깨워주는 한편, 인도의 특성과 자신감을 주는 고유한 작품을 발견하는 데 결의했다.

용어해설 · 종교와 신화 속의 인물 · 주요 왕조 및 제국
· 주요 연표 · 지도 · 권장도서 · 찾아보기 · 감사의 말 · 옮긴이의 말

용어해설

가르바그리하(Garbhagriha) 자궁의 방. 힌두교 사원의 성소이다.

고푸라(Gopura) 인도 남부사원에 있는 피라미드 모양의 입구.

기타 고빈다(Gita Govinda) 힌두교의 신성한 시. **크리슈나** 신과 소치는 소녀 라다와의 사랑을 노래하고 있다. 이 시의 내용은 신성한 것과 합일하고자 염원하는 인간의 영혼이라는 비유의 의미로 해석해야 한다.

나가라(Nagara) 북방 형식의 사원.

나티아 샤스트라(Natya shastra) 무용학. 4세기경 바라타가 쓴 작품으로, 흔히 라사로 알려진 심미적인 것에 대한 관람자의 반응이론에 대해 언급했다.

다르마(Dharma) 의무. 고대 힌두교도들의 삶의 네 가지 목적 가운데 하나.

다르샨(Darshan) 성소에 안치된 힌두 신을 향한 예배 행위. 다르샨은 신에게 예배를 하는 사람에게만 신이 주는 것이다.

다마(Dhamma) 불교의 교리. **부처**와 **상가**(samgha) 즉 불교 교단과 함께 불교의 '삼보'(三寶) 가운데 하나이다.

다크니(Dakhni) 데칸 고원의 원주민. 또는 남방에서 사용하는 데칸어가 페르시아어와 구 펀자브어로 혼합된 북방 우르두어와 결합한 것이다.

드라비다(Dravida) 인도 남부에서 유행하던 사원 양식.

라가(Raga) 음악 양식.

라가말라(Ragamala) '회화적인 음악'이라 불리는 독특한 회화 장르. 음악 양식이 다양한 감정 특히 사랑과 헌신을 표현하기 위해 남성(라가) 혹은 여성(라기니)으로 의인화되어 그려진다.

라마야나(Ramayana) 인도의 대서사시인 '라마의 이야기'는 아요디아의 왕자인 **라마**가 그의 아내 시타와 동생 라크슈마나와 함께 추방된 내용이다. 랑카의 마왕 라바나는 시타를 사로잡았다. 라마는 사방으로 찾아 헤맨 끝에 마지막 전투에서 **라바나**를 죽이고 마침내 사로잡혀 있던 시타를 구해낸다. 이 서사시는 역사적인 사실에 근거하고 있는 것으로 보이며 몇 세기 동안 구전되어오다가 4세기경에 이르러 집성되었다.

라사(Rasa) 예술과 아름다움에 대한 관람자의 반응이론. 아홉 개의 라사로 나누어지는데 사랑(shringara), 희극(hasya), 비애(karuna), 분노(raudra), 용맹스러움(vira), 공포(bhayanaka), 증오(bibhatasa), 경이(adbhuta), 침묵(shanta)이다. 반응하는 관람자는 라시카(rasika)로 알려져 있다.

링가(Linga) 힌두교 **시바** 신의 상징적 형태로 시바 사원의 성소에 봉안된 것이다. 또한 수행과 요가를 통한 시바 신의 위대한 힘을 나타내는 남근으로 해석되기도 한다.

마드라사(Madrasa) 이슬람교의 교리를 가르치는 학교로 학생에게 강의실과 기숙사를 제공한다.

마르다나(Mardana) 라지푸트 궁정은 성(性)에 따라 남성 영역이자 개방된 공공구역인 마르다나와 폐쇄된 여성들의 거처인 **제나나**(zenana)로 나누어진다.

마스지드(Masjid) '모스크'에 해당하는 아랍어로 말 그대로 엎드려 절하는 장소라는 뜻이다.

마트리카(Matrika) 모신(母神).

마하바라타(Mahabharata) 다섯 명의 판다바(Pandava) 형제와 백여 명의 카우라바(Kaurava) 부족 간에 벌어진 격심한 전쟁을 그린 인도의 서사시. 이 전쟁은 기원전 1000년경의 역사를 기초한 것이다. 이 서사시는 구전되어오다가 4세기경에 책으로 만들어졌다.

마하파리니르바나(Mahaparinirvana) 열반. **부처**의 죽음을 일컫는 말이다.

만다라(Mandala) 명상을 위해 우주를 원형으로 축도한 도표. 만다라에서 봉헌자는 만다라의 중앙에 있는 선택된 신들에게 다가가기 전에 만다라의 가장자리에 있는 신들을 만나게 된다. 고대 인도의 건축 교재에 따르면, 도시와 사원은 만다라의 평면에 따라 세워졌다고 한다.

만사브다르(Mansabdar) 무굴 제국의 행정체계에 따른 관료.

모크샤(Moksha) 해탈. 고대 힌두교도들의 삶의 네 가지 목적 가운데 하나.

무드라(Mudra) 무드라로 알려진 손 모양은 신상과 불상이 의미하는 힘을 나타내는 데 사용한다. 오른쪽 손바닥을 예배자를 향해 올리면, 그것은 보호의 의미를 가진다(시무외인 : abhaya). 만약 오른손을 내려 손가락들이 아래쪽을 가리키면 예배자가 원하는 모든 소망이 이루어진다는 것을 의미한다(여원인 : varada). 오른손의 엄지와 검지를 맞대고 있으면 설법을 의미한다(설법인 : vyakhyan). 부처의 경우, 왼손과 오른손을 합쳐 두 손으로 설법하는 모습은 부처가 녹야원에서 첫번째로 설법할 때 취한 전법륜인(dharmachakra)을 연상케 한다. 불좌상이 손바닥을 위로 하고 두 손을 무릎 위에 올려놓으면 그것은 명상의 모습을 뜻한다(선정인 : dhyana). 그외 다른 수인들은 상징하는 의미에 따라 각기 특이한 형태를 취한다(오른쪽 그림 참조).

무사위르(Musawwir) '창조자' 즉

조물주를 지칭하는 아랍과 이슬람어를 말함. 무사위르는 '예술가'를 가리키는 데에도 사용되었으나 이슬람 세계에서는 오직 신만이 할 수 있는 인간의 형상 창조 때문에 예술가들이 시샘을 받았다.

미나레트(Minaret) 이슬람 사원에 붙어 있는 탑으로 하루에 다섯 번 신도들에게 기도 시간을 알려준다.

미라브(Mihrab) 이슬람 사원의 정면 혹은 **키블라** 벽에 있는 벽감으로 이슬람교도들이 기도할 때 향하는 메카 쪽의 방향을 나타낸다.

미투나(Mithuna) 사랑하는 남녀상. 인도의 힌두교, 불교, 자이나교에서는 풍요의 상징으로 성장과 풍성함 그리고 번영을 나타낸다.

바가바드기타(Bhagavad Gita) **신의 노래.** 영향력 있는 힌두교 경전으로 서사시 『마하바라타』에 수록되어 있다. 이 경전에서 **크리슈나** 신은 힌두교에서 가장 중시되는 여러 철학적 교의를 설명했다.

바지라(Vajra) 인드라 신과 힌두교의 신들이 사용하는 무기로 양쪽에 머리 부분이 있는 번개 모양이다.

베다(Veda) 지식. 기원전 1300년경에 집성되기 시작한 아리아인의 신성한 문학으로 수세기 동안 구전되어 온 것이다. 『리그베다』, 『사마베다』, 『야주르베다』, 『아타르바베다』의 순으로 구성되어 있다.

베사라(Vesara) 혼합된 특성을 가진 사원 양식.

보디(Bodhi) 성도(成道). **부처**가 이 나무 아래에서 깨달음을 얻게 되어 이후 보리수나무라고 부르게 되었다.

보디사트바(Bodhisattva) 보살. 성도하기 이전 태자 모습의 **부처**를 가리키는 말이다. 이후 성도하기 직전의 모든 보살들을 가리키는 말로 사용되었다.

브라만(Brahman) 승려. 힌두교의 카스트 제도 가운데 최상의 계급.

비쿠(Bhikku) 불교의 승려.

비하라(Vihara) 불교 승려들이 거처하는 불교 사원의 승방.

상가(Samgha) 불교 승려들의 공동체 즉 불교 교단.

샤이바 시단타(Shaiva Siddhanta) 초월적인 것이 물질적인 것에 발현된다는 샤이바 철학.

샬라(Shala) 원통형의 둥근 천장을 가진 신전의 벽감이나 사원 벽에 있는 이디쿨(aedicule).

수라(Sura) 『코란』을 구성하는 장.

수피(Sufi) 이슬람 전통에서 말하는 신비주의자.

쉴파(Shilpa) 예술이라는 뜻의 산스크리트어. 『쉴파 샤스트라』(Shilpa Shastra)는 미술 교재로 건축가, 조각가, 화가들을 위한 지침서이다.

스투파(Stupa) 부처나 덕이 높은 승려의 유골을 담는 사리함을 안치하기 위해 벽돌로 만든 건축물.

스투피(Stupi) 남부의 **드라비다** 형식 사원에 나타나는 것으로 탑의 꼭대기에 얹은 둥근 건축 요소.

시카라(Shikhara) 산의 정상. 힌두교, 불교, 자이나교 사원의 첨탑을 가리키는 말이다.

아가마(Agama) 고대 산스크리트어로 된 종교 경전.

아르타(Artha) 부(富). 고대 힌두교

도들의 삶의 네 가지 목적 가운데 하나.

아말라카(Amalaka) 북방 형식 사원의 탑 꼭대기에 얹은 세로로 홈을 판 쿠션 같은 요소. 그 형태는 정화의 약효가 있다고 믿는 아말라(amala) 즉 미로발란(myrobalan) 과일나무에서 유래했다.

알람카라(Alamkara) 장식품 및 장식에 관한 이론.

야바나(Yavana) 그리스 상인을 지칭하기 위해 최초로 사용된 고대 인도어. 이후 모든 외국인을 의미하게 되었다.

약시(Yakshi)/**약샤**(Yaksha) 풍요와 관련된 근원적인 특성의 반신(半神). 약시(여신)와 약샤(남신)는 상서로운 존재로 여겨왔다.

요가(Yoga) 고대의 철학 체계에서는 요가를 통한 육체의 단련이 구원을 향해 나아가는 8단계 가운데 하나였다. 요가로 단련된 사람을 요기(남성) 또는 요기니(여성)라고 부른다.

우르나(Urna) **부처**의 완벽함을 나타내는 표지 가운데 하나. 양미간에 있는 털 한 가닥을 말한다.

우슈니샤(Ushnisha) 육계(肉髻). **부처**가 초인간적인 존재임을 나타내는 표지 가운데 하나.

우파니샤드(Upanishad) 철학적인 특성을 갖고 있는 힌두교의 신성한 경전.

자로카(Jarokha) 장식을 목적으로 건물의 정면에 튀어나오도록 만든 발코니.

자이나교(Jainism) **부처**의 이전에 나타나는 **마하비라**가 창시한 종교로 도덕적인 삶과 살아 있는 생명에 대한 살생 금지를 강조하며 이를 엄격히 지킨다.

자타카(Jataka) 부처의 본생담에 나오는 이름.

제나나(Zenana) 라지푸트 또는 무굴 제국 시기에 왕실 여인들이 거주하는 궁전의 한 영역이다. **마르다나**를 참조하기 바람.

차르바그(Char-bagh) 중앙에서 만나는 네 개의 수로에 의해 네 부분으로 나뉜 정원.

차이티야(Chaitya) 불교 사원에서 반원형의 예배당 또는 사당.

차크라바르틴(Chakravartin) 힌두교 통치자들이 '세계의 왕'을 지칭하기 위해 사용한 말.

추남(Chunam) 바다조개를 태워 만든 치장 벽토의 일종으로 광택이 난다.

카르마(Karma) 현세의 삶에서 행한 개인적인 모든 행위가 미래에 태어날 삶을 결정한다. 힌두교도와 불교도 및 자이나교도들은 업과 환생의 이론을 믿는다.

카마(Kama) 사랑. 고대 힌두교도들의 삶의 네 가지 목적 가운데 하나.

카스트 제도(Caste system) 초기 힌두교 사회를 네 개의 계급으로 구분한 제도. **브라만** 즉 승려계급 아래로 크샤트리아(귀족), 바이샤(상인), 수드라(노예)의 순으로 이어지며 이러한 계급제도는 직업 또는 사회적인 이동이 불가능한 엄격한 제도로 점차 고정되었다.

카울라(Kaula) 신비적이며 비정통적인 샤이바 종파.

카일라사(Kailasa) 히말라야 산에 있는 **시바** 신의 집.

칼라샤(Kalasha) 물병. **시카라** 사원이나 첨탑 위에 놓인 물병 장식.

칼파(Kalpa) 겁(劫). 힌두교, 불교, 자이나교에서 윤회하는 세계의 시간 개념.

칼파수트라(Kalpasutra) 지나의 삶을 이야기한 책으로 자이나교의 중요한 경전이다.

코란(Koran) 신의 말씀이 담겨 있다고 믿는 이슬람교의 성전으로 천사 가브리엘이 예언자 무하마드에게 준 것이다.

쿠타(Kuta) 사원 벽 위에 있는 신전과 같은 요소. 이디쿨(aedicule).

키블라(Qibla) 이슬람교도들이 기도하는 동안 향해야 하는 메카의 방향을 나타내는 이슬람 사원의 벽이다. 인도에서는 서쪽 벽에 해당한다.

탄트라(Tantra) 힌두교와 불교의 신비주의 요소를 나타내는 말로 불가사의한 비밀의식과 결부되어 있다. 그러므로 탄트릭(tantric)은 탄

트라와 관련된 것이다.

파하디(Pahadi) 펀자브 언덕에 있는 여러 주에서 그린 그림을 가리키는 말.

판차라트라(Pancharatra) 초월적인 것이 물질적인 것에 발현된다고 하는 바이슈나바(Vaishnava) 철학.

판차마카라(Panchamakara) 신비주의적인 힌두교의 다섯 가지 금기된 사항으로 생선, 고기, 볶은 곡식, 술, 남녀의 성합(性合)을 말한다.

푸니아(Punya) 정신적인 장점. 푸니아 케슈트라(punya-keshtra) 즉 정신적인 장점이 갖는 영역.

푸라나(Purana) 10세기 동안 축적된 종교문학으로 현대 힌두교의 기초가 된다.

푸자(Puja) 신전이나 사원에서 행하는 힌두교의 예배의식.

프라닥시나(Pradakshina) 성소나 신상 주위를 돌면서 예배하는 의식.

하벨리(Haveli) 라지푸트 궁전의 귀족과 부유한 상인이 중앙의 안마당 주위에 지은 일련의 '저택'을 칭하는 말이다.

종교와 신화 속의 인물

가네샤(Ganesha) **시바** 신과 **파르바티** 여신 사이에 태어난 큰아들이자 **스칸다** 신의 형으로 코끼리 머리를 하고 있다. 시작의 신으로 새로운 일의 시작을 의미한다.

강가(Ganga) 천상의 갠지스 강을 의인화한 여신. 그녀는 선조들의 재를 갠지스 강에 뿌림으로써 해탈을 얻고자 하는 간청을 받아들여 지상으로 내려왔다.

나타라자(Nataraja) 춤의 왕. 세상을 다시 한 번 창조하기 위해 세상을 파괴하려는 우주의 무용수로서의 **시바** 신을 지칭하는 말이다.

데비(Devi) 수많은 이름과 형태를 가진 위대한 여신. **시바**의 배우자인 **파르바티**를 말함.

라마(Rama) **비슈누** 신의 화신으로 「**라마야나**」 즉 '라마의 이야기'에 나오는 위대한 영웅이다. 그는 아요디아의 왕자로 모든 힌두교 통치자들에게 이상적인 군주이자 전형적인 예이다.

라바나(Ravana) 「**라마야나**」에 등장하는 랑카의 마왕. 그는 **시바** 신의 신화에도 등장하는데 **라마**와의 전투에서 마력적인 힘을 사용하여 시바 신의 고향인 **카일라사**를 뿌리째 뽑으려고 했다.

라크슈미(Lakshmi) **비슈누** 신의 부인으로 부와 행운의 여신이다.

링고드바바(Lingodbhava) 브라흐마와 **비슈누** 신들보다 우월함을 나타내기 위해 **링가** 위에 **시바** 신을 표현한 것이다.

마라(Mara) 불교에서의 악마 가운데 하나로 **부처**가 성도하는 것을 방해하기 위해 부처를 유혹하거나 공격한다.

마하비라(Mahavira) 기원전 5세기에 지나 즉 '승리자'로 알려진 자이나교를 창시한 사람으로 스물네번째이자 마지막 지나에 해당한다.

마히샤마르디니(Mahishamardini) 물소 마왕을 죽인 위대한 여신 **데비**를 가리키는 말.

불타(Buddha) 깨달은 사람. 기원전 5세기에서 4세기에 걸쳐 살았던 싯다르타에게 주어진 명칭으로 힌두교 베다의 전통을 거부하고 불교로 알려진 단순하고 윤리적인 삶을 위한 새로운 길을 열었다. 부처는 곧 신성시되었으며 신으로서 숭배되었다.

비슈누(Vishnu) 비슈누 신은 원반과 소라껍질로 만든 법라를 가지고 있으며 높은 관을 쓰고 독수리인 가루다를 타고 있다. 종종 자신의 부인이자 행운의 여신인 **라크슈미**와 함께 나타난다. 열 번의 화신론은 물고기, 거북, 멧돼지, 숫사자, 난쟁이, 파라슈라마, **라마**, **크리슈나**와 **부처**의 형태로 아홉 번 태어났다고 믿어지는 비슈누와 관계된다. 열번째 화신인 칼키는 아직 나타나지 않았다.

비크샤타나(Bhikshatana) 매혹적인 탁발승으로 **시바** 신을 표현한 것.

사다시바(Sadasiva) 현시–비현시 형태의 **시바** 신을 가리키는 말. 다섯 개의 머리가 새겨진 시바의 **링가**를 의미한다.

사라스바티(Sarasvati) 힌두교와 자이나교의 학문과 음악의 여신.

수리야(Surya) 태양신.

스칸다(Skanda) **시바**와 파르바티 사이에 태어난 둘째아들로 젊은 전사의 신이며 **가네샤** 신의 동생이다.

시바(Shiva) 행운. 힌두교의 주요 신으로 뱀을 두르고 삼지창을 가지고 있으며 머리 위에는 해골과 초승달을 장식했다. 또한 제3의 눈은 세상 만물을 볼 수 있음을 나타내며 황소를 타고 있다. 히말라야의 카일라사 산에서 부인 **파르바티** 여신과 두 아들인 코끼리 머리를 한 **가네샤**와 젊은 전사 **스칸다**와 함께 살고 있다.

아르다나리(Ardhanari : 반여성) **시바** 신과 그의 부인 **파르바티** 여신이 결합된 복합적인 형태.

아파르(Appar) 7세기 타밀 샤이바 종파의 성인.

야마(Yama) **시바** 신을 정복한 죽음의 신.

야무나(Yamuna) 오늘날 자무나로 알려진 야무나 강을 의인화한 여신.

칼리야나순다라(Kalyanasundara) **시바**와 **파르바티**가 결혼하는 장면을 조각한 상을 가리키는 말.

크리슈나(Krishna) 유명한 힌두의 신으로 **비슈누**의 화신이며 세 가지 중요한 의미로써 예배되었다. (1) 그는 목동의 마을에서 자라난 사랑스런 아이이다. (2) 그는 소 치는 소녀들을 매혹하는 시 「**기타 고빈다**」에 나오는 신성한 연인이며 그 자신은 라다에게 매혹되었다. (3) 그는 서사시 「**마하바라타**」와 「**바가바드기타**」 즉 '신의 노래'라는 시에서는 현명한 조언자로 등장한다.

트리비크라마(Trivikrama) **비슈누** 신이 난쟁이로 화신한 것으로 보이는 거대한 형상.

트리푸란타카(Tripurantaka) 세 명의 마왕의 요새를 파괴한 **시바** 신의 승리를 표현한 형상.

파르바티(Parvati) **시바** 신의 배우자로 코끼리 머리를 가진 **가네샤**와 젊은 전사 **스칸다**라는 두 아들을 둔 어머니이다. 그녀는 스스로의 힘으로 독립된 여신이기도 하다. '**데비**' 참조.

주요 왕조 및 제국

[　]　속의 숫자는 본문에 실린 작품번호를 가리킨다

굽타(Gupta) 320년부터 647년경(하르샤 재위 기간 포함)까지 인도 북부의 대부분을 다스렸던 왕조. 이 시기에 문학, 수학, 천문학, 조형미술은 절정에 이르렀다. 굽타 시대의 불상은 불교세계의 조각가들에게 모본이 되었으며[69-70] 힌두 사원의 형태도 제 모습을 갖추게 되었다[97-99].

나야크(Nayak) 비자야나가르 황제 가운데 최초의 통치자. 나야크 왕조는 마두라이에 수도를 정하고 독립을 선포했다(1529~1736). 그들은 인도 남부의 확장된 사원에서 대부분 볼 수 있듯이 힘차게 조각한 기둥으로 된 홀을 증축했다[155-162].

동인도 강가(Eastern Ganga) 8세기부터 13세기까지 인도 동부를 다스렸던 왕조. 나라싱하 데바(1238~64년 재위) 왕은 재위 기간에 거대한 전차 모양의 태양 신전을 코나라크에 세웠다[120-122].

라슈트라쿠타(Rashtrakuta) 데칸 북부의 광대한 지역을 통치하던 힌두 왕조. 757년에서 783년까지 통치했던 크리슈나 1세는 돌 하나로 이루어진 엘로라의 거대한 카일라사 사원을 축조했다[93-95].

마우리아(Maurya) 기원전 326년 알렉산드로스 대왕이 인도에서 물러가자, 찬드라굽타 마우리아가 세운 인도 최초의 왕국. 전성기에는 인도의 최남단을 제외한 대부분의 지역을 지배했다. 기원전 약 272년부터 231년까지 통치했던 아소카 왕은 가장 먼저 석굴을 개착했을 뿐 아니라[74, 77] 불법에 관한 그의 칙령을 새긴 석주[28-30]를 세우는 등 최초의 기념비적인 석조미술을 후원했다.

무굴(Mughal) 몽고의 후예인 이슬람 왕조. 영국에 통치권을 이양하기 전까지 1526년부터 1858년까지 인도 북부를 다스렸다. 장대한 분묘와 궁전, 모스크, 채색 세밀화, 보석과 장신구 등을 발전시켰다[187-216, 218].

바카타카(Vakataka) 4, 5세기 동안 데칸 중부를 다스리던 힌두 왕조. 462년부터 491년경까지 하리세나가 통치하는 동안 관료와 귀족들은 아잔타 불교 석굴의 조각과 벽화를 후원했다[73, 82-89].

비자야나가르(Vijayanagar) 독립된 3개의 왕조 아래에서 1336년부터 1565년경까지 데칸 일부와 인도 남부를 다스렸다. 사원 건축은 인도 고유의 양식을 따랐으나 궁전 건축의 경우는 이슬람 건축 양식과 모티프를 결합하여 훌륭한 절충양식이 나오게 되었다[176-186].

사타바하나(Satavahana) 기원전 1세기에서 기원후 2세기경에 데칸 고원의 일부를 다스리던 왕조. 아마라바티의 대탑[41-46]과 석굴사원 등의 불교 건축물을 건립했다.

솔란키(Solanki) 950년부터 1304년까지 인도 서부를 다스리던 왕조. 수도 파탄에 있는 여왕의 계단식 우물[9-10]과 아부 산에 있는 대리석으로 지은 자이나교 신전[112-216]을 포함하여 위대한 유적들을 남겼다. 자이나교의 후원 아래 인도에서 가장 먼저 채색 세밀화를 제작했다[117].

술탄(Sultanate) 1206년부터 1526년경까지 다섯 개의 독립된 왕조(노예 왕조, 칼지 왕조, 투글라크 왕조, 사이드 왕조, 로디 왕조) 아래에 있던 인도 북부의 터키계 이슬람 통치자들을 가리키는 말. 건축가와 화가들은 새로운 후원자를 위해 자신들의 고유한 양식을 수정하여 채색 세밀화뿐 아니라 모스크와 분묘, 요새를 건립했다[163-169].

데칸에서는 바마니 술탄이 1347년부터 1538년까지 세력을 잡았는데 이때 비자푸르, 아마드나가르, 비다르, 베라르, 골콘다 등 다섯 개의 작은 술탄으로 분리되었다. 이 술탄 왕국들은 1686년 무굴 왕조에 병합되었다. 이슬람 술탄들은 인도 서부의 구자라트와 동부의 벵골 지역도 일부 다스렸다.

승가(Sunga) 단명한 칸바 통치자들(기원전 25년까지)이 세운 힌두 왕조(기원전 185~75년경). 마우리아 왕조가 멸망한 후 인도 중부를 차지했다. 그들의 통치 아래 바르후트나 산치의 유적들과 같은 불교 미술이 발전했다[33-40].

시소디아(Sisodia) 14세기에 건립된 메와르 왕국의 라나들. 초기 수도인 치토르가 파괴되자 우다이푸르로 옮겨 요새 궁전을 다시 짓고 채색의 세밀화를 제작했다[219-230].

아딜 샤히(Adil Shahi) 1538년부터 1686년까지 비자푸르의 데칸 술탄 왕국을 통치했던 터키계의 이슬람 술탄 가계. 건축과 회화 분야에서 중요한 공헌을 했다[172-175].

영국(British) 영국의 무역회사인 동인도 회사는 1613년 인도 서해안의 수라트에 처음으로 무역항을 세웠다. 1800년까지 동인도 회사는 인도의 넓은 지역을 효과적으로 통치했으며 요새와 저택, 공공건물들을 지었다[244-245]. 1858년 영국 국왕이 동인도 회사를 대신하여 통치했으며 총독이 장관을 대신했다. 건축 활동은 계속되어 뉴델리의 새로운 수도는 절정에 이르렀다[243, 250-257, 264-265]. 1947년 영국은 인도의 첫번째 수상인 자와할랄 네루(Jawaharlal Nehru)와 파키스탄의 첫번째 총독인 무하마드 알리 지나(Muhammad Ali Jinnah)에게

통치권을 넘겼다.

찬델라(Chandella) 925년부터 1308년까지 인도 중부의 통치자들. 수도 카주라 호에 건립한 장대한 사원으로 유명하다[7, 102-111].

촐라(Chola) 862년부터 1310년까지 인도 남부 전지역을 다스렸으며 한때 스리랑카 섬을 지배하기도 했다. 촐라들은 특히 사원 건축과 청동상의 제작에 중요한 후원자였다[2, 138-153].

칼라추리(Kalachuri) 6세기경 인도 서해안을 다스렸던 왕조. 암석을 분할하여 축조하는 힌두 건축의 시원을 이루었다. 엘레판타에 있는 시바 석굴은 크리슈나라자 1세가 통치한 550년부터 575년 사이에 건립된 것으로 추정된다[1, 90-92].

쿠샨(Kushan) 1세기 중엽부터 3세기까지 옥수스 강에서 인도 북부의 평원에 있는 마투라에 이르는 거대한 제국을 다스렸던 중앙아시아계 왕조. 쿠샨인들은 완전히 다른 두 가지의 불상 양식을 창출했다. 즉 현재 파키스탄 지역인 간다라 북서쪽의 헬레니즘화된 불상과 마투라의 토착적인 불상이다[47, 49-53, 57-66]. 또한 힌두교도 후원하여[48] 장대한 사원을 건립하였다[67].

팔라 세나(Pala-Sena) 750년부터 1200년경까지 인도 동부의 대부분을 다스렸던 두 왕조. 힌두 사원과 불교 사원의 건립을 후원했다[71].

팔라바(Pallava) 550년부터 728년경까지 인도 남부의 타밀 지역을 통치했던 팔라바 제국의 왕조. **드라비다** 양식의 사원을 처음으로 건립했다. 마말라푸람 항구는 남부에 최초로 세워진 돌로 만든 거대한 규모의 조각 예술이다[123-137].

포르투갈(Portuguese) 1498년부터 1961년경 서부 해안에서 주목할 만한 존재로 에스타도 다 인디아(Estado da India) 즉 고아에 인도국을 세웠다. 인상적인 성당을 지었으며 휴대용 성물들을 창안했다[236-241].

주요 연표

[]속의 숫자는 본문에 실린 작품번호를 가리킨다
연대는 대략 추정한 것이다

인도미술

기원전 2600 인더스 인장과 물질 문명(1900년까지)[11-27].

272 아소카 왕 석주[28-30] ; 최초의 석굴 조영[74, 77].
100 초기 불교 사원(기원후 200년까지)[75-76, 79-80] ; 석조 장식과 탑의 확장[33-40].

기원후 78 헬레니즘 간다라와 인도 마투라에서의 초기 불상과 사원[47, 49-50, 57-65].
200 아마라바티의 주요 스투파 완성[41-46].

432 굽타 불상[67-70].

500 아잔타 석굴 사원 완성[73, 82-89] ; 인도 북부 석굴 사원의 발전[97-99].
550 힌두 석굴 사원의 발전, 예컨대 엘레판타[1, 90-92].
600 인도 남부 석굴 사원 조영 시작[123].

650 마말라푸람[128-130, 136-137]과 칸치푸람[134-135]에서 인도 남부 사원의 발달.
783 엘로라의 힌두 석굴 사원[93-95].
850 촐라 사원 양식의 시작[139-141].
925 카주라 호 사원 건축의 시작[7, 102-111].

1012 탄자부르 라자라자 사원 완성[138, 142-148] ; 청동주조상 유행[2, 149-150, 153].
1032 아부 산의 자이나교 대리석 사원 완성[112-116].

1070 파탄의 여왕 계단식 우물 건립 중[9-10].
1192 인도에 회교사원. 쿠트브 모스크[163-166].

역사적 배경

기원전 2600 인더스 도시의 완성 시기(1900년까지).
1300 리그베다 지음.
486 페르시아 군대에서의 인도 병력.
430 아테네 파르테논 완성.
400 석가모니의 열반.
326 인도에 알렉산드로스 대왕 도착.
321 마우리아 왕조 건립.

기원후 33 예루살렘에서 십자가에 못박힌 나사렛의 예수.
78 쿠샨의 통치자 카니슈카가 건립한 샤카 시대 개막.

242 이란의 샤푸르 1세 쿠샨을 패배시킴.
320 굽타 왕조 시작(647년까지).

450 북부 인도의 훈족 침략.

603 중국 구법승들의 인도 여행 시작.
632 예언자 무하마드의 죽음.

1000 가즈니의 마흐무드 침략.

1066 헤이스팅스 전투. 노르만의 영국 침입.

1192 구르의 무하마드 인도 침입.
1206 델리 술탄 왕국 건립.
1215 영국의 마그나 카르타 서명.

인도미술	역사적 배경
1238 코나라크에 태양 사원 건립 시작[120-122].	
1336 비자야나가라 도시 건립[176-182, 184-186] ; 마두라이와 스리랑감에 사원 증축 시작[155-162].	
	1366 비자야나가라의 힌두 왕국 건립.
	1398 티무르(타메를라네)의 델리 약탈.
1451 델리 술탄 왕국의 로디 무덤[169].	
	1492 콜럼버스 신대륙 항해.
	1498 바스코 다 가마 인도 도착.
	1510 고아 포르투갈 인도국의 수도가 됨(1961년까지).
	1526 바부르 무굴 왕조 건립.
1534 우다이푸르 도시 궁전 건립 시작[219-220, 226-227].	
1556 무굴 회화 출현[195-199].	**1556** 무굴 황제 악바르 지배(1605년까지).
	1558 영국의 엘리자베스 1세 취임(1603년까지).
1562 고아의 기독교 성당 건립 시작. 대성당[238-239] ; 봄 지저스 성당[237] ; 성모 마리아를 위한 테아틴 성당[240]. 후마윤 무덤으로 무굴 정원 무덤의 전통 시작[188] ; 악바르 무덤[202] ; 최고 절정은 타지마할[203-206].	
	1565 비자야나가라 제국이 데칸 술탄 왕국의 연합군에게 패배.
1571 파테푸르 시크리 도시 시작[189-194].	
1579 비자푸르의 장대한 데칸 무덤. 라우자[172] ; 골 굼바즈[174].	
	1600 엘리자베스 1세, 동인도 회사 인가 승낙.
	1605 무굴 황제 자한기르 지배(1627년까지).
	1613 영국, 수라트에 무역항 설치.
	1620 메사추세츠 주에 최초의 이주자 도착.
	1627 무굴 황제 샤 자한 지배(1658년까지).
1632 타지마할 건립(1643년까지).	
1648 샤자한나바드 도시 완성[207-210] ; 자마 마스지드 모스크 건립[211] ; 유명한 메와르 왕조의 『라마야나』 회화 완성[224-225].	
	1661 찰스 2세의 왕비 지참금의 일부로 포르투갈이 영국에게 뭄바이 섬을 양도.
1668 고아에 새로운 사원 양식[242].	
	1686 데칸 술탄 왕국은 무굴 제국에 합병됨.
	1690 영국 동인도 회사 칼리카타에 무역항 개설.
1727 자이푸르 도시 건립 착수[234-235].	
	1757 로버트 클라이브는 플라시 전투에서 벵골의 나와브를 물리치고 인도에 영국 지배의 기초를 세움.
	1772 워런 헤이스팅스가 동인도 회사 관할지역 최초의 총독이 됨.
	1776 미국의 독립선언.
1780 영국 예술가들 인도에 도착, 예컨대 호지스[246] ; 다니엘[247] ; 리어[248].	
	1789 바스티유 습격과 프랑스 혁명 시작.
1802 마드라스와 칼리카타에 영국 공공건축 건립 시작[244-245].	
	1837 빅토리아 여왕 취임식(1901년까지).

인도미술	역사적 배경
1840 인도에서 최초의 은판사진 촬영.	
	1857 인도 폭동.
	1858 마지막 무굴 황제를 추방하고 총독을 통해 영국이 직접 인도를 통치.
1860 영국 뭄바이 건물[243, 254–257].	**1860** 미국의 시민전쟁(1865년까지).
	1869 수에즈 운하 시작.
	1877 빅토리아 여왕 인도 황후 선언.
1880 라자 라비 바르마 캔버스 위에 유화 그림.	
	1885 인도 국립회의 창설.
1905 벵골 학교의 아바닌드라나트 타고르 「인도의 어머니」 그림 [268].	
	1911 영국의 조지 5세 최초로 인도 방문. 수도를 칼리카타에서 델리로 옮김.
	1914 제1차 세계대전 시작(1918년까지).
1931 뉴델리 낙성[264–266].	
	1939 제2차 세계대전 시작(1945년까지).
	1947 영국 인도와 파키스탄의 독립 승인.
1948 뭄바이에 창설된 진보적인 예술가 집단 현대 회화에 주력 [275]. 인도 조각가들 현대적 양식으로 작업[272–273].	**1948** 마하트마 간디 암살.
1951 새로운 수도 건립에 외국 건축가들을 초대. 찬디가르의 르 코르뷔지에[269] ; 다카의 루이스 칸.	
	1961 인도 군대 포르투갈에 고아의 반환 요구.
	1971 시민전쟁 후, 동파키스탄 방글라데시 공화국에서 독립.
1972 인도 건축가들 현대 건축 재평가하며 인도 취향에 맞는 디자인 주장[270–271].	
1987 스리랑감 사원의 '미완성' 고푸람 완성.	

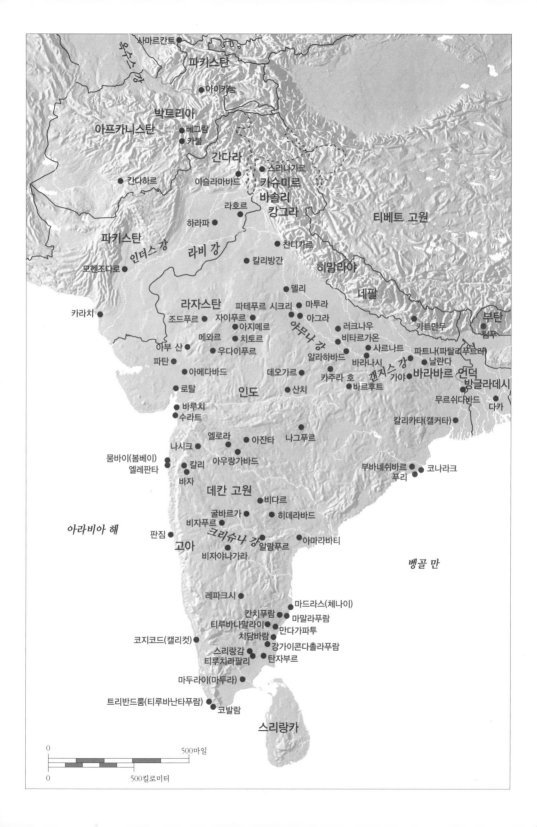

권장도서

я

일반

인도학에서는 고대(힌두교, 불교, 자이나교), 중세(초기 이슬람, 무굴, 라지푸트, 후기 힌두 미술), 그리고 현대(식민지와 후기 식민지)라는 전통적인 시대구분을 사용하기 때문에 이 책과 같은 내용을 다룬 인도미술사는 거의 없는 상태이다. 이러한 책들은 두 권으로 쓰여지며 종종 두 명의 전문가에 의해 서술되었다. 인도미술 분야는 일반적으로 고대만 선호해왔으며 자신들의 관심을 고대 시기로 제한했기 때문에 '인도미술'이란 제목의 책들은 종종 오해를 불러일으킨다.

Catherine B Asher and Thomas R Metcalf(eds), *Perceptions of South Asia's Visual Past*(New Delhi, 1994)

Percy Brown, *Indian Architecture*, 2 vols : 1, *Buddhist and Hindu Periods* ; 2, *Islamic Period* (Bombay, 1959)

Vidya Dehejia(ed.), *Representing the Body : Gender Issues in Indian Art*(New Delhi, 1997)

Ainslie T Embree(ed.), *Sources of Indian Tradition*, vol. I(New York, 1988)

Brijen N Goswamy(ed.), *Indian Painting : Essays in Honour of Karl J Khandalvala*(New Delhi, 1995)

J C Harle, *The Art and Architecture of the Indian Subcontinent* (Harmondsworth, 1986)

A History of India, 2 vols : 1, by Romila Thapar ; 2, by Percival Spear(Harmondsworth, 1965~6)

Susan L Huntington, *The Art of Ancient India*(New York, 1984)

Ronald Inden, *Imagining India* (Cambridge, MA and Oxford, 1990)

George Michell and Antonio Martinelli, *The Royal Palaces of India*(London, 1994)

Barbara Stoler Miller(ed.), *The Powers of Art : Patronage in Indian Culture*(New Delhi, 1992)

Partha Mitter, *Much Maligned Monsters*(Oxford, 1977)

Pratapaditya Pal, *Indian Sculpture*, vols 1 and 2(Los Angeles, 1986 and 1988)

The Penguin Guide to the Monuments of India, 2 vols : 1, *Buddhist, Hindu, Jain*, ed. George Michell ; 2, *Islamic, Rajput, European*, ed. Philip Davies(London, 1989)

Christopher Tadgell, *The History of Architecture in India : From the Dawn of Civilization to the End of the Raj*(London, 1990)

Romila Thapar, *Time as a Metaphor for History*(New Delhi, 1996)

Stanley Wolpert, *A New History of India*(4th edn, New York, 1993)

제1장

Frederick M Asher and G S Gai(eds), *Indian Epigraphy : Its Bearing on the History of Art* (New Delhi, 1985)

The Bhagavad-Gita : Krishna's Counsel in Time of War, trans. by Barbara Stoler Miller(New York, 1986)

Brijen N Goswamy, *Essence of Indian Art*(exh. cat., Asian Art Museum of San Francisco, 1986)

Stella Kramrisch, *The Art of India* (London, 1954)

Kirit Mankodi, *The Queen's Stepwell at Patan*(Bombay, 1991)

Michael W Meister(ed.), *Making Things in South Asia : The Role of Artist and Craftsman* (Philadelphia, 1988)

R N Mishra, *Ancient Artists and Art-Activity*(Simla, 1975)

Philip Rawson, 'An Exalted Theory of Ornament', in Harold Osborne (ed.), *Aesthetics in the Modern World*(London, 1968), pp.222~34

제2장

Bridget Allchin and Raymond Allchin, *The Rise of Civilization in India and Pakistan*(Cambridge, 1982)

Frederick M Asher and Walter Spink, 'Maurya Figural Sculpture Reconsidered', *Ars Orientalis*, 19(1989), pp.1~26

John Irwin, ' "Asokan" Pillars : A Reassessment of the Evidence : Parts I~IV', *Burlington Magazine* (November 1973), pp.706~20 ; (December 1974), pp.712~27 ; (October 1975), pp.631~43 ; (November 1976), pp.734~53

Jonathan M Kenoyer, *Ancient Cities of the Indus Valley*(New Delhi, forthcoming)

The Rig Veda, trans. by Wendy O'Flaherty(Harmondsworth, 1981)

Romila Thapar, *Ancient Indian Social History*(New Delhi, 1978)

제3장

Buddhist Suttas, trans. by T W Rhys Davis(New York, 1969)

Edward Conze *et al.*(eds), *Buddhist Texts Through the Ages*(New York, 1964)

Ananda K Coomaraswamy, *Yaksas* (Washington, DC, 1928~31 [in 2

parts], repr. New Delhi, 1971)

Anna L Dallapiccola(ed.), *The Stupa : Its Religious, Historical and Architectural Significance* (Wiesbaden, 1980)

Vidya Dehejia, 'On Modes of Narration in Early Buddhist Art', *Art Bulletin*, 72(1990), pp.374~92

_____, 'Aniconism and the Multivalence of Emblems', *Ars Orientalis*, 21(1991), pp.45~66

_____, 'Collective and Popular Bases of Early Buddhist Patronage : Sacred Monuments, 100 BC~250 AD', in Barbara Stoler Miller (ed.), *The Powers of Art*, op.cit., pp.35~45

_____(ed.), *Unseen Presence : The Buddha and Sanchi*(Bombay, 1996)

Susan L Huntington, 'Aniconism and the Multivalence of Emblems : Another Look', *Ars Orientalis*, 22(1992), pp.111~56

Robert Knox, *Amaravati : Buddhist Sculpture from the Great Stupa* (London, 1992)

Susan Murcott, *The First Buddhist Women : Translations and Commentary on the Therigatha* (Berkeley, 1991)

Gregory Schopen, 'On Monks, Nuns, and Vulgar Practices : The Introduction of the Image Cult into Indian Buddhism', *Artibus Asiae*, 49(1988~9), pp.153~68

Romila Thapar, 'Patronage and the Community', in Barbara Stoler Miller(ed.), *The Powers of Art*, op.cit., pp.19~34

제4장

Ananda K Coomaraswamy, 'The Origin of the Buddha Image', *Art Bulletin*, 9(1927), pp.287~328

Stan Czuma, *Kushan Sculpture : Images from Early India*(exh. cat., Cleveland Museum of Art, 1985)

Alfred Foucher, *The Beginnings of*

Buddhist Art and Other Essays in Indian and Central-Asian Archaeology(London, 1917)

J C Harle, *Gupta Sculpture : Indian Sculpture of the Fourth to the Sixth Centuries AD*(Oxford, 1974)

Deborah Klimburg-Salter, 'The Life of the Buddha in Western Himalayan Monastic Art and its Indian Origins : Act One', *East and West*, 38(1988), pp.189~214

Pratapaditya Pal, The Ideal Image : *The Gupta Sculptural Tradition and its Influences*(exh. cat., Asia Society Gallery, New York, 1978)

_____, *Art of Tibet : A Catalogue of the Los Angeles County Museum of Art Collection*(Berkeley and Los Angeles, 1984)

Joanna Gottfreid Williams, *The Art of Gupta India : Empire and Province*(Princeton, 1982)

Sally Hovey Wriggins, *Xuanxang : A Buddhist Pilgrim on the Silk Road*(Boulder, 1996)

제5장

Carmel Berkson, *Ellora : Concept and Style*(New Delhi, 1992)

Charles D Collins, *The Iconography and Ritual of Siva at Elephanta* (Albany, 1988)

Vidya Dehejia, *Early Buddhist Rock Temples*(London, 1972)

_____, *Discourse in Early Buddhist Art : Visual Narratives of India* (New Delhi, 1997)

S Dutt, *Buddhist Monks and Monasteries of India*(London, 1962)

Karl Khandalwala, 'The History and Dating of the Mahayana Caves at Ajanta', *Pathik*, 2(1990), pp.18~21

Stella Kramrisch, 'The Great Cave Temple of Siva on the Island of Elephanta', in *The Presence of Siva*(Princeton, 1981)

Wendy O'Flaherty, George Michell and Carmel Berkson, *Elephanta : The Cave of Shiva* (Princeton, 1983)

Dieter Schlingloff, *Studies in the Ajanta Paintings : Identifications and Interpretations*(New Delhi, 1988)

Walter Spink, 'The Splendour of Indra's Crown : A Study of Mahayana Developments at Ajanta', *Royal Society of Arts Journal*(October 1974), pp.743~67

_____, *Ajanta : A Brief History and Guide*(Ann Arbor, 1990)

제6장

T Richard Blurton, *Hindu Art* (London, 1992)

Vidya Dehejia, 'Brick Temples : Origins and Development', in Amy G Poster(ed.), *From Indian Earth : 4000 Years of Terracotta Art*(exh. cat. Brooklyn Museum, 1986), pp.43~56

Diana L Eck, *Darsan : Seeing the Divine Image in India* (Chambersburg, PA, 1981)

C J Fuller, *The Camphor Flame : Popular Hinduism and Society in India*(Princeton, 1992)

Adam Hardy, *Indian Temple Architecture : Form and Transformation*(New Delhi, 1995)

Alexander Lubotsky, 'The Iconography of the Vishnu Temple at Deogarh and the Visnudharmottara Purana', *Ars Orientalis*, 26(1996), pp.65~80

Michael Meister(ed.), *Ananda K Coomaraswamy : Essays in Early Indian Architecture*(New Delhi, 1992)

George Michell, *The Hindu Temple* (Chicago, 1998)

Joanna Gottfreid Williams, *The Art of Gupta India : Empire and Province*(Princeton, 1982)

제7장

Alice Boner and Sadasiva Rath Sarma(trans. and ed.) *Ramacandra Kaulacara : Silpa Prakasa*(Leiden, 1966)

_____, *New Light on the Sun Temple of Konarka*(Varanasi, 1972)

Pramod Chandra, 'The Kaula and Kapalika Cults at Khajuraho', *Lalit Kala*, I : 2(1955~6), pp.98~107

Richard H Davis, *Lives of Indian Images*(Princeton, 1997)

Devangana Desai, *Erotic Sculpture of India : A Socio-Cultural Study* (Bombay, 1975)

_____, *The Religious Imagery of Khajuraho*(Mumbai, 1996)

Thomas E Donaldson, 'Propitious-Apotropaic Eroticism in the Art of Orissa', *Artibus Asiae*, 37 (1975), pp.75~100

Phyllis Granoff, '"Halayudha" Prism : The Experience of Religion in Medieval Hymns and Stories', in Vishakha Desai(ed.), *Gods, Guardians and Lovers : Temple Sculpture from North India AD 700~1200*(exh. cat., Asia Society Galleries, New York, 1993), pp.67~93

Michael W Meister, 'Juncture and Conjunction : Punning and Temple Architecture', *Artibus Asiae*, 41 (1979), pp.226~34

Upanishads, trans. by Patrick Olivelle(New York, 1996)

제8장

R Champakalakshmi, 'The Urban Configurations of Tondaiman-dalam:The Kancipuram Region, c.AD 600~1300', in Howard Spodek and Doris Meth Srinivasan (eds), *Urban Form and Meaning in South Asia : The Shaping of Cities from Prehistoric to Precolonial Times*(Hanover, 1993), pp.185~208

Marilyn Hirsch, 'Mahendravarman I Pallava : Artist and Patron of Mamallapuram', *Artibus Asiae*, 48(1987), pp.109~30

Susan L Huntington, 'Icono-graphic Reflections on the Arjuna Ratha', in Joanna Williams(ed.), *Kaladarsana*(New Delhi, 1981), pp.57~67

Padma Kaimal, 'Playful Ambiguity and Political Authority in the Large Relief at Mamallapuram', *Ars Orientalis*, 24(1994), pp.1~29

Michael Lockwood, *Mahabali-puram Studies*(Madras, 1974)

_____, *Mamallapuram and the Pallavas*(Madras, 1982)

R Nagaswamy, 'New Light on Mamallapuram', *Transactions of the Archaeological Society of South India*(1962), pp.1~50

_____, *Gangaikondacholapuram* (Madras, 1970)

_____, 'Innovative Emperor and his Personal Chapel : Eighth Century Kanchipuram', in Vidya Dehejia(ed.), *Royal Patrons and Great Temple Art*(Bombay, 1988), pp.37~60

제9장

Vidya Dehejia, *Slaves of the Lord : The Path of the Tamil Saints* (New Delhi, 1988)

_____, *Art of the Imperial Cholas* (New York, 1990)

Padma Kaimal, 'Passionate Bodies : Constructions of the Self in Some South Indian Portraits', *Archives of Asian Art*, 48(1995), pp.6~16

Pierre Pichard, *Tanjavur Brhadisvara : An Architectural Study*(New Delhi, 1995)

David T Sanford, 'Ramayana Portraits : The Nageshvara Temple at Kumbakonam', in Vidya Dehejia (ed.), *The Legend of Rama : Artistic Visions*(Bombay, 1993)

Gary J Schwindler, 'Speculations on the Theme of Siva as Tripu-rantaka as it Appears During the Reign of Rajaraja I in the Tanjore Area c.AD 1000', *Ars Orientalis*, 17(1987), pp.163~78

B Venkataraman, *Rajara-jesvaram : The Pinnacle of Chola Art*(Madras, 1985)

제10장

J C Harle, *Temple Gateways in South India*(Oxford, 1963)

D Dennis Hudson, 'Madurai : The City as Goddess', in Howard Spodek and Doris Meth Srinivasan (eds), *Urban Form and Meaning in South Asia : The Shaping of Cities from Prehistoric to Precolonial Times*(Hanover, 1993), pp.125~44

George Michell(ed.), *Temple Towns of Tamil Nadu*(Bombay, 1993)

제11장

Alberuni's India, ed., introduction and notes by Ainslie T Embree, trans. by Edward C Sachau(New York, 1971)

Mulk Raj Anand(ed.), *Homage to Amir Khusrau*(Bombay, 1975)

Catherine B Asher, 'Delhi Walled : Changing Boundaries', in James Tracy(ed.), *City Walls : Form, Function and Meaning* (forthcoming)

Richard M Eaton, *Sufis of Bijapur 1300~1700 : Social Roles of Sufis in Medieval India*(Princeton, 1978)

H M Elliot and John Dowson, *History of India as Told by Its Own Historians*, 2 vols(Bombay, 1960)

Amitav Ghosh, *In an Antique Land*(New Delhi, 1992)

Oleg Grabar, *The Formation of Islamic Art*(New Haven, 1973)

George Michell(ed.), *Islamic Heritage of the Deccan*(Bombay, 1986)

Annemarie Schimmel, *Calligraphy and Islamic Culture*(New York, 1984)

Mark Zebrowski, *Deccani Painting* (London, 1983)

제12장

John M Fritz and George Michell, *City of Victory. Vijayanagara : The Medieval Hindu Capital of Southern India*(New York, 1991)

John M Fritz, George Michell and M S Nagaraja Rao, *Where Kings and Gods Meet : The Royal Centre at Vijayanagara, India*(Tucson, 1984)

George Michell, *Architecture and Art of Southern India*(Cambridge, 1995)

V Narayana Rao, 'Kings, Gods, and Poets : Ideologies of Patronage in Medieval Andhra', in Barbara Stoler Miller(ed.), *The Powers of Art*, op.cit. pp.142~59

Burton Stein, *Vijayanagara* (Cambridge, 1989)

Phillip B Wagoner, '"Sultan among Hindu Kings" : Dress, Titles, and the Islamicization of Hindu Culture at Vijayanagara', *Journal of Asian Studies*, 55(1996), pp.851~80

제13장

Abu 'L-Fazl *Allami, Ain-i-Akbari* (3rd edn, New Delhi, 1977)

Akbarnamah, trans. by Henry Beveridge(Calcutta, 1907~39)

Catherine B Asher, *Architecture of Mughal India*(Cambridge, 1992)

Milo C Beach, *Early Mughal Painting* (Cambridge, 1987)

_____, *Mughal and Rajput Painting* (Cambridge, 1992)

Wayne E Begley, 'The Myth of the Taj Mahal and a New Theory of its Symbolic Meaning', *Art Bulletin*, 56(1979), pp.7~37

Wayne Begley and Z A Desai, *Taj Mahal : The Illumined Tomb. An Anthology of Seventeenth-Century Mughal and European Documentary Sources*(Cambridge, 1989)

Henry Beveridge(ed.), *Tuzuk-i Jahangiri*(3rd edn, New Delhi, 1978)

Michael Brand and Glenn D Lowry, *Akbar's India : Art from the Mughal City of Victory* (exh. cat., Asia Society Galleries, New York, 1985)

Ellison Banks Findly, *Nur Jahan : Empress of India*(Oxford, 1993)

John M Fritz and George Michell, *City of Victory*, op.cit.

Ebba Koch, *Mughal Architecture* (Munich, 1991)

The Koran, trans. by Arthur John Arberry(New York, 1955)

Elizabeth B Moynihan, *Paradise as a Garden*(1979)

Pratapaditya Pal(ed.), *Master Artists of the Imperial Mughal Court*(Bombay, 1991)

_____, Janice Leoshko, Joseph M Dye III and Stephen Markel, *Romance of the Taj Mahal*(exh. cat., Los Angeles County Museum of Art, 1989)

S A Abbas Rizvi, *Fatehpur Sikri* (New Delhi, 1972)

Giles H R Tillotson, *Mughal India* (London, 1990)

제14장

Molly Aitken, 'Style and the State in 18th-century Mewar Painting', PhD dissertation in progress, *Department of Art History and Archaeology*, Columbia University, New York

Vidya Dehejia, 'The Treatment of Narrative in Jagat Singh's Ramayana : A Preliminary Investigation', *Artibus Asiae*, 56(1996), pp.303~24

Vishakha Desai, 'Painting and Politics in Seventeenth-Century North India : Mewar, Bikaner and the Mughal Court' *Art Journal*, 49(1990), pp.370~8

_____ (ed.), *Life at Court : Art for India's Rulers, 16th~19th Centuries* (exh. cat., Museum of Fine Arts,

Boston, 1985)

John S Hawley and Mark Juergensmeyer, *Songs of the Saints of India*(New York and Oxford, 1988)

Stella Kramrisch, *Painted Delight* (exh. cat., Philadelphia Museum of Art, 1986)

Jeramiah P Losty, *The Art of the Book in India*(London, 1982)

Karine Schomer et al.(eds), *The Idea of Rajasthan : Explorations in Regional Identity*, 2 vols(New Delhi, 1994)

Giles H R Tillotson, *The Rajput Palaces : The Development of an Architectural Style, 1450~1750* (New Haven and London, 1987)

James Tod, *Annals and Antiquities of Rajasthan*, vol.1(London, 1829)

Andrew Topsfield, *The City Palace Museum Udaipur*(Ahmedabad, 1990)

제15장

Mulk Raj Anand(ed.), *In Praise of Christian Art in Goa*(Bombay, n.d.)

Mario Cabral e Sa and Jean-Louis Nou, *Goa*(New Delhi, 1993)

M N Pearson, *The Portuguese in India*(Cambridge, 1987)

Jose Pereira, *Baroque Goa*(New Delhi, 1993)

제16장

Mildred Archer, *India Observed : India as Viewed by British Artists 1760~1860*(exh. cat., Victoria and Albert Museum, London, 1982)

C A Bayly(ed.), *The Raj : India and the British 1600~1947*(exh. cat., National Portrait Gallery, London, 1991)

Philip Davies, *Splendours of the Raj*(Harmondsworth, 1985)

William Hodges, *Travels in India During the Years 1780, 1781, 1782 and 1783*(London, 1793)

Robert Grant Irving, *Indian

참고도서

Summer : Lutyens, Baker and Imperial Delhi(London, 1981)

Thomas Metcalfe, *An Imperial Vision : Indian Architecture and Britain's Raj*(Berkeley and Los Angeles, 1989)

Jan Morris with Simon Winchester, *Stones of Empire : The Buildings of the Raj*(Oxford and New York, 1983)

Ray Murphy(ed.), *Edward Lear's Indian Journal*(London, 1953)

Pratapaditya Pal and Vidya Dehejia, *From Merchants to Emperors : British Artists and India, 1757~1930*(Ithaca, 1986)

Giles H R Tillotson, *The Tradition of Indian Architecture*(New Haven, 1989)

Clark Worswick and Ainslie Embree, *The Last Empire*(exh. cat., Asia House Gallery, New York, 1976)

Experience(London, 1982)

Geeti Sen, *Image and Imagination : Five Contemporary Artists in India*(Ahmedabad, 1996)

Giles H R Tillotson, *The Tradition of Indian Architecture*(New Haven and London, 1989)

Neville Tuli, *The Flamed-Mosaic : Indian Contemporary Painting*(Ahmedabad, 1997)

Herbert J M Ypma, *India Modern : Traditional Forms and Contemporary Design*(London, 1994)

맺음말

Architecture in India(exh. cat., École National Supérieur des Beaux-Arts de Paris, 1985)

William J R Curtis, 'Authenticity, Abstraction and the Ancient Sense : Le Corbusier's and Louis Kahn's Ideas of Parliament', *Perspecta*, 12(1983), pp.181~94

Norma Evenson, *The Indian Metropolis : A View Towards the West*(New Haven and London, 1989)

Tapati Guha-Thakurta, *The Making of a New 'Indian' Art*(Cambridge, 1992)

Jyotindra Jain and Aarti Aggarwala, *National Handicrafts and Handlooms Museum*(Ahmedabad, 1989)

Geeta Kapur, *Contemporary Indian Artists*(New Delhi, 1978)

Partha Mitter, *Art and Nationalism in Colonial India 1850~1922*(Cambridge, 1994)

Madhu Sarin, *Urban Planning in the Third World : The Chandigarh*

찾아보기

굵은 숫자는 본문에 실린 작품번호를 가리킨다

감사의 말

이렇듯 방대한 연구는 불가피하게 다른 학자들의 학문적 업적에 의존할 수밖에 없는데 그중 일부만 권장도서에 적어두었다. 더구나 여러 해에 걸쳐 학생들, 특히 이제는 나의 동료가 된 뉴욕 컬럼비아 대학생들과 가졌던 많은 토론에 감사를 보낸다. 또한 나의 고정적인 독자와 편집자들, 친구들과 가족들의 조언은 이 책의 수준을 높이는 데 많은 도움이 되었다. 그러나 이 책의 한계와 방대한 자료와 특징에서 선정한 주제들은 모두 나의 책임으로 남아 있다.

V D

옮긴이의 말

지난 몇 달 동안 쫓기듯이 인도미술 번역에만 매달려왔다. 번역하는 내내 무거운 마음의 짐을 벗어버리지 못하면서도 한편으로 이전에 무작정 인도로 떠났던 일을 떠올리며 그때의 희열감으로 무척이나 가슴이 벅차곤 했다.

이 책은 인도의 고대 문명에서부터 불교의 발상지로서의 불교미술, 생경하면서 매혹적인 힌두 미술, 복잡하고 정교한 이슬람 미술, 그리고 21세기 현대미술에 이르기까지 주요 미술품을 통하여 인도의 사상과 철학을 비롯하여 종교와 미술과의 관련성, 미술의 특징 등에 대해서 살펴본 것이다.

지금까지 번역된 인도미술과 관련된 책들은 몇 권 되지도 않는데다가 주로 고대의 불교미술에만 국한하여 번역되었고 각 시대의 대표적인 유물을 모아 편년 중심으로 서술되었기 때문에 인도미술에 대한 전반적인 흐름을 파악하기에는 다소 어렵게 느껴져 왔다. 그래서 이 책에서는 일반적으로 사용하는 시대 구분을 무시하고 각 시대의 특징적인 주제를 중심으로 16개 부문으로 나누어서 폭넓은 범위의 인도미술을 다루고 있다는 점이 가장 큰 특징이라고 할 수 있다. 특히 인도미술에서는 잘 다루지 않았던 힌두교 미술과 이슬람 건축 및 회화를 개괄적으로 서술하였으며 지금까지 등한시해온 현대회화까지 포괄적으로 언급하고 있다는 점에서도 주목할 만하다.

물론 인도미술 전체를 논의하다 보니 자연히 깊이 있는 연구를 할 수 없었다는 단점이 있으나 권위 있는 학자들이 쓴 최근의 자료를 바탕으로 풍부한 컬러 도판과 함께 그 내용을 읽기 쉽게 서술하였다는 데 그 가치가 있다. 그리고 마지막 부분에는 인도미술을 이해할 때 알아야 할 가장 기초적인 종교와 신화 속의 인물들과 주요 왕조 및 제국, 주요 연표, 지도, 참고문헌 등을 첨가하여 이 책을 읽어나가는 데 도움이 되도록 했다.

이 책을 번역하면서 우선 어려운 전문용어를 쉽게 풀어쓰고 비교적 명확한 표현을 사용하려고 했으나 인도의 사상이나 철학, 인용된 시 등은 다소 전문적인 내용이어서 우리말로 적절하게 옮기는 일이 가장 어려웠다. 이처럼 개념이 명확하지 않을 경우에는 서강대학교 영문과 출신이자 서양미술사 전공자인 정무정 선생님으로부터 많은 도움을 받았으며 참고문헌이나 색인작업과 같은 손이 많이 가는 부분은 후배 유순영이 도와주었다. 그리고 인도미술의 중요성을 새삼 인식하고 출판해주신 한길아트의 김언호 사장님과 편집부의 여러분에게 감사드린다. 아울러 나의 지루한 작업이 끝날 때까지 말없이 지켜봐준 나의 가족에게도 고마움을 느낀다.

이숙희

사진의 출처

al-Sabah Collection, Dar al-Athar al-Islamiyyah, Kuwait : 214, 215 ; American Committee for South Asian Art (ACSAA), University of Michigan : 46, 108, 147, courtesy of Mathura Museum 67, courtesy of Bharat Kala Bhavan, Varanasi 117 ; Ancient Art and Architecture Collection, Pinner : 164 ; Clare Arni : 143, 151 ; The Asia Society, New York : Mr and Mrs John D Rockefeller 3rd Collection, photo Lynton Gardiner 2, 217 ; Patricia Barylski : 124, 130, 226, 270 ; Benoy K Behl : 34, 37, 165, 167, 177, 192, 193, 208, 211, 240, 254, 271, 272 ; Carmel Berkson : 91, 92 ; Bridgeman Art Library, London : 19 ; British Library, London : 28, 63, 96, 224, 225, 245, 247, 261 ; British Museum, London : frontispiece, 42, 43, 44, 45, 47, 48, 49, 50, 51, 52, 53, 68, 199, 233 ; The Brooklyn Museum, New York : 72, 195 ; The Builder, London : 250 ; J Allan Cash, London : 94, 107, 154, 163, 174, 242 ; Centre of International Modern Art, Calcutta : 276 ; Christie's Images, London : 275 ; Corbis UK, London : 104, 203, 207 ; Vidya Dehejia : 8, 36, 57, 97, 115, 116, 127, 132, 140, 141, 145, 146, 150, 153 ; by courtesy of the Department of Archaeology & Museums, Government of Pakistan : photo J Mark Kenoyer 13, 14, 18, 22 ; École Française d'Extrême-Orient, Pondicherry : 142, 148 ; E T Archive, London : 20 ; John Eskenazi Ltd, London : 32 ; Freer Gallery of Art, Smithsonian Institution, Washington, DC : 59, 60, 61, 62, 187, 198, 232, 259, 260 ; Madhuvanti

Ghose : 31, 77 ; John Gollings : 176, 178, 179, 185 ; Adam Hardy : 100 ; Robert Harding Picture Library : 101, 102, 106, 113, 120, photo G Hellier 190, photo J H C Wilson 7 ; Graham Harrison : 39 ; Julia A B Hegewald : 9 ; Georg Helmes : 11, 12, 15, 16, 17, 23, 24, 25, 26, 27 ; Dr R K Henrywood : 249 ; Hirshhorn Museum and Sculpture Garden, Smithsonian Institution, Washington DC : gift of the Marion L Ring Estate, by exchange, 1989, photo Lee Stalsworth/Ricardo Blanc 273 ; Howard Hodgkin : 175 ; Houghton Library, Department of Printing and Graphic Arts, Harvard University : 248 ; Hutchison Library : photo Michael Macintyre 136, photo Sarah Murras 189, 218 ; Images of India Picture Agency, London : 121, 160, 191 ; Institute of Oriental Studies of the Russian Academy of Sciences, St Petersburg : 173 ; Ken Jacobson & Clark Worswick : 262 ; Ebba Koch : 209, 210 ; La Belle Aurore, London : photo Steve Davey 131, 220, 235 ; Maharana of Mewar Charitable Foundation, Udaipur : 230 ; J R Marr : 10, 78, 152 ; Antonio Martinelli : 93, 95, 138, 158, 161, 180, 181, 182, 194, 227, 229, 238, 239, 269 ; Metropolitan Museum of Art, New York : 212 ; George Michell : 184, 186 ; Mountain High Maps, © 1995 Digital Wisdom Inc : p.435 ; Museo Archeologico Nazionale, Naples : 81 ; Museum of Fine Arts, Boston : gift of Mrs Frederick L Ames in the name of Frederick L Ames 200 ; Museum Rietberg,

Zurich : photo Wettstein & Kauf 170 ; Jean-Louis Nou, Paris, courtesy of Monique Nou : 21, 29, 35, 28, 40, 65, 66, 69, 70, 83, 84, 85, 86, 87, 88, 89, 99, 149, 156, 159, 183, 236, 241 ; Ann & Bury Peerless Picture Library, Birchington : 30, 82, 114, 126 ; Pierpont Morgan Library, New York : courtesy of Ken Jacobson and Clark Worswick 263, courtesy of Paul Walter 266 ; by courtesy of the Trustees of the Prince of Wales Museum of Western India, Mumbai (Bombay) : 223 ; private collection : photo Wettstein & Kauf 231 ; RMN, Paris : 56, photo Richard Lambert 54, 55, 58, 64 ; Rossi & Rossi Ltd, London : 71 ; British Architectural Library, RIBA, London : 251 ; Arthur M Sackler Gallery, Smithsonian Institution, Washington, DC : 201, 213 ; Scala, Florence : 1, 73, 103, 109, 137 ; Raghubir Singh : 277 ; Sotheby's Inc., New York : 274 ; Spectrum, London : 119, 166, 172, 204, 205, 206, 219, 243, 258, 265 ; Tony Stone Images, London : 257 ; Christopher Tadgell : 33, 98, 118, 123, 168, 171, 188, 202, 221, 234, 244, 253, 256, 264 ; G H R Tillotson : 252 ; Trip Photographic Library, Cheam : photo T Bognar 222, photo F Good 125, 128, 139, 155, photo Eric Smith 133, Trip/Dinodia 80, 111, 112, 122, 135 ; by courtesy of the Board of Trustees of the Victoria & Albert Museum, London : 196, 197, 216, 267 ; Yale Center for British Art, Paul Mellon Collection : 246.

Art & Ideas

인도미술

지은이 비드야 데헤자
옮긴이 이숙희
펴낸이 김언호
펴낸곳 한길아트
등 록 1998년 5월 20일 제16-1670호
주 소 135-120 서울시 강남구 신사동 506 강남출판문화센터
www.hangilsa.co.kr
E-mail : hangilsa@hangilsa.co.kr
전 화 02-515-4811~5
팩 스 02-515-4816

제1판 제1쇄 2001년 10월 31일

값 29,000원

ISBN 89-88360-34-6 04600
ISBN 89-88360-32-X(세트)

Indian Art

by Vidya Dehejia
ⓒ 1997 Phaidon Press Limited

This edition published by Hangil Art under licence
from Phaidon Press Limited of Regent's Wharf, All Saints Street,
London N1 9PA, UK through Bestun Korea Agency Co., Seoul

Hangil Art Publishing Co.
135-120
4F Kangnam Publishing Center,
506, Shinsadong, Kangnam-ku,
Seoul, Korea

ISBN 89-88360-34-6 04600
ISBN 89-88360-32-X(set)

All rights reserved. No part of this publication may be reproduced,
stored in a retrieval system or transmitted, in any form or by any
means, electronic, mechanical, photocopying, recording or otherwise,
without the prior permission of Phaidon Press.

Korean translation arranged by Hangil Art, 2001

Printed in Singapore